21세기 디자인 문화 탐사

21세기 디자인 문화 탐사

초판 1쇄 1997년 6월 30일 발행
초판 14쇄 2012년 3월 10일 발행
개정판 1쇄 2016년 8월 10일 발행
개정판 2쇄 2018년 10월 20일 발행

지은이: 김민수
디자인: 송명진

펴낸곳: (주)그린비출판사
서울시 마포구 와우산로 180, 4층
전화: 702-2717
팩스: 703-0272
신고번호: 2017-000094

ⓒ김민수, 1997, 2016

ISBN 978-89-7682-608-4 03600
이 도서의 국립중앙도서관 출판예정도서목록(CIP)은 서지정보유통지원시스템 홈페이지
(http://seoji.nl.go.kr)와 국가자료공동목록시스템(http://www.nl.go.kr/kolisnet)에서 이용하실
수 있습니다.(CIP제어번호: CIP2016018363)

21세기 디자인 문화 탐사

디자인 · 문화 · 상징의 변증법

A CULTURAL NAVIGATION ON THE 21ST CENTURY'S DESIGN:
DIALECTICS OF DESIGN, CULTURE AND SYMBOL

김민수

그린비

일러두기

이 책에는 다음과 같은 약호들이 사용되었다.

[]	외래어와 한자어의 원문 표기
()	1. 본문의 부연 설명
	2. 텍스트나 작품과 관련된 사실 기술
' '	강조문
" "	1. 인용문
" "	2. 특정 상품명
	3. 기사나 논문 등 단편 텍스트명
「 」	서명이나 작품명(한글 표기시)
italic	서명이나 작품명(로마자 표기시)

차례

디자인에 질문하는 이들에게

. . .

초판 책 머리에

최근 세상은 급격하게 변하고 있다. 어쩌면 이런 표현 자체가 진부할 정도로 이미 많은 사회·경제 이론가와 문화 비평가들은 후기자본주의 이후 사회의 구조와 가치 변동에 대해 많은 이야기를 하고 있다. 그러나 디자인 분야에 몸담고 있는 한 사람으로서 필자가 느끼는 어려움 중의 하나는 과연 디자인이 이러한 사회 문화적 변화에 대해 어떠한 대응 논리와 개념적 기반을 갖고 있는가 하는 것이다.

그 동안 우리 사회에서 디자인은 60년대 초 시작된 일련의 경제 개발 계획과 더불어 이 땅에 개념이 유포된 이래 기껏해야 산업·경제 활성화의 '수단' 정도로 밖에 알려지지 않았다. 많은 디자이너들은 디자인이 무엇이냐는 질문에 늘상 하는 이야기가 고상하게 말해 "신경제, 또는 창조경제, 신국부론[新國富論]의 고부가 가치적 산업 전략"이라는 것이고, 풀어서 말해 "기술 개발에 비해 적은 투입 비용으로 우월한 상품 차별화가 가능하고, 단기간에 산업 경쟁력을 향상시킬 수 있는 고부가 가치를 창출시키는 중요한 전략"이라는 것이다. 이와 같은 매력적인 경제적 장점에 힘입어 우리 사회에서 디자인 산업이 갖는 중요성과 그 개발의 절실함에 대해서는 많은 공감대가 형성되어 왔다. 정부나 학계, 언론계 모두 디자인 육성에 집중적인 관심을 보이면서 관련 인력이나 조직, 제도, 정부, 일반인의 인식 제고 등의 측면에서 괄목할 만한 진전이 있었던 것도 사실이다.

그러나 이러한 산업 전략으로서 디자인의 의미가 과연 우리의 삶을 얼마만큼 해석해내고 반영하고 있는가에 대해서는 의문의 여지가 남는다. 실

무 디자이너들과 교육자들은 산업과 관련지어진 디자인의 전략적 역할을 강조하는 것이 사회 계몽을 위해 당면한 과제였으며 효과적이었을 것이다. 결과적으로 그 동안 디자인은 점차 일부 산업에 치우친 전문 영역으로 인식된 반면, 광범위한 영역에서 발생하는 '삶의 문화적 의미'를 담아내는 데 미흡한 감이 없지 않다. 이는 문화적 삶의 생성에 관여하는 디자인의 본래 의미가 축소된 모습이라고 할 수 있다. 만일 현대 사회에서 디자인의 역할이 중요한 것으로 간주된다면, 디자인의 이해는 산업 전략이기 전에 그것이 지닌 사회문화적 의미와 역할에 대한 인식에서부터 출발해야 한다. 달리 말해 디자인은 단지 물질적인 경제적 수단이기에 앞서 한 사회가 사물과 이미지를 통해 어떤 방식의 삶을 원하는지를 해석해내고 창조해내는 데 관여하는 중요한 문화적 행위라는 것이다. 따라서 디자인은 먼저 '삶에 대한 철학적 인식'이 전제되어야 한다.

　　디자인은 어떤 방식으로 일상 삶에 관여하는가? 사람들은 디자인된 공간, 사물, 이미지를 통해 어떻게 살아가는가? 왜 디자인은 다른 방식말고 특정한 소통 방식을 취하는가? 왜 디자인은 변하는가? 왜 한 세대에 의해 선호되었던 사물과 이미지가 다음 세대에 의해 경시되고 부인되는 것인가? 이는 얼핏 보기에 간단하고 상식적인 질문 같지만 답하기 대단히 어려운 질문들이다. 그러나 이 모두는 우리의 삶과 디자인 사이의 관계를 파악하는 데 반드시 설명되어야 할 중요한 내용들인 것이다. 우리는 일단 역사적, 정치·경제적, 예술적, 기술적 요인들이 일상 삶 속에서 공간, 사물, 이미지의 모습을 결정하는 데 공헌하고 있으며 역으로도 작용하고 있다고 가정해 보자. 그랬을 때 디자인은 한마디로 그 자체가 '문화 현상'인 것이다. 문화란 피상적이거나 관념적인 것이 아니라 구체적으로 피부에 생생하게 와 닿는 것이면서 고정된 형체를 갖지 않는 흐름과도 같은 것이다. 이러한 흐름과 같은 문화 지형 속에서 수많은 장소, 사물과 이미지는 우리의 정서를 유발하고, 메시지를 전달하고 우리가 어떤 종류의 인간인지, 우리가 속한 또는 속하고자 하는 사회집단에 대한, 특정 시대와 공간에서 부여된 기대치와 기준에 관한 수많

은 문화적 정보를 전달하고 있는 것이다. 따라서 그 동안 단지 소비자 상품과 이미지 생산의 주체로 한정되어 '도구적 차원'에서 편협하게 정의되어 온 디자인은 앞으로 우리 자신과 공동체적 삶 모두에 대한 핵심적인 '문화적 행위'로 간주되어야 한다. 바로 이 점이 필자가 이 책을 통해 독자들에게 전달하고자 하는 내용의 핵심이다.

필자는 이 책 「21세기 디자인 문화 탐사: 디자인·문화·상징의 변증법」에서 다자인이 문화에 관여하는 방식을 운동 역학 내지는 상호 작용의 개념에 기초해 윤곽을 그려내고자 한다. 이 책의 부제에 제시한 '변증법'이란 말은 원래 논리학에서 어떤 형식논리에 대해 모순과 대립의 정반합적 상호 작용을 일컫는다. 그러므로 '디자인·문화·상징의 변증법'이란 디자인이 인간 지식, 믿음, 행동 등의 총체로서 삶의 방식, 곧 '문화'에 대해 공간과 사물 등을 매개하는 '상징' 사이에서 상호작용하는 '관계적 운동 역학'임을 뜻한다. 필자는 디자인이 세상에 존재하는 복잡한 연결망에 대한 조사 또는 관찰의 차원에서 이러한 관계 방식을 설정했다. 달리 말해 이 책은 디자인을 이전의 많은 문헌들이 서술하듯 단순히 조형적 수단과 활동으로 보는 것이 아니라 문화와 상징 둘 사이에 발생하는 운동 역학 속에서 파악하고, '사회문화적 복합 개념의 연결망'으로 간주해 추적하고자 한다. 그러므로 독자들은 변증법을 어렵게 생각하지 말고 일종의 '상호 작용의 체계'로 쉽게 이해해도 무방하다. 이로 인해 이 책이 디자인, 문화, 상징이라는 세 가지 개념이 궁극적으로 어떤 관계로 우리의 '일상 삶'을 형성하는지를 설명하고 이해될 수 있다면 필자의 의도는 성공적이라고 할 수 있다. 바로 이러한 관계 방식이 많은 독자들에게 이해되어 우리 시대의 디자인 문화를 형성하는 데 동참할 수 있길 희망한다. 나아가 이 책이 21세기 한국 디자인의 새로운 좌표를 설정하기 위한 실천적 토대로 '실사구시'[實事求是]하여 널리 '이용후생'[利用厚生]할 수 있길 바란다.

이 책의 구성은 다음과 같이 이루어져 있다. 첫번째 장, "디자인과 문화의 혈[穴]짚기"에서 필자는 디자인을 일상 삶의 현상들이 생성되는 문화적

반응점[六]으로 설명하고자 했다. 그 동안 편협하게 인식되었던 디자인의 의미를 재정의하기 위해 필자는 디자인의 어원과 의미에 대한 재조사에서 출발해, 디자인과 삶이 지니는 유기체적 연속성을 생성론의 차원에서 조명한 다음 문화 개념에 기초한 상품 이데올로기와 헤게모니의 관계에 대해 설명했다. 다음으로 두번째 장, "디자인과 커뮤니케이션"은 디자인이 창조하는 형태, 상징과 의미 사이에는 어떠한 상호 작용이 일어나며, 이는 일상의 세계에서 어떻게 인지되고 경험되는지를 커뮤니케이션 차원에서 논의하였다. 세번째 장은 "21세기 디자인 문화의 지형 탐사"를 목적으로 현 세기말로부터 변화하는 패러다임을 예측하고, 이를 "건축과 시각 문화", "쓰레기의 미학: 키치 광고의 문화적 상징성", "사이버스페이스와 디지털디자인"의 주제 내에서 논의하였다. 마지막 네번째 장 "문화 해석력과 경쟁력"에서 필자는 앞서 논의했던 디자인의 문화적 개념과 변화하는 20세기말·21세기초 패러다임의 토대 위에서 "우리 디자인이 나아갈 길[道]"을 짚어 보았다. 끝으로 필자는 "철학 부재의 한국 디자인"의 사례로서 최근 기업 이미지[CI] 심볼 디자인을 비평적 시각에서 조명함으로써 한국 디자인의 좌표에 대한 공감대를 형성하고자 했다.

이 책이 나오기까지 필자가 직간접적으로 도움을 받은 개인과 기관을 이루 헤아릴 수 없이 많다. 먼저 1장을 집필하는 데 연구비를 지원해 준 학술진흥재단과 2장과 3장의 일부 집필을 위해 여행비를 지원해준 서울대학교에 감사한다. 또한 방문연구 기간 중 연구실과 각종 시설을 배려해 주신 미국 뉴욕대학의 로버트 스워들로 [Dr. Robert Swerdlow] 교수께도 감사드린다. 3장 중 "건축과 시각문화"는 원래 95년 10월 서울대학교 건축과에서 했던 특강 주제로 다뤄진 내용임을 밝혀둔다. 또한 "키치 광고의 문화적 상징성"의 집필과 발표를 가능케 한 95년 11월 한국광고학회의 특별 학술 연구비 지원에도 감사드립니다. 4장의 "철학 부재의 한국 디자인" 중 사례로 제시된 "LG 심볼마크와 디자인 사대주의"는「월간 디자인」지의 용기와 사명감이 없었다

면 한낱 휴지 조각으로 파기되었을 것이다. 그들은 95년 3월 글이 발표된 직후 대기업의 자사 광고 중단 사태와 함께 미국 CI 디자인 전문사인 '렌도' 사 한국 지사장으로부터 들려온 고소 협박에도 불구하고 위축되기는커녕 디자인계의 일부 사람들로부터 싸늘한 눈총을 외롭게 받고 있던 필자에게 오히려 격려를 아끼지 않았다.

그동안 필자의 연구실 별칭인 '디자인 문화 실험실[Design Culture Lab.]' 에서 낯선 '문화 연구' 의 주제에 대해 불평 없이 세미나 토론에 참여해 준 필자의 대학원 연구생들도 함께 기억하고 싶다. 특히 표지와 편집 디자인을 도운 송명진 양은 정성과 열의를 다해 주었다.

마지막으로 흔들림 없이 소신껏 살 수 있도록 믿음, 사랑, 그리고 지적 교류를 아끼지 않은 아내에게 조그만 감사의 뜻으로 이 책을 선사하고자 한다.

김민수
97년 6월, 아카시아 향기 가득한 관악산 자락
디자인 문화 실험실에서

개정판에 붙여

1997년 초판 이래 스테디셀러로 이어졌던 본서가 2012년 절판되었다가 그린 비출판사와 만나 다시 독자들과 만나게 되었다. 새 표지디자인을 맡아준 송명진과 그린비에 감사하며 기쁘게 생각한다. 이 책이 세상이 나온 지도 어느새 19년의 세월이 흘렀다. 그동안 경제-사회-과학기술-문화적 시의성에 맞게 개정판을 내려 했으나 한동안 경황없이 살았던 필자의 삶으로 인해 기회를 놓치고 말았다.

원래 이 책은 1997년 시점에서 다가올 21세기를 대비하기 위해 디자인을 문화 개념에 기초해 '디자인 문화'를 정립하고, 21세기 패러다임의 변화를 예측하는 관점으로 집필되었다. 세월이 지나면서 필자가 처음 주장하고 논의한 개념들은 세상 속에 상당 부분 스며들었고, 예측했던 많은 것들이 현실로 이루어지기도 했지만 어떤 내용은 일부 수정해야 할 부분도 발생했다. 그것은 예측이 어긋나서가 아니라 시간이 지나면서 의미가 일반화되어 범용화되었기 때문이다.

그러나 개정판을 준비하려던 시점에 예상치 못하게 책이 절판되는 일이 발생했다. 이로 인해 책을 다시 살려내어 개정판을 내는 일은 필자에게 이중의 고민과 고통을 안겨주었다. 개정판 작업은 건축으로 치면 집을 뜯어 고치는 일과 같아서 새로 짓는 신축 공사보다 더 힘들고 어려운 일이었다. 해서 한 가지 원칙을 갖고 개정판 작업을 진행했다. 기본적인 이론적 개념과 관점은 가급적 원래 내용을 유지하면서 시의성이 떨어지고 의미변화가 일어난 부분에 대해서만 손을 보기로 했다. 그러나 4장의 1절 '한국디자인의 도[道]'

부분은 실질적이고 구체적인 진단과 처방을 위해 사진 자료와 내용 모두를 전면적으로 다시 썼다.

개정판 작업을 마치고 조심스레 다시 살펴보았다. 과연 이 책이 21세기 현재와 앞으로 디자인 문화의 독해와 실천에 가치가 있는가? 독자들이 판단할 몫이지만 이 책에서 취한 기본적인 이론적 토대와 관점들은 아직 쓸모가 있다고 본다. 용기를 내어 여전히 부족하지만 이 책을 다시 세상에 보낸다.

김민수

2016. 6. 15

I
디자인과 문화의 혈[穴]짚기

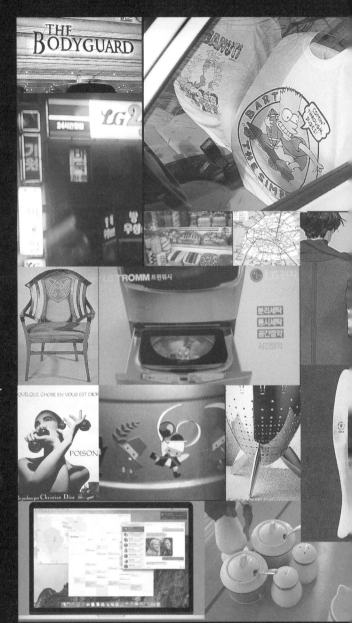

그림 1. 일상에 편재하는 디자인.

디
자
인
의
　어
원
과
　의
미

오늘날 우리 주변에는 디자인과 관계
를 맺지 않은 대상을 찾아보기 힘들
정도로 디자인의 모습이 방대하게 산
재해 있다. 입는 옷에서부터 체형 관
리와 미용, 음식, 주방 용품과 가구,
건물, 인테리어, 사무 용품, 컴퓨터와 인터넷, TV, 휴대폰, 오디오, 백화점과
매장 디스플레이, 자동차, 비행기, 기차, 도로 교통 표지판, 포스터와 문자,
상표와 심볼, 포장, 광고, 교량, 가로와 도시 경관, 병원과 수퍼마켓 관리 체
계 등 서비스 영역에 이르기까지 디자인과 관계하지 않는 것이 없다(그림 1).
이렇듯 주변에 광범위하게 산재한 다양한 디자인의 모습은 오히려 디자인 자체
에 대한 실제적인 이해를 어렵게 하는 것 같다. 흔히 대중들에게 디자인에
대해 물어보면 그들은 대개 위에 열거한 몇몇 디자인의 특정 모습에 대해 이
야기하곤 한다. 즉 디자인이란 "멋진 자동차를 만드는 일", "패션 디자인",
"멋지고 실용적인 생활 용품을 만드는 일", "생활 속에서 미를 추구하는 행
위"… 등등. 대중들이 지닌 디자인에 관한 이해는 주로 신문, 잡지, 광고 등
의 대중매체를 통해 얻어진 피상적인 지식에 근거하고 있기 때문에 대부분

'그럴듯한 그림 같은 이미지'로 구성되기 마련이다. 따라서 대중들은 '디자이너'라고 불리는 전문가들은 자신들이 갖고 있는 '그럴듯한 이미지'를 실현시키는 활동을 하고 있다고 믿고 있으며, 이러한 인식 덕택에 전문 디자이너의 직업에 대한 환상적인 이미지가 형성되어 온 듯하다.

그러면 '그럴듯한 이미지'를 넘어선 디자인의 의미는 무엇인가? 사람들은 디자인 자체를 이해하기보다는 그것이 생활에 끼친 부분적인 효과를 디자인이라고 먼저 이해하고 있는 것은 아닌가? 디자이너들 역시 정작 자신들의 활동이 지닌 본질적 의미는 파악하지 않은 채 '그럴듯한 이미지' 생산만을 자신들의 주임무로 생각하고 있는 것은 아닌지? 문제는 일반 사람들과 심지어는 전문 디자이너들이 지닌 이러한 피상적인 이해 때문에 디자인이 사회 내에서 지니는 그 이상의 의미가 반영되지 못하고 있다는 데 있다. 이러한 문제점을 해결하기 위해서는 디자인이란 단어가 갖는 의미의 어원을 거슬러 살펴보는 것이 디자인의 본질에 대한 이해를 돕는 출발점이 될 것이다.

dēsignō 對 dēsignāre: 디자인의 어원적 정의와 의미

옥스포드 사전에 따르면, 디자인의 정의는 다음의 두 가지 어원적 유래를 지니고 있다. 첫번째 어원은 15–16세기 불어의 '데쌩, desseing'과 비슷한 시기에 형성된 라틴어 '데시그노, dēsignō'(이탈리아어 디세뇨, disegno)로서, 이 두 단어의 뜻은 '계획, 의도, 목적, 모델, 그림'을 의미했다. 이후 이탈리아어에서 '디세뇨'라는 말은 원래 16세기에 이태리의 미술 이론가 란칠로티 [F. Lancilotti]가 그의 책「회화 개론 [Trattato di pittura]」(1509)에서 회화의 성격을 "disegno, colorito(색), compositione(구성), inventione(발명)"의 네 가지 요소로 구분하고, 여기서 디세뇨를 회화를 위한 계획, 즉 '밑

1. Harold Osborne (ed.), *The Oxford Companion to Art* (London: Oxford University Press, 1970), 311쪽. John Ayto, *Dictionary of Word Origins* (NY: Arcade Publishing, 1991), 166쪽

2. *The Compact Edition of the Oxford English Dictionary*, vol I. A-O (London: Oxford University Press, 1971), 243쪽.

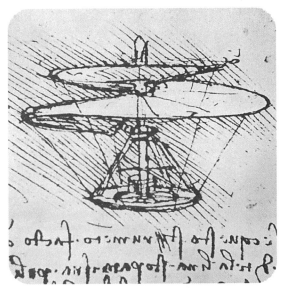

그림 2. 레오나르도 다 빈치의 와선 비행체 "헬릭스[Helix]" 스케치, 1486-1490.

그림'을 의미한 데서 유래한다.[1] 이렇듯 회화에서 예비적인 스케치 또는 드로잉으로 쓰인 디자인의 의미는 불어 어원 'desseing'에서 더 잘 나타나는데, 오늘날 이 용례는 보다 전문적으로 '미술의 계획'을 의미하는 'dessin'이라는 말로 사용되고 있다.[2] 회화에서 밑그림을 의미했던 디자인의 라틴 어원 '데시그노'는 점차 '예술가의 마음속에서 작용하는 창조적 사고'를 암시하는 말로 확장되었다. 이처럼 데쌩과 데시그노에서 유래한 디자인의 의미는 원래 '마음의 계획'이었던 것이다(그림 2). 따라서 사전적으로 디자인의 현대적인 의미는 '마음에서 인식되고 후속적인 실행을 위해 의도된 계획 또는 목적에 대한 수단의 채택'을 의미한다.

그 동안 디자인은 바로 이러한 어원적 의미에 기반하여 정의되어 왔다. 예를 들어 디자인 실무와 이론에 영향을 끼쳤던 다음과 같은 디자인 이론가들의 정의는 이 점을 잘 말해 준다. "일종의 목적 지향적인 문제 해결 활동"(B.

Archer), "이전에 존재하지 않았던 새롭고 유용한 것을 파생시키기 위한 창조 활동"(J. B. Reswick), "일련의 특별한 상황에서 진정한 필요성의 핵심에 도달하기 위한 적절한 해결 방법"(E. Matchett), "불확실성에 대한 의사 결정"(M. Asimov), "매우 복잡한 신념 활동의 수행"(C. Jones). 이들 모두의 견해는 디자인이 인간의 특정 목적을 위해 무언가를 '계획하는 활동'이라는 점을 공통적으로 말해 주고 있다. 그렇기 때문에 디자인은 목적하는 활동이 무엇이냐에 따라 수많은 영역에서 채택될 수 있는 단지 '도구적 수단'의 의미밖에는 갖지 못하고 있다. 바로 이것이 디자인이란 단어의 수많은 용례에 직면했을 때 우리가 갖는 당혹감이라고 할 수 있다. 예를 들면, 공학적 목적으로 채택된 디자인은 단지 '기계 설계'만을 의미할 것이며, 기업 경영의 측면에서 디자인이 사용될 때는 '경영 합리화를 위한 계획'을 의미하고, 미술 제작의 목적에서 디자인은 단지 '작품의 사전 구상' 정도의 의미로 쓰이기 때문이다.

그러나 이러한 디자인의 정의들이 간과해 온 중요한 사실은, 디자인이란 말이 라틴 어원의 '데시그나레, dēsignāre'에서 유래하는 두 번째 의미를 갖고 있다는 것이다. 디자인의 또 다른 어원으로서, '데시그나레'는 '지시하다 또는 의미하다'를 뜻하는 말로 이것의 어원적 구조는 'de'와 'signare'의 결합에 의해 이루어진다. 'de'라는 접두어는 영어로 'to separate' 또는 'to take away'의 의미로 '~을 분리하다 또는 취하다'를 뜻하며, 'signare(기호 또는 상징, sign/symbol)'와 결합되어 '기존의 기호로부터 분리시켜 새로운 기호를 지시하다'를 의미하게 된다. 이 어원으로 볼 때 디자인의 의미는 한마디로 '이미 존재하는 기호를 해석해서 새로운 기호를 창조하는 행위'라고 할 수 있다. 그 동안 별로 언급되지 않았던 이 의미가 우리에게 중요한 것은, 이것이 디자인과 인간 삶 사이의 관계 방식을 설명해 주는 중요한 어원적 단서를 제공하기 때문이다. 필자가 이 책에서 사용하고자 하는 디자인의 의미는 바로 이 두번째 어원에 기반한 것으로, 필자는 이를 한마디로 '문화적 상징의 해석과 창조'라고 정의하고자 한다.

de + sign = '문화적 상징의 해석과 창조'

위의 라틴 어원 'signare'를 '기호, sign' 대신에 '상징, symbol'으로 사용하는 데는 다음과 같은 이유가 있다. 일반적으로 언어학자 소쉬르[F. de Saussure], 피어스[C.S. Peirce]와 에코[U. Eco]로 이어지는 '일반 기호학'에서, 기호의 용례적 의미는 에코가 그의 저서 「일반 기호학 이론」에서 언급했듯이 약호[code] 이론에서부터 기호 생산 이론까지 포괄하는 확장된 의미로 사용되곤 했다.[3] 그러나 엄밀히 말해 기호와 상징의 의미 차이는 '관례적 규약의 의도성'에 따라 구분되어야 할지 모른다. 기호는 크게 자연적 기호와 관례적 기호로 구분되는데, 우리 경험 속의 연상적 관계에 의해 자연적으로 형성되는 것을 '자연적 기호'라 하고(예를 들면 먹구름은 태풍 또는 비가 올 징조로), '관례적 기호'는 어떤 것을 지시하려는 목적으로 인간에 의해 형성된 인공적 구조를 의미하는데, 바로 이 후자의 관례적 기호가 '상징'이라 불린다. 즉 "상징이란 의미를 전달하기 위해 의도적으로 채택된 일종의 기호"인 것이다. 따라서 이 구분에 따르면 상징은 기호이지만 모든 기호가 상징은 아닌 것이다.[4]

3.
U. Eco, *A Theory of Semiotics* (Indiana University Press, 1979)
4.
L. Ruby, *An Introduction to Logic* (Philadelphia: Lippincott, 1950), 18쪽.

이러한 의미에서 인간이 만든 사물과 이미지를 포함한 모든 인공물은 관례적 기호로서 상징에 해당한다. 인공물은 필연적인 상황에서 존재하는 자연물과 같이 고정된 것이 아니라 인간의 의식적인 필요와 관심에 따라 임의적으로 설정된 것이라고 할 수 있다. 역사적으로 인간은 인공물을 통해 자신의 삶을 정의해 왔던 것이다. 즉 우리는 모든 고고-인류학적 자취들에서, 문자로 기록되는 문명 시대 이전부터 인간이 의식적이건 무의식적이건 간에 삶의 방식을 도구적 인공물을 통해 표현해 왔음을 볼 수 있다. 사이몬[H. Simon]이 그의 저서 「인공물의 과학[*The Sciences of the Artificial*]」에서 말한 바와 같

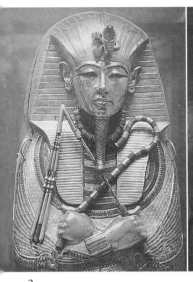
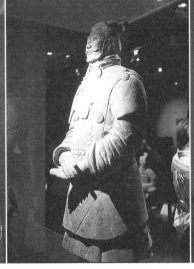
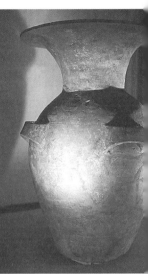

3 4 5

그림 3. 이집트 신왕국 18왕조의 투텐카멘왕(BC. 1334-
1324)의 에나멜과 보석으로 상감 세공된 황금관. 태양
신 래[Ra]의 절대 권력을 위임받은 파라오의 상징은 머
리의 두건[Klaft] 앞에 붙여진 뱀과 독수리, '절대 통치'
를 뜻하는 왼손의 지팡이, '풍작'을 뜻하는 오른손의 도
리깨로 표시된다.

그림 4. 중국 진시황 무덤에서 출토된 등신대 크기의 '토
용'상. 수많은 출토품과 함께 이 토용은 진시황 당대의
의복 구성에 대한 세부적인 정보를 전해 주고 있다.

그림 5. 한강 유역 몽촌토성에서 출토된 고구려 나팔입
모양의 토기. 이 토기는 중국 일대를 통치한 광개토 대
왕의 한반도 남하 경로를 시사한다.

그림 6. 20세기 초의 강관 의자들. 미스 반 데 로우에
[Mies van de Rohe]가 디자인한 의자(오른쪽)와 마르셀
브로이어의 의자(왼쪽).

그림 7. 반 데 벨데[H. van de Velde]가 디자인한, 버마
산 백단으로 제작된 팔걸이 의자, 1898-1899.

이, 우리는 자연계보다 훨씬 더 인위적[man-made]이거나 인공적[artificial]인 세계에서 살고 있으며, 환경의 거의 모든 요소들이 인공물의 증거를 뚜렷이 보여 주고 있다.[5] 흔히 고고-인류학자들은 이러한 인공물이 특정 시대, 특정 인간들의 삶의 수단일 뿐만 아니라 집단 내의 공유된 감정들이 만들어 낸 관계 방식 또는 사고의 농축된 표현이었다는 사실을 제시한다(그림 3, 4, 5). 달리 말해 이는 인공물이 언어와 동일한 기능을 하고 있음을 말해 준다. 우리는, 언어를 통해 사고를 전달하듯이, 인공물을 통해 이 세상에서 우리의 존재 방식, 즉 삶을 표현하고 있는 것이다. 예컨대 디자인의 역사를 통해 독일 바우하우스에서 마르셀 브로이어[Marcel Breuer]가 1927년 경에 디자인한 '강관 의자'를 생각해 보자(그림 6). 이 의자의 출현은 과거 아르누보식의 목제 가구 가공 방식(그림 7)과 빅토리아풍의 장식주의에서 벗어나 기계적 생산 과정을 반영하면서 기존의 '앉기 위한' 의자의 상징성에 대해 '이것도 앉는 것이기로 하자!'라는 새로운 약속을 만들어낸 것과 같다. 그러나 이는 단지 20세기 초의 시점에서 다가올 기계 시대를 정의하려 했던 특정 시대의 문화적 조건이 만들어낸 산물이었을 뿐이다.

5. H. Simon, *The Sciences of the Artificial* (Cambridge: MIT Press, 1981), 3-4쪽.

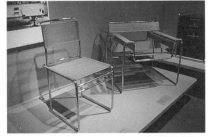

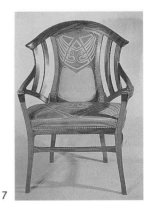

6

7

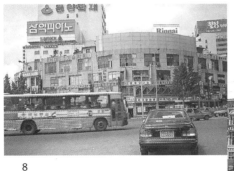

8

그림 8. 서울역 앞의 거리와
네덜란드 암스테르담의 거리 모습.
그림 9. '서울 정도 600년 기념 사업'의
일환으로 수장품을 타임 캡슐에 담아
남산에 묻는 장면(사진 제공: 연합통신).

6. 타입 캡슐 속에는 식기 세트 등의 일상 용품, 일간지, 화폐, 신용 카드, 주민 등록증, 소형 전자 제품, 지하철 승차권, 팬티 스타킹 등의 실물과 함께 우리별 1호 위성, 컴퓨터, 자동차, 전동차, 굴삭기와 잠실 종합 운동장 등의 축소 모형이 담겨졌다. 이 밖에 컴팩트 디스크와 레이저 디스크에 담겨진 각종 영상 기록들에는 한 시대를 살아간 우리의 모습이 생생하게 담겨져 보관되었다. "서울시, 타입 캡슐 수장품 6백점 모두 선정", 「중앙일보」, 1994. 7. 14.

9

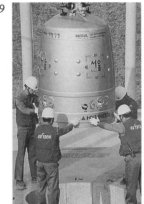

우리가 어떤 인공물을 디자인한다는 것은 단순히 사용에 편리하고 보기에 좋은 물질적 수단을 만들어내는 것만이 아니라 우리는 '이렇게 살아가기로 하자!' 라는 삶의 방식을 약속하는 것이라 하겠다(그림 8). 그렇기 때문에 디자인은 어떻게 제작되었는지에 관계없이(손으로든 기계로든), 또는 어떤 모습을 하고 있는지에 상관없이(옷, 제품, 그래픽, 광고, 건물, 인테리어, 도시 등) 즉각적으로 문화적 영향력을 행사할 뿐만 아니라, 특정 문화를 대변하는 상징체가 된다. 예컨대 지난 1994년 11월 29일, 우리는 '서울 정도 600년'을 기념하기 위해 '타임 캡슐'을 남산에 묻은 적이 있다(그림 9). 앞으로 400년 후인 2394년 후손들에 의해 개봉될 이 속에는 우리의 삶의 양식을 대표하는 물건 71점과 함께 사회 제도 205점, 환경 관련 70점, 생산물 78점, 가치 체계 52점, 형태에 관한 것 60점, 삶의 표현 64점의 수장품 600점이 담겨졌다.[6] 이 모두는 우리 시대를 대표하는 상징물들로서 우리의 일상 삶 속에 담겨진 문화적 현실과 수많은 의미들을 후대에 전해줄 것이다. 필자와 함께 이 글을 읽는 우리 모두가 이 시대를 떠난 뒤, 후대 사람들은 타임 캡슐을 통해 우리 시대의 문화를 읽어내게 될 것이다: "그들은 그렇게 살다가 갔다"고⋯.

'타임 캡슐'이 의미하는 바가 무엇인지 정확하게 이해한다면, 디자인에는 단순히 '산업적 수단'만이 아닌 그 이상의 중요한 의미가 담겨져 있음을 알 수 있다. 디자인은 바로 우리의 일상 삶 자체를 담아내고 규정함으로써 궁극적으로는 문화를 형성시키고 기록하는 중요한 역할을 담당하고 있는 것이다. 시간이 지난다 해도, 우리가 남긴 건축물, 생활 용품, 그래픽, 광고와 옷 등은 우리가 어떠한 생각과 모습으로 살았는지를 후대에 전해 줄 것이다. 따라서 우리가 문화라는 것을 인간 상호간의 관계 방식과 약속으로 형성된 인공 환경이자 일상 삶을 구축하는 사고와 활동 모두를 지칭하는 개념으로 이해한다면, 디자인이 즉각적으로 삶의 방식을 구체적으로 드러내고 소통시키는 '사회문화적 상징의 해석과 창조'에 깊게 관여한다는 사실에 쉽게 동의할 수 있을 것이다.

일
상
삶의
생
성
론

디자인과 삶

만일 디자인을 한 사회의 문화적 상징의 해석과 창조에 관여하는 활동이라고 전제한다면, 디자인이 관여하는 일상 삶은 무엇보다도 유기적 연속체로 이해되어야 한다. 일상 삶이 만들어내는 현실은 고정된 것이 아니라 끊임없이 변화하고 생성되는 일종의 흐름과도 같은 것이다. 우리의 삶은 결코 닫혀진 '존재 양식'이 아니다. 그렇기 때문에 일상 삶에 대한 이해는 그것이 언제나 변함없이 정적인 구조로 존재한다고 파악하는 서구 철학의 '존재의 형이상학'과 같은 결정론적인 관점에서 쉽게 유형화되거나 분석될 수 있는 대상의 범위를 넘어선 초개념이자 초대상적인 것임이 전제되어야 한다. 즉 디자인과 같은 실천 영역이건 사회·문화 이론이건 간에 일상 삶을 고정된 시각에서 파악하려는 모든 시도들은 사실상 흐르는 물을 그릇에 담아 이미 흐름이 아닌 죽어버린 것을 다루는 일이 된다는 것이다.

우리는 주변에서 일상 삶에 대한 잘못된 이해로부터 기인한 디자인의 예들을 수없이 찾아볼 수 있다. 도시 환경과 건축에서부터 사소한 TV 리모콘에 이르기

까지 삶의 의미와 생명력을 차단하는 수많은 디자인의 예들이 있다. 흔히 뉴타운 계획이나 신도시 계획에서 드러난 많은 부작용들은 개발의 명목 아래 삶을 지나치게 기능적인 변수들만으로 유형화시킨 데서 비롯된다(그림 10). 계획 과정에서 도심과 통하는 교통망에서부터 일상의 여가에 이르기까지 모든 것을 통제된 변수들의 유형으로 분류하고 분석함으로써 대부분의 비인과적인 인간 행동 양식들은 배제되기 마련이다. 그러나 점차 시간이 지남에 따라 신도시 거주자들은 불만을 표출하게 되는데, 이는 개발 과정에서 간과되었던 비인과적 행동 양식에서 기인한다는 데 주목할 필요가 있다. 마찬가지로 대부분의 TV 또는 오디오 리모콘에 부착된 수많은 버튼들은 수십 개의 동일 형태의 버튼들로 이루어져, 깨알같이 작은 지시 문자를 식별하지 않고는 원하는 기능에 접근하기가 그리 쉽지 않다(그림 11). 동일 형태의 버튼에 담겨 있는 수많은 기능들, 예를 들면 비디오 프로그램 예약 녹화에서부터 TV에 내장된 날짜 및 요일 맞추기 등은 어느 정도의 전문적인 교육 수준과 기술을 요구한다. 제품 자체의 뛰어난 기능에 쉽게 접근할 수 없는 무능력은, 소비자의 무지의 탓인가 아니면 디자이너의 오만함 탓인가? 이는 우리의 일상적인 인지 반응의 한계를 넘어서 인간 행동을 기능적 변수들의 조합으로 단순하게 이해함으로써 마침내는 사람과 인공물 사이의 소통의 맥을 차단시킨 예라고 할 수 있다.

이와 같이 도식화된 삶의 유형화가 만들어낸 불만과 소통 장애에 대해 우리는 새로운 인공 환경과 사물에 적응하고 인내하는 법을 스스로 터득하고 있는 예들을 볼 수 있다. 예를 들어 획일적인 아파트 구조에 대해, 적극적으로는 구조벽을 헐어내고 주어진 공간을 변경시키고(법으로 규제하고 있음에도 불

그림 10.
신도시 경관과 산책로

그림 11. 각종 리모콘

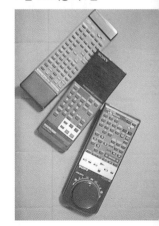

구하고), 소극적으로는 커튼과 벽지 선택 등을 통해 주어진 공간을 각자의 라이프스타일에 맞게 재구성하는 추가적 행동을 한다. 리모콘의 경우 작동의 양상이 복잡할 경우 사용자는 자신이 아는 작동방식만을 사용함으로써 리모콘이 담고 있는 나머지 기능들을 포기하게 된다. 또한 자동차가 일상 삶의 영역에서 실제로 사용되고 있는 모습을 보면 사람들이 무감각한 사물에 어떻게 스스로 적응하고 있는지 잘 말해 준다. 자동차에 부착된 안중근 의사의 손도장과 '大韓國人' '왕초보' '쌍둥이가 타고 있어요' 'Racing Bomb' 등과 같은 각종 스티커(그림 12), 자의적으로 교체된 알루미늄 휠과 광폭 타이어, 차내의 가지각색 방향제와 금박 장식의 휴지통, 심지어는 티셔츠를 씌운 시트 커버(그림 13)와 같이 디자이너들이 경멸하는 모습들 속에는, 단지 잘못된 속물들의 저질 취향만으로 간주될 수 없는 그 이상의 의미가 담겨져 있다. 이런 예들은 획일화되고 무감각한 사물에 대해 소비자들이 자신의 삶을 확보하기 위해 안간힘을 쓰는 모습이라고 할 수 있다.

왼쪽부터:
그림 12. 승용차에 부착된 스티커 장식
그림 13. 티셔츠가 씌워진 승용차 앞좌석.

흔히 디자이너들은 실제 일상 삶의 의미 체계에 주목하기보다는 시장 조사에서 흘러나온 유형화되고 계량화된 이차적인 분석 자료에 근거해 디자인을 '계획'한다. 대부분의 시장 조사 방법은 계량적 통계 분석 방법에 의존하게 되는데, 이 과정에서 삶의 실제 현상들은 개념적인 분류에 의해 고정된 매개변수 정도로밖에 취급되지 않는다. 따라서 설정된 변수와 변수들 사이의 수많은 생생한 삶의 의미들은 묻혀진 채 남겨지게 된다. 결국 디자이너는 피상적인 차원에서 대충 얽혀져 유형화된 삶에 대한 이해만을 제공할 뿐, 보다 생생한 의미에 접근할 수 없게 된다. 따라서 디자인이든 사회 이론이든 간에 일상 삶에 주목해야 할 분야에서는, 삶에 대한 기존의 이해를 수정해야 한다. 이런 의미에서 프랑스의 사회학자 미셸 마페졸리[M. Maffesoli]의 주장은 주목할 만하다. 그가 말한 대로 일상 삶에 대한 이해에서 우리는 어떠한 이론적 도식이나 이데올로기의 전제 없이 현실을 있는 그대로 받아들일 수밖에 없음을 인정해야 할지 모른다. 그는 사회학 이론에서 과학이라는 미명 아래 스스로를 한정시킨 기존 사회학은 사회 현상에 대한 전통적인 접근 방법을 넘어서 상이한 모든 설명 방식을 허용해야 한다고 주장한다. 즉 일상 삶에 대한 접근은 실증적이고 계량적인 방법뿐만 아니라 이를 넘어선 '직관적'이고 '상징적'인 방법으로도 일상의 구체성을 표출시킬 수 있어야 한다는 것이다.[7] 이와 마찬가지로 디자인은 일상의 구체적 의미까지도 있는 그대로 반영할 수 있어야 하며, 그렇지 못할 때 사람들은 소비의 국면에서 이미 만들어진 사물에 스스로 '개입'하게 된다. 그러므로 실무 디자이너와 의사 결정에 참여하는 기업 경영 관리자들이 이러한 '개입 현상'을 소비

7. 박재환, 『일상 생활의 사회학』(서울: 한울 아카데미, 1994), 39쪽.

자의 '저질 취향의 탓'으로 무조건 간과하는 것은 일상 삶에 대한 섬세하지 못한 배려와 무지의 소산이라 할 수 있다.

역사를 통해 한 문화를 이루는 내용은 바로 구체적인 일상 삶이 만들어낸 결과였다. 그리고 그 문화의 내용은 그 시대를 살아가는 사람들의 행동과 실천의 연결망으로 이루어져 왔기 때문에, 이러한 일상 삶이라는 현상에 더욱 구체적으로 접근하기 위해서는 사람들의 실제 '행동'에 주목할 필요가 있는 것이다. 인간의 행동은 현상학자 슈츠[A. Schutz]와 럭크만[T. Luckmann]이 말한 바와 같이 '상식적 의미'에 기반하고 있다. 슈츠와 럭크만은 경험과 행위에서 의미 구성에 대한 매우 섬세하고 설득력 있는 현상학적 분석을 한 바 있다. 그들은, 인간은 매일 살아가기 위해 끊임없이 행동해야 하는데, 바로 이러한 행위의 연속이 평범한 일상의 인간 생활의 근간임을 주장했다.[8] 즉 인간의 행동은 개인 또는 집단에게 부여되는 정치·경제적인 사회 지배력의 정도와는 상관없이 '통상적인 의미'에 의해 매일 재구성된다는 것이다. 실제로 우리가 삶에 관여하는 일상적 행동은 지역구 국회 의원을 뽑는 정치적 입장의 선택과 같은 의식적인 행위에서부터 찻잔을 쥐는 자세, 담배 무는 입놀림, 차의 시동을 걸기까지의 습관적인 몸놀림, 대화중의 말투, TV 볼 때의 자세 등과 같이 거의 무의식

8. Alfred Schutz, *The Phenomenology of the Social World* (Evanston, Northwestern Univ. Press, 1967); Thomas Luckmann, "On Meaning in Everyday Life and in Sociology", *Current Sociology*, vol. 37, no. 1, spring, 1989.

적인 행위에 이르기까지 갖가지 차원의 행동들을 포함한다. 삶이란 바로 이와 같은 관습적 행동이 만들어 내는 '실천 양식'을 뜻한다. 이는 피상적인 '개념'이 아닌, 구체적인 삶의 세계 속에서의 자아, 즉 개인의 정체성을 형성하는 종합적인 '생활 감각'을 반영하기 때문에, 사람들의 일상적인 실제 행동이야말로 우리가 참여하는 삶의 상태가 어떠한지를 말해 주는 중요한 지

표라고 할 수 있다. 따라서 인공물에 대한 반응으로서 인간 행동뿐만 아니라 행동에 미치는 인공물의 영향은 디자인과 일상 삶 사이의 관계를 이해하기 위한 '생생한 반응점'인 것이다.

유기체로서 일상 삶

일상 삶의 구체적인 모습은 비유적으로 말할 때 우리의 '몸'과 대단히 유사하다고 할 수 있다. 이 점은 한의학에서 말하는 우리 몸에 대한 설명으로 입증된다(그림 14). 흔히 우리의 몸은 얼핏 보기에 여러 신체 구성 요소들, 즉 오장 육부, 감각 기관, 피모 근육, 뼈와 같은 부분들로 이루어져 있다고 설명한다. 그러나 이는 단지 신체 구조의 기본 조건에 불과하다. 그러면 우리가 살아 있다고 말하는 것은 무엇을 의미하는가? 생명은 단지 각기 신체 기관의 개체적 '존재성'만으로 이루어지는 것이 아니며 이른바 생명 활동에 관여하는 혈액 순환과 어떤 생체 에너지의 상호 작용이 이루어지기 때문에 유지된다고 할 수 있다. 이러한 작용이 우리의 신체 내에서 끊임없이 '생성'될 때 우리는 비로소 살아 있다고 말한다. 한의학은 눈에 확연히 보이는 근육과 뼈뿐만 아니라 사람 몸 속 각 부분간의 상호 관계와 함께 이들 사이에 오고가는 인과적 현상에 주목하고, 이러한 상호 작용을 인체의 생명 활동이나 병리 변화 및 질병의 진단과 치료에 중요한 근거로 삼고 있다. 즉 한의학의 진단과 치료에서 우리 몸의 유기체적 연속성을 이루는 소위 경락(經絡: 피와 기[氣]가 흐르는 몸 내부의 통로)과 경혈(經穴: 경락에 반응하는 몸 밖의 통로)이라는 체계들은 필수적이라고 한다. 만일 우리 몸에 생명 활동을 주관하는 기혈 자체가 허약할 때 또는 그 흐름이 순조롭지 못할 때는 반드시 생리 기능에 이상이 발생한다는 것이 한의학의 설명이다. 즉 체[滯]하거나, 피부가 변색하고, 통증이 오거나, 기절[氣絶]하는 것은 모두 몸의 각 부분에 발생한 이상변화의 표시로 이는 신체 기관들 사이에 경락적인 연계성이 뚜렷이 있음을 확실히 말해 준다. 따라서 경혈은 질병의 반응점이자 진찰을 위한 진찰점이면

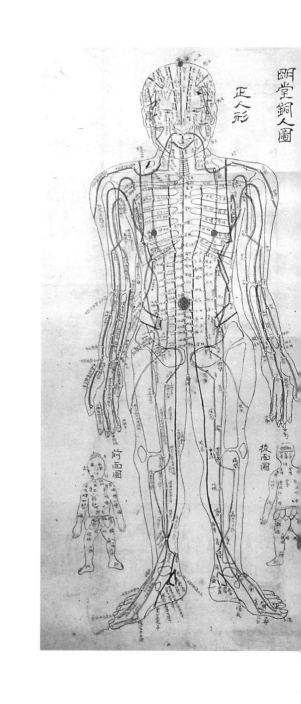

그림 14.
「경혈도[經穴圖]」, 조선 후기,
온양 민속박물관 소장.

서 치료상의 자극점으로, 흔히 한의학에서 진맥[診脈]이 이루어질 때 맥을 짚는 것은 바로 경혈을 찾아 경락의 흐름을 파악하는 것을 말한다.

이와 같은 한의학적인 몸에 대한 설명은 디자인이 반응하는 일상 삶의 구조 이면에 담겨진 의미 생성과 상호 작용에 대해 비유적인 개념을 제공해 준다. 몸과 삶 모두의 총체적 모습은, 겉으로 쉽게 드러나지 않지만 당연한 것으로 전제되는 '일상성'에 기초하고 있다는 공통점이 있다. 즉 우리 몸이 신체내의 확연히 드러나는 구성 요소들과 함께 보이지 않는 경락 내에 운행하는 기혈의 흐름에 의해 유지되듯이, 우리의 삶은 사회적 구성 요소 내에 파고 들어 있는 쉽게 드러나지 않는 일상의 의미들이 만들어내는 상호 작용에 의해 유지된다는 사실이다. 우리는 일상성을 겉보기에 반복적이고 사소한 것들로 지나쳐버리기 쉽지만 우리의 모든 실존적 모습과 행동을 설명해 줄 수 있는 중요한 단서가 바로 이 일상성에 내재되어 있다. 왜냐하면 우리의 삶에서 모든 역사와 사건은 일상의 바탕 없이는 절대로 발생하지 않기 때문이다. 우리 몸의 일상성은, 겉보기에는 어제와 똑같아 보이지만 신체 내부에서 끊임없이 생성되는 기혈의 흐름에 의해 오늘의 몸이 어제의 몸이 아니듯이, 생성론적인 관점에서 오늘의 삶은 어제의 삶을 포함하지만 시간의 흐름에 따라 이미 어제의 삶이 아닌 것이다. 이는 몸과 삶 모두가 고정적이고 불변적인 것이 아니라 끊임없이 변화하는 '유기체적 연속성'을 갖고 있기 때문이다.

그 동안 한의학은 과학적이지 못한 민간 요법 정도로 알려져 왔지만, 최근에는 그 개념과 접근 방법에서 타당성이 인정되고 있다. 그 이유는 서양 의학이 구체적으로 감지할 수 있는 부분적인 병리 현상에 즉각적인 치료 효과가 뛰어난 반면, 한의학은 뚜렷이 감지하지 못하는 증상에 대해 전체적이고 점진적인 치료 효과를 내는 장점이 있기 때문에 상호 보완적으로 시술될 수 있다는 인식이 서서히 확산되고 있기 때문이다. 이러한 두 가지 접근 방법의 차이는 전자가 우리의 몸을 '결정 구조'로 간주하는 데 반해 후자는 '생성 과정'으로 파악하는 데서 비롯된다고 하겠다. 달리 말해 인체의 어떤 병리적 현상에 대해서 서양 의학은 미시적인 '부분'에서 접근하는 데 반해 한의학

은 부분에 대한 것이 아닌 '인과적 총체성' 의 관점에서 접근한다. 따라서 문화 현상으로 디자인을 파악할 때 일상 삶의 의미는 아마 한의학적인 '인과적 총체성' 의 모델에 좀더 가까운 것이라고 할 수 있다. 기혈의 흐름이 경혈점을 통해 감지되듯이 개인과 집단 내부에 가려져 있는 일상 삶의 무수한 의미들의 상호 작용은 바로 우리가 디자인한 인공물 속에 담겨져 한 사회의 문화를 형성하고 그 문화를 파악하게 하는 경혈점의 역할을 수행하게 되는 것이다. 이 점에서 디자인은 일상 삶의 의미와 실천 방식을 드러내는 생생한 '문화적 반응점' 이라고 할 수 있다. 필자가 이 책을 통해 지적하고 싶은 것은, 그 동안 디자인이 기반했던 사회 개발의 모델과 기능이 구체적인 현실로 일상 삶의 의미를 충분히 조명하지 못하고 부분적인 삶의 모습만을 강조했다는 점이다. 이는 병리적으로 볼 때 몸 전체에 골고루 운행되어야 할 기혈의 맥이 경락 계통 중 일부에서만 작용하고 있는 것과 같다고 하겠다.

과연 우리의 디자인은 일상 삶의 구체적인 의미를 해석해내고 이를 문화 지형에 담아내고 있는가? 우리는 사회 내의 물질적 조건을 제공하는 기본적 차원에서 디자인을 인식할 뿐 디자인이 어떤 삶의 모습을 만들어내고 있는지에 대해서는 고려하지 못한 것은 아닌가? 또한 현재 디자인을 주도하고 있는 실행의 주체들은 지나치게 기술과 경제 논리에 근거해 극히 부분적인 문화 지형만을 그려내고 있는 것은 아닌지…. 이 점은 디자인을 문화적 차원에서 논의하려는 시각에 대해서도 마찬가지이다. 최근 디자인에 대한 문화적 인식이 조금씩 생겨나면서 이에 대해 관심을 갖기 시작한 사람들조차도 고작해야 마르크스가 초기 자본주의 사회 비판을 위해 사용했던 분석의 틀을 반복해서 사용할 뿐 실제 삶에 대한 디자인의 의미를 구체적으로 말해 주지는 않는다. 즉 자본주의 사회에서 디자인이 형성하는 건축, 상품, 광고 등과 같은 문화적 텍스트들은 수동적인 대중을 상대로 상업적 이윤을 추구하기 위해 대중을 착취하고 조작하기 위한 수단이라는…. 이는 고전적 마르크스 이론의 전형적인 가정으로서 모든 문화적 텍스트들(시, 소설, 대중 음악, 영화, TV 드라마)과 마찬가지로 디자인은 사회의 경제적 토대에 존재하는 힘의 역학

관계에 대한 상부 구조적 표현일 뿐이라는 것이다. 그러나 이러한 분석은 전혀 틀린 말은 아니지만 디자인과 실무를 이끄는 기술·경제 논리와 더불어 정치·경제 결정론으로 디자인과 일상 삶 사이의 관계를 보다 내밀하게 서술하는 데는 많은 한계가 있다. 디자인과 일상 삶 사이의 관계를 보다 섬세하게 잘 설명해 줄 수 있는 문화 개념은 무엇인가? 필자는 다음에서 이러한 시각을 보완할 수 있는 디자인에 대한 문화 개념적 접근을 시도하고자 한다.

문화 · 상품 · 이데올로기 · 헤게모니

문화란?

예전에 서울 근교로 학과 학생들과 함께 수련회를 간 적이 있다. 이 수련회의 일정 중에는 각 전문 분야의 명사들을 초빙해 학생들이 평소 접하기 어려운 전공 외적인 이야기를 듣기 위한 시간이 포함되어 있었다. 당시 초청 강사 중에는 한 이름 있는 소설가가 포함되어 있었다. 그는 방송 활동도 활발히 하고 있었던 이른바 잘나가는 바쁜 사람이었다. 그는 '문학과 문화'라는 주제로 학생들에게 강연하도록 되어 있었는데, 정작 주제에 대한 논의보다는 신변의 이야기가 대부분이었다. 강연 후 질문을 하는 자리에서 어떤 학생이 그에게 "XXX선생님, 문화가 뭐예요?"라는 간단한 질문을 했다. 그 학생은 주제가 문화를 포함했지만 정작 문화에 대한 이야기가 한마디도 없었기 때문에 궁금했던 모양이었다. 필자 또한 그 소설가가 평소 갖고 있던 '문화관'이 내심 궁금하던 차에 답변이 궁금해졌다. 그러나 그는 잠시 당혹한 표정을 지으며 손수건으로 땀을 닦으면서 몇 마디 궁색한 대답을 했다. "문화라…음…미안합니다…솔직히 저는 문화가 뭔지 잘 모릅니다…대신 저에 관해 평소 궁금했던 다른 질문을 해 주시겠

어요?" 그러자 다른 학생이 손을 들고 그의 '여성과 애정관'에 대해 질문하기 시작했다….

어떤 의미에서 그 소설가는 심오한(?) 답변을 한 것 같다. 즉 그는 "내가 문학하고 방송하며 사는 삶 자체가 문화인데 무슨 말이 필요하겠는가"라는 의미로 답변했을지도 모른다. 그러나 이해를 구하는 학생과 그 자리에 있었던 대부분의 학생들에게는 아쉬움만을 남겼을 뿐이다. 필자는 그의 당혹함을 충분히 이해할 수 있을 것 같다. 문화가 무엇인지 실제로 답변하기란 그리 쉬운 일이 아니기 때문이다. 문화라는 말은 참으로 묘한 말 중에 하나임에 틀림없다. 이는 오늘날 우리 주변에서 남용되다시피 자주 쓰여지는 말들 중 하나이면서 정작 개념적으로 이해된 것은 하나도 없는 빈 껍데기뿐인 용어라고 할 수 있다. 우리는 문화라는 용어에 대해 아무것도 동의하지 않은 채 그저 쓰면 멋진 말로 '문화'라는 빈 단어를 쓰고 있는 것은 아닌지? 도대체 문화란 무엇이기에 그토록 답하기 어려운 것인가?

문화 이론가 레이몬드 윌리엄즈[Raymond Williams]가 문화라는 말을 가리켜 "영어 단어 중에서 가장 난해한 몇 개의 단어 중의 하나"[9]라고 했듯이, 문화라는 단어는 용어 자체에 개념적 난이성을 포함할 뿐만 아니라 시각에 따라 엄청나게 많은 정의가 존재한다. 실제로 1871년 타일러[E. B. Tylor]가 말한 최초의 문화에 대한 정의 이래, 이미 1950년대에 문화 이론가 크뢰버[A. L. Kroeber]와 클루크혼[C. Kluckhohn]은 그들의 문화 정의에 대한 백과 사전적인 저서에서 문화에 대해 무려 300여 가지의 정의를 예로 들어 설명한 바 있다.[10] 크뢰버와 클루크혼은 문화에 대한 수많은 정의들이 서로 상이한 관점에 따라 형성된 것임을 지적했는데 이는 문화를 정의한다는 것이 결코 확실하고 견고하게 묘사될 수 있는 성질이 아니라는 사실을 말해 준다.[11] 따라서 이들은 여러 시각에서 출현한 문화의

9. R. Williams, *Keywords* (Glasgow: Fontana, 1976), 76쪽.

10. A. L. Kroeber and C. Kluckhohn, *Culture: A Critical Review of Concepts and Definitions* (NY: Vintage Books, 1952).

11. 위의 책, 79쪽.

정의들을 분류하고 서로 연관된 추상 개념들을 연결하려 했는데, 이는 크게 묘사적 정의에서부터 역사적, 규범적, 심리학적, 구조적, 발생학적 정의에 이르기까지 여섯 가지의 주된 유형을 포함했다. 문화의 정의에 대한 이들의 유형 분석은 여러 갈래에서 조직된 개념들을 상호 연결시켰다는 점에서 문화를 이해하기 위한 길잡이 역할을 할 수 있을 것이다. 이 글에서 방대한 문화의 정의들을 일일이 예를 들어 설명한다는 것은 사실상 불가능하기 때문에 필자는 다음에서 각 유형들이 지니는 핵심적인 내용만을 요약해서 다루고자 한다.

첫번째 문화의 정의에는 묘사적 정의가 있는데, 이는 광범위한 전체로서 문화가 담지하는 내용을 하나하나 열거하면서 성격을 강조하는, 주로 타일러식의 정의에 영향을 받은 것이다. 일찍이 타일러는 문화를 "지식, 믿음, 예술, 법, 도덕, 관습과 사회의 일원으로서 얻은 습관과 다른 능력들을 포함한 복잡한 전체"라고 정의했다. 이러한 유형의 정의들은 다소 약간씩 차이가 있지만 대개 복잡한 전체로서의 관습, 관습에 의해 결정된 개별적인 행위와 산물들을 나열해서 정의하려는 특징을 지닌다. 예를 들면 문화란 "모든 인간의 행동, 습관, 믿음의 총합이면서, 인간의 생산물과 행동, 사회적·종교적 질서와 같이 소위 우리가 문명이라고 말해 왔던 관습과 믿음의 총체"라는 식이다.

두번째 역사적 정의는 사회적 유산과 전통을 강조하는 유형이라고 할 수 있다. 즉 "사회적 유산의 조직과 총합인 어떤 집단의 문화는 인종적인 기질과 그 집단의 역사적 삶 때문에 사회적 의미를 획득했다"는 것이다. 이는 주로 민속학자들과 문화·역사학자들에 의해 사용되었던 정의로서 문화는 "인간 생활에서 전승되는 물질적이고 정신적인 요소들에 의해 구체화된 것"임을 강조한다. 사회적 유산은 흔히 역사적으로 계승된 인공물, 상품, 기술적 과정, 사상, 습관과 가치로 구성된다. 이는 한 세대에서 다음 세대로 지속적으로 학습되고 소통된 것이기 때문에 집단들 사이의 차이점을 만들어낸다. 따라서 "문화는 단지 하나의 고정된 상황이나 상태가 아니라 지속적인 '과정'으로서 과거를 보존하고 현재에 작용하고 미래를 형성하는 것"을 의미한다.

세번째 규범적 정의의 유형들은 '삶의 양식'과 같은 규범 또는 방식을 강조한다. 이에 따르면 문화는 "한 종족에 의해 표준화된 절차와 믿음의 집합체" 또는 "공통된 지형적 영역에 거주하는 인간 집단이 사물, 재료적 도구와 가치, 그리고 상징에 관해 느끼고 사고하는 방식"이라는 것이다. 이와 같은 절차, 믿음, 사고의 방식은 실천적 의미에서 '사회적 행동 양식'을 수반하기 때문에 문화는 달리 표현해 '삶의 방식'을 의미하기도 한다. 따라서 문화는 "모든 인간 집단에서 관찰할 수 있는 삶의 방식이라 불리는 행동 양식"을 지칭하며 "다른 모든 것으로부터 구별되는 어떤 사회의 특별한 행동 양식"을 의미하는 것이다. 이러한 규범적 정의에 해당하는 문화의 정의는 공통적 혹은 공유된 형식, 규칙을 따르는 데 실패한 것에 대한 제재, 어떻게 처신하고 행동하는지에 대한 자세[manner] 및 행동을 지시하는 사회적 규범을 포함한다.

네번째 심리학적 정의들은 흔히 문제 해결의 도구로서 인간의 적응, 곧 심리학적 조절과 학습을 강조한다. 즉 "문화는 주어진 시기에 사람들이 달성하려 하는 목표에 사용된 테크닉, 기계, 정신, 도덕의 총체적 능력이며…개인적 또는 사회적 목표를 증진시키는 수단으로 구성된다"는 것이다. 이는 문화가 삶의 조건에 인간이 적응하기 위한 모든 것을 지칭하는 것으로 변화와 선택과 전달을 통해서만이 획득되는 것임을 말해 준다. 그렇기 때문에 문화는 자체의 작동에 의해 역동적이며, 인위적인 질서와 패턴을 파생시키는 영속적인 속성을 지닌다고 할 수 있다. 그러나 이러한 역동적이고 영속적인 속성은 학습 과정 없이는 절대로 유지되지 않는다. 왜냐하면 "인간의 모든 사회적 행위는 유전 세포에 의해 날 때부터 주어진 것이 아니라 각각의 새로운 세대에 의해 성인들로부터 새롭게 학습된 것"이기 때문이다. 결국 이 유형의 정의들에 따르면 문화란 생물학적 유전의 결과가 아니라 사회 구성원에게 특징지어진 학습된 행동 양식의 총합이라는 것이다.

다섯번째 구조적 정의의 유형은 문화를 사회적 조직체 또는 제도로서 강조하는 정의들로서, 흔히 문화란 "한 사회 집단으로부터 추출된 상호 연관된 관습"에 적용된 것을 의미한다. 이러한 상호 연관된 관습들은 다양한 관계를 통해

체계 속에서 통합되어 궁극적으로는 문화라는 일종의 '제도'를 형성한다는 것이다. 달리 말해 "제도로서의 문화는 제각기 다른 사회의 독특한 패턴을 형성하기 위해 상호 연결된 것"임을 말해 준다. 대부분 이러한 정의들은 인간 행동 자체보다는 그것이 기초하고 있는 구조적 체계를 강조하는데, 말하자면 문화란 삶 자체가 아니라 '삶을 계획하는 체계'라는 점을 강조한다. 이로 인해 문화는 구조적 관계 내의 요소 혹은 부분들보다는 각 부분들 사이의 상호 설정된 관계에 의해 특징지워지는 것으로 정의되는 경향을 지닌다.

여섯번째 발생학적 유형의 정의들은 주로 문화를 형성하고 존재하게 하는 근원적인 요소가 무엇인지에 대한 물음에 초점을 맞추고 있다. 이 점에서는 적어도 세 가지의 다소 다른 견해들이 존재한다. 예를 들면 첫번째는 '인공물 혹은 산물'로서 문화를 강조하는 정의들이 있고, 두번째는 외부적인 물질 세계를 강조하기보다는 정신 세계로서 '사고'를 강조하는 정의들과, 세번째는 '상징 또는 상징화 과정'을 강조하는 정의들이 있다. '인공물 또는 산물'로서의 문화 정의는 "인간이 자신을 창조하고 적응해야만 하는 환경의 일부"로서, "문화는 인공적인 모든 것의 총합이며, 인간에 의해 창조되고 한 세대에서 다음 세대로 전해지는 삶의 습관과 도구의 산물"임을 제시한다. 달리 말해 동물의 삶과는 구별되는 것으로서 인간 문화는 물질적 혹은 비물질적인 산물들을 포함한 도구, 상징, 조직, 공통된 활동, 태도, 믿음과 같은 것들을 포함한다는 것이다. 이는 바로 문화라는 것이 인간 경험의 조직이자 "사회적 삶의 침전물"임을 의미한다. 그러나 이러한 정의들이 포함하고 있는 '물질 문화'에 대한 집중적인 강조는 인공물 이면에 담겨진 사고에 주목하고자 하는 다른 정의들에 의해 반박된다. 이러한 견해는 단지 조직된 침전물로서 물질적 요소가 문화 자체는 아니며, 이것들은 단지 인간 사고가 외부적으로 표출시킨 시각적 표시에 불과한 것이라는 주장을 한다. 즉 "문화가 사회적 구조이자 조직이라면 사고는 문화의 세포"라는 것이다. 결국 문화는 복잡한 사고의 결합이지 구조 자체는 아니라 할 수 있다. 그러나 문화를 산물로 보는 견해와 사고로 보는 견해가 대립하는 가운데 '상징'으로 문화를 해

석하는 제 3의 발생학적 정의가 있어 앞의 두 견해를 중재한다. 이 견해는 문화를 "상징에 의해 중재되는 모든 행위"로 정의하고 있는데 "모든 문화적 범위, 사회 질서와 현상은 바로 상징을 사용하는 인간 능력에 기인한다"는 것이다. 외부적으로 표명된 모든 기구와 도구 같은 물질적 사물, 행동, 믿음, 태도 등은 의식적인 '상징화[symbolization]' 과정에 의해 형성된 의미 체계라는 점에서 이 정의는 앞서 말한 산물과 사고로서의 발생학적 문화 개념을 연결한다고 할 수 있다.

이와 같이 위에 제시한 정의의 유형들에서 제시된 문화의 정의들은 다음과 같은 성격으로 요약될 수 있다:

그림 15. 고대 이집트의 파피루스 그림. 죽은 이를 오른쪽 피라미드에 안치하기 위해 미이라로 만들고 있는 장례습을 보여 주고 있다.

1) 문화는 사회적 유산과 전통에 의해 형성된 사회적 의미체계로서, 학습과 커뮤니케이션을 통해 지속되고(그림 15),

그림 16. AD 1세기 고대 로마인들의 목욕탕 유적지, 독일 프랑크푸르트 소재. 이 유적지에는 증기 보일러 시설, 사고 모임실, 도서실 등의 흔적이 남아 있다.

2) 특정 시공간 내의 사회적 행동 양식에 의한 삶의 방식이며(그림 16),

그림 17. 일본 소니[Sony]사의 "워크맨" 광고.

3) 변화하는 삶의 조건에 적응하기 위한 선택적이고 역동적인 조절 과정으로 (그림 17),

그림 18. 프랑스 파리의 지하철 지도(부분).

4)사회적 제도의 상호 연결 체계로서 삶을 계획하고(그림 18),

그림 19. 향수 브랜드 "살바도르 달리[Salvador Dali]"의 광고.

5) 상징화라는 의식적인 인간 사고에 의해 형성된 모든 의미있는 인공적 산물의 표현인 것이다(그림 19).

디자인의 문화 개념

오늘날 논의되고 있는 문화의 개념은, 위에 요약한 내용들이 각기 다른 관점에서 부분적으로 제시되었던 것과는 달리, 복선적이고 다원적인 성격을 지니고 있다. 또한 위의 정의들이 단순히 문화의 기본적 요소와 발생적 근원에 대해 서술하고 있는 반면, 최근의 다원적인 문화 개념들은 어떠한 가치와 의미들이 문화 형성에 작용하는지에 관심을 두고 있는데, 이러한 견해는 레이몬드 윌리엄즈의 문화 연구로부터 얻어진 성과라고 할 수 있다. 그는 문화를 "기술과 학습뿐만 아니라 제도와 일상적 행위에서 어떤 가치와 의미를 표현하는 특정한 삶의 방식"[12]이라고 정의한 바 있다. 윌리엄즈의 정의에서 문화는 특정한 삶의 방식으로서 문화 내에 드러난 또는 감추어진 의미와 가치들의 표현하는 것을 의미한다. 이제 문화 이론은 삶의 전체 방식 내의 요소들의 사이의 관계성에 대한 연구를 포함하고 있다. 윌리엄즈는 문화와 사회 사이의 관계성에 대해 보다 폭넓은 범주의 이해를 제안했는데, '특정 의미와 가치'를 분석하여 '일상 삶'이 표명된 모습 이면에 있는 '일반적인 원인'과 '사회적 경향'과 같은 역사의 숨겨진 원리들을 찾고자 했던 것이다.

12. R. Williams, *The Long Revolution* (Harmondsworth: Penguin, 1965), 57쪽.

13. Dick Hebdige, *Subculture: The Meaning of Style* (London: Routledge, 1979), 8쪽.

그러나 그는 문화에는 어떤 뛰어난 기준이 존재한다는 편견이 있었기 때문에 자신이 전제했던 '전체적인 삶의 방식'을 설명하기에는 아직 한계가 있었다. 즉 그는 새로운 대중 커뮤니케이션에 시험적으로 찬동했지만 소위 '쓰레기 같은 것'과 '가치있는 것'을 구별하기 위한 미적이고 도덕적인 범주를 설정하는 데 관심을 가졌다. 그에게 있어 문화는 어떤 '뛰어남의 기준'을 지닌 소외 순수 미술, 음악과 문학 같은 것을 의미했기 때문에 대중 문화에서 흔히 볼 수 있는 잡지, 통속 소설, 자동차, 옷, 레코드판, 재즈와 같은 것들은 포함되지 않았다. 이것들은 모두 진정하지 못한 쓰레기와 같은 것들을 의미했던 것이다(그림 20).[13]

그림 20. 신문에 끼워져 가정에 배달된 광고 전단.

이렇게 가치있고 뛰어난 것으로만 제한된 문화 개념에서 '전적으로 자연적인' 일
상 삶의 잠복된 의미를 밝혀내려는 시도가 프랑스의 철학가, 롤랑 바르뜨
[Roland Barthes]에 의해 제안되었다. 바르뜨는 스위스 언어학자 소쉬르[F.
de Saussure]의 연구에서 유래한 기호학적 모델을 사용해 문화 현상의 임의
적 성격을 드러내려고 했다. 그는 윌리엄즈와는 달리, 현대의 대량 문화에서
나쁜 것과 좋은 것을 구분하는 데 목적을 둔 것이 아니라, 오늘날 부르조아
사회 내의 모든 즉흥적 형태들과 의례들이 어떻게 어느 순간에 체계적으로
신화로 전환되는지를 밝히는 데 관심을 두었다. 바르뜨의 문화에 대한 견해
는 미술관, 도서관, 오페라 하우스를 넘어서 일상 삶의 전체를 포괄한다. 바
르뜨는 '신화는 말하기의 일종'이라는 전제로부터 출발해 그의 저서 「신화론
[Mythologies]」에서 특정 사회 집단에 국한된 의미들이 사회 전체에 대하여

보편적인 의미로 제공될 때, 그 과정에
서 숨겨진 법칙들 및 약호들을 조사하
기 시작했다.[14] 그는 레슬링 게임, 작
가가 휴일을 보내는 태도, 여행자 책자
들과 같은 서로 이질적인 현상들 속에

14. Roland Barthes, *Mythologies* (NY: Hill and Wang, 1952).

내재된 유사한 인위적 성격, 즉 이데올로기적인 표본들을 발견했다. 각기의
현상들은 동일하게 지배적인 상식(이데올로기)에 의해 사회의 '이차적인 기
호 체계'인 신화로 전환된 것임을 밝혀냈던 것이다.

결과적으로 언어학에 기초한 방법을 언어 외부의 다른 담론 체계들(패션, 영화,
음식 등)에 적용한 바르뜨의 방법은 오늘날 문화 연구에 있어 완전하게 다른
가능성을 열어 놓았다. 그는 기호학적 분석을 통해 언어와 경험과 현실 사이
의 보이지 않는 이음새가 위치되고 열릴 수 있으리라고 기대했다. 후기구조
주의자[post-structuralist]로서, 바르뜨는 적어도 그 동안 문화 연구 분야에서
그토록 모호하게 가정했던 두 가지 갈등하는 문화 정의를 중재했다. 그는 "언
론, 영화, 대화, 살인 사건, 요리, 옷과 같은 일상 삶의 모든 것들은 부르조아
들이 소유한 인간과 세계사이의 관계방식에 종속된다"는 마르크스주의적인
도덕적 확신과 대중적 주제의 결합을 시도함으로써 사회 전체의 삶에 대한
연구를 시도했던 것이다. 그래서 종래의 단선적인 개념들이 '세상에서 최고
라고 일컬어지고 판정받은' 순수 미술, 음악과 문학 등과 같은 예술만을 문화
에 포함시켰던 반면, 바르뜨의 개념은 '제도와 일상의 평범한 행동'을 포함
하는 다원적인 문화개념에 많은 영향을 주었다. 그래서 문화는 특권화된 소
수가 인간 경험의 매우 제한된 영역에서 생산한 '최고의 것'이 아니라 평범
하고 일상적인 경험에서 간주되는 모든 범위를 포함하는 것이다.

따라서, 이러한 다원적인 문화 개념에 기반한다면, 디자인이 창조하는 모든 인공
적 환경과 사물들은 분명히 문화적 현상으로 고려된다. 문화가 특권화된 소
수에 의해 인간 경험의 매우 제한된 영역에서 생산된 '최고의 것'만을 의미
하지 않을 때, 디자인이야말로 현대적 삶에 있어 평범하고 일상적인 경험을

가능케 하는 문화적 산물이라는 것은 분명하다. 그러나 디자인은 단지 산물의 의미를 넘어서 어떤 관계 방식을 만들어낸다는 점에 주목해야 한다. 윌리엄즈가 문화를 "어떤 의미와 가치를 표현하는 특정 삶의 방식"이라고 주장했을 때 그는 문화 개념에서 중요한 요소를 무시하고 있는 듯하다. 달리 말해 그의 주장은 건축에서부터 입는 옷, 생활제품과 광고에 이르기까지 디자인이 단순히 사회적 산물이 아니라, 오히려 일상 삶 자체를 적극적으로 형성하는 작용태라는 사실을 간과하고 있다. 사회·문화적 환경의 의미체계는 우리가 구성하는 디자인을 통해서 형성될 수 있다는 것이다. 따라서 디자인은 '사회 질서를 커뮤니케이션하고, 재생산하고, 경험하고 탐색하는 의미 체계'로서 일상 삶의 중요한 실천 방식으로 이해되어야 한다.

이에 대한 보다 구체적인 논의는 다음 2장의 "디자인과 커뮤니케이션"에서 다루겠지만, 그 이전에 여기서 짚고 넘어가야 할 중요한 문제들이 있다. 과연 디자인의 문화적 실천과 의미 생산에 있어 힘의 위치를 어떻게 보아야 하는가? 앞서 윌리엄즈가 말한 '의미와 가치를 표현하는 수단'으로서 디자인은 단지 이미 '저기에' 존재하는 사회 질서를 표현하기 위한 수단에 불과한 것인가? 또는 바르뜨의 주장대로 디자인은 "부르조아들이 소유한 인간과 세계 사이의 관계 방식에 종속된 것"인가? 우리는 이 문제를 다루기 위해 상품, 이데올로기와 헤게모니라는 몇가지 용어에 친숙해져야 할 필요가 있다. 왜냐하면 이 용어들은 이러한 갈등 방식를 이해하기 위한 단서를 제공해 주기 때문이다.

상품 이데올로기와 헤게모니

현대 사회에서 우리는 물질주의의 확산이 가져온 인간성 상실과 변질된 가치관을 잘못된 것이라고 여기면서도 자본주의 사회가 상품이라는 인공물 생산과 소비와 밀접하게 관계하고 유지된다는 사실을 당연시하는 이율배반적인 세계 속에 살고 있다. 어쨌든 오늘날과 같은 사회는 그것이 후기자본주의

를 지나 신자유주의 이후 그 어떤 것이건 간에 상품이라는 물질적인 재화가 소비되는 과정을 통해 질서를 창조하고 유지해 나간다는 사실을 부인하기 어렵다. 이러한 차원에서 디자인은 상품 생산과 소비를 통해 "사회 질서를 커뮤니케이션하고, 재생산하고, 경험하고 탐색하는 의미 체계"라고 할 수 있다. 모든 상품은 자체의 물질적 기능뿐만 아니라 의미와 가치를 지닌다.

예를 들면 원래 청바지와 같은 진의류는 저렴함과 편안함의 필요에 부합하기 위해 만들어진 '가난의 산물'이었다. 그러나 60년대 서구 젊은이들은 진의류를 일부러 '찢어서' 입음으로써 자신들의 사회적 저항을 표시했고, 오늘날 진 제조업자들은 애초에 공장에서 기계적으로 '찢고 탈색시킨' 남루한 진의류를 보급시켜서 저항 문화의 의미를 상품화시키고 있다 (우리 사회에서 진의류가 갖는 의미는 압구정동을 오가는 젊은이들에게 있어 오히려 하이 패션에 가까운 것으로 받아들여져 고가의 의류로 변질되었지만). 또 다른 예로, 주변에서 '흰색 자동차'에 대한 선호도는 사물에 대한 사회적 가치와 의미의 변화 과정을 잘 보여 준다. 과거 한국 사회에서 60-70년대를 통해 흰색 자동차는 기성 세대들에게 병원 구급차, 장의차와 경찰차('백차'라 불린)를 연상시켰기 때문에 일반인들과 거리가 있었다. 그러나 80년대 말 이후 경제가 성장하고 자동차 보급률이 높아지면서 마침내 흰색이 젊은이들이 선호하는 차량 색상으로 바뀌었고, 결국 흰색에 부여되었던 원래의 의미는 사라지게 된 것이다.

이와 같이 각기의 상품은 문화적 가치와 의미를 지니며 한 문화가 선택할 수 있는 범주를 설정한다는 점에서, 상품을 디자인한다는 것은 결코 때묻지 않은 순수한 문화 활동이라고 할 수 없다. 문화 인류학자 더글라스[M. Douglas]와 아이셔우드[B. Isherwood]가 '상품은 중립적이지만 그 사용은 사회적'이라고 말했듯이,[15] 개별적인 상품 자체는 때묻지 않은 순수한 것일지 모르지만, 그것이 위치되는 사용의 국면에는 항

15. M. Douglas and B. Isherwood, *The World of the Goods: Towards an Anthropology of Consumption* (London: Allen Lane, 1979), 12쪽.

상 어떤 사회적이고 문화적인 의미가 작용하고 있다. 그렇기 때문에 디자인은 중립적인 커뮤니케이션에 관여하는 것이 아니다. 디자인은 공동체가 공유하는 또는 공유해야 할 의식과 가치를 배양하고 라이프스타일을 창조하고 유지하며, 자아 정체성을 구축하고 궁극적으로는 사회 변화를 창조한다는 점에서 이데올로기적 속성을 지닌다. 앞서 말한 청바지와 흰색 자동차의 예는 단지 옷과 운송수단을 지칭하는 것이 아니라 일종의 '말하기' 방식을 취하는 이데올로기의 형식이라고 할 수 있다. 달리 말해 60년대 서구의 '찢어진 남루한' 청바지는 저항 문화의 의미를 지녔으며, 80년대 말부터 나타나기 시작한 한국 사회의 흰색 자동차의 선호도는(소위 '오렌지족'을 중심으로 한) 젊은이들이 기성 세대와 차별화하기 위한 정체성의 전략을 반영했던 것이다. 이것들은 모두 텔레비전 드라마, 대중 가요, 소설, 영화 등과 같이 세상에 대한 특정 견해를 드러냄으로써 읽혀지는 '문화적 텍스트'들인 것이다. 이때 우리는 각기의 텍스트들이 지닌 문화적 또는 정치적 의도와 만나게 되는데 이에 관여하는 힘을 흔히 '이데올로기'라고 부른다. 한 문화 내에서 디자인에 관계하는 이데올로기는, 역사적 보존 지역 내에 새로운 건물을 세울 것인가 말 것인가, 또는 어떤 건축적 형태가 그 지역에 합당한지를 결정하는 일에서부터 기업 이미지 통합 계획(CI), 광고, 자동차, 생활 용품, 타이포그라피, 옷 등과 같은 상식적인 형태에 스며들어있기 때문에 겉으로 쉽게 드러나지 않는다. 그것은 언제나 일상의 의식과 사물들 속에 숨겨져 있

16. S. Hall, "Culture, the Media and the 'Ideological Effect'", in J. Curran et al. (eds), *Mass Communication and Society* (Arnold, 1977).

기 때문이다.[16]

일찍이 마르크스는 한 사회의 경제적 생산 수단의 구성방식에 따라 그 사회가 만들어내는 문화의 형태가 결정적으로 영향을 받음을 말한 바 있다. 이른바 고

전적 마르크스주의의 기본 공식이 되었던 이 유명한 견해는, 문화적 텍스트로서 상품이 사회 내의 경제적 '토대'에 의해 결정되는 상부 구조의 이데올로기적 표현 수단임을 말해 준다. 마르크스가 말한 토대란 하부 구조인 '생산력'과 '생산 관계'로 이루어지는데, 생산력은 재료, 도구, 기술과 노동자 및 그 숙련도를 가리키고 생산 관계는 생산에 종사하는 이들의 계급 관계를 의미한다. 말하자면 각기의 생산 양식은 농업 또는 공업적 기반에 따른 특이한 생산 관계를 만들어낸다는 것이다. 그래서 노예 제도는 주인/노예 관계를, 봉건 제도는 영주/농노 관계를, 그리고 자본주의는 부르조아/프롤레타리아 관계를 생산해낸다. 이런 점에서 사람의 계급적 지위는 생산 양식과 그 사람이 맺는 관계에 의해 결정된다. 반면에 상부 구조는 생산 양식의 기반에서 비롯된 '사회적 의식의 결정 형태들'(정치적, 종교적, 윤리적, 철학적, 미학적, 문화적인)과 각종 제도들(정치적, 법적, 교육적, 문화적인)로 구성된다. 여기서 토대 곧 하부 구조와 상부 구조 사이의 관계에는 두 가지 측면이 있는데, 상부 구조는 토대를 표현하는 동시에 정당화하고 다른 한편으로 토대가 상부 구조의 내용과 형식을 조건짓거나 결정짓는다는 것이다. 이 점을 보다 잘 이해하기 위해 마르크스와 엥겔스의 말을 직접 들어 보자:

17.
K. Marx and F. Engels, *The German Ideology* (Lawrence & Wishart, 1970), 64쪽.

모든 시대에 지배 계급의 생각은 지배적인 사고로 존재한다. 예를 들면 사회의 물질적 권력을 지배하는 계급이 동시에 지적 권력도 지배한다. 마음대로 물질적 생산 수단을 소유하는 계급이 동시에 지적 생산에 대한 통제력을 갖는다. 그래서 생산 수단을 결여한 사람들의 생각은 그것에 종속된다.[17]

여기서 "지배하는 물질적 권력"이란 (디자인의) 생산에 관련된 기술, 재료, 장비와 노동력을 통제하는 권력을 의미한다. 따라서 이러한 것들을 마음대로 소유하고 있는 계층은 마르크스가 '물질적'이라고 부른 사회와 경제뿐만 아니라 사고에서도 지배적일 것이며, 마찬가지로 '물질적 권력'을 소유하지 못

한 계층은 사회, 경제와 사고 모두에서 종속적일 것이다. 따라서 자본주의 경제 구조에서 상품에 관여한 모든 이데올로기는 토대가 결정하는 상부 구조의 수동적인 반영일 뿐이라는 '기계적 경제 결정론'[18]으로 귀결되며, 상품과 같은 문화적 산물은 생산의 경제적 조건으로만 읽히거나 환원되어버리는 것이다. 따라서 상품 이데올로기의 조건을 경제적 이윤을 추구하는 산업에 의해 생산된 것으로만 파악하려는 고전적 마르크스주의는 모순을 지니게 된다. 왜냐하면 일단 생산되고 분배된 상품은 결코 그 자체로 존재하지 않으며 소비의 국면에서 일련의 선택과 저항이라는 '대중적 힘'에 직면하게 되기 때문이다. 상품은 사람들의 관심을 담고 있어야 하며 그 관심은 결코 안정되고 고정된 것이 아니라 유동적이고 다양한 모습으로 변화한다. 상품 이데올로기는 '살아 있는 사람들의 움직이는 관심'과 긴밀히 연결되어 있는 것이다.

18. John Storey, *Cultural Theory and Popular Culture* (Athens: Univ. of Georgia Press, 1993), 98쪽.

이러한 상품 이데올로기에 관여하는 지배력과 대중적 힘 사이의 관계를 설명하려했던 것이 바로 안토니오 그람시[Antonio Gramsci]가 주장한 '헤게모니 이론'이었다. 고전적 마르크스주의의 한계를 극복하고자 그람시는 서구 민주사회에서 자본주의의 억압과 착취에도 불구하고 왜 사회주의 혁명이 일어나지 않았는지를 해명하기 위해 헤게모니 이론을 제안했다. 달리 말해 그는 자본주의 사회에서 어떻게 지배와 피지배의 관계가 계속 유지되는지에 대한 설명을 제공했던 것이다. 흔히 헤게모니란 자본주의 사회에서 이데올로기의 모순된 관심이 계속적으로 경합하는 상황을 지칭한다. 또한 헤게모니는 어떤 사회 집단이 다른 종속 집단에 대해 '전체 사회적 권위'를 발휘하는 상황을 지칭하는 용어로 사용된다. 하지만 이는 그람시가 말했듯이, 단순히 지배적 사고의 강요에 의해서가 아니라 지배 집단의 권력이 합법적이고 자연적인 것으로 보이기 위해 피지배 집단의 동의를 얻어야 하는 것을 전제로 한

다. 자본주의 사회에서 지배 이데올로기는 숨겨져 있기 때문에, 지배와 피지배의 지위는 합법적이고 자연적인 것으로 경험되면서, 사람들의 동의를 얻어낸 것으로 보인다는 것이다. 이러한 견해에 따르면, 상품 이데올로기는 지배와 종속의 지위에 있는 모든 사람들에게 사회적이고 경제적인 지위의 불평등을 정당화하고, 수용할 만한 것으로 만드는 방식을 의미할지도 모른다.

흔히 일상 삶의 상식적인 사물에 가려진 이데올로기의 실제 양상은 차별화와 정체성을 드러내기 위한 개인과 집단의 의식을 반영한 것이다. 자본주의 사회에서 이러한 의식이 어떻게 유지되는지를 설명하는 데는 몇 가지 방식들이 존재한다. 우선 첫번째로 문화 인류학적인 관점에서 '교량과 장벽의 비유'를 들어 설명했던 더글라스와 아이셔우드의 방식을 살펴보자. 그들은 「상품의 세계[The World of the Goods]」라는 저서에서 상품의 기능과 사용을 '장벽과 교량'이라는 두 가지 기본 형태로 환원시켜 설명했는데, 이에 따르면 장벽은 영토를 분리시키거나 사람들을 서로 구분하게 하지만, 교량은 영토를 결합하거나 연결하고 사람들을 만나게 하고 정체성을 서로 합치시키고 공유하게 하기 위해 존재한다. 그래서 장벽으로 기능하는 상품은 한 집단을 다른 집단으로부터 분리시키고, 다른 것과 구별되는 별도의 정체성을 남겨 준다. 반면 교량으로 인식될 때, 상품은 한 집단의 구성원들로 하여금 자신들의 일반적인 정체성을 공유하도록 하며, 서로 만나는 장소 또는 방식을 제공한다.

아드리안 포티[A. Forty]가 그의 저서 「욕망의 사물[Objects of Desire]」에서 밝혔던 18세기에서 19세기 초 영국의 면직물 의류의 예는, 그것이 어떻게 장벽과 교량을 형성했는지를 밝혀준다. 18세기에 영국의 날염 면직물 가격은 상당히 고가였음에도 불구하고 부유한 중상류 계층의 여성들은 이것을 즐겨 입었다. 그러나 19세기 초 랭커서 지방에서 면직물 산업이 발달하여 날염 면직물은 보다 저렴해졌고 노동자 계층의 여성들로 새로운 면으로 된 옷감을 쉽게 구입할 수 있게 되었다. 이에 대해 중상류 계층의 여성들은 '단순한 흰 옷'을 선호하면서 날염된 면직류를 입지 않게 되었다는 것이다(그림 21).[19] 이러한 예에서 영국의 중상류층은 애초에 날염 면직물이 무척 비쌌음에도 불구하고 자

19. A. Forty, *Objects of Desire*
(London:Thames and Hudson,
1986), 73-75쪽.

그림 21. 1784년경 영국의 날염된 면 드레스(왼쪽)과 1810년
경의 백색 면 드레스(오른쪽). 18세기에 날염 면 드레스는 중상
류 계층만 제한적으로 입었었다. 그러나 노동 계층이 점차 날염
면 드레스를 입게 됨에 따라 중상류 계층은 점차 순수한 백색
면직물을 구매하기 시작했다.

신들의 세계에 대한 경험과 이해가 하류층과 얼마나 다른 것인지를 보여 주
기 위해 기꺼이 구매했던 것이다. 하지만 날염 면직물 값이 저렴해졌을 때
하류층은 중상류층이 전유하던 정체성을 접하기 위해 면직물을 사용했다.
그래서 중상류층은 면직물에 의한 계층의 차이를 다른 스타일의 옷(신고전
주의 스타일)으로 재설정하고 자신들의 우월성을 표시하기 위한 또 다른 수
단을 찾았다는 것이다. 하류층은 중상류층이 입는 날염된 면직물을 입음으
로써 그들의 정체성과 만나는 교량을 설정했지만, 중상류층은 하류층과 구
별되기 위해 평이한 신고전 스타일의 면직물을 입음으로써 장벽을 구축하는
반응을 보였다고 할 수 있다. 이와 같이 상품은 한 집단의 공통된 가치들을

규정하는 동시에 한 집단을 다른 집단과 구별되게 한다.

헤게모니를 설명하는 또 다른 방식은 단순히 '장벽과 교량'의 차원이 아니라 지배와 패권을 위해 각 집단들이 서로 싸우고 투쟁하는 '교전 상황'으로 파악하는 것이다. 종종 헤게모니는 수많은 상이한 장소에서 필요하다면 끊임없이 싸워야만 하는 일종의 이동하는 전쟁터와 같은 갈등 상황으로 설명된다. 프랑스의 역사가이며 인류학자, 사회학자인 미셸 드 세르또[M. de Certeau]는 이 점을 잘 설명하고 있다. 그는 '게릴라 전투,' '침투하기', '속임수와 책략', '전략과 전술' 등과 같은 군사적 은유를 사용해 일상 삶의 문화와 실천을 설명했다. 그는 힘없는 피지배자들은 힘있는 자들의 지배 '전략'에 대항하기 위해 일종의 '게릴라 전술'을 사용해 힘있는 자들의 텍스트 또는 구조에 몰래 침투해서 공격을 함으로써 그 체계의 상대적 힘의 지위를 교란시킨다는 것이다. 힘있는 자들은 자신들의 힘을 실행하기 위해 도시, 백화점, 학교, 직장, 집과 같은 '공간적 장소'를 구축하고, 힘없는 자들은 그러한 '장소' 내에 자신의 공간을 설정하게 된다(그림 22). 문화 내의 모든 '장소'는 힘있는 자들의 전략이 작용하는 곳이다. 그러나 힘없는 자들의 움직이는 게릴라 전술은 지배적 공간에 침투해 힘을 교란시킴으로써 그 장소를 자신들의 공간으로 전환시킨다. 또한 힘있는 자들의 전략은 '상품'에도 관여하여 모든 지배적 장소 내의 상품을 동시에 통제하려고 시도한다. 드 세르또

20.
Michel de Certeau, *The Practice of Everyday Life*, (Berkeley: Univ. of California Press, 1984), 35-38쪽.

는 "건물 주인은 거주자에게 건물을 제공하고, 백화점은 집을 꾸미기 위한 수단을, '문화 산업'은 그 안에서 우리가 휴식을 취하는 데 필요한 '소비하는 텍스트(상품)들을 제공한다"고 주장했던 것이다.[20] 같은 맥락에서 프랑스의 사회학자 앙리 르페브르[Henri Lefebvre]는 드 세르또가 말한 힘있는 자들의 지배 전략과 약한자들의 게릴라 전술 사이의 대립적 관계에 상응하

그림 22. 잠실 롯데월드

는 '강요'와 '적응'이라는 용어를 사용해서 설명한 바 있다. 그는 "(소외된 자들은)…상황에 적응함으로써 강요를 극복한다…적응은 강요를 흡수하고 이것을 생산물로 전환시키고 변경시킨다"고 주장한다.[21] 이와 같이 이데올로기에 관여하는 헤게모니의 양상은 마르크스가 말했던 것처럼 일방적인 것이 아니라 언제나 지배와 종속 사이의, 권력과 이것에 대항하는 다양한 저항의 형태들 사이의, 지배 전략과 게릴라 전술 사이의 끊임없는 투쟁의 흔적을 담고 있다. 특히 드 세르또는 위에서 설명한 뛰어난 분석을 통해 일상 삶 내에 종속된 피지배자들에게도 대중적인 힘이 있고, 지배력은 그 힘에 의해 상처받기 쉽다는 주장을 했다고 볼 수 있다. 그러나 여기서 한 가지 짚고 넘어가야 할 것이 있다. 그가 비록 게릴라 전술을 사용하는 대중들은 "창조적이고 민첩하고 유연하다"고 가정했지만, 드 세르또에게 대중의 삶이란 언제나 "체제가 제공해 준 것으로 만드는 기술"[22]을 의미했다는 사실이다. 이 부분은 르페브르의 견해와도 대단히 일치하는 것으로 개인의 구체적인 삶은 사회의 기술 발전 단계와 전체 구조에 의해 제약된 '적응'의 모습으로 비춰질 뿐이다.[23] 결국 이 설명들은 개인의 사적이고 고유한 영역으로 간주되는 욕구마저도 전체적인 사회 차원에서(지배적인 '전략'으로) 조정된 것임을 전제로 한다는 점에서 일상 삶을 '주어진 공간'으로 제한된 것으로 본다. 또한 종속된 사람들이 그들의 대중 문화 내에서 상품 체계와 그 이데올로기에 대처하는 보다 미묘한 복잡성보다는 지배력에 의해 한계 지어진 상황을 강조하고 있는 것이다. 이러한 견해는 20세기말 신자유주의 경제체제에 따른 양극화의 심화과정을 통해 확인되는 바이기도 하다.

21.
Henri Lefebvre, *Everyday Life in the Modern World* (London: Harper & Row, 1971), 88쪽.
22.
de Certeau, 앞의 책, 18쪽.
23.
Henri Lefebvre, 위의 책.

어쨌든 상품 이데올로기의 헤게모니를 고려해 볼 때 이제 문화 내에서 디자인이
취해야 할 역할이 좀더 분명해졌다. 디자인은 단지 생산력에 기반한 지배적
전략으로서가 아니라 교량과 장벽 전략과 전술, 강요와 적응 사이의 상호 작
용을 서술해야 한다는 것이다. 이는 달리 말해 디자인과 문화 사이의 관계는
생산되고 분배된 체계로서 상품 자체가 아니라 상품이 설정하는 구체적이고
특정한 소비와의 '공생 관계'에 존재한다는 의미이다. 소비에 관계된 인간
행동은 결코 '주어진 상품'에 따라 조건 반사적이고 수동적으로만 취해지는
것이 아니며 상품 이데올로기를 유지시키는 사회적 동의 또한 안정적이고
보편적이지 않다. 이는 언제라도 해체되고 도전될 수 있는 개방된 것이지만
또한 구조적으로 한계지어질 수도 있는 것임을 간과할 수 없다. 이런 이유로
우리는 상품에서 파생된 또 다른 창조성이 소비의 국면에서 재생산되고 있
음을 알 수 있다. 한마디로 소비는 상품 이데올로기와 사회 질서, 생산과 재
생산이 서로 얽혀 있는 연결망인 것이다.

따라서 디자인과 문화의 관계를 정의하고자 할 때, 우리는 종래와 같이 디자인은
지배적인 생산 체계이고 소비자는 그 생산물의 수혜자라는 일방적 등식이
결코 성립될 수 없다는 사실을 인식해야 한다. 또한 디자이너는 언제나 '무
감각하고 부도덕한 대중을 이끄는 선지자'와 같은 역할을 수행하는 것도 아
니다. 이는 디자이너라는 전문가들이 지닌 뛰어난 감각과 창의력을 무시하
려는 것이 아니라, 비전문가들인 소비자들이 선택과 저항에 관여하는 방식
과, 그들의 창의적이고 혁신적인 활동에 주목해야 한다는 점을 말하려는 것
이다. 즉 디자이너의 뛰어난 감각은 일상 삶 또는 대중 문화에 대한 깊은 이
해가 전제되었을 때에만이 의미를 지닌다는 것이다. 이는 언어학적인 비유
로 디자인이 일반 언어 체계에 대한 것이 아니라 '생생한 발음'에 대한 탐구
분야임을 뜻한다. 발음은 구체적인 현실에서 발화자(소비자) 자신이 '사유
화'하고 구사하는 '실천'과 '행동' 방식이라고 할 수 있다. 언어를 사회적 관
계의 독특한 순간에 '삽입'시키는 것은 언어 체계가 아니라 바로 이러한 실
천과 행동방식인 것이다. 발음은 '바로 지금 여기'에서 '말하는 것'이며, 말

그림 23. 대중 문화는 그 시대의 사람들이 내는 '발음'이다.

할 때에만 말하는 공간이 비로소 존재하는 것이다(앞서 드 세르또와 르페브르의 주장대로라면 말할 수 있는 공간이 존재할 때 비로소 말이 행해질 수 있다는 역의 경우도 있을 것이다. 그러나 여기서 필자는 발음이라는 것이 지니는 현재성을 강조하기 위해 이 논법을 사용하고 있다). 자본주의 사회에서 디자인이 형성하는 대중 문화의 풍부한 의미는 바로 이러한 발음에서 유래한다. 따라서 디자인은 발음이 문화 내에서 역사적 과정을 통해 어떻게 생성되고 소통되는지, 그리고 발음을 통해 사람들은 무엇을 말하고자 하는지, 또한 그 내용이 어떻게 조정되고 변화하는지에 주목해야 한다(그림 23). 문화적 텍스트로서 상품은 사람들이 구사할 발음을 위한 풍부한 자원을 제공한다. 이러한 의미에서 실제로 디자인이 문화 내에 창출하는 것은 완벽하게 마감 처리된 상품 자체가 아니라 일상 삶 또는 대중 문화를 위해 쓰여질 자원인 것이다.

디자인과 대중 문화

그 동안 대중 문화에 대한 이해는, 일상 삶의 구조와 의미 체계를 밝힐 수 있는 영역임에도 불구하고, 구체적인 삶 자체보다는 삶 바깥쪽의 사회 구조와 그 안에서 벌어지는 정치적 힘의 역학 관계를 살펴보는 데 머물렀다. 이로 인해 많은 사회·문화 이론가들은 삶의 현상에 대해 서로 다른 이데올로기적 의미를 부여해 왔던 것 같다. 물론 한 문화가 집단 내의 개인을 둘러싼 믿음, 가치관, 취향 등과 결부될 때 특정 개인과 집단에 의해 부각되는 사고 체계라는 점에서 이데올로기적 의미를 갖는 것은 분명하다. 그러나 앞에서 설명했듯이 문화의 이데올로기가 단지 사회의 경제적 토대에 의존하는 '상부 구조적 반영 또는 표현'이라는 주장들만으로는 설득력이 약하다고 할 수 있다. 왜냐하면 우리의 존재성은 단지 '사회적'으로만 규정된 것이 아니라 개인적인 의식과 행동에도 역시 기초하고 있기 때문이다. 그렇기 때문에 사회가 만들어내는 문화의 형태가 한 사회의 정치·경제적 생산 수단의 구성 방식에 의해서만 결정적으로 영향을 받는다는 종래의 주장들은 삶의 외부적 구성 조건을 지나치게 부각시킨

분석이라고 할 수 있다. 따라서 이러한 주장들은 정치·경제적 또는 상부 구조의 이데올로기가 문화 내의 인간 삶에 영향을 끼치는 데 반해 그 역의 과정은 좀처럼 발생하지 않는 것처럼 설명하고 있기 때문에 한계가 있다.

외부적인 삶의 표명으로서 모든 문화적 산물(텍스트)들은 우리 자신의 상이함과 존재성을 확인할 수 있는 기반을 형성하며, 학습을 통해 이루어지는 수많은 경험과 지식으로 이루어진다. 그래서 우리의 삶은 외부적으로 형성된 역사적 순간에 위치할 수밖에 없으며, 비록 즉각적인 유형으로 구분할 수 없다 해도 우리의 의식과 행동은 시대를 형성하고 있는 이데올로기에 의해 착색될 수밖에 없게 된다. 이는 우리가 살고 있는 삶의 토대이기에 대부분의 '대중 문화 연구'가 이러한 '외부적 삶의 토대'에 대해 관심을 갖게 된 것은 당연한 결과라고 하겠다.

그러나 이러한 '외부적' 상황에 대한 대부분의 분석은 이미 형성되어 유형화된 '저기의' 존재 양식에 대한 분석이지 문화 내의 각 개인들의 선택적 의지와 행동에 의해 '지금 진행 중인 여기의' 생성 양식에 대한 것이 아니라는 점에 주목해야 한다. 만일 우리가 외적인 조건에 의해서만 결정적으로 영향을 받는다면 우리의 삶은 마치 감겨진 태엽만큼만 움직이는 자동 인형과 진배없을 것이다. 실제로 많은 문화 이론가들은 흔히 대중 문화에서 상부 구조와 권력 지배 계급의 은닉된 이데올로기 또는 통제(아담 스미스의 표현으로는 "보이지 않는 손")에 의해 자신들이 받고 있는 착취와 억압의 정도를 느끼지도 못하는 피지배 계급의 '수동성'을 지적하고 있다. 그러나 생성론적 관점에서 대중 문화 속에는 수많은 선택과 거절이라는 지적 행동 양식이 분명히 실재한다. 대중 문화에도 지능이 있는 것이다.

흔히 불거져 나오는 대중가요와 드라마의 표절시비를 보자. 예컨대 어떤 걸그룹이 일본 걸그룹을 표절했다는 논란이 있었는데 이는 컨셉이 일본 만화의 도입부와 비슷하다는 네티즌의 지적으로부터 나온 것이었다. 또한 인기리에 방영된 한 드라마가 네티즌들 사이에서 특정 소설을 표절한 것이라는 지적과 논란이 일기도 한다. 이는 높아진 대중들의 수준과 SNS 등 미디어 발달로

오늘날 변화된 사회 환경이 더욱더 개인의 능동적이고 자발적인 문화 형성
의 기회와 참여를 가능하게 해주고 있음을 보여준다. 그러므로 과거의 결정
론적인 문화 이론보다는 더욱더 생성론적인 관점의 이론이 앞으로의 문화를
설명하는 데 도움을 줄 것이다.

물론 미디어에 의한 대중조작이 충분히 가능하지만 대중 문화가 생성되는 과정
에서 대중에 의한 선별력이 수동적인 것만은 아니라는 사실은 대중 문화가
갖는 상업적 속성, 즉 상업 문화에서도 잘 나타난다. 흔히 상업 문화는 대량

그림 24. 80년대 소비 상업 문화의 단면, *Life*, 1996.7.

소비를 위해 대량 생산된 것이며 대중은 무분별한 소비자 집단으로 간주된다(그림 24). 이것은 물신숭배적인 또는 무감각한 무아지경의 소비 중독 상태에 있는 수동적인 소비 문화를 지칭한다. 그러나 엄청난 광고에도 불구하고 신제품의 80-90%가 실패하고, 충무로의 영화 제작자들로 하여금 광고비조차 건지지 못하고 실패의 쓴맛을 보게 하는 현상은 대중 문화를 기계적이고 수동적인 것으로 간주하려는 주장에 의문을 제기하게 한다. 흔히 30초 짜리 TV용 상업 광고는 그 광고가 삽입되는 50분짜리 프로그램을 제작하는 데드는 비용에 맞먹는, 또는 그 이상의 비용이 투입된다. 이러한 사실은 광고 비평가들로 하여금 제작 비용 이상의 기대 효과를 얻어내려는 광고주와 광고 대행사들이 소비자들을 잠재 의식적으로 조작할 수 있는 가능성에 대해 우려를 표명하게 한다. 이러한 우려는 상업 광고에 대한 도덕적 유해성과 공포심을 야기시킬 수도 있다. 그러나 광고 연구의 한 보고서는, 광고가 화면에 나타나자마자 시청자들이 리모콘을 눌러 화면을 떠나는 일이 얼마나

24. John Fiske, *Understanding Popular Culture* (London: Routledge, 1989), 31쪽.

전형적인지를 보여 준 적이 있다.[24] 이런 이유로 대부분의 '토크쇼'나 '쇼 프로'의 진행자들은 광고 자막이 나오기 전에 채널을 바꾸지 말아 달라고 예외 없이 외쳐댄다. 미국의 사회자는 "Don't go away! We will be right back!"을, 한국의 사회자는 "채널 고정하세요!"를 ….

상품 소비의 실제 과정을 살펴보면, 소비자 자신의 분별력이 작용하고 있음을 분명히 알 수 있다. 아주 사소한 것일지라도 상품과 소비자 사이의 '교환가치'는 실제로 상품 소비 단계에서 소비자에게 자신의 삶의 계획뿐만 아니라 욕구, 정체성 등의 동기 유발이 있기 전까지 발생하지 않기 때문이다. 인터넷과 TV 홈쇼핑에 병적으로 집착하는 무분별한 소비행태도 존재하지만 일반적으로 소비는 소비자 자신이 상품을 자신에게 의미있는 것으로 받아들이기 전에는 발생하지 않는다. 이와 함께 최근 들어 소비자들의 분별력은 단순히

소비 행위 내에서만이 아니라 적극적인 사회 운동의 형태에서 제도적인 영역으로까지 확산되어 가고 있다. 예를 들면 우리 사회에서 늘어나고 있는 소비자 운동은 기업과 제조업자들이 어떠한 생산물을 만들어야 하며, 또한 그것이 어떻게 만들어져야 하는지에 대해 강력한 영향력을 발휘하고 있다. 이러한 영향력은 일차적으로 자동차에 대한 '리콜[recall] 制'의 도입을 가져왔고, 급기야 기업들이 막대한 손실을 감수하면서까지 신제품에 대해 '자발적인 리콜'을 취했던 사례를 남겼던 것이다. 상품에 대한 소비자 운동의 선례는 미국의 랄프 네이더[Ralph Nader]가 1965년에 출간한 「어떤 속도에서도 안전하지 않다[Unsafe at any Speed]」라는 책으로 발단이 되었다. 이 책에서 네이더는 미국 자동차 회사의 안전성 결핍을 강력히 비판하

25. R. Buchanan and V. Margolin (eds.), *Discovering Design: Explorations in Design Studies* (Chicago: Univ. of Chicago Press, 1995), 126쪽.

고 소비자 저항 운동을 촉구함으로써 마침내 '안전 벨트'와 '에어 백'과 같은 새로운 장비들을 설치하게 된 계기를 만들었던 것이다.[25] 이러한 움직임은 소비자 운동의 점진적인 결과로서 점차 새로운 디자인의 개념과 계획에 반영되고 있다.

최근 들어 소비자 구매 성향에서 두드러지는 것은, 소비자들이 자신의 정체성을 확인할 수 없는 구매를 회피하는 현상이다. 이는 상품의 효용성이 불필요해졌음을 의미하는 것이 아니라, 효용성에 앞서 자신의 정체성을 살릴 수 있는 방향에서 상품을 고른다는 것이다. 이는 보드리야르[J. Baudrillard]가 말한 기호적 가치에 의한 소비의 이데올로기를 훨씬 상회하는, 일종의 '소비자 독재 시대'로 옮아 가고 있음을 뜻한다. 즉 오늘날 소비자들은 자신의 이미지를 다른 사람들에게 전달하기 위해 상품을 고르는 것이 아니라 자기에게 자신의 이미지를 전달하고 있을 뿐이다. 이러한 모습은 오늘날 상품 문화에서 소비자들이 자신의 계획과 행동을 독자적으로 관리하고 있음을 입증해 준

다. 따라서 시장 조작에 의한 설득 논리로 인간 행위를 강제로 지배한다는
기존의 설명들은 오늘날의 대중 문화 현상을 충분히 설명하지 못한다.

종래의 대중 문화 연구에서 그람시 계열의 신헤게모니 문화 이론은 문화 현상을
단순히 '지배와 피지배의 관계'가 아닌 '협상'에 가까운 것으로 특징짓고 있
다는 점에서 어느 정도 설득력이 있다. 원래 헤게모니란 앞에서 설명했듯이
그람시가 사회의 지배 계층이 '지적이고 도덕적인 리더쉽'의 과정을 통해
피지배 계층의 동의를 얻어내는 것을 설명하기 위해 사용했던 용어였다. 이
접근 방식을 채택한 신그람시 계열의 헤게모니 문화 이론가들은 대중 문화
는 강요된 문화도 아니고, 아래로부터 우러나온 자발적인 민중 혁명과 같은
저항 문화도 아니라고 설명한다. 이들은 대중 문화를 사회 피지배 계층의 저
항력과 지배 계층의 통합력 사이의 '협상의 장'으로 파악하고 있다. 대중 문
화는 이 둘 사이의 상호 교환이 일어나는 영역으로서 그람시의 말대로 '타협
적 평형 상태' 속에서 움직이는 문화인 것이다. 이 주장에 따르면 대중 문화
는 서로 상충하는 이득과 가치의 모순된 혼합으로 생산자도 소비자도 아닌,
중산층도 노동자층도 아닌, 남녀 차별론자도 남녀 평등론자도 아닌 항상 둘
사이를 오고가는 저울의 추와 같다는 것이다. 그렇기 때문에 상업적으로 제
공된 상품은 선택적 소비에 의해 디
자이너와 제조업자들이 의도하지도
예견하지도 못한 방식으로 재정의되
고 재형성된다.

26. J. Storey, *Cultural Theory and Popular Culture*
(Athens: Univ. of Georgia Press, 1993), 122쪽.

이러한 설명이 다른 기존의 문화 이
론보다 더 설득력이 있는 이유는, 이
전의 대중 문화에 대한 분석들에 존재했던 많은 한계점들을 극복하는 유연
성 때문이라고 할 수 있다. 이런 점에서 존 스토리[J. Storey]가 말한 것 처럼
"대중 문화는 더 이상 역사가 정지한, 또는 정치적 조작에 의해 강요된 문화
가 아니다. 이는 사회적 쇠퇴와 타락의 징후도 아니며, 아래로부터 자생적으
로 발생한 것도 아니며 또한 수동적인 사람들에게 주체성을 부여하는 것도

그림 25. 서울 거리의 외래 문화 흔적들.

아니다."[26] 따라서 대중 문화 내의 협상 과정에서 상품에 관여하는 디자인의
역할이란, 힘의 관계를 일방적으로 한편에 고정시키기는 것이 아니라 다양
한 삶의 계획과 행동을 '지원' 해 일상의 삶을 원활하게 하는 데 있다.
　같은 맥락에서 대중 문화를 논의할 때, 전통 또는 민속 문화의 상대적 개념으로,
과거와 현재라는 시간성과 함께 정체성의 문제가 종종 거론된다. 즉 대중 문
화는 이른바 현실에서 잡탕적으로 무분별하게 수용된 쓰레기 같은 것들의
집합이기 때문에 전통 또는 민속 문화가 지닌 '고유한' 맥이 단절된 것으로
인식된다. 그래서 대중 문화는 종종 서구지향적인 종속적 성향이자 고유한
전통으로부터 괴리된 무국적의 사생아라는 공격을 받는다. 실제로 그 동안
우리 문화에서 문제가 되었던 것은 일제 식민지 시대를 겪으면서 전통과의
심각한 괴리감을 경험했고 한국전쟁 이후 폐허가 된 공간에 미국식의 '빠
다'(버터) 문화가 발라졌던 역사적 사실이다. 그 이후 대중 문화는 일종의
'서구화, 특히 미국화' 현상의 또 다른 이름으로 대중적인 것은 서구적인 것
이라는 일방적인 등식이 우리 문화 내에 성립되었던 것이다(그림 25).

그림 26. 인사동 전통 음식점의 진열대.　　　　　　그림 27. 뒷골목의 철물점.

더 나아가 이런 시각의 논리 중의 하나는, 우리에게 서구화는 있었을지언정 진정
한 의미의 '근대화 정신' 또는 '근대성'은 없었다는 주장이다. 우리에게는
서구인들이 겪었던 소위 '자발적인 근대성에 대한 인식'이 없었다는 것이
다. 달리 말해 우리의 몸뚱이는 근대와 비슷한데 정신은 아니었다는 논리이
다. 그러나 우리가 얼마만큼 서구인들이 겪었던 근대적 정신을 철저히 송두
리째 갖고 있었어야 비로소 우리에게도 근대화 과정이 있었다고 말할 수 있
겠는가? 이는 대단히 서구적 전통의 인식론에 근거한 주장으로 '근대화'라
는 것을 서구인들만이 소유한 고유한 현상으로 파악하려는 편협한 발상이라
고 할 수 있다. 왜냐하면 우리의 근대화 과정과 이로 인해 현재 형성된 대중
문화에서 소위 서구적 냄새 나는 요소가 있는 것은, 우리의 근대화의 과정에
서 비록 불운했지만 그 역사가 만들어낸 삶의 조건들이 서구적인 맥락과 관
계를 맺고 있었기 때문이지, 그 자체를 서구에 영구적으로 종속된 현상으로
간주할 수는 없는 것이다(뒤집을 수 없는 과거의 역사가 현재를 포함해 미래
까지도 운명적으로 결정짓는다는 것은 소극적인 발상이다).

이런 시각으로 대중 문화를 파악하는 태도는 일상 삶과 문화를 연속적으로 변화하는 생성 작용으로 보는 것이 아니라 변함없이 고정된 존재적 양상으로 파악하려는 문제점을 내포한다. 그렇기 때문에 현재 문화 내의 일상 삶의 모습은 언제나 '순수한 전통'이 단절된 모습으로 보이게 마련이다. 과연 우리에게 전통의 순수함이란 무엇인가? 실제로 그 동안 우리의 많은 문화 유산은 파괴되고 유실되었다. 또한 우리가 해방 후 또는 전후 복구 과정에서 파괴된 잿더미 속에서 생존하기에 바빴기에 유실된 전통에 대해 눈돌릴 여유가 없었던 것도 사실이다. 그러나 만일 이것이 역사적 현실이라면 이렇게 단절된 전통을 돌이켜 순수한 원점에서 재정의하기란 거의 불가능한 일이 된다. 따라서 우리에게 필요한 것은 단지 '역사의 단절에 대한 인식' 자체가 아니라, 오히려 현재 삶의 방식에 주목하면서 잊혀진 것들에 대한 발굴과 재해석을 시도하고 왜곡된 것을 바로잡아 '치유'하는 것이라 하겠다. 그러면 우리는 어디에서부터 시작해야 하는가? 필자는 비록 전통적 삶의 가시적인 물리적 흔적들이 외세에 의해 소실되었다 해도 오랜 세월 동안 유지되어 온 삶의 방식은 우리가 의식하지 못한 채, 많은 일상 삶의 모습에 스며들어 이어져 오고 있다고 본다(그림 26). 우리는 분명히 서구인들과 또는 아시아의 다른 문화권과도 다른 생활 방식을 갖고 있다. 예를 들어 우리는 달팽이를 먹는 프랑스의 배우 브리짓드 바르도가 동물 애호 차원에서 그토록 경멸하고 비난하는 '보신탕'을 즐겨 먹을 뿐만 아니라 생활 문화 내에 주거 형태가 서구적인 아파트로 바뀌었다 해도 온돌난방을 하고 한 구석에는 아직도 '장독'이 있고, 주방에는 김치냉장고가 있다. 변화된 환경에 적응하여 나름대로 전통적인 삶의 맥을 유지하고 있는 것이다.

이러한 의미에서 필자는 현재의 대중 문화도 역사성을 수반하고 있다고 본다(그림 27). 이는 결코 우연히 만들어진 것이 아니며 설사 먼 과거와 이질적인 모습을 하고 있다 해도, 또는 착색되었다고 해도 그 동안 우리의 삶이 만들어낸 현재의 모습이기 때문에 '역사적 연속성의 차원'에서 이해되어야 한다. 우리가 오늘날 알고 있는 과거의 민속 문화라는 것도 결국 당대에 보편적으

그림 28. 광복 50주년 기념으로 해체된 후 재구성된 '조선총독부철거부재공원', 독립기념관.

로 대다수 사람들이 향유했던 믿음과 가치와 태도에서 비롯된 것으로 '당대
의 일상 삶이 만들어낸 산물'이다. 따라서 현재 우리가 살아가는 방식으로부
터 파생된 일상의 모습은 '오늘을 정의하는 중요한 민속 문화'로 간주될 수
있다. 이것을 무분별하게 수용된 쓰레기와 같은 것으로 취급하려는 주장에
따르면, 과거 우리 문화 내에는 외래 문화의 영향력이 전혀 없었으며 언제나
자발적인 힘만으로 우리의 문화가 형성되었던 것처럼 여겨진다. 과연 그러
한가? 그렇지 않다. 그 속에는 외래 문화와의 접촉에서 발생했던 수많은 문
화적 선택, 수용과 용해 과정이 있었다. 때로는 타의에 의한 수용도 있었지
만, 시간이 지난 후 제정신이 들었을 때 선택적 정제 과정을 통해 우리식으
로 그것을 수용하여 문화를 형성해 왔던 것이다. 문제는 잘못되고 왜곡된 역
사를 철저히 바로잡고 치유하지 않는 '무책임'이다. 예컨대 지난 1996년 철
거한 구 조선총독부 건물이 그 대표적인 경우에 해당한다. 당시 정부는 광복

29

30

31

그림 29. 'Ninja ZX-10R' 가와사키 모터
사이클.
그림 30. 「나이키 신은 사무라이」, 병풍그
림. "Tokyo Form and Spirit"展, 뉴욕
IBM 갤러리, 1986.
그림 31. 서울 정도 600년 기념 상징물.
우리의 디자인에서 '전통의 형태화'가 만
들어낸 비극적 모습은 언제나 이러한 표
피적인 이미지를 '도안[圖案]'하는 양식
화 방식으로 제시되었다.
그림 32. "한일 타이포그라피 교류전 포
스터", 정병규 디자인, 1996. 이 포스터
는 한일 월드컵 공동개최의 의미를 타이
포그라피 교류전의 문맥과 결합시켰다.

32

50주년을 기념하기 위해 이 건물을 완전 철거했다. 그리고 첨탑 부분을 비롯해 여기서 나온 일부 파편적인 철거부재들이 독립기념관에 옮겨졌다. 한데 이 철거부재들은 "일제 식민지 시대를 극복하고 청산할 목적으로" 재구성되어 독립기념관 부지 서쪽에 '조선총독부철거부재 공원'으로 조성되었다. 그러나 그 조성 방식이 마치 고대 그리스의 원형극장을 방불케 해서 매우 '낭만적'일 뿐만 아니라 철거부재들을 늘어놓고 '홀대하는 방식으로' 전시했다고 함으로써 매우 '유치'하기도 하다. 고작 고대 유적지와 같은 공원을 만들어 놓고 민족 자긍심을 느끼게 홀대하는 방식이라는 것이 잘 납득이 가지 않는다. 사실 정말로 극복이요 청산을 위한다면 이렇듯 낭만적이고 유치하게 재포장할 것이 아니라 총독부 건물 자체를 이전시켜 산 채로 증언하게 했어야 마땅했다. 현 용산 전쟁기념관을 새로 지을 것이 아니라 총독부 건물 전체를 옮겨 침략과 전쟁을 철저하게 교훈으로 삼는 장소로 사용했었어야 했다. 그러나 침략의 생생한 증거를 자발적으로 지워버리고 극복이니 청산을 말하는 것은 눈가리고 아웅하는 것과 다를 바 없다. 이러한 모습은 침략의 역사에 대해 통렬한 자기반성을 하지 않고 우경화로 치닫고 있는 일본으로부터 비웃음을 살 수 있는 일인 것이다. 따라서 우리는 역사적 오류를 남기지 않기 위해 신중하게 최선의 판단을 하면서 현재를 살아야 하며, 만일 그래도 오류가 발견되었다면 역사를 왜곡하지 말고 반드시 반성하고 수정해야 한다. 그러나 주어진 시기에 최선을 다하지 못하고 시간이 흐른 뒤 문화가 단절되었으니 "우리에게 역사가 없다" 식으로 말하는 것은 무책임한 생각이다. 역사에서 단절이란 존재하지 않는다. 어떤 방식이든 역사는 흘러갈 뿐이다.

그럼에도 불구하고 우리는 남으로부터 받은 문화적 영향은 부인하면서 우리가 과거 다른 나라에 주었던 문화적 우수성에는 집착하려는 경향이 있다. 과연 우리는 그토록 우수한 문화 유산을 '현재의' 삶의 방식에 맞게 재해석하고 재창출하려는 노력을 얼마나 했으며, 현재 얼마나 많은 영향력을 남에게 주고 있는가? 문제는 바로 여기에 있다. 그 동안 우리는 소위 '한국적인 것'을

우리만이 독점하는 고정 불변의 순수한 '형태적 속성'으로 여기고 '보존'하려고만 했을 뿐 현재의 삶이 지니는 '생성 에너지'로 재해석하는 과정에 대해서는 무관심했던 것이다. 과거 전범국으로서 통렬한 자기반성을 하지 않아 늘 불편한 이웃인 일본의 경우, 비록 그들이 고대 한국인들로부터 영향을 받았지만 그들은 그것을 원료로 '재해석'하여 자신들의 고유성을 창출해 왔다(그림 29). 그들의 해석 과정은 주로 형태적인 것이지만 무형의 '흡수 소화력'에 기반한 것도 있다는 사실을 인식할 필요가 있다(그림 30). 문화의 전통은 고정 불변의 것으로 방부처리되어 보존될 때보다는 현재의 변화된 삶 속에서 재해석되어 다음 세대로 전해질 때 더 중요한 의미를 갖게 된다. 그것은 일종의 '에너지의 전이 현상'으로 파악되어야 할 문제이지 형식적인 차원에서 다루어질 문제가 아니다(그림 31). 우리가 전통의 순수성을 형태적 보존의 차원에서만 생각하고 현재의 일상 삶 속으로 전이시키지 못하고 있는 동안, 이미 우리의 '색동색'은 다른 나라에 의해 디자인 특허로 등록되어 상품화되고, '김치'는 일본에서 '기무치'로 둔갑하여 세계 시장에서 팔려나가고 있다. 역사적 체험은 생성적 운동 에너지 속에서 더 큰 의미를 갖게 되는 것이지, 존재론적 규정물로서의 전통 문화는 역사의 파편적 단서로서 단지 골동품적인 가치만을 가지게 될 뿐이다. 그렇기 때문에 일상 삶에 관여하는 활동으로 디자인은 대중 문화의 일상성에 기반해 현재의 삶의 방식과 취향으로 역사적 체험을 해석해서 새로운 의미를 만들어내는 작업이 된다(그림 32). 이때 디자인은 단지 존재론적 형태의 문제가 아니라 대중 문화의 내적인 동인과 참여자들의 행동에 관여하는 일상 삶의 '운동 에너지'를 창출할 수 있어야 한다는 것이다. 필자는 이것이야말로 대중 문화 형성에 관여하는 디자인이 지녀야 할 가장 본질적인 '힘'이라고 본다.

II
디자인과 커뮤니케이션

한 사회의 문화적 상징의 해석과 창조로서 디자인의 의미는 일상 삶의 중요한 실천 방식이자 문화 형성에 중요한 구성체임을 앞서 지적하였다. 디자인은 '사회 질서를 커뮤니케이션하고, 재생산하고, 경험하고 탐색하는 의미 체계'를 형성시킨다. 그렇다면 이러한 의미 체계는 어떤 방식으로 소통되는가? 이 과정에서 디자인이 창조하는 형태, 상징과 의미 사이에는 과연 어떤 상호 작용이 일어나며, 궁극적으로 일상의 세계에서 어떻게 인지되고 경험되는가? 앞서 1장에서 논의한 디자인의 개념을 구체적인 일상 삶 속에서 작용하는 커뮤니케이션 차원에서 접근해 보기로 하자.

1

디자인 언어

디자인은 하나의 언어 체계이다. 이는 말에서 '단어' 이전에 발생하는 표현과 전달을 위한 기본적인 언어 형태로 생각할 수 있다. 말하자면, 구술적(말)이고 문자적(글자)인 언어와 유사한 방식으로 모든 인공적 사물과 이미지들은 어떤 맥락 내에 위치되고 해석됨으로써 특정 메시지를 파생한다. 예를 들어 우리가 집에 '들어가는' 방식을 한 번 생각해 보자. 우리가 살고 있는 집이란 '나' 의 삶이 시작되는 중요한 장소로서 거기에는 우리로 하여금 안으로 들어가게 하는 몇 가지 지시 언어들이 존재한다. 일반 가정집의 경우 우리는 집으로 들어가기 위해서 집 바깥 쪽의 골목길과 마주한 담장 사이에 '대문' 을 거치게 되는데, 이때 대문은 '집안으로 들어가는' 유일한 '곳' 임을 말해 준다. 또한 대문의 문고리는 문이 어떤 방식으로 열려야 하는지를 말해 줌으로써 '나를 잡아당기거나 미시오. 그러면 문이 열릴 것' 이라는 메시지를 전하고 있는 것이다. 집안에서 사용되는 수많은 사물들 역시 동일한 소통 방식을 지닌다. 찻주전자와 칼의 모양에 나타나는 다양한 차이는 어떤 사물이 차라는 용액을 담아내고 특정 방식의 '자르기' 기능에 적합한지를 지시해 주는 것이다. 이와 같이 일상의 물질적인 사물들 속에 암호화된 메시지들은 비구술적[nonverbal]인 방식으로 소통된다.

이미지의 영역에서 광고, 그래픽 포스터, 간단한 유도 사인들 역시 소통 가능한 의미를 창출하고 전달한다. 이들 중 소통 방식이 다른 것보다 좀더 복잡한 광고를 예로 들어 보자. 광고는 광고주가 팔려고 노력하는 생산물의 내재된 특질이나 속성뿐만 아니라 그러한 특성이 '우리에게 어떤 의미가 있는지'를 말해 주는 기능을 한다(그림 33).[1] 예를 들면, '성능이 좋은 냉장고'라는 제품 자체의 진술은 의미있는 듯한 형식으로 번역될 때 우리와 비로소 관계를 맺는다.

1. Judith Williamson, *Decoding Advertisements: Ideology and Meaning in Advertising* (London: Marion Boyars, 1978), 11-12쪽.

냉장고 자체가 '성능이 좋다는 것'과 개별적인 사용자 또는 소비자가 원하는 '좋은 성능의 냉장고'의 기대치 사이에는 차이가 있기 마련이다. 이때 광고는 소비자가 마음속으로 기대하는 좋은 성능의 냉장고라는 의미 구조에 부합될 때 비로소 효과를 갖게 되기 때문이다. 기대된 의미 구조는 애초에 냉장고라는 제품이 갖고 있는 특수한 물질적 의미로서 "김장 독", "문단속", "탱크" 같은 사물의 언어로 구성되지만, 광고는 이를 보다 인간적이고 상징적인 진술로 전환시켜 '교환 가치'를 전달한다. 그래서 김치를 발효시키고 저장하는 김장 냉장고의 장점을 설명하고, 고양이와 생선의 관계를 문단속의 비유로 채택하고, 튼튼한 탱크와 같은 설명 방식이 냉장고 광고 이미지로 채택된다. 광고는 어떤 소비자의 유형과 특정 제품 사이에 오고 가는 의미를 연결시키고 있는 것이다. 이와 같이 디자인은 비언어적인 메시지를 전달하고 이해시키기 위한 커뮤니케이션의 일종으로서, 우리는 이를 '디자인 언어'라고 부르기로 한다.

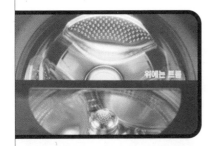

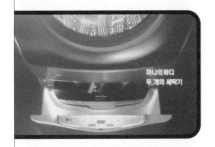

그림 33. LG 세탁기 광고. 이 광고는 동시에 '트롬'과 '통돌이' 두 가지 방식으로 분리 세탁할 수 있는 발상을 제품에 반영한 의미를 알려주고 있다.

2. J. Ruesch and W. Kees, *Nonverbal Communication* (Berkley: University of California Press, 1956), 189-193쪽.
류치와 키스는 이와 같은 비언어적 형태들을 분류상 별개의 유형으로 구분해서 설명했지만 필자는 이것은 서로 분리된 것이 아니라 밀접하게 연결되어 있는 것으로 파생각한다.

디자인 언어의 비구술적인 속성은 좀더 구체적으로 말해 사인 언어[sign language], 행위 언어[action language], 사물 언어[object language] 등을 포함하는데,[2] 사인 언어란 시각적 제스처에 의해 지시되는 문자, 숫자, 또는 그래픽 이미지의 형태로 암호화된 모든 형식을 포함한다(그림 34, 35, 36). 이는 타이포그라피, 비행기 활주로의 유도 사인, 교통 신호 사인과 같은 비교적 간단한 형식에서부터 인터넷 홈페이지(그림 37)와 광고(그림 38) 같은 복잡한 이미지 체계 등을 포함한다. 사인 언어는 마치 구술적 언어가 귀를 통해 지각되는 방식처럼 주로 시각에 의해 지각된다. 행위 언어는 특정 환경 내의 모든 신체적 움직임을 수반하는 것이다. 조깅을 한다든지, 술을 마신다든지, 블루투스 헤드셋을 사용하는 행동의 예를 살펴보자. 이런 행동들은 일차적으로 개인적인 필요(체력 단련, 술 마시고 싶은 욕구, 개인용 이동 통신)를 위해 취해지지지만 또 다른 한편으로 이러한 행동을 함으로써 얻게 되는 사회적 의미(운동을 통한 규칙적이고 건강한 라이프스타일을 지닌 사람, 다른 사람들과 술 마시며 잘 어울리는 '무던한' 사람, 블루투스 헤드셋을 사용할 만큼 '엄청 바쁜' 사람이라는 표현, 그림 39)를 위해 사용된다. 한편 사물 언어는 일상적인 생활용 가제트와 옷, 산업 용품, 자동차, 건물과 같은 물질적 사물의 모든 의도적이거나 비의도적인 표현을 포함한다(그림 40). 그러나 사인, 행위, 사물 언어들은 서로 분리된 것이 아니라 환경 내에서 밀접하게 연결되어 있다. 예를 들면 사인 언어로서 광고는 사

34

35

36

37

38

39

40

그림 34. 마이크로소프트 윈도우즈 심볼.
그림 35. 동경 올림픽 아이소타입.
그림 36. 20세기의 타이포그라피. "Mixing Messages"展, 뉴욕 쿠퍼 휘잇 뮤지엄, 1996.
그림 37. 기술관련 잡지 「와이어드[*WIRED*]」인터넷판[http://www.wired.com].
그림 38. 향수 "쁘와종[Poison]" 광고.
그림 39. 블루투스헤드셋의 행위 언어적 의미.
그림 40. 사물 언어인 일상 생활 용품들.

그림 41. 마몽드 화장품 광고.

물의 언어를 상품이라는 상징 체계로 전환시키고 여기에 신화적 속성(예를 들면 특정 화장품 광고에서 사용된 특정 소구 방식 — "산소 같은 여자", 그림 41)을 부여함으로써, 광고에 반응하는 사람들의 마음 속에 이와 유사한 행위 언어를 창출시킨다. 마찬가지로 사물 언어 또한 사용되는 과정에서 사인 언어를 포함하고(예를 들어 자동차의 계기판과 게임기의 조정 판넬과 같이) 행위 언어를 위한 풍부한 자원을 제공한다.

이와 같이 디자인 언어는 비구술적인 소통 방식을 통해 사람과 사물이 교감하게 해 주는 역할을 한다. 디자인 언어는 같은 언어 체계라는 점에서 구술적(말)이고 문자적인(글) 언어와 유사하지만 동일한 커뮤니케이션 방식을 취하지는 않는다. 이미지와 사물에 관계하는 커뮤니케이션은 사람에 대해 말과 글이 수행하는 것과는 좀 다른 미묘한 영향력을 행사하기 때문이다. 구술된 말은 본질적으로 음성과 같은 소리 신호에 의해 지각되며, 인쇄된 글은 시각적인 신호에 의해 수용된다. 즉 말 또는 글은 하나 또는 두 가지의 감각 양식[sense modality][3]으로 지각된다. 그러나 이미지와 사물에 관여하는 디자인 언어는 가지각색의 여러 감각 양식을 요구한다. 이는 사용의 국면에서 경험되었을 때 인간의 여러 감각 양식에 대해 계속적인 영향을 가한다는 점에서 복잡한 커뮤니케이션 방식이라고 할 수 있다.

3. 서로 다른 감각 양식이 지각되는 것은 다음과 같은 범주의 차이에 의해 비롯된다: 1)다른 수용 기관, 2)다른 성격적 자극, 3)다른 신경 경로, 4)자극이 두뇌에 최종적으로 도달하는 위치의 차이, 5)상이한 경험의 질. 이러한 범주를 사용함으로써 보통 인간에게는 적어도 시각, 청각, 근육 운동 지각, 내이 전정 감각[vestibular sensitivity], 기관 감각[organic sensitivity], 접촉, 통증, 냄새와 맛을 포함하는 9가지의 구별되는 감각들이 지각된다. 그러나 이 모든 범주의 감각 양식이 한꺼번에 지각에 적용되는 것은 아니다. 예를 들어 접촉은 신체 피부 조직에 내재되어 있는 상이한 수용 기관의 상이한 신경 경로를 통해 지각되기 때문에 위의 범주 중 첫번째와 세번째에 대한 작용이라고 할 수 있다. William Schiff, *Perception: An Applied Approach* (Boston: Houghton Mifflin Co., 1980), 110쪽.

커뮤니케이션의 일반 개념

디자인 언어의 소통 방식을 좀더 구체적으로 알기 위해서
우리는 커뮤니케이션의 일반 개념을 이해해야 할 필요가
있다. 일반적으로 커뮤니케이션의 개념은 '메시지를 통
한 사회적 상호 작용' 이라는 정의를 공유하고 있지만, 이
론가들은 이 정의를 약간씩 다른 방식으로 이해하고 있
다. 여기에는 대체로 두 가지의 설명
방식이 존재한다.[4] — '과정으로서의
커뮤니케이션' 과 '기호학적 또는 구
조주의적 커뮤니케이션' 의 모델.

첫번째, 전자의 커뮤니케이션은 '과
정' 을 강조하는 개념으로서 흔히 커뮤
니케이션은 바커[L. L. Barker]가 정의
했듯이, 하나 또는 그 이상의 다른 매체로 누군가에게 어
떤 것을 말하는 '과정' 을 뜻한다. 그는 "커뮤니케이션이
란 의도된 결과 또는 목적을 성취하기 위해 함께 작용하
는 의도된 요소들의 과정"[5]이라고 정의했다. 유사한 맥락
에서 린든 허버트[L. Herbert]는 "커뮤니케이션이란 반응
을 유도하기 위한 정보의 전이이며 에너지로 취급될 수
있다"[6]고 정의한 바 있다. '과정으로서의 커뮤니케이션'
의 정의들은 어떤 설명 방식을 취하든 간에 다음과 같은

4.
J. Fiske, *Introduction to Communication
Studies* (London: Routledge, 1990), 2쪽.
5.
L. L. Barker, *Communication* (New Jersey:
Prentice Hall, 1984), 5쪽.
6.
L. Herbert, *A New Language for Environ-
mental Design* (NY: New York Univ. Press,
1972), 107쪽.

요소들을 포함하고 있다. 첫째, 어떤 발신자 또는 의사 소
통자(메시지를 보내는 사람)의 마음 속에 존재하는 어떤
의도와 의미들; 둘째, 이러한 의도와 의미를 전달하기 위
해 채택된 물리적인 언어 체계; 셋째, 어떤 수신자 또는
해석자(메시지를 받는 사람)의 마음. 다음의 표 1에서 제
시된 모델은 이러한 커뮤니케이션의 과정을 잘 설명해 주
고 있다.

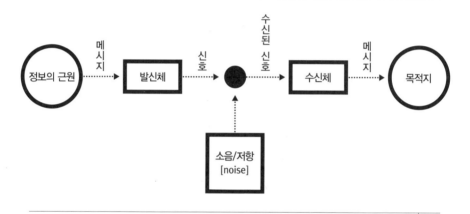

표 1. 커뮤니케이션의 과정(Shannon & Weaver 모델).

위의 모델에서 '정보의 근원' 으로서 발신자 또는 의사 소
통자는 일련의 가능한 메시지로부터 전달하고자 하는 메
시지를 선택한다. 이때 선택된 메시지는 TV 뉴스 앵커,
작가, 화가, 음악가, 디자이너 등 발신자의 성격에 따라
말, 문자적 단어, 그림, 음악, 사물과 그래픽 이미지 등의
형태로 구성된다. 발신자는 이러한 메시지를 '발신체' 에
일련의 신호[signal]로 담아 '수신체' 로 전달하는 커뮤니

케이션 채널에 관여한다. 수신체는 수신자에게 전해진 신호를 담지한 발신체 자체이며 이는 메시지로 다시 변조되어 수신자의 눈과 마음에 도달하게 된다. 한 가지 주목할 것은 메시지의 전달 과정에서 어떤 신호들은 정보의 근원에서는 의도하지 않은 내용을 포함할 수 있다는 것이다. 이러한 원하지 않았던 또는 예기치 않았던 추가적인 신호를 소음[noise] 또는 저항이라 부르며 예를 들어 전송 상의 장애로 TV 화면에 나타난 왜곡된 이미지 등을 지칭할 수 있다.

이와 같이 커뮤니케이션의 모든 의도적 행위는 메시지를 보내는 사람이 어떤 수신자에게 어떤 사고와 의미를 전달하는 것을 목적으로 한다. 달리 말해 커뮤니케이션은 다른 사람의 마음 속에 특정한 의미를 유도하려는 목적을 위해 물리적인 '상징 복합체'를 의도적으로 사용하는 것을 뜻한다. 따라서 커뮤니케이션은 스튜어트가 말한 대로 "의도된 의미를 유도하는 정신적이고 물리적인 과정"[7]으로 정의된다. 이 모델에서 중요한 것은 앞서 말한 발신자의 의도, 발신 과정의 효용성과 수신자에 대한 효과라고 할 수 있다. 쉐논과 위이버[C. Shannon and W. Weaver]에 따르면 어떤 커뮤니케이션의 상황이 일어났을 때 거기에는 다음의 세 가지 수준에서 일반적인 문제들이 뒤따른다고 한다.[8] 첫째는 커뮤니케이션의 메시지가 어떻게 정확하게 전달될 수 있는가의 문제(기술적인 문제)인데 이는 전송 과정의

7.
D. K. Stewart, *The Psychology of Communication* (NY: Funk & Wagnalls, 1968), 13-14쪽.
8.
C. Shannon and W. Weaver, *The Mathematical Theory of Communication* (Urbana: Univ. of Illinois Press, 1949), 4-5쪽.

기술적인 문제로, 송신자로부터 수신자에게 보내진 메시지의 정확성에 관한 것이다. 둘째는 보낸 메시지가 어떻게 정확하게 의도한 의미를 전달하는가인데, 발신자가 의도했던 의미와 비교해서 수신자가 받아들인 의미를 만족스럽게 해석하고 있는가의 문제(의미적 문제)이다. 이는 상대적으로 단순한 커뮤니케이션의 상황에서도 종종 문제를 야기시킨다. 세번째 문제는 효용성인데 위의 두번째 의미적인 문제와 관련된 것으로 수신자에게 전달된 의미가 요구된 의도로 실행되었는지의 성공 여부를 가리킨다. 한마디로 모든 커뮤니케이션의 목적은 수신자의 실행에 영향을 미치는 것이다.

'과정으로서의 커뮤니케이션' 모델의 차원에서 디자인 언어는 디자이너가 소비자 또는 사용자에게 어떤 의미적 메시지를 전달함으로써 변화를 유발하려는 의도를 지닌 매체 또는 채널[channel]로 이해될 수 있다. 흔히 디자이너는 사물과 이미지를 통해 그것이 어떻게 사용되고 경험되어야 하는가에 대한 메시지를 보낸다고 한다 — 건물의 입구와 계단은 어딘지, 자동차의 계기판은 어떻게 읽어야 하는지, 옷을 통해 입는 사람 자신에 관한 메시지를 다른 사람에게 어떻게 전달하는지 등. 그러나 이 모델은 종종 커뮤니케이션을 한 장소에서 다른 장소로 메시지를 단순히 옮겨 놓는 이른바 '기계적인 전이 과정'에 불과한 것으로 설명하려는 경향이 있다. 즉 수신자의 마음에서 유발되는 효용성을 어느 정도 보장된 것으로 파악하려는 경향이 있다는 것이다. 그러나 수신자에게 효용성의 문제는 '사회적 상호 작용'을 구축하는 수신자 자신에 대한 것이

2. 커뮤니케이션의 일반 개념

라는 점에서 언제나 100% 확실한 것이 아니다. 즉 커뮤니케이션의 효용성은 발신자의 의도나 전달 과정에서의 기술적인 문제보다는 수신자 측의 제반 요인들에 좌우된다는 뜻이다. 여기서 사회적 상호 작용이란 문화 내에서 "한 사람이…또 다른 사람의 행동, 마음의 상태 또는 정서적 반응에 영향을 끼치는 과정"[9]을 뜻하며, 개인의 행동, 마음의 상태 또는 정서적 반응은 언제나 심리적이고 주관적인 영역에서 모호한 방식으로 겹쳐져 있기 때문에 커뮤니케이션의 단절과 실패 요인은 언제나 도사리고 있는 것이다 (표 2).

9. J. Fiske, *Introduction to Communication Studies* (London: Routledge, 1990), 2쪽.

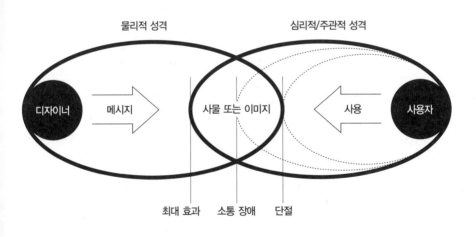

표 2. 디자인된 사물과 이미지의 커뮤니케이션 모델(필자의 모델)

10. T. O'Sullivan, J. Hartley, D. Saunders, and J. Fiske, *Key Concepts in Communication* (London: Routledge, 1983), 42쪽.
11. J. Fiske, *Introduction to Communication Studies* (London: Routledge, 1990), 2-3쪽.
12. M. Douglas and B. Isherwood, *The World of Goods*, 95쪽.
13. J. Fiske, 앞의 책, 2쪽.

두번째 커뮤니케이션의 모델은 바로 이 점을 강조한다. 이 모델은 '기호학적' 또는 '구조주의' 모델로 불리는 것으로[10] 커뮤니케이션을 단순히 메시지를 주고 받는 과정으로 보는 것이 아니라 "특정 문화 또는 사회 구성원으로서 개인을 구성하는 사회적 상호 작용"[11]으로 정의한다. 예를 들어 문화 인류학자 더글라스와 아이셔우드가 인간이 세계를 이해하기 위한 수단으로서 상품이 어떻게 의미의 구조화된 체계(문화) 내에서 커뮤니케이션되는지를 설명했듯이,[12] 이 모델은 커뮤니케이션을 '의미의 생산과 교환'으로 이해한다. 그러나 이러한 의미의 생산과 교환 방식은 앞서 말한 첫번째의 커뮤니케이션 과정이 없이는 절대로 발생하지 않는다. 그렇기 때문에 기호학적 모델은 "어떻게 메시지 또는 텍스트가 의미를 파생하기 위해 사람들과 상호 작용하는가에 관심을 두는 것"이다.[13]

기호학적 커뮤니케이션 모델에서 메시지를 전달하는 발신자의 역할은 과정으로서의 모델에서보다는 덜 중요하다. 왜냐하면 의미의 생산은 발신자만의 문제가 아니기 때문이다. 발신자의 어떠한 생각과 의도도 메시지 또는 텍스트와 해석자 사이의 상호 작용으로부터 획득되기 때문이다. 이러한 점에서 기호학적 모델은 메시지의 수용이라기보다는 '의미의 협상'에 초점을 두는데, 그 이유는 발신자와 해석자 사이에는 상이한 의미 체계가 존재할 수 있기 때문이다. 달리 말해 상이한 문화적 배경을 가진 상

이한 해석자들은 하나의 똑같은 메시지와 텍스트에 대해서 서로 다른 의미를 갖기 때문이다.

한 가지 예를 들어 보자. 미국 유학 시절 필자는 한 컴퓨터 프로그램을 개방 전 중국에서 온 학생과 협동 작업으로 디자인한 적이 있었다. 그 디자인은 현재 보편화된 '멀티미디어'에 근접한 단계에 있던 '하이퍼텍스트[Hypertext]'를 사용한 프로그램이었는데 우리는 아주 간단한 문제로 서로 열을 받아가며 다투었다. 문제의 발단은 프로그램이 '앞[forward]'으로 진행하는 그래픽 심

spell-checked, corrected, edited and saved n 1 Intro" etc)

그림 42. 멀티미디어 상의 방향 지시 사인의 예.

볼에 대한 것으로, 필자는 이를 지시하는 방향이 → 이라고 했던 반면, 중국 동료는 ← 방향이라고 완강하게 우겼다(그림 42). 문제는 결국 지시 사인이 갖고 있는 의미적 해석의 차이에 있었다. 필자는 국제적인 보편적 의미를 주장했던 것이고, 중국 동료는 자기가 갖고 있던 지역 문화적 의미를 주장했던 것 뿐이었다. 당시 디자인의 문화적 의미에 대해 생각해 본 적이 없던 필자는 오직 보편성의 논리만으로 그 친구를 '아주 무식한 촌놈'으로 몰아 붙였던 것이다. 그러나 잠시 후 필자는 그의 논리가 중국 문화권의 '책 넘기는 방식'에 근거하고 있다는 사실을 알고는 그를 이해하기 시작했고 과거 우리 나라에서도 같은 책넘기기 방식이 있었다는 사실을 까맣게 잊고 그를 몰아 붙인 필자 자신이 오히려 무식했다는 생각에 부끄러웠다.

그림 43. 하위 문화 집단의 예들:
왼쪽. 서울 가리봉동의 청소년들
오른쪽. 영국 런던 쇼디치(Shoreditch), 브릭 레인 마켓(
Lane Market)의 노인들.

14. D. K. Berlo, *The Process of Communica-
tion* (NY: Holt Rienhart, 1960), 173-188쪽.

위의 예에서 우리는, 의미의 생산과
해석은 발신자와 해석자가 서로 공유
하는 의미 체계가 존재하는 한에서만
발생한다는 사실을 알 수 있다(그림
43). 의미는 언제나 상관성의 문제를
지니고 있으며 사람들은 유사한 경험을 갖는 범위까지 또
는 유사한 경험을 기대할 수 있는 범위까지만 의미를 교
환할 수 있기 때문이다.[14] 따라서 커뮤니케이션 과정에서
의미의 생산과 해석은 문화적 경험 사이의 협상 결과인
것이다. 비록 후기 구조주의에서는 의미는 고정된 것이
아니라 연속적으로 시점이 변화하면서 형성되는 불안정
한 구조를 지닌다고 주장하지만 이러한 기호학적인 구조
주의 커뮤니케이션 모델은 어떻게 의미가 파생하는가의
문제에 대해 설득력 있는 설명을 제공해 준다.

(일찍이 구조주의 언어학자 소쉬르는 언어 체계를 기표[signifier]와 기의 [signified]사이의 관계로 구조화시켰는데, 예를 들어 기표란 '사과'라는 단어에 의해 형성된 소리 이미지를 지칭하고 이것에 의해 파생되는 사과라는 개념이 기의에 해당한다. 이러한 기표와 기의 사이의 구조적 관계가 언어적 기호를 구성하고 언어는 이것에 의해 만들어진다는 것이다. 소쉬르는 언어적 기호는 임의적이며 이는 필연성을 갖는 것이 아니라 관습과 일반적인 기호의 용례에 의해 대표됨을 주장했다. 그러나 해체주의로 대변되던 후기구조주의는 다른 의미 이론을 제공한다. 정신분석학자 라캉[J. Lacan]과 철학자 데리다[J. Derrida]로 대변되는 후기구조주의에서는 기표가 연쇄적으로 치환되는 과정에서 잠정적으로 의미가 발생하고 해석된다고 한다. 이 견해에서 중요한 것은 의미의 지시 대상인 기의는 떨어져 나가고 기표가 주된 역할을 하게 된다는 점이다(그림 44). 즉 라캉의 말대로 "기표하에서 기의는 끊임없이 부정된다"는 것이다.[15] 따라서 기표와 기의 사이에는 어떠한 자연적인 연결도 존재하지 않는다. 특히 데

그림 44. 필 베인즈[Phil Baines], 「그래픽 월드[Graphic World] 잡지 표지, 1989. 베인즈는 이 표지 디자인에서 여러 문장의 구조를 각기 해체시켜 재결합시킴으로써 치환된 메시지를 보여 주고 있다.

15.
J. Lacan, *Ecrits: A Selection* (London: Tavisrock, 1977), 154쪽.
16.
J. Culler, *Structuralist Poetics* (London: Routledge & Kegan Paul, 1975), 247쪽.

리다는 한걸음 더 나아가 의미는 언어적 지시 대상에 종
속된 것이 아니라고 주장함으로써 의미 발생 과정 자체가
'표류하는' 성격을 지니고 있음을 강조했다.[16] 구조주의
와 후기구조주의 사이의 서로 다른 이론적 견해와 디자인
에 끼친 영향에 대해서는 전에 출간된 졸저, 「모던 디자
인 비평: 포스트모던, 해체의 이해」(서울: 안그라픽스,
1994), 5장에서 자세히 다루었기 때문에 더 이상 설명하
지 않기로 한다. 관심 있는 독자들은 이 책을 참고하기 바
란다.)

디자인의 기능과 인지적 역할

디자인의 가장 기본적인 양상은 사용 과정에서 경험되는 사물과 이미지의 기능이라고 할 수 있다. 우리는 사물을 사용하면서 직접적이고 구체적인 즐거움을 경험한다. 그래서 소비자들은 어떤 제품을 사기 전에 그 제품이 가져다 줄 즐거움과 함께 사용될 수 있는 가능성에 대해 살펴본다. 예를 들면 가구점에서 의자와 소파의 표면을 만지고, 앉고, 눌러 보고, 매장에 즐비하게 전시된 여러 텔레비전 수상기들의 모양을 서로 비교하고 채널 버튼을 눌러보며 화질의 선명도를 살펴본다(그림 45). 광고와 같은 이미지의 기능은 사물과 같이 직접적인 것은 아니라 해도 특정 상품이 갖는 속성과 장점을 소비자에게 전달함으로써 후속적인 구매 행위를 유도해낼 수 있다. 그러나 상품 매장, 광고 또는 카탈로그에서 매우 매혹적으로 보였던 상품들은 구매 후 여러 가지 이유로(제품 자체의 물리적 결함, 개인적 욕구의 변화, 환경과의 부조화 등과 같은) 사용 중에 소비자를 실망시킬 수 있다. 이러한 이유 때문에 제품 또는 이미지의 생산과 소비의 전 국면에 걸친 양상에 주의를 기울일 때만 디자인이 성공할 수 있다. 디자인의 기능은 결코 단순히 상품 자체의 물리적인 범주만을 포함하는 것이 아니라 소비에 관련된 심리적이고 사회 문화적인 범주까지 확대된다. 이러한 의미에서 디자인에는

그림 45. 상점에서의 구매 행위

크게 실질적, 심미적, 상징적인 세 가지 기능이 있다고 할
수 있으며, 커뮤니케이션 측면에서 고려할 때 이 세 가지
기능은 위에서 언급한 세 가지 수준의 커뮤니케이션의 문
제(기술적, 의미적, 효용적)와 직접 관계한다(표 3).

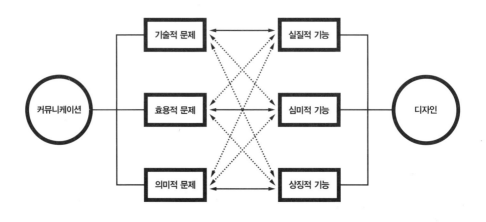

표 3. 커뮤니케이션의 일반 문제와 디자인 기능과의 상관성 (필자의 모델)

디자인의 실질적인 기능은 그 동안 디자인 개발에서 주된
기능으로 강조되어 왔다. 한 제품의 실질적인 기능은 제
품과 사용자의 물리적이고 생리적인 필요에 관계한다. 예
를 들어 의자는 앉는 자세의 생리적인 조건에 따라 신체
구조에 적합한 물리적 재료와 구조를 가져야 한다. 사무
용 가구에서 의자의 기능은 장기간에 걸친 사무 노동의
피로를 줄이고 일의 효율을 증대시켜야 하므로 특히 이점
이 중시된다. 만일 등받이와 앉는 부위가 사무 노동에 적
합하지 않은 구조와 재료로 되어 있다면 사용하는 사람은

알게 모르게 만성 피로와 심하게는 척추 장애를 겪게 될
것이다(그림 46). 마찬가지로 잉크병은 쉽게 쏟아지지 않
도록 안정된 구조를 갖고 있어야 하며, 벽의 콘센트와 플
러그는 어린이들이 장난칠 때 발생할
수 있는 위험한 감전 사고를 막을 수
있도록 안전하게 디자인되어야 한다.
또한 교통 유도 사인의 지시 체계는
운전자에게 가고자 하는 목적지와 방
향에 대해 알기 쉽고 충분한 정보를
전달할 수 있게 만들어져야 한다. 만
일 그렇지 못할 때 유도 사인은 운전
자의 잘못된 판단을 유도해내고 교통
장애를 유발할 수 있다. 따라서 디자
이너는 사물과 이미지의 목적에 부합

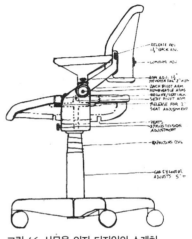

그림 46. 사무용 의자 디자인의 스케치.

하는 의도(메시지)를 정확하게 사용자
에게 전달해야 한다. 이는 커뮤니케이션 과정의 기술적인
문제로서, 부정확한 메시지를 전달할 경우 심하게는 생명
과도 직결되는 재난을 야기할 수도 있다는 점에서 디자인
의 실질적인 기능은 사물과 이미지가 가져야 할 가장 기
본적인 기능이라고 할 수 있다. 이는 사물과 이미지 내부
의 타고난 기능인 것이다.

그러나 어떤 디자인이 커뮤니케이션되는 상황에서 그 기
능이 효과적인지 아닌지는 메시지 자체의 '순수하게 실
질적인' 기능 자체만으로 판명되는 것이 아니다. 달리 말
해 실질적인 기능의 효과는 사물과 이미지를 사용하고 판
단하는 사람들의 '인지적 작용'에 의해 좌우되기 때문이

다. 사용의 국면에서 실질적인 기능은 사물의 경우 '조작 또는 작동'을 통해, 이미지의 경우 '해석' 과정의 중재 없이는 결코 실현될 수 없다. 의자에 걸터 앉는 행위와 유도 사인의 식별같이 간단한 것에서부터 복잡한 사물과 이미지(자동응답전화기와 광고)에 이르기까지 실질적인 기능은 의식적인 '조작과 해석'을 통해 이해되어야 한다. 즉 어떤 사용자가 사물을 조작하는 경우, 그는 그것이 무엇인지에 대한 '존재성'과 어떻게 작동하는지에 대한 '수행성[performance]'을 피드백[feedback] 받을 수 있을 때 후속적인 조작 과정에 참여할 수 있는 것이다. 흔히 우리가 디자인된 사물로부터 겪는 좌절과 짜증은 이러한 '조작과 해석' 과정을 고려치 않고 실질적 기능만을 강조했을 때 발생한다.

예를 들어 누군가 주택에 개별난방 보일러를 새로 설치하거나 새로 이사했다고 생각해 보자. 먼저 '제품 사용 설명서'가 발견될 것이다. 실내온도조절기 설명서를 반드시 읽어야 하는데, 필자의 견해로 이것을 독해하고 의도한 실질적 기능을 정확히 작동하기 위해서 사용자는 어느 정도의 학력(적어도 고등 교육 이상의), 짜증을 참을 수 있는 넉넉한 '인성'과 시간적 여유가 필요하다(그림 47). 가끔 좌절하게 하는 것은 조절기가 갖고 있는 '실질적인 복합 기능'들이다. 시간 맞추기에서부터 온수온도 조절하기와 실내온도 난방하기 등 각종 기능 버튼과 어떤 경우엔 동시에 두 개의 버튼을 눌러야 하는 '고온의 온수 사용하기' 등과 같은 이 모든 기능들은 각기의 기능을 완벽하게 이해하고 작동하기까지 적지 않은 노력을 필요로

50℃이상의 고온의 온수 사용하기

특별히 고온의 온수가 필요할 때에만 사용하는 기능입니다.

1. 온수조절버튼과 난방 버튼을 동시에 3초간 눌러 주세요.

버튼을 누르면 희망온도가 나타나며 온수 표시가 깜박거립니다.

2. + 또는 − 버튼을 눌러 온수온도를 맞추세요.

온수 표시가 깜박거릴 때 50~60℃중 원하는 온수온도를 맞추면 잠시 후 자동으로 저장됩니다.
온수온도는 1℃씩 조절됩니다.

> (!) **반드시 행할것** | 온수온도를 50℃이상 올리려면 수도꼭지를 반드시 잠근 상태에서 조절하세요.

그림 47. 가정용 개별난방 보일러의 실내온도조절기 사용설명서 중 "50도 이상의 고온 온수 사용하기".

한다. 이러한 경우는 우리 주변의 디자인된 제품 속에서 수없이 발견된다. 왜 우리의 인지 능력은 전화기 또는 세탁기에도 못 미치는가?(요즘 나오는 세탁기는 '인공지능 세탁기'라고 하지 않던가!)

디자인의 실질적 기능을 전달하기 위한 커뮤니케이션 과정은 기능적인 사물(군사용 무기 체제와 장비, 사무용품, 산업용 장비)에서조차 언제나 즉각적이고 정확한 것은 아니다. 제품 자체의 실질적 기능은 인지적으로 중재되어 해석되어야 한다. 그렇기 때문에 커뮤니케이션의 효과는 디자인의 또 다른 기능인 심미적이고 상징적인 기능의 문제와 결부되는 것이다. 허버트 리드[Herbert Read]는 "만일 한 사물이 적합한 디자인과 적절한 재료로 만들어지고 그 기능을 완벽하게 만족시켰다면 우리는 그 심미적 가치에 대해 염려할 필요가 없다. 그것은 자동적으로 예술 작품이 된다"[17]고 한 바 있다. 과연 그러한가? 그렇지 않다. 이는 디자인의 심미적 성공이 본질적으로 그 기능을 충족시키는 실질적 기능의 문제라는 견해로 그 동안 디자인 개발의 주된 슬로건이었던 "형태는 기능을 따른다"는 관점과 일맥 상통한다. 그러나 디자인 이론과 실천에서 이 견해는 논쟁의 대상으로 주로 70년대 말까지 지속되었던 '모던 디자인' 내에서나 타당성을 지닐 수 있다. 이 견해는 사용자가 구성하고 보는 인지 과정과 사물에 대한 이해를 배제한 측정 가능한 성능적 특성만을 주로 강조했던 것이다. 사용자가 인지 과정을 통해 경험하는 경우에는 사물이 어떻게 사람과 정서적으로 교

17. R. Kinross, "Herbert Read's Art and Industry: A History", *Journal of Design History*, 1, 1988, 35-50쪽.

그림 48. 쟝 폴 고티에 향수 광고.

감하고, 그것의 구체적인 기능이 심리적으로 어떻게 지각되고 이해되는지가 중요하다.

이러한 과정은 전화기를 조작하고 자동차를 운전하는 것과 같은 단순한 실질적 기능의 조정 과정만을 포함하지는 않는다. 이는 전화기와 자동차에 대한 작동상의 상호 작용에서부터 특정 스타일의 전화기와 자동차를 소유함으로써 얻는 개인적 만족감과 관련된 '인성'과 '취향'에 이르기까지 개인을 둘러싼 심리적이고 상징적인 인지 과정을 포함한다(그림 48). 우리는 사물이 지닌 이런 기능을 심미적 기능과 상징적 기능이라 부른다. 사물은 정신적 만족을 통해 교감을 해야 할 뿐만 아니라 그것이 무엇을 위한 것인지에 대한 존재성과 어떻게 작동하는 것인지의 수행성에 대한 인지적 조건을 제공해야만 한다.

심미적 기능이란 우리가 미적 감각을 통해 사물과 교감하는 심리적 양상이라고 할 수 있다. 미국의 미학자 산타야

나[G. Santayana, 1863-1953]는, 그의 「미감각」이란!저서에서, 미를 일종의 '심미적 쾌감[sense of aesthetic pleasure]' 과 같은 것으로 사물의!질에 관련된 속성이지만 사물 속에 자연적으로 존재하는 것이 아니라 개인의 미적 감각 속에 있는 것이라고 주장한 적이 있다.[18] 이 말은 미라는 것이 형태, 색, 질감 등과 같은 사물이 지니는 질적 속성과 함께 개인의 미적 감각 사이에서 유발되는 주관적인 가치 체계임을 말해 준다. 이는 우리가 흔히 '아름답다' 라고 판단하는 것이 단지 그 자체가 아름다운 사물을 바라보고 감지함으로써 획득되는 것이 아니라 관찰자 자신과의 관련성을 통해 경험된 것임을 의미한다. 그래서 그는 미라는 것이 사물 속에 고유하게 객관적으로 존재하는 것이 아니라 '객관화[objectification]' [19]라는 과정을 통해 얻어진 것이라고 주장했던 것이다.

산타야나의 이러한 설명은 특정 사물에 대해 우리가 느끼는 좋아함과 싫어함이 결국 주관적인 선택의 문제임을 말해 준다. 미적 감각은 개인적 기질과 관계된 취향의 문제와 밀접하게 연결되어 있는 것이다. 바로 이 점이 왜 우리가 백화점에 진열되어 있는 그토록 많은 전화기 중에서 특정 형태, 색, 질감을 지닌 전화기를 선택하는가에 대한 이유이다. 우리는 어떤 전화기에 대해서는 매혹감 또는 유머감(그림 49)과

18.
G. Santayana, *The Sense of Beauty: Being the Outlines of Aesthetic Theory*, (Cambridge: MIT Press, 1988).

19.
객관화라는 용어는 원래 산타야나의 미감각 이론에 지대한 영향을 주었던 쇼펜하우어[Schopenhauer]가 사용했던 철학적 용어였다. 쇼펜하우어는 의지와 행동 사이의 관계를 설명하면서 인간 사고와 행동이 '객관화된 의지' 의 결과라고 주장했다. 산타야나는 이러한 형이상학적 상관 관계를 심리학적인 견지에서 미적 감각을 설명하기 위해 채택했던 것이다. 다음을 참조할 것: Arthur Danto, "Santayana's The Sense of Beauty: An Introduction" in *The Sense of Beauty: Being the Outlines of Aesthetic Theory*, (Cambridge: MIT Press, 1988), xxii쪽.

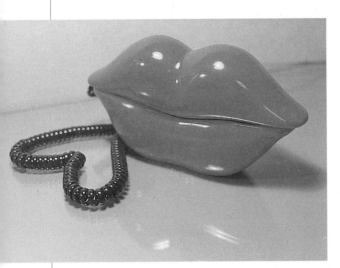

그림 49. "입술" 전화기.

같은 심미적 쾌감을[20] 느끼는 반면 다른 것에 대해서 그
렇지 않은 반응을 보인다. 우리는 비슷한 유형의 모든 사
물들에 대해 똑같이 심미적으로 반응하지 않으며, 이는
다른 문화 집단에 있어서도 마찬가지이다. 개인과 집단
사이의 서로 다른 미적 기준 또는 취향은 어떤 사물이 아
름다운지를 결정할 뿐만 아니라 다른 문화권에서는 볼 수
없는 독특한 사물을 만들어내게 하는 것이다. 따라서 디
자인에서 심미적 기능은 사물에 대한
우리의 미적 가치와 취향을 정의하고
우리가 반응하는 사물의 질을 결정한
다고 할 수 있다.

앞서 설명한 디자인의 실질적인 기능
의 효과가 사물과 이미지를 사용하고
해석하는 사람들의 '인지적 작용'에

20.
산타야나의 미감각 이론의 장점은 미감각을
형이상학적인 미학 이론에서 흔히 말하는
추상적이고 모호한 '아름다움'이라는 개념
으로 정의하지 않고 '심미적 쾌감'이라는
용어를 채택함으로써 매혹감, 유머감, 독특
한 인상 등과 같은 심리적이고 일상적인 감
각으로 정의할 수 있다는 데 있다.

의해 좌우되는 것과 마찬가지로 상징적 기능은 우리가 지니고 있는 과거의 경험과 느낌들을 사물과 이미지에 연결시키는 기능이라고 할 수 있다. 이는 사물과 이미지가 커뮤니케이션되는 방식이 그 자체의 구성 체계에 의해서가 아니라 일종의 '감각적 상징 작용'에 의해 이루어짐을 의미한다. 즉 사물의 형태와 이미지를 단지 구조적 부분 요소들의 재료적 조합과 관계성의 배열이나 구성만으로 규정할 수 없다는 것이다. 이러한 사실은 일반 소비자 제품 또는 광고와 같은 이미지를 보통 사람들에게 제시하고 그들이 무엇을 보았는지를 물어 보면 금방 알 수 있다. 어떤 디자이너가 아무리 제품의 기계적 구조와 배열 또는 기능적인 소구 방식의 광고 이미지를 채택했다 해도 일반 사람들에게서 얻어지는 반응은 천차만별일 것이다. 사람들은 어떤 제품이 얼마나 기술적으로 혁신적인가에 관심을 두지 않는다. 대부분의 일반 사람들은 그 사물이 무엇인지 또는 자신과 어울리는 것인지에 대한 반응에서부터 누가 디자인했는지, 누가 어디서 팔고 있는지, 이전에 구매했던 사물과 무엇이 다른지 등 사물의 상대적 모습, 가격 차이, 환경에 대한 것들에 관심을 둔다. 또한 만일 어떤 사물이 응답자에게 보다 친숙하고 사적인 것이라면 그들은 다음과 같은 관심을 드러낼 것이다. 누가 추천하고 사용하고 있는 것인지(그래서 광고는 종종 특정 제품에 어울리는 인물을 모델로 제시한다), 어떤 수준의 브랜드 이미지인지, 자신이 소유하고 있는 다른 것들과 잘 어울리는지, 얼마나 자신의 삶에 의미를 부여해 줄 수 있는지 등등…이러한 반응들은 대부분 사용자 또는 소비자 자신의 '정체성'을 정의하기 위한 방식에서 표명된 관심사들

이라고 할 수 있다.

이와 같은 예들은 사람들이 사물과 이미지를 자신과 관계 없는, 즉 삶의 의미와 무관한 '순수한 디자인'으로 지각 하지 않음을 말해준다.!이는 커뮤니케이션 상황에서 '의 미적 문제'에 해당하는 것으로 사물과 이미지는 언제나 특정 맥락(관찰자 자신의 삶의 체계) 내에서 의미있는 것 으로 인지되었을 때 선택되고 사용됨을 뜻한다. 모든 사 물과 이미지는 일종의 상징화된 의미 체계로 국성된 관계 로 이루어지며 이때 디자인의 상징적 기될은 한 사물과 이미지를 삶의 방식 속에 '문화적 인지'를 통해 선택적으 로 연결해 주는 중요한 역할을 하는 것이다(그림 50). 따 라서 앞서 심미적 기능이 주관적인 가치 체계와 반응하는 것이라고 한다면, 상징적 기능은 사용자 또는 소비자 자 신의 문화적 가치에 따라 반응한다(이 두 기능을 분리시

그림 50. SITE 그룹이 디자인한 '윌리웨어 [Williwear]' 매장 디스플레이. 도시의 슬 럼가 같은 디테일은 오늘날 젊은 세대들의 강한 도시 패션적 성격을 강조하고 있다.

켜 생각할 수는 없지만). 달리 말해 어떤 사물과 이미지는 어떤 문화 내에서 순수하게 실질적인 기능을 수행하는 반면 다른 문화에서는 다른 의미로 받아들여질 수 있는 것이다. 한 예로 피자[pizza]라는 음식의 기능을 생각해 보자. 피자는 원래 이태리와 미국에서 평범한 거리의 음식(우리식으로 말해 '서양식 빈대떡')에 불과한 것이지만 우리의 경우 피자를 먹는다는 행위 자체는 결코 배를 채우기 위한 평범한 행위가 아니다. 여기에는 외래 문화를 자유로이 접촉함으로써 얻게 되는 또 다른 상징적 의미가 내포되어 있는 것이다. 앞 장의 어디에선가 예로 들었던 진의류 역시 원래 서구에서 값싸고 편한 실질적 기능을 위한 옷이었지만 시대와 문화적 환경에 따라 다른 상징적 기능(저항 문화 또는 유행을 추구하는 젊은이들의 문화)으로 작용해 왔다. 마찬가지로 만일 디자인에서 상징적 기능이 존재하지 않는다면 '모닝'과 '벤츠' 자동차 사이에는 아무런 차이도 존재하지 않을 것이다. 상징적 기능은 사회 내의 수많은 문화적 코드들을 담지하는 디자인의 기능인 것이다.

디자인의 문화적 인지와 차별화의 문제는 별개로 하더라도, 상징적 기능은 사물과 이미지에 담겨진 속성과 질이 커뮤니케이션되는 구체적인 정보와 밀접하게 관계한다. 오늘날 사물과 이미지가 기술적으로 복잡해짐에 따라 디자인에 점점 더 기능적 요소를 설명하기 위한 방식이 필요하게 되었다. 왜냐하면 20세기 초 이래 디자인은 즉각적인 물리적 감각에 의존해 왔으나, 최근 미세 전자공학의 '마술'과 같은 기술적 변화로 인해 기계에 대한 종래

의 감각으로는 디자인이 제공하는 피드백 정보를 더 이상 지각할 수 없기 때문이다.

예를 들어 인터넷의 사용과 관련된 우리의 행동 방식을 눈여겨 보자. 컴퓨터 모니터의 윈도우 상에 떠오르는 모든 정보는 사용자에게 탐색되기를 기다린다(그림 51). 우리는 때로 키보드를 타이핑함으로써 명령하기도 하지만 주로 마우스 입력 장치를 사용해 소위 '정보의 밀림' 속으로 들어간다. 이 과정에서 우리의 경험은 마우스를 움직이는 손놀림과 눈의 움직임(때로 음성 정보도 사용하지만) 사이에서 이루어지는데, 여기서 문제는 인터넷이 제

그림 51. 웹 브라우저 '네이버' 홈페이지.

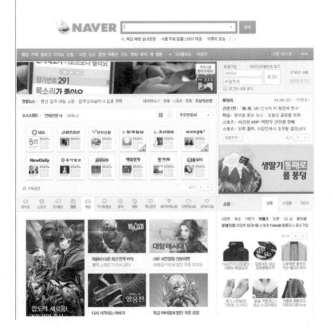

공하는 그토록 엄청난 정보 속에서 어떻게 원하는 정보를
찾고, 한번 들어간 정보 속에서 어떻게 다시 빠져나오며,
어떻게 다른 공간으로 이동하는가이다. 정보는 스스로 길
을 찾을 수 있는 사람에게만 열리는 '항해의 세계'이다.
인터넷상의 정보는 우리의 행동과 반응이 따라 주지 않는
한 한낱 그림의 떡에 불과하다. 그러나 훌륭하게 디자인
된 프로그램(웹 브라우저, web-browser)이라면 정보 탐
색자가 길을 잃지 않고 스스로 찾아가게 하는 어떤 제시
를 해줄 것이다. 우리는 이러한 제시 방식을 흔히 인터페
이스[interface]라고 하며 인터페이스를 디자인하는 사람
들은 반드시 탐색자의 의도에 상응하는 은유적 또는 직관
적 제시를 해주어야 한다(이 문제에 대해서는 다음 장의
'사이버디자인'에서 자세하게 다룰 것이다). 왜냐하면 컴
퓨터 상에서 (초보) 사용자가 겪는 두려움은 대부분 자신
이 의도했던 행동과 반응한 결과 사이의 불일치에서 오는
당혹감에서 유래하기 때문이다. 따라서 디자이너는 어떻
게 복잡한 정보와 작동을 쉽게 설명해 주고, 정보들을 인
지시켜 적합한 사용의 국면으로 이끌고, 마침내 감동을
줄지 주목해야 한다. 이 모두가 디자인의 상징적 기능과
직접적으로 관계할 뿐만 아니라 커뮤니케이션의 의미적
문제와 만나는 핵심적인 부분인 것이다. 다음 장에서 필
자는 이러한 인지적 상호 작용을 인터페이스의 차원에서
좀더 구체적으로 다루고자 한다.

디자인 인터페이스

필자가 일상에서 접하고 있는 수많은 사물 중에서 부적절
하게 디자인된 대표적인 한 사례를 들라고 하면, 하찮은
것으로 들리겠지만, 음식점에서 흔히 볼 수 있는 '양념
통'을 지적하고 싶다(그림 52). 웬만한 음식점에 가면 테
이블 위에 소금통과 후추통이 함께 준비되어 있는데, 필
자는 아직까지 그 속에 담긴 내용물을 식별하기에 적합한
양념통 디자인을 (유리로 된 것을 제외하고는) 별로 본 적
이 없다(대부분의 산업 디자이너들은 너무나 미래 지향적
인 디자인에 열중하고 있기 때문에 일상적인 양념통 따위
에는 별로 신경을 쓰고 있지 않은 듯하다). 대개의 경우,

그림 52.
내용물의 식별이 어려운
레스토랑의 테이블 웨어.

소금통과 후추통은 윗 부분의 구멍 수에 있어서만 차이가 날 뿐 형태적으로 아무런 차이를 보이지 않는다. 그래서 필자는 후추 또는 소금인지 아닌지를 식별하기 위해 먼저 손바닥에 뿌려본 뒤에 음식에 양념을 치는 꽤 오래된 습성을 갖게 되었다(언젠가 오무라이스 위에 후추로 알고 뿌린 것이 소금이었던 적이 있기 때문이다). 물론 어떤 머리 좋은 사람은 후추통의 구멍은 대체로 3개 또는 4개인 반면, 소금통에는 1개 또는 2개의 구멍이 있음을 간파하지 못한 필자의 무식함을 지적할 것이다. 그러나 필자가 지적하고 싶은 것은 양념통에 뚫린 구멍의 상대적 수를 파악함으로써 내용물을 '산술적으로' 식별하는 것은 결코 우리의 인지적 경험에 적합하지 않을 뿐만 아니라 즐거운 식사 장소에 어울리는 행위가 아니라는 점이다 (식사란 그저 배고픔을 달래기 위해 배를 채우는 단순한 행위로 간주하는 사람들에게 이것은 아무 문제가 되지 않는다).

그림 53. 구매자와 상품 사이의 의미적 상호 작용.

위의 예에서 우리는 사물의 형태가 지니고 있는 중요한 기능적 양상을 발견하게 된다. 우리는 흔히 사물의 형태를 단지 구조를 감싸는 비본질적인 '외피 또는 모양새'로만 파악하지만 형태는 사물을 인지하는 감각을 유발하고 사물의 존재 의미를 제공한다는 점에서 대단히 중요한 기능을 한다. 여기에는 언제나 사물과 사람 사이의 의미적 상호 작용이 관여하기 때문이다(그림 53). 흔히 이러한 상호 작용이 일어나는 일상의 경험에서 우리로 하여금 잘못된 인지와 행동을 하게 하는 사물과 이미지의 형태에는 적어도 다음 네 가지의 '의미적 부적절성'이 존재한다:

1) 사용자가 형태를 식별하거나 구별할 수 없을 때,

2) 형태가 사용자로 하여금 의도된 방식으로 조작할 수 없는 무능력을 초래할 때,

3) 사용자가 형태를 통해 사물과 이미지의 성격을 탐색할 수 없거나 다른 부차적인 도움 없이는 파악이 어려울 때,

4) 형태가 조작 또는 행동해야 하는 상징적 환경에 부합하지 않을 때.

첫번째의 가장 흔히 볼 수 있는 부적절성의 유형은 위의 양념통의 예처럼 사용자가 상이한 사물들을 식별할 수 없는 결과를 초래한다. 이러한 부적합성은 양념통의 경우 원했던 후추 대신에 소금을 맛보면 그만이지만, 긴급 화재 방지 소화기, 비상구, (핵발전소의) 비상 버튼과 같은 경우에 유발되면 엄청난 재난을 가져올 수 있다.

두번째 유형의 부적절성은 의도된 방식으로 사물을 조작할 수 없는 사용자의 무능함으로부터 나온다. 사실 이 문제는 특정 사물의 구성 부위에 대한 시각적 또는 촉각적 차별화를 고려하지 않은 디자이너의 무지함의 탓이라고 할 수 있다. 만일 디자이너가 우리의 인지 능력은 모든 정보를 동시에 다룰 수 없으며 언제나 선택적으로 작용한다는 사실을 이해한다면 사물의 구성에서 사용자가 선별적으로 조작하고 접촉하게 하는 등의 조치를 통해 이 문제를 해결할 수 있을 것이다. 또한 디자이너 자신이 아니라 사용자 또는 소비자들이 마음속에 품고 있는 사물에 대한 개념[mental model]을 배려한다면 이 문제는 쉽게 해결될 수 있을 것이다. 한 예로 예전에 현대 자동차 "쏘나타 II"

의 창문 밑에 붙어 있는 자동 창문 스위치는 애초 어린이의 장난으로 인한 사고를 예방하기 위해 새로운 스위치 방식을 적용했지만, 스위치 작동에 대한 일반 사람들의 기존의 인지구조를 혼동시킴으로써 잘못된 동작을 유도했다. 즉 쏘나타 II의 조수석의 경우 그림 54에서와 같이 경사진 각도의 스위치 위치에서 뒤로 당기면 창문이 올라가고 앞으로 누르면 창문이 내려가는 조작방식을 취했던 것이다. 결국 현대 자동차는 다음번 모델인 쏘나타 III에서는 이 문제를 기존의 방식으로 대치하고 말았다. 만일 이러한 작동 방식을 긴급한 상황에서 사용되는 장치에 대입시켰다면 어떤 결과를 초래할지는 상상에 맡기기로 한다.

세번째 부적절성의 유형은 흔히 사용자로 하여금 별도의 도움 없이는 사물을 탐색하고 사용할 수 없게 하는 결과를 초래한다. 앞서 언급했듯이 '제품 사용 설명서' 없이

그림 54. 쏘나타 II의 자동 창문 스위치 작동 방식.

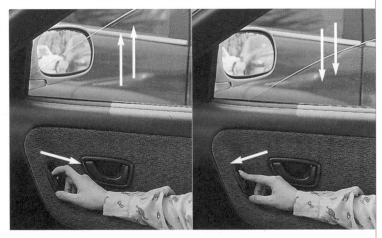

는 도저히 이해가 가지 않는 수많은 제품들이 여기에 해당한다. 이러한 부적절성은 디자이너가 탐색을 위해 호기심을 자극하고 해롭지 않은 유희적인 속성을 조장하는 차별화된 형태 또는 참신한 형태를 사용함으로써 극복할 수 있다. 이는 사용자로 하여금 사물을 보다 효과적으로 다루기에 적합한 인지적 재현력(사용하려는 사물이 무엇인지 또는 어떻게 작동하는지를 파악하기 위한 마음의 능력)을 유발하게 할 것이다. 만일 제품 사용 설명서가 필요한 상황이라면, 그래픽 디자이너는 사용자가 제품에 대한 '마음의 모델'을 형성하고 접근할 수 있도록 인지적 재현력을 고려한 설명서를 제작해야 한다. 점차 증가하고 있는 전자 제품의 복잡성에 대처하는 유일한 길은 종래의 매체적 구분(평면 또는 입체로서)에서 벗어나 디자이너들이 사물과 이미지의 인지적 역할을 염두에 두고 참여하는 것이라고 할 수 있다.

네번째 부적절성은 사용자가 반드시 조작해야 하는 상징적 환경에 부합하지 못하는 사물로부터 나온다. 디자이너는 사물의 해석이 다른 사물들의 상징적 질에 얼마만큼 상호 작용하고 관계하는가를 반드시 이해해야 한다. 오래된 테이프 레코더는 아직도 멀쩡한 소리를 들려 주지만 디지털 기기와 음원에 익숙한 청소년들을 만족시켜 주지 못할 것이다. 그것은 청소년 또는 젊은이들의 사회·문화적 환경에 부합하지 않기 때문이다.

이러한 네 가지 부적절성을 요약하면 디자이너는 무엇보다 첫번째로 사물의 정체성 수준에서 사용자로 하여금 어

떤 종류의 사물인지를 판단 가능하게 하는 적절한 단서를
제공해야 한다(단서란 과거에 경험했던 특정 반응과의 연
상으로 이루어진 반응을 야기하는 거의 모든 유형의 감각
적 자극을 뜻한다. 달리 말해 이미 학습된 것은 단서와 반
응 사이에서 연상으로 작용한다. 예를 들면 개인용 컴퓨
터를 처음 조작하는 사람은 키보드[keyboard] 내에서 과
거에 그가 사용했던 타자기를 연상하면서 각기의 키보드
를 누를 것이다). 두번째로, 사물의 형태가 스스로를 증명
할 수 있게 함으로써 사용자가 사물을 다루고, 피드백을
통해 조작 행위를 확인할 수 있도록 디자인되어야 한다.
세번째는 사용자로 하여금 사물과의 '대화'를 유도해내
기 위해 참신한 형태를 개발해냄으로써 탐색 가능성을 증
가시킬 필요가 있다. 마지막으로 네번째는 사물이 위치되
는 상징적 맥락에 상응하는 사물을 해석해내고, 사용자의
라이프스타일, 개인적 욕구, 문화적 속성과 미적 가치와
의 연계성을 고려해야 한다는 것이다.

정말로 좋은 디자인이라면 정서적(심미적) 차원이건 또는
조작적 차원이건 간에 사물과 이미지에서 취해진 정보에
대해 사용자가 '대화' 하기 위해 스스로 '동조' 하는 방식
을 유도해낼 것이다. 이러한 동조 방식은 일상 삶에서 흔
히 사물과 이미지가 지니는 '매력적인 속성' 으로 경험되
는데, 이것이 발생하기 위해서는 무엇보다도 커뮤니케이
션 상황에서 사람들이 어떻게 지각하고, 인지하고 행동하
는지에 대한 이해가 필요하다. 다음의 몇 가지 개념들은
이러한 이해에 도움을 줄 것이다.

1) 맥락[context] 또는 환경: 디자인에 대한 사람들의 상호 작용은 이것이 발생하는 맥락과 분리해서 이해할 수 없다. 사람들의 인식은 언제나 특정 맥락 또는 환경 내에서 이루어지기 때문이다. 예를 들어 '칼' 의 존재 방식은 일차적으로 무언가를 자르기 위한 데 있지만, 칼이 어떤 용도의 맥락에서 사용되는가는 칼 자체의 구조적 성분과 칼날의 정도를 결정한다. 즉 칼이 잘 드는지 아닌지는 '베어지는 물질과 사용 장소' 에 따른 것으로, 여기서 칼 자체의 구조적 성분(탄소강 또는 스테인레스강)과 칼날의 예리한 정도는 칼이 지니고 있는 내부 세계의 속성이지만 베어지는 물질과 그것이 위치되는 맥락은 칼의 외부 세계에 속한다. 우리가 사용하는 모든 칼은 칼이 쓰여지는 외부 세계의 특정 맥락에 따라 정의된 것들이라고 할 수 있다. 그래서 우리는 편지 봉투 자르는 무딘 칼에서부터 부엌칼, 과일칼, 중국집 주방용 칼과 예리한 횟칼에 이르기까지 칼의 용도를 구분해서 사용한다(그림 55). 만일 칼의

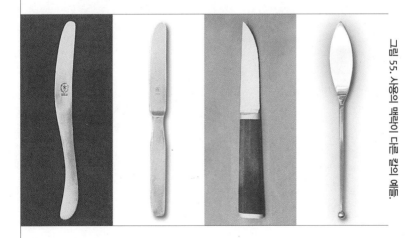

그림 55. 사용의 맥락이 다른 칼의 예들.

기능이 단순히 '자른다'는 기능만으로 정의된다면 이 세상에서 우리가 쓸 수 있는 칼은 오직 한 자루면 족할 것이다. 그러나 우리는 실제 일상 삶에서 맥락에 따라 용도가 구별된 많은 칼을 사용하고 있다. 이와 같이 디자인의 의사 결정은 사물이 특정 맥락(사회·문화적인 조건) 내에서 상호 작용하는 관계를 파악했을 때만 일상의 세계에서 사람과 관계하게 되는 것이다(그림 56).

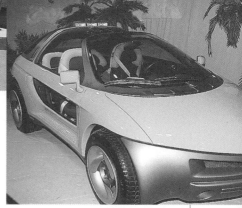

그림 56. 1950년대 유선형 스타일의 자동차와 맥락이 다른 1989년 폰티악. '스팅거[Stinger]' 레저용 RV 컨셉트 카.

2) 제공성[affordance]: 사람들은 환경으로부터 어떠한 정보적 단서(외부적 자극 또는 감각)도 제공받을 수 없을 때 의도된 행동을 취할 수 없다. 이는 '제공성'이라 불리는 정보가 사람과 사물 사이에 있음을 의미한다. 제공성이란 사물이 지니는 실제적 또는 지각적 속성으로서 특정 사물이 어떻게 사용되고 경험되어야 하는지를 제시하는 기본적인 정보를 뜻한다. 이 용어는 심리학자 깁슨[J. J. Gibson]이 사용하기 시작했는데, 그의 이론에 근거하면 사물의 형태는 그 자체로 사용자가 원하는 작동의 기대치(의미)를 확인할 수 있도록 기본적 정보를 제공해야 한다고 할 수 있다.[21] 예를 들어 우리는 일반 상점의 출입문에서 문이 어느 방향으로 열리는지 알 수 없는 상황을 종종 경험한다. 심하게는 당겨야 열리는 문을 밀고 들어가다가 머리를 부딪히는 경우도 있다. 이는 출입문이 우리에게 아무런 시각적 제공성[visual affordance]을 제시하지 못하기 때문에 발생하는 상황이라고 할 수 있다. 그래서 이러한 출입문이 있는 가게의 주인들은 친절하게도 출입문에 "당기시오(또는 미시오)"라는 문구를

21. 깁슨은 1950년대에 이전의 고전적 맥락과는 다른 지각 이론을 제시했는데 그는 지각이라는 현상이 단지 지각하는 주체의 타고난 속성이 아니라 주체와 환경 체계 사이에 존재하는 프로세스라는 이른바 '생태학적 접근 방법[ecological approach]'을 제안했다. 19세기 이래 전통적인 지각 이론은 감각 반응과 함께 고전 물리학에서 기술하는 파동, 기간, 심도 등과 같은 에너지의 질량적 관계에 주로 관심을 두었다. 이러한 접근 방법은 의미있는 경험을 다루는 지각에 관한 것이 아니라 감각과 물리학적 측정 사이의 관계만을 다루었다는 점에서 한계가 있었다. 그러나 20세기에 들어와 이러한 이론적 약점은 여러 갈래의 지각 이론들에 의해 보강되었는데 특히 경험주의 심리학은 지각을 감각뿐만 아니라 과거 경험, 가정, 가설, 기억 등과 같이 외부 세계에서 들어오는 인지적 지식을 정보의 형태로 처리하는 것으로 파악했다. 같은 맥락에서 게슈탈트 이론[Gestalt theory]은 고전 심리학을 보강하기 위해 지각을 감각과 함께 두뇌를 조직하는 생리적 과정 또는 심리·역동적[psycho-dynamic] 과정의 형태로 파악했던 것이다.
↓

↓
반면에 깁슨의 지각 이론은 세계에 대한 지식은 기억이나 재현, 추론 등의 추가적인 노력 없이 직접 지각된다고 주장함으로써 정보(외부적 자극)는 환경 내에 이미 풍부한 내용으로 정확하게 모든 것을 담고 있어서 지각자는 공들인 노력 없이 단지 정보를 탐색하기만 하면 되는 이른바 '직접 지각 이론[theory of direct perception]'을 주장했던 것이다. 깁슨의 직접 지각 이론은 상당히 도전적인 이론으로 인정되지만 지각 과정 전체를 설명하는 데는 충분치 않은 점이 발견되기 때문에 오늘날 지각 이론의 주된 흐름은 외부 세계로부터 들어오는 불충분한 정보에 인지적 지식, 생리적 과정, 심리·역학적 과정의 형태가 더해져야 한다는 방향을 따르고 있는 것이 일반적인 경향이다. 관심 있는 독자들은, J. J. Gibson, *The Ecological Approach to Visual Perception* (Boston: Houghton Mifflin, 1979)을 참고 바람.

그림 57. 구한말 서울 종로에 등장한 초기 전차.

별도로 붙여 놓고 손님을 기다리고 있는 것이다. 만일 출입문 자체가 문이 열리는 방향에 대한 최소의 단서만이라도 제공했다면 이러한 별도의 배려는 필요치 않을 것이다. 제공성의 결핍에서 오는 이러한 유형의 경험은 출입문 열기와 같은 작동의 맥락에서 뿐만 아니라 사회 문화적인 맥락에서도 발생한다. 사람들이 속한 문화적 환경은 수세기에 걸쳐 진행된 상호 관계성을 갖고 있기 때문에 사물은 그 문화적 속성에 적합한 정체성을 제공해야 한다. 대한제국시기인 1899년 우리나라에 전차가 처음 소개되었을 때 재미있는 사실은 전차에 양반과 평민이 앉는 좌석 공간이 따로 구분되어 있었다는 점이다(그림 57). 만일 별도 구획된 칸막이가 제공되지 않았다면 당시 양반들은 아무리 편해도 전차를 절대로 타지 않았을 것이다. 당시는 근대적인 방식의 첨단 운송 수단인 전차도 전통적인 신분제 사회의 문화적 기준을 뛰어넘지는 못했던 것이다. 오늘날 이와 같은 '문화적 제공성'을 사물에 적용한 예는 우리 주변에서 흔히 발견된다(물걸레 진공 청소기, 김치 냉장고, 손빨래 세탁기 등).

3) 마음의 모델[mental model]: 사람들은 사물과 상호 작용하기 위해 사물에 대한 '마음의 모델'을 먼저 구축한 다. 사용자는 이전에 학습하고 훈련했던 경험을 통해 사 물이 어떻게 경험되어야 하는지에 관한 마음의 모델을 갖 고 있는 것이다. 예를 들면 우리는 자동차의 핸들을 오른 쪽으로 돌리면 차가 오른쪽으로 회전할 것이라는 마음의 모델을 갖고 운전석에 앉는다. 따라서 사물에 대한 이해 는 가시적인 형태와 구조에 대해 마음 의 모델이 지각하고 탐색한 최종 이미 지의 결과라고 할 수 있다.[22] 인지 심 리학에서는 마음의 모델이 '스키마 [schema]'라는 인지 구조에 의해 구성 된다고 설명한다. 스키마란 지각자로 하여금 어떤 유형의 정보를 선택적으 로 수용하고 보게 하는 일종의 행위를 통제하는 기제를 뜻한다.[23] 우리 옛말 에 "~ 눈에는 ~ 밖에 보이지 않는다" 라는 말이 있듯이 사람들은 스키마에

22. D. A. Norman, *The Psychology of Everyday Things* (NY: Basic Books, 1988), 16-17쪽.
23. U. Neisser, *Cognition and Reality* (San Franscisco: W.H. Freeman Co., 1976), 20-23쪽.

새겨진 자신이 알고 있는 것만을 볼 뿐이다. 따라서 스키 마는 무엇이 지각되어야 할지를 결정하고 통제하여 환경 에 대한 개인의 경험을 구축하는 기능을 한다. 삶의 경험 에 대한 각 개인의 지각 패턴은 독특하기 때문에 스키마 는 개인에 대한 사적인 구조라고 할 수 있다. 하지만 스키 마는 특정 문화와 사회화 과정들이 공유된 환경을 제공하 는 범위까지 일반적인 모습을 공유하기 때문에 우리는 사 물과 사건에 대해 다른 사람과 공감대를 형성할 수 있는 것이다.

스키마는 또한 언제나 불변적으로 고정된 견고한 구조가 아니라 경험에 의해 계속적으로 수정되기 때문에 유사한 사건들도 시간이 지난 뒤 같은 사람에 의해 또는 다른 사람에 의해 다르게 경험된다. 예를 들어 70년 중반에 유행했던 자동차(현대 포니)를 타고 영화 「바보들의 행진」(그림 58)을 상영하는 극장 앞에서 멋진 포즈를 취하고 있는 사신의 모습을 사진으로 나시 본 누군가는 자동차, 헤어스타일, 옷과 얼굴 표정에 이르기까지 '정말 바보스럽고 촌스러운 자신'의 모습에 멋적은 표정을 지을 것이다. 마찬가지로 당시 즐겨입던 나팔바지와 미니스커트에 대해서도 동일한 경험을 하게 될 것이다. 그러나 이러한 디자인들 중 어떤 것은(미니스커트) 다시 새롭게 유행으로 되돌아오고 곧 '정상적'으로 보일지 모른다. 이와 같이 우리 마음의 모델은 스키마에 의해 지각 사이클 내에서 계속적으로 변경되면서 새로운 경험을 창출해낸다. 디자인은 마음의 모델에 근거해 다음 두 가지의 인지적 역할을 수행한다. 첫째, 지각할 수 있는 감각을 제공함으로써 스키마의 정보 탐색 기능을 가능하게 하고, 둘째, 변화된 스키마에 위치될 새로운 디자인을 제공한다. 삶의 방식의 변화는 스키마를 변경시키고 이로 인해 디자인은 우리 '마음의 생태계'를 계속적으로 유지시키는 것이다. 이는 1장에서 필자가 설명한 디자인의 어원적 정의로부터 유래하는 '상징의 해석과 창조'라는 애초의 전제와 동일하다고 하겠다.

그림 58. 영화 「바보들의 행진」, 1975.

4) 마음의 지도 그리기[mapping]: 위에 설명한 마음의 모델이 스키마에 의해 인지 구조를 형성하는 데 중요한

작용 중의 하나는 '마음의 지도 그리
기'라고 할 수 있다. 이는 사용자가 사
물과 이미지에 대해 '반응하고자 하는
것'과 '주어진 정보' 사이에서 발생한
다.[24] 따라서 디자이너는 사용자의 행
위와 결과 사이의 관계를 이해하는 것
이 중요하다. 예를 들면 앞서 말한 쏘
나타 II의 자동 창문 스위치는 사용자
가 원래 갖고 있었던 스키마에 지도가
잘못 그려진 예라고 할 수 있다. 달리
말해 이는 사용자가 의도했던 행동과
결과가 다르게 나타난 예인 것이다

24. D. A. Norman, 앞의 책, 5쪽.

(그러나 스키마는 학습에 의해 바뀔 수 있기 때문에 이
경우 계속 문제로 남지 않는다. 다만 필자는 그러한 방식
의 자동 창문 스위치에 익숙하게 되기 전까지 당분간 사
용자로 하여금 '잘못 조작하기'의 행동을 유발시킨다는
점을 지적하고 있는 것이다). 좋은 인터페이스의 대화형
디자인은 사용자의 마음속에 그려진 지도에 자연스럽게
일치하는 사물과 이미지의 지각 과정을 구축할 때 보장된
다. 그러나 어떤 사물과 이미지가 지도 그리기에 일치하
는지는 사회·문화적으로 학습된 경험 체계(스키마)에 따
라 다르다. 바로 이 점이 디자인에 반응하는 개별적인 사
용자의 선호와 차이를 만들어내는 것이다.

5) 선호와 차이: 일반적으로 사람들은 사물과 이미지에
대해 상이한 대화 능력을 갖고 있는데, 여기에는 적어도
선호, 경험, 감각 등에서 기본적인 차이가 존재한다. 이러

59-1

59-2

59-3

그림 59. 1920년대 바우하우스의 기하학적 디자인 원리. 1923년 칸딘스키는 △■●의 세 가지 기본 형태들과 세 가지 원색들 사이의 보편적 상응성을 제안했다(그림 59-1, 2). 동적인 삼각형은 타고나길 노란색이고, 정적인 사각형은 본래 빨간색이며, 고요한 원은 자연히 청색이라는···. 그는 바우하우스 내에 세 가지 원색으로 △, ■와 ●을 채워 보라는 설문지를 돌리고 얻어낸 반응들이 자신의 생각에 상당히 동의한다는 결론을 얻어냈다. 그것은 결론 자체의 타당성 이전에 학교 내의 다른 이들로부터 공유되었던 이념적 공감대가 만들어낸 결과였다. 그로피우스를 위시해서 바우하우스 내의 구성원들은 창조 이면에 기초하고 있는 형식적 법칙들을 발견하는 것이 가능할 뿐만 아니라, 일단 발견만 되면 과학 법칙과 같이 보편적으로 적용하는 것이 가능하리라고 믿고 있었던 것이다. 그것은 보편 타당한 모습을 갖춘 모든 디자인의 양상에서 새로운 시각 언어를 개발하기 위해 형태의 법칙이 사용될 수 있으리라는 믿음이었다(그림 59-3).

한 차이점은 디자인 인터페이스를 개발하고자 하는 디자
이너들을 종종 곤궁에 빠지게 한다. 과연 디자이너는 어
느 범위까지 보편성을 유도해낼 수 있을 것인가? 이 고민
은 그 동안 최대의 보편적인 표준치를 설정하고자 했던
디자인 개발 전략이 한계에 부딪히면서 문제시되기 시작
했다. 20세기 초에서 말로 이어져 온 모던 디자인은 이념
적으로 모든 사적이고 주관적인 요소들을 배제함으로써
오직 표준화된 순수 형태(원, 삼각형, 사각형과 같은 기하
학적인 요소에 의한)를 통해 객관적인 세계 질서를 획득
할 수 있으리라고 확신했었다(그림 59). 기하학적 순수 형
태에 대한 타고난 보편성이 사람들에게 존재하리라고 생
각했던 이러한 확신은 한마디로 '망상'에 불과한 것이다.
많은 심리학적인 연구 결과들은 세상에 대해 사람들이 갖
는 취향과 감각을 전제하지 않은 이러한 가설이 얼마나
근거없는 독단인지를 입증해 주고 있다.

이 세상에 언제나 변함없이 즐거움을 주는 단독의 형태와
비례는 존재하지 않는다. 마치 더운 물을 만졌을 때 어떻
게 느껴지는지는 손이 방금 전에 더운 물통에 또는 찬 물
통에 있었느냐에 따라 다르듯이, 우리의 형태에 대한 감
각은 맥락에 따라 달리 반응한다. 그 동안 그토록 디자인
실무를 지배했던 '형태 단순성의 원리'는 가장 단순하고
기본적인 형태 요소에 대한 이념적 집착이 만들어낸 결과
였다. 그러나 사람들은 너무 복잡한 것을 싫어하는 만큼
너무 단순한 것도 좋아하지 않는다. 미적 감각의 기원에
대해 연구했던 심리학자 다니엘 벌린[Daniel Berlyne]은
인간의 미적 행동은 심리학적인 '각성 수준[arousal

25.
벌린은 미적 대상들에 대한 반응과 신경계 사이의 연결 때문에 즐거움이란 말 대신에 '쾌락적 가치[hedonic value]'라는 용어로 표현했다.
26.
D.E. Berlyne, *Studies in the New Experimental Aesthetics* (Washington, DC: Hemisphere, 1974).

level]'과 관계가 있다고 파악했는데, 사물에 대한 즐거움[pleasure][25]은 보통의 각성 수준에서 가장 컸다고 제안했다.[26] 즉 그는 너무 적거나 너무 큰 각성은 즐거움을 덜 제공하며 또한 각성의 적당한 증가가 즐거움을 유발한다는 결과를 얻어냈던 것이다. 벌린의 연구 결과로부터 우리는 사람들에게 즐거움을 주는 디자인은 언제나 변함없이 단순함만을 추구하는 것이 아니라 단순성과 복잡성, 질서와 변화, 또는 프로이트식의 '에고[ego]'와 '이드[id]' 사이에서 어떤 균형 감각을 추구한 것이라는 사실을 알 수 있다. 또한 우리는 벌린이 말한 사물에 대한 '각성 잠재력[arousal potential]'은 변화한다는 사실을 인식해야 한다. 그 이유는 시간이 지남에 따라 각성 수준은 습성화되기 때문에 친숙성이 높아지는 반면 선호는 감소하기 때문이다. 따라서 디자이너들은 잠재적 각성을 증가시키는 새롭고 참신한 형태를 개발해야 한다.

이는 그 동안 디자인이 절대시해 온 황금률과 같은 비례의 문제에서도 마찬가지이다. 예를 들어 심리학자 크로지에[R. Crozier]가 지적하듯이, 매킨토시[R. Mackintosh]가 그림 60의 의자를 디자인했을 때 그는 분명히 의자의 등받이를 어느 높이까지 늘려야 할지 비례의 문제로 고심했을 것이다. 과연 이 의자에 플라톤식의 인간 신체에 '가장 이상적인' 높이가 존재하는가? 또한 이 의자에 루카

파치올리[Luca Pacioli]가 그의 저서 「신성한 비례[*De Divina Proportione*]」(1509)에서 그토록 '신성시' 했던 황금률(그림 61) 또는 최근에 르 꼬르뷔제[Le Corbuisier]가 황금률에 입각해 비트류비우스[Vitruvius, AD 1세기 로마의 건축이론개식의 인간상에서 추출했던 '모듈러 체계[Modulor system, 1948]' 가 적용되는가?[27]

그림 60. 르네 맥킨토시의 의자, 1904.

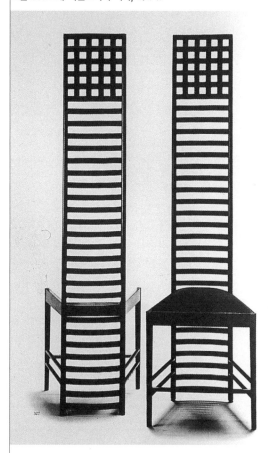

그림 61. 황금 비례와 이 비례가 적용된
그리스 파르테논 신전.

일찍이 황금률의 타당성을 검증하려 했던 훼흐너[Fechner][28]와 같은 심리학자는 미적 판단에서 황금 분할의 역할에 대한 타당성을 검증하려는 실험을 한 적이 있다. 그는 피실험자들에게 두 변의 길이가 서로 다른 10개의 직사각형 카드를 만들어 사람들에게 가장 좋게 느껴지는 사각형을 선택하라고 주문했는데, 두 변의 길이가 34와 21(1.619의 비율)인 사각형을 가장 높은 빈도로 선택했다는 결과를 얻어내는 데 성공했다. 그러나 훼흐너 이후의 후속 연구의 결과들은 반대로 그 결과가 모호한 것임을 밝혀냈다. 즉 훼흐너가 얻어낸 선호도의 결과는 단지 실험 세트에 포함된 비례의 범주 내에서만 타당하다는 것이다. 이는 달리 말해 황금률이 맥락에 상관없이 언제나 불변적인 것이 아니라 주어진 조건에 따른다는 것이다. 이와 더불어 최근에 보셀리[Bocelie]라는 심리학자에 의해 제시된 연구 결과는 황금 분할과 같은 보편적 미학 원리는 믿기 어려운 것이라는 '치명적인 증거'를 제시한 바 있다.[29] 보셀리의 분석은 몬드리안의 회화 구성이 지닌 회화적 속성이 황금 분할에 의해 구축되었다고

27.
르 꼬르뷔제의 모듈러 체계는 왼팔이 머리 위로 뻗혀지고 오른쪽 팔이 무릎까지 늘려지는 높이 6피이트 즉 183cm의 인간상에 기초한다. 들려진 팔을 포함하는 인간상의 전체 높이는 226cm로서 이는 배꼽까지 이등분된다. 이 분할에 뒤따른 다음의 연속적인 분할이 황금 분할에 근접한다. 머리 끝에서 배꼽까지의 길이(70cm)에 대한 배꼽에서 다리까지의 길이(113cm)의 비율은 70/113 즉 0.619 이다. 이 모듈러는 근사 피보나치 수열(6, 9, 15, 24... 와 11, 18, 30, 48, 78...)을 포함한다. Ray Crozier, *Manufactured Pleasures* (Manchester: Manchester Univ. Press, 1994) 76쪽.

28.
독일의 훼흐너는 1876년 자신의 저서 *Vorschule der Asthetik*를 통해 현대 심리학을 창설한 사람 중의 하나이다. 그는 특히 수학적 형태에 대한 경험적으로 실험될 수 있는 심리학적 법칙을 형성시켰다.

29.
R. Crozier, 앞의 책, 46-47쪽.

그림 62. 몬드리안의 회화 *Composition with Red, Blue, and Yellow*, 1930.

주장했던 1963년의 불로[Bouleau]의 연구 결과[30]에서부터 출발했다 (그림 62). 보셀리는 애초 몬드리안의 회화 공간 내의 한 면이 갖고 있던 1:1.618의 비율을 1:1.5의 분할로 재조정시켰는데, 그 결과 원래 그림의 주요소들이 지니는 상대적 크기, 방향과 공간적 관계성과 같은 구성적 양상들이 크게 변화되었다. 그리고 보셀리는 만일 몬드리안의 황금 분할이 회화의 구성과 이에 대한 관객의 반응에 심각한 미적 반응을 일으키는 역할을 한다면 재조정된 비율의 변화는 그 선호도에서 상당한 영향을 줄 것이라고 가설을 설정했다. 실험의 결과는 보셀리가 예측했던 대로 우습게 나왔다. 반응자 누구도 그림이 재조정된 것이라는 사실을 인식하지 못했던 것이다.[31] 사람들이 본 것은 회화 공간 내의 면 구성이 아니라 '아! 몬드리안의 그림!' 이라는 '의미'였기

30.
C. Bouleau, *The Painter's Secret Geometry: A Study of Composition in Art* (NY: Harcourt, Brace and World, 1963).
31.
F. Boselie, "The Golden Section has no special aesthetic attractivity!", *Empirical Studies of the Arts*, vol 10, 1992, 1-18쪽.

때문이다. 이러한 심리학적 연구 결과들로부터 디자이너들은 사물에 대한 보편적 구성 원리를 절대시하는 일은 근거가 없는 것임을 인식해야 한다. 이는 디자인이 위치되는 각기의 맥락에 따른 것이며, 선호는 사물과 이미지 자체의 구성 원리에 따른 것이 아니라 상호 작용하는 사람들의 '의미의 문제'인 것이다.

6) 동기와 자기 정체성: 일반적으로 동기는 행동의 원인 또는 이유라고 할 수 있는데, 이는 행동을 조장하고 그 행동에 방향을 부여하는 기능을 한다.[32] 동기에는 외적 동기와 내적 동기가 있으며, 이 둘은 서로 무관한 것이 아니지만 다른 인지적 패러다임으로 향한다. 즉 외적 동기는 사물의 용도적 목표를 향해 당장에 해결해야 할 문제(자동차에 시동을 걸고, 지하철 역에서 행선지 사인을 보고 방향을 정해야 하는), 또는 최적화되어야 할 조건(의자의 인체 공학적 최적 치수, 타이포그라피의 가독성)들을 말하는 것으로 앞서 설명한 디자인의 실질적 기능은 바로 이러한 동기에 부합한다. 전통적인 디자인의 기능주의[functionalism]는 이를 위해 디자인의 표준화 원리들을 개발해냈다. 그러나 사람들은 자신의 정체성을 정의하고 싶은 욕구를 가질 때 종종 위에 말한 실질적 동기의 범주를 전적으로 포기하거나 부차적인 문제로 간주하려는 경향이 있다. 이러한 경향은 장신구와 패션과 같이 기술적 문제가 별로 고려되지 않는 상황에서 현저하게 나타나지만, 개인의 의사 결정에 따라서는 고도의 기술적인 영역에서도 동기를 부여한다.

32. P. Henle, *Language, Thought and Culture* (Michigan: The Univ. of Michigan Press, 1972), 49쪽.

그림 63. 리차드 사퍼의 '띠지오' 램프.

예를 들어 시속 100킬로미터 이하로 운전할 때, 현대자동
차의 스포츠 쿠페는 기아자동차의 '모닝'이나 쉐보레 '스
파크'와 다를 바가 없다. 오히려 현대 쿠페는 뒷좌석이
프라이드보다 공간이 좁고 훨씬 높은 유지 비용과 세금을
내야할 뿐만 아니라 '상처받기 쉽다'(얼마 전 대학원에
다니는 필자의 제자 한 명이 현대 쿠페를 구입한 지 얼마
되지 않아 누군가 차에 '매혹의 스포츠카'라고 못으로 긁
어 차체를 손상시켰기 때문에 울상이 된 적이 있다). 그러
나 현대 쿠페는 차 주인에게 일부 스포츠카들('포르쉐'
또는 '훼라리')이 제공하는 것과 같은 '스포티'하고 '부
유한' 속성의 특별한 느낌을 준다. 바로 이러한 속성들은
자동차 대리점에 비치된 기술적인 성능 검사표에 앞서는
내적 동기를 부여하는 것이다. 이는 소위 디자이너라 불
리는 사람들에게도 마찬가지이다. 대부분 전문 디자이너

들은 세계적인 유명 디자이너들이 디자인한 소위 '명품 디자인' 들을 하나쯤은 소유하고 있다. 그들의 주거 또는 사무 공간에서 찰스 임즈[Charles Eames]의 의자나 이태리 디자이너 리차드 사퍼[Richard Sapper]가 디자인한 "띠지오[Tizio]" 램프나 루치[M. De Lucchi]가 디자인한 "톨로메오[Tolomeo]" 램프 등이 흔히 발견된다(그림 63). 이는 다른 사람들로부터 디자이너임을 인정받고자 하는 일종의 인식표와 같은 것이다. 마찬가지 이유로 사람들은 자신들의 정체성[self-identity]을 드러낼 목적으로 경우에 따라서는 현저한 경제적 부담과 불편까지도 감수하면서 특정 사물을 구매하는 것이다.

7) 은유: 많은 디자이너들은 자신들이 디자인상에서 의도했던 마음의 모델이 사용자가 갖고 있는 마음의 모델과 동일할 것이라고 기대한다. 그러나 디자이너는 자기의 의도를 사용자에게 직접 말로 이야기하는 것이 아니기 때문에 문제가 발생한다. 디자이너와 사용자 사이의 마음의 모델은 엄밀히 말해 똑같지 않다. 거기에는 언제나 두 모델 사이의 불일치에서 발생하는 '의미적 간격'이 존재하는 것이다. 은유는 이러한 간격을 좁히기 위해 고안된 일종의 상징적인 중개체라고 할 수 있다. 은유는 다음 두 가지 방식으로 디자인 인터페이스를 위해 쓰여질 수 있다. 첫째는 복잡한 추상적 사고를 '알기 쉽게' 하고, 둘째는 '기억하기 쉽게' 하는 역할을 한다. 예를 들어 매킨토시 [Macintosh] 컴퓨터에 적용되는 그래픽 인터페이스들은 과거 IBM 컴퓨터의 단점이었던 DOS 체계[Disk Operating System]의 문자적 조작 방식 대신에 그래픽화된 은유 체

계를 제공함으로써 마침내는 IBM으로 하여금 같은 방식
을 사용하는 '윈도우즈[Windows]' 조작 체계로 전환하게
했던 것이다. 예를 들어 기존 IBM이 채택했던 DOS 체계
속에서 화일을 지우기 위해서는 "c > erase a: report.doc"
와 같이 특정 드라이브 내의 화일 이름을 사용자가 일일
이 타이핑해야 했지만 매킨토시는 단지 화일을 마우스로
선택해 '휴지통'처럼 생긴 그림에 이동시켜 집어넣으면
그뿐이다. 맥킨토시 조작 체계가 사람들에게 보다 쉽게
인지될 수 있는 것은 그것이 우리가 지닌 마음의 모델에
보다 근접하고 의미적 간격을 좁혀 주기 때문이다.

그림 64. 자동 응답 전화기의 원격 제어 설명
도. 이 설명도는 외출 도중 외부에서 자동 응답
기의 각종 기능을 원격 제어할 수 있는 기능을
설명해 주고 있다. 그러나 이 각 기능별 번호들
을 암기하고 살기란 그리 쉬운 일이 아니다.

사람들은 별도의 노력을 통해 복잡성을 극복함으로써 마음의 모델을 구축하기를 원치 않는다. 또한 그들은 구별되지 않는 많은 정보를 한꺼번에 모두 기억하지도 못한다 (예를 들어 번호가 7자리 이상을 넘어가는 전화번호는 잘 기억되지 않듯이). 그들이 관리하고 구분할 수 있는 정보의 양은 한번에 기껏해야 다섯 내지 일곱 덩어리로 제한되기 때문이다.[32] 따라서 새로운 기술의 도움으로 수많은 기능을 제공함으로써 우리의 삶을 보다 편리하게 해줄 것으로 기대한 혁신적인 디자인은 역설적으로 배우고 이해하기가 힘들고, 사용하기는 더욱 더 복잡해서 미칠 지경으로 만듦으로써 우리의 삶을 도저히 파악할 수 없는 미궁으로 몰아갈 수 있다는 사실을 명심해야 한다. 이때 은유는 복잡한 새로운 기술을 이미 친숙한 개념과 연결시켜 줌으로써 새로운 개념을 보다 쉽게 이해시키는 역할을 할 수 있는 것이다.

32. G. A. Miller, "The Magical Number Seven, Plus or Minus Two: Some Limits of Our Capacity for Processing Information", *Psychological Review*, vol. 63, 1956, 81-97쪽.

III

21세기 디자인 문화의 지형 탐사

사람들은 말했다. 모던 디자인은 죽었다고⋯. 다른 사람들이 말했다. 포스트모던 디자인은 남의 것이고 한낱 유행처럼 시들해졌다고⋯. 그러나 어떻게 불리건 간에 '모던 이후의 디자인'이라는 '세기말 현상'은 분명히 존재하며 이는 21세기 디자인 문화의 지형을 그려낼 것이다.

그림 65.
테조 레미[Tejo Remy], 「당신의 기억을 내려놓을 수는 없을 거야[*You Can't Lay Down Your Memory*]」, 서랍장, 1991. 레미는 이 서랍장을 통해 사물을 시적으로 재사용하는 예를 보여 준다. 여러 서랍들은 끈으로 동여매져 있다.

세기말 · 세기초 패러다임의 변화

20세기 모던 이후 디자인의 현상을 모두 한마디로 요약할 수 있는 적절한 문구를 찾는다는 것을 마치 눈부신 오후 모래사장에서 떨어져나간 유리 조각을 찾는 것과 같다. 그러나 만일 70년대 말 이래 모던 디자인이 설정했던 디자인 사고와 언어에 반발해온 다양한 경향을 살펴본다면 다음과 같은 일반화가 가능할지 모른다. 80년대는 마치 모더니즘이라는 강철 스프링이 감아 놓은 규범으로부터 억제된 힘이 허공 속으로 튕겨진 듯한 모습으로 기록되었다(그림 65). 이 시기 동안 세상은 디자인의 기존 윤곽이 흐려지고, 기술적 변화와 함께 환경과 사회적 관심에 의해 촉발된 인간 영혼과 문화에 대한 재해석을 목격했다. 90년대 세기말 디자인은 이러한 지적 흐름을 통해 전례가 없는 절충주의와 함께 기존의 규범에 대한 해체의 양상으로 향해 갔다. 하이테크 디자인에서부터 쓰레기재활용, 범람하는 키치[kitsch]적 사물과 이미지, 수공예적 전통을 끌어당기는 디자인, 과거를 현재로 가져오는 '복고풍'에서부터 미래를 현재로 끌어들이는 디지털 혹은 사이버디자인[cyberdesign], 이로부터 이제 21세기 디자인은 새로운 지형을 펼쳐 놓기 시작했다. 정보통신

기술[ICT]의 네트워크를 타고 확산 중인 가상현실(VR)과 사물인터넷[IoT, Internet of Things]. 그리고 이 기술을 융합시킨 스마트 하우스와 전기차, 제조업에 혁명을 가져온 3D 프린터. 이와 함께 디자인의 확장 영역으로서 서비스 디자인[service design]과 사회적 디자인[social design], 그리고 도시 환경과 공공영역의 디자인과 지역 커뮤니티 디자인[community design] 등의 양상에 이르기까지….

지난 19세기 말의 상황에 기초하여 20세기 초에 설정된 모던 디자인은 소위 '기능적 순수함'이라는 기능주의 이념을 내세웠다. 이는 다가올 '기계 시대'를 위해 과학과 기술의 도움으로 가장 진보된 형태의 새로운 디자인에 도달하기 위한 세계관이었다(그림 66). 거기에는 다음과 같은 이념적 가설이 존재했다. 첫째, 일상 삶에서 학습되는 다양한 경험이 집단적인 제어를 통해 단일하고 보편적인 삶의 형태로 취해질 수 있다는 것이고, 둘째로 사회·문화적으로 조건화된 혹은 주관적인 것을 배제하는 과정을 통해 객관적인 질서를 획득할 수 있다는 것이었다. 2차 세계대전 이후 미국 문화의 주도적인 힘은 초기 이념을 구체적인 생산 방식에 적용하고 전세계에 전파시킴으로써 기능주의 모던 디자인의 이념을 확산시키는 데 성공했다. 이러한 모습은 전후의 세계 경제가 폭발적으로 성장하고 안정기에 접어들던 70년대 중반까지 지속되었다.

그림 66. 찰리 채플린 주연의 「모던 타임즈」, 1936.

그러나 70년대 말에 이르러 모던 디자인은 "위대한 성공을 거둔 시점"에서 최초로 비평을 받기 시작했다. 완벽한 획일성과 객관성이 모두 불가능한 가설에 불과했다는 회의론이 제기되기 시작했던 것이다. 어떤 비평가는 「위기에 처한 기능주의」라는 글에서 "이 위기는 생산·제조업자와 소비자 욕구 사이의 갈등으로부터 유래한다"고 주장했다.1 이는 모던 디자인이 일상 삶의 전체 영역을 간과하고 생산적 측면에서 사물의 기능적 효용성만을 지나치게 강조했던 부분에 대한 비판의 목소리였다. 디자인에서 기능주의 모던 디자인의 원리는 단지 생산·제조업자의 경제성의 논리에 부합될 뿐 소비의 영역에서 인간들의 다양한 삶의 의미를 반영할 수 없었다. 자본주의 소비 사회에서 상품 소비로 인해 소비자의 욕구는 확대되는데 반해, 사물의 기능성은 언제나 불변의 법칙과 형태로 고정되어 있었던 것이다. 문제는 어떻게 정체 상태없이 시장 환경에서 확산되는 욕구의 상황에 직면하는가인데, 설사 소비자 욕구가 윤리적으로 사악한 종양과 같이 보인다 해도 자본주의 경제 체제에서 욕구를 제거하기는 사실상 불가능했다.

1.
U. Friedlaender, "An Historical Perspective on the New Wave in Design", *Innovation* (1984), 13쪽.
2.
Peter Galison, "Aufbau/Bauhaus", *Critical Inquiry* (Summer, 1990), vol. 16, no. 4, 718쪽. 바우하우스의 이념과 철학에 대해서는 필자의 저서, 「모던 디자인 비평: 포스트모던, 해체의 이해」, 75-93쪽을 참고하기 바람.

그림 67.
그로피우스[Walter Gropius]가 설계한 독일 데싸우의
바우하우스 건물, 1925.

엄밀히 말해 이러한 딜레마는 모던 디자인의 이념이 발아하던 시점에서부터
이미 예정되어 있었다. 애초에 '예술 민주화'라는 디자인의 공리적 이념의
목표는 개념적으로 사회주의 이상을 표명하면서도 자본주의 경제 체제하에
서 실현될 수밖에 없었다. 이는 19세기 말 러스킨에 이은 모리스의 '미술 공
예 운동'이 표명했던 사회주의 사상이 고가의 수공예품을 만들어낸 자위 행
위로 끝나버린 경우나, 20세기 모던 디자인의 주류를 형성시킨 바우하우스
의 경우에도 마찬가지였다(그림 67). 바우하우스가 내세웠던 사회주의 급진
개혁의 이념으로서 "새로운 삶의 스타일[Gestaltung des Lebens]"[2]은 그들이
경멸했던 소위 부르조아 물질 자본주의 사회의 경제 구조 속에서 실현될 수
있었기 때문이다(그림 67). 달리 말해 바우하우스의 이념이 가시화되었던 것
은 독일이 아니라 2차 세계대전 이후 미국의 자본주의 경제 체제에서였다.
한마디로 모던 디자인의 이념적 기반은 애초에 소비 사회를 전제로 하지 않
고 단지 생산의 원리에 기초했던 것이다.

그러나 '20세기말 디자인'은 모던 디자인이 추구했던 생산 원리보다는 소비와 대중 문화, 페미니즘, 컴퓨터화된 정보 사회에서 특정 라이프스타일에 대한 반응으로서 '삶의 의미'를 더 중요한 원리로 간주하고 있다. 예컨대 미스 반데 로우에의 기념비적인 국제 양식 건축물의 은빛 표면은 스필버그의 「쥬라기 공원」을 상영하기 위한 은막과 융합했고, 브라운사의 제품에 표현된 엄숙함은 알레시사의 "휘슬 주전자"의 휘파람 소리로 생기발랄해졌으며, 무표정한 제품의 표면은 멤피스의 낙서와 야한 색으로 뒤범벅되었다(그림 68).

특히 80년대 초 일군의 산업디자이너들에 의해 구성된 이태리 멤피스 [Memphis] 그룹의 폭동은 모던 디자인에 가려져 있던 인간 삶의 사적인 의미를 재발견시켜 주었던 역사적 계기가 되었다. 경직된 구조의 거절, 원기 왕성한 무절제의 생동감, 사람을 놀라게하는 기쁨, 미래의 유토피아적 상태에 대한 불신…등 멤피스 그룹이 보여준 예측 불허의 모습은 현대 문명과 모던 디자인이 형성시킨 권력 구조에 대한 혹독한 비평이었다. 또한 멤피스 디자인 전체를 성격화하는 밝은 색과 밀집된 패턴들의 과잉적 모습들은 마치 어릿광대의 웃음 뒤에 남겨진 현대 문명의 어두운 모습을 비아냥거리는 듯했다(그림 69). 이와 같이 디자인의 억제된 표현을 해방시키면서 일상적 삶의 은유를 디자인에 반영시키고자 한 디자이너들에게는 몇 가지 서로 다른 근원들로부터 나온 영향력이 작용했다. 거기에는 다음과 같은 철학적, 문화적, 그리고 기술적인 패러다임의 변화된 모습들이 존재한다.[3]

3. 이 문제에 대한 자세한 논의는 졸저 「모던 디자인 비평」을 참고 바람. 그러나 필자는 그 책을 읽지 않는 독자들을 위해 이 글에서 간략하게 언급하고 넘어가고자 한다.

구조주의[Structuralism]가 제공한 철학적 통찰은 세계에 대한 지각에 말과
시각 언어의 중요성을 인식시켰다. 디자이너들은 사물과 이미지에 대한 기
호학적 접근을 통해 언어가 문화 내에서 수행하는 것과 마찬가지로, 어떤 제
품 또는 이미지의 선택이 창의적이고 표현적으로 시각적 의사 소통에 기여
할 수 있음을 발견했다. 특히 80년대 중반 어떻게 디자인이 문화와 역사적
맥락 내에서 소통될 수 있는가에 대한 이슈들이 제품 의미론과 시각 기호론
에서 논의되기 시작했다. 디자인은 이제 단순히 물리적 기능의 차원을 넘어
서 상징적 의미에서 파생하는 심리적 기능에 대한 전면적인 재조사 작업을
시작한 것이다. 이러한 일련의 기호학적 이슈들은 마침내 디자이너들을 문
화 내의 '기호 생산자' 또는 인공물 문화의 주된 '해석가'가 되도록 이끌었
다(그림 70). 디자인에 이전에 볼 수 없었던 향수감, 유머, 공상, 이중적 암호
와 같은 다양한 삶의 의미들이 새롭게 반영되었던 것은 바로 이러한 철학적
변화에 기인한 것이다(그림 71).

그림 70.
80년대 말 "스파크 플러그" 라이터와 산소통 라이터,
블레이저 컴패니[Blazer Co.], 일본.

그림 71. 앤디 데이비[Andy Davey], 에스프레소 커피 메이커, 1985.
이 디자인은 고압 산소통의 은유를 사용해 '진한' 에스프레소의 압축된
의미를 사용하고 있다.

그러나 의미의 전달체로서 디자인이라는 텍스트는 구조주의 기호학에서 파악했던 것보다 훨씬 더 위력적이며 단순히 의미론에 의해 제약될 수 없다고 최근 '후기구조주의[Post-Structuralism]' 철학으로부터 영향받은 해체 디자인은 제시한다. 즉 의미는 시각 언어를 통해 소통되는 상황에서 명확하게 드러나지 않는 다른 요소들과의 대조와 관계성이 만들어내는 상이한 구조일 뿐 기호의 표상 과정에서 나타나는 일대일의 지시 대상적 산물이 아니라는 것이다. 이러한 해체 디자인은 제품 형태와 구조의 해체(그림 72), 광고와 시각 이미지에서 메시지의 부재 현상(그림 73), 패션에서 속옷의 겉옷화(그림 74)와 의복 구조의 해체 등에 반영되었다.

72

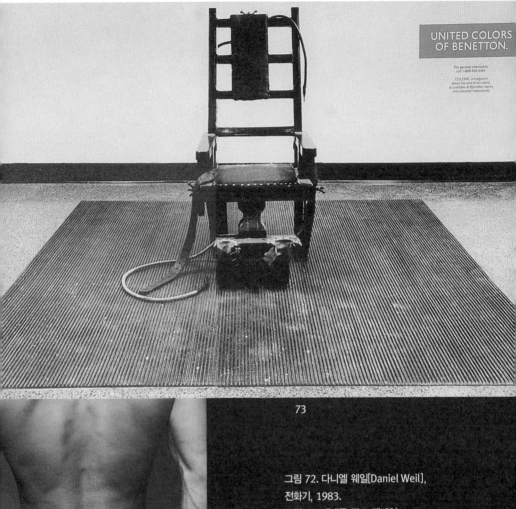

UNITED COLORS
OF BENETTON.

For general information
call 1-800-535-4491

COLORS, a magazine
about the rest of the world,
is available at Benetton stores
and selected newsstands.

73

74

Calvin Klein

그림 72. 다니엘 웨일[Daniel Weil],
전화기, 1983.
그림 73. 베네통 광고 캠페인.
그림 74. 캘빈 클라인의 의류 광고. 캘빈
클라인의 속옷 패션은 겉옷과 중첩된
영역에 존재한다. 비밀스런 속옷을 밖으
로 드러냄으로써 기존의 옷에 대한 안과
밖의 개념을 해체시킨다.

사회문화적 패러다임의 변화에서 주목할 만한 것은 마치 디자인이 종래의 유토피아로 향한 '성장과 진보'라는 개념을 포기한 듯한 모습을 취하고 있다는 사실이다. 현대의 물질 문명은 생태학적 위기에 처해 과거의 희망을 철회한 것처럼 보인다. 초기 모던 디자인은 싱싱하고 강력한 괴팍함으로 가득 찼고, 전후의 국제 양식에서 보여진 기능주의 디자인은 정제된 순수성에 도달했다. 그러나 20세기 후반에 이르러 디자인은 역사주의의 부활과 자기 복제적인 이미지를 차용하면서 지나간 역사가 보여 준 모든 단면들을(모던 디자인의 스타일까지도) 포함시켰다. 모던 디자인이 추구했던 역사로부터 단절된 "투명한 순수함"은 너무나 순수한 화학 증류수와 같아서 인간이 마시기에는 부적합했던 것이다. 이에 따라 디자인은 점차 소비사회의 다양한 인간 욕구에 부응하는 제품개발, 커뮤니케이션, 서비스 개념 등의 필요성이 확대되었다(그림 75). 그러나 이는 디자인의 내적 요인에 따른 것이라기보다는 20세기말 세계 경제체제의 '신자유주의[neo-liberalism] 세계화'에 따른 결과였다. '고전적 자본주의'와 달리 신자유주의가 조장한 무한경쟁 체제는 인간의 무한 욕망과 이윤 추구를 극대화하는 자본력으로 유지된다. 이 때 디자인의 역할은 기본적인 필요와 욕구[needs] 수준을 넘어서 '무한 욕망의 판타지'를 부풀리고 자본을 어떻게 공간, 사물, 이미지로 '세련되게 포장'하는가이다. 이에 따라 1980년대 이후 디자인은 대량생산체제에서 해왔던 디자인의 기능과 역할에서 벗어나 (한편에선 대량생산체제에 여전히 의존했지만) 다품종 소량 내지는 주문형 생산체제로 변화해 갔다. 1990년대 이후 디자인은 도시건축과 공간, 제품, 시각커뮤니케이션 및 서비스 디자인 등 전 영역에 걸쳐 무한 경쟁사회의 '유혹하는 이미지를 위한 맞춤형 비즈니스' 개념

그림 75. 존 마에다[John Maeda], 모니터 사인 시스템, 1985.

의 실천으로 향해갔다. 그러나 신자유주의 세계화의 물결은 실패로 좌초하고 말았다. 원인은 일차적으로 규제 완화로 인한 금융상품의 남발에 있었지만 그 이면에는 다음과 같은 상황들이 복합적으로 작용했다. 금융 위기에 따른 경기 침체와 장기 불황, 공공서비스의 민영화에 따른 저하된 삶의 기준들, 빈부격차의 심화된 양극화, 실물 경제와 제조업 붕괴 그리고 이에 따른 증가된 실업률, 에너지 고갈과 환경오염 등. 이로 인해 이제 디자인은 그 기능과 역할에 대해 의문과 자성을 요청받고 있는 것이다.

오늘날의 기술적 변화 역시 디자인의 모습을 변모시키고 있다. 미세 전자 공학의 발달과 그로 인한 '사이버스페이스[cyberspace]'의 출현(그림 76)과 전자 제품의 소형화(그림 77)는 종래의 사물이 지닌 기계적 구성 방식을 '비물질화' 시켰다. 예컨대 과거 자전거와 같은 사물에서는 물리적 속성이 명확하게 기계적으로 드러났던 것과 달리 최근의 전자 제품에서는 작동의 방식이나 원리, 속성이 전혀 드러나지 않는다. 또한 이전에는 상상도 하지 못했던 인공 지능이 전자 제품에 부여됨에 따라 디자이너들은 과거와 같이 단순히 기계류를 포장하기보다는 제품을 어떻게 사용자와 소통시킬 것인가 하는 '인식론의 문제[epistemological inquiry]'에 직면하게 된 것이다. 이제 전자 시대 또는 정보화 시대의 디자인 문제에서, 인간이 사물과 이미지에 반응하고 학습하는 인지적 과정이 중요한 문제로 대두된 것이다.

그림 76. 영화 「론머맨」 중 가상현실.

그림 77.
이아비콜리[Vincenzo Iavicoli]와 로시[Maria Luisa Rossi], "Walking Office", 1984. 전화와 팩스를 하나로 통합시킨 이 디자인은 소형화된 사물의 극단적인 예를 보여 준다.

과거 모던 디자인의 사물 형태는 기껏해야 제품의 기능적 요구 조건을 충족시키고 난 뒤에 자동으로 남겨진 '잉여 가치 또는 찌꺼기'에 지나지 않았다. 말하자면 제품의 형태는 생산 단가의 경제성과 물리적 기능의 최적화라는 견지에서 제품의 구조적 양상에 불과한 '표면적 가치'로 인식되었다. 그러나 이제 사물의 형태는 인지의 영역에서 중요한 기능을 수행하게 된다. 점차 비물질화되어 가는 인공물의 세계 속에서 디자인은 사물의 '존재성'(무엇하는 사물인지에 대한)과 '수행 능력'(어떻게 작동하는지에 대한)에 관한 의미 체계를 소통시키는 '상징적이고 심리적인 기능'을 수행하게 된 것이다.

그림 78. 신소재 디자인. 왼쪽부터: 니오프렌 고무 방수복, 라미네이트 코팅된 백단풍 의자, 다이케스트 아크릴 수지 테이블웨어, 액체 성형 폴리우레탄 물갈퀴, 광섬유 램프.

기술 변화에 따른 인지적 문제와 함께 신소재의 출현은 디자이너들이 생각해 왔던 기존 재료들에 대한 상식을 변화시키고 있다. 그 동안 제품 디자인의 주된 원리는 재료의 본질을 파악해 그 속성에 맞추어 사물을 디자인하는 것이었다. 그러나 오늘날 새롭게 출현한 신소재들에서 재료의 순수한 본질을 파악하기란 사실상 불가능할 뿐만 아니라 무의미하다고 할 수 있다. 즉 금속의 성질과 유사한 인공 세라믹과 합성 수지, 돌의 견고성과 유리의 투명성을 지닌 새로운 플라스틱류, 광섬유 등과 같은 신소재의 출현은 사물의 형식성에 대한 종래의 관점을 수정하게 하고 있다(그림 78).[4] 이 모두는 새로운 생산 방법과 기술뿐만 아니라 제품 디자인의 기능과 형태 표현의 새로운 가능성을 제시하고 있는 것이다. 이와 함께 최근 들어 환경 문제에 대한 관심과 함께 종래에 사용되었던 상품의 소재 선택에서도 변화가 일어나고 있다. 이제 디자인은 무공해 또는 저공해, 재생 또는 재사용 가능하고, 절약 가능하고, 미생물 분해 처리가 가능하고, 천연적이고, 환경상 안전하고 친숙하게 생산되어 궁극적으로는 인간 삶의 질을 고려하고 있는지에 응답해야만 하는 때가 온 것이다.

4. Paola Antonelli, *Mutant Materials in Contemporary Design* (NY: The Museum of Modern Art, 1995).

정보통신기술과 3-D 프린터와 같은 새로운 기술과 매체가 디자인 프로세스에 미치는 영향력은 무엇인가? 80년대 후반까지만 해도 퍼스널 컴퓨터[PC]는 기껏해야 문서 작성에 적합한 기능밖에는 수행하지 못했다. 그러나 기억 저장 능력과 연산 처리 속도가 놀랍게 개선된 컴퓨터 그래픽과 CAD[Computer Aided Design, 그림 79]와 같은 새로운 매체들은 전통적 디자인 프로세스는 물론 결국에 디자인 스타일 자체를 변형시켜 놓았다. 이 같은 매체들은 초기 아이디어로부터 대안을 만들어내는 과정에서 디자이너가 겪게 되는 성가신 절차들을 통합하고, 대신에 디자이너가 질적인 사고에 깊숙이 관여할 수 있는 자유를 부여했다. 이 때 디자인 스타일의 변화는 컴퓨터 그래픽에 의한 표현뿐만 아니라 제작기술에 있어 3D 프린터의 출현으로 두드러지게 나타났다. 특히 3-D 프린팅 기술은 종래 제조 공정에서 만들 수 없는 복잡한 다층 구조의 단면까지 제작생산 가능케 해주고 있다. 이로써 앞으로 디자이너의 역할은 종래에 단순히 아이디어를 파생하는 기획 단계를 넘어서 전체 제조과정을 총괄하는 '제작자'[maker]로 바뀌게 될 것이다. 이러한 제작자의 디자인과 기술력은 사물인터넷 등과 결합해 기존 산업을 위협하는 새로운 '디지털 제조업'의 영역을 펼치고 소품종 소량생산을 통해 직접 유통할 수 있는 가능성도 펼쳐놓을 것이다(그림 80). 그러나 여기서 주목할 것은 이로 인해 종래 디자이너라는 전문직을 제작자[maker] 차원에서 다시 정의하게 될 것이라는 점이다. 예컨대 소형 컴퓨터 보드인 '아두이노'[Arduino]와 같이 '오픈 소스 하드웨어'[open source hardware]와 저렴한 가격대의 3D 프린터 보급으로 전문 디자이너와 일반인 사이의 직능적 차이가 갈수록 모호해지기 때문이다. 이때 디자이너들은 무엇으로 자신이 디자이너임을 직업적으로 증명할 것인가? 이것이 중요한 화두가 될 것이다.

그림 79. 픽샤[Pixar]의 토이스토리. 최초의 3D 컴퓨터 그래픽 애니메이션. 컴퓨터 그래픽 기술 발전에 따라 3D 애니메이션이 제작될 수 있는 환경이 조성되었다.

그림 80. Hyun Park, 3D 프린터를 이용한 '다면 화병 제작소', 2013. 〈사물학-디자인과 예술〉, 국립현대미술관, 2014-2015. 컴퓨터와 3D 프린터로 인해 무한대의 형태 변형이 가능한 '개인적' 제품 생산이 가능해졌다(사진 : 김민수).

이상과 같은 디자인 패러다임의 변화는 앞으로도 당분간 지속될 것이며, 아마도 그 영향력은 21세기 디자인의 모습을 형성시키는 주된 근원으로 작용할 것이다. 따라서 지난 세기말로부터 21세기 디자인의 윤곽을 요약하면 다음과 같다.

첫째, 디자인은 이성과 감성이 통합된 스타일을 반영할 것이다. 2차 세계대전 이후 60년대와 70년대의 모던 디자인은 주로 이성에 의한 분석적 사고에 기반했다. 그 결과 지난 80년대는 이성에 의해 억제되었던 상상력과 감성이 폭발적으로 분출되었던 시기로 기록되었다. 거기에는 이성과 감성 사이에 쉽게 중재될 수 없었던 대결 양상이 뚜렷이 있었다. 그러나 90년대 디자인에서 이성과 감성, 분석적 사고와 직관적 감수성은 대립되는 쌍이 아니라 서로 보완적 관계로 삶 속에서 균형을 이룰 수 있다는 가능성이 목격되었다. 따라서 B & O (Bang & Olufsen)의 오디오 콤퍼넌트에서 보여진 고급 취향의 미니멀리즘은 과거에도 그랬듯이 앞으로도 지속될 것이다(그림 81). 이와 동시에 소위 질나쁜 저속한 취향으로 간주되어온 키치, 캠프[camp]와 어린이 만화에서 유래하는 패러디 등과 같은 대중적 스타일들도 더욱 배양될 것이다(그림 82). 이로 인해 디자인의 목표는 보다 증가된 대중적 이해와 소비자의 다양한 선택권을 통해 삶의 의미를 형성시키려는 노력을 포함할 것이다.

둘째, 인간 삶에 대한 디자인의 태도는 종래의 부분적이고 거
창한 사회 개발의 차원으로부터 일상 삶의 다양하고 작은 이
야기를 담아내는 모습으로 전환될 것이다(그림 83). 이는 앞으
로 디자인이 수없이 미세한 일상적 의미들이 만들어 내는 촘
촘한 가치들에 반응하게 되리라는 것을 의미한다. 우리의 삶
속에서 일상적 가치들은 당구공과 같은 결정 구조로 제각기
따로 존재하지 않으며 마치 기체의 흐름과 같이 유동적이고
연속적으로 퍼져 있다. 따라서 디자인은 과거와 같이 인간 삶
을 결정론적인 관점에서 쉽게 유형화시키거나 조작적으로 분
석할 수 없을 것이다.

그림 83. 나이키 축구 클래드, "Yoke", 1995. 나이키 건강브랜드 위
앤 케네디[Wieden & Kennedy]가 제작한 이 광고의 "Yoke"는 흙인
청소년 하위 그룹(아래 그림)이 즐겨 쓰는 "You are O.K."의 은어적
표현이며 배경의 뉴욕 지하철 지도와 함께 대중적 하위 문화를 소재로
사용하고 있다. 이 광고는 "1D,"지의 95년 그래픽 부문 수상작으로 선
정되었다.

셋째, 디자인은 다양한 문화적 뿌리와 유산을 강조함으로써 사물과 이미지가 선택되고 소비될 문화적 기반의 필요성에 반응하게 될 것이다(그림 84). 지나간 국제 양식을 통해 보여졌던 세계적 보편성은 문화적 삶의 토대 위에서 재정의될 것이다. 이는 세계적 보편성의 이면에 남겨진 지역적, 인종적, 문화적 차이에서 유래하는 삶에 질적인 차이점들을 조장하는 모습으로 비쳐질 것이다. 왜냐하면 유럽과 프랑스에서 흔히 볼 수 있는 비데[bidet, 국부용 세척기]가 미국에서 아직도 쉽게 발견되지 않았으며, 원래 프랑스에서 자전거에 모터를 달아 개발된 모페드[Moped]가 미국인들에게 아직도 어필되지 않았고, 미국의 수퍼마켓 어디에서고 발견되는 일회용 제품들이 유럽의 문화권에서 완전히 수용되지 않고 있기 때문이다. 마찬가지로 한국에서 개발된 「김치냉장고」가 다른 문화권에서 보편화될 수 있기 위해서는 먼저 세계적으로 식생활 문화가 바꾸어져야 함을 의미하기 때문이다.

그림 84.
이세이 미야께[Issey Miyake]의 "Body-works"와 이영희의 파리 콜렉션 패션. 미야께는 일본 전통 의상 '기모노'의 정신을 신체와 천의 언어로 재해석했으며, 같은 방식으로 이영희는 한복이 지니는 내면적 질감을 현대 패션으로 해석해냈다.

넷째, 디자인의 생태학적 이슈들이 증가할 것이다. 이제
껏 디자인은 인간과 자연 생태계에 대해 거의 주의를 기
울이지 않았다. 그러나 현재의 심각한 상황에 직면해 디
자이너들은 앞서 말했듯이 고갈되어가는 자원, 재활용,
재사용, 대체 소재 개발, 폐기 처분 등을 어떻게 다루어야
하는지에 대해 생각하지 않을 수 없게 되었다.

이와 함께 인공 자연으로서 도시 생태계에서 디자인의 역
할이 수정되고 확장되어야할 것이다. 신자유주의 경제 체
제를 거치면서 빈부격차가 심화되어 양극화됨으로써 도
시생태계는 갈수록 지속가능성이 위협받고 있다. 이로
인해 '공공성 회복'을 위한 사회적 디자인[social design]
과 공공 부문에 대한 진정한 도시디자인이 요청되고 있
다. 이는 단순히 도시 경쟁력 강화 수단으로서 공공기관
이 제작 설치하고 운영 관리하는 건축물, 가로시설물, 옥
외광고물, 시각정보 등의 질적 개선만을 의미하는 것이
아니다. '공공미학' 차원에서 세심한 주의와 성찰이 요청
된다. 신뢰가 무너진 사회에서 공공미학이란 프로젝트성
의 디자인 개발사업의 차원을 넘어서야 한다. 이는 공동
체의 삶을 원활하고 활기차게 약속하는 삶터 형성을 목적
으로, 공공성에 기초해 상호소통에 의한 관계형성 및 신
뢰에 바탕을 둔 '삶의 미학'으로 나아가야할 것이다(그림
85).

그림 85.
정기용, 무주공설운동장 그늘버□
대, 2000. 이는 한줌의 그늘도 □
이 치러지는 관행적 지역행사에 □
민들을 위해 시원한 천연 그늘□
제공하도록 디자인되었다. 지역 □
민의 삶을 배려한 마음이 담긴 ◊
회적 디자인으로서 감동을 보여◊
예라 할 수 있다. 자료제공 : 정◊
용.

다섯째, 정보통신기술과 미세전자공학의 발전으로 디자인의
인지적 역할이 더욱 강조되고 디자인의 대상이 단독의 공간과
사물을 넘어서 '관계적 연결망'에 초점이 맞춰질 것이다. 그
동안 디자이너의 주된 임무는 인간과 기계 사이의 인터페이스
(man-machine interface)에 개입하는 방식을 디자인하는 것이
었다. 그러나 정보통신기술에 따른 이른바 '사물인터넷' [IoT:
Internet of Things]의 출현은 디자인의 대상을 변화시킬 것이
다. 사물인터넷의 디자인에서 중요한 것은 '공간적 장소와 사
물 사이' 또는 '사물과 사물 사이'의 정보 공유를 어떻게 네트
워킹하고, 빅데이터를 어떻게 인지 가능하게 하는가이다. 사
물인터넷은 개인정보 유출에서부터 오작동시 대형 참사가 벌
어질 수도 있는 등의 제도적이고 사회적인 문제뿐만 아니라
사용료 지불방식 등과 같은 여러 난제가 있지만, 의료서비스
에서부터 스마트홈과 스마트카 등에 이르기까지 수많은 '관
계적 디자인'을 예고하고 있다. 이와 함께 미세전자공학은 제
품의 크기와 부피에 대한 종래의 개념을 더욱 흔들어 놓을 것
이다. 이는 달리 말해 마이크로칩의 사용으로 전자 제품은 보
다 소형화되고 부피에서 입체(x, y, z 축을 갖는)를 정의했던 'z'
축이 점차 얇아져 궁극적으로는 평면(x, y)으로 납작하게 됨을
의미한다(그림 86). 궁극적으로 얇아져 한 장의 신용 카드와
다를 바 없는 평면화된 제품에서는 그래픽 인터페이스[graphic
interface]의 비중이 더욱 강조될 것이다. 최근 '수퍼 HD 또는
OLED TV'와 같은 디스플레이 기술은 실내 공간의 벽면에서
회화 액자와 동일한 질을 획득하고 있다. 또한 신소재의 출현
으로 종래 제한적 생산 방식에 맞춰진 디자인의 형석성에 증
가된 자유가 허용될 것이다. 뿐만 아니라 '3D 프린팅' 기술은
앞으로 제품과 수공예 사이의 경계를 무너뜨리고 오브제화되

휴대폰 제조업체 지오니[Gionee]가 디자인한 스마트폰 엘리페S5.1. 두께 5.15mm로 세계에서 가장 얇은 스마트폰이었던 엘리페S5.5
0.4mm가 더 얇아졌다.

고 결과적으로는 조각적인 질을 획득하게 될 것이다. 이로써 평면과 입체, 제품과 조각 사이의 경계가 모호해지고 종래의 예술과 디자인의 구분 개념을 재정의해야 할 필요성이 발생할 것이다.

여섯째, 위에 언급한 인지적 역할이 강조되어 사물과 이미지의 소통과 이해 방식은 결코 '얄팍한 객관성'에 근거하지 않을 것이다. 대신에 디자이너들은 사물의 존재 방식에 대한 심원한 철학적 '깊이'를 부여하여 사람들로 하여금 사색과 명상을 하게 할 것이다(그림 87). 또한 기호의 의미는 단지 형식적

그림 87. 필자가 디자인한 「거미와 거미줄」 의자와 티 테이블, 1994.

그림 88. 크루거[Barbara Kruger], Admit Nothing, Blame Everyone, Be Bitter.

인 수단으로서 하나의 닫혀진 체계의 산물로 정의되지는 않을 것이다. 이는 대신에 기호가 갖는 지시체(기표, signifier)와 지시 대상(기의, signified) 사이의 힘의 위치를 전위, 교란, 치환시키는 역동적 힘에 의해 파생될 것이다 (그림 88).

궁극적으로 위에 제시한 예측들은 디자인의 목적이 과거와 같이 맹목적이고 무감각한 인공물 환경을 제공하는 데 있는 것이 아님을 보여줄 것이다. 또한 디자인은 인간과 자연 사이의 균형 감각과 함께 인간 내부의 '생명의 소리'에 귀기울이는 활동임을 말해줄 것이다. 21세기 말에 필자와 같은 입장에서 이와 유사한 책을 쓰는 누군가는 그러한 활동을 전개했던 사람만을 '디자이너' 라고 부르게될 것이다.

이러한 예측을 좀더 충분히 논의하기 위해 다음에서 필자는 현재 여러 영역들(건축, 광고와 사이버스페이스)에서 진행되고 있는 디자인의 현상들을 조명하고자 한다. 그러나 필자가 다음에서 다루려는 일부 디자인의 영역들이 21세기 전체 디자인의 지형을 밝혀 주는 필요충분 조건이 될 수 있다고는 생각하지 않는다. 하지만 이들 영역들에 대한 논의를 통해 우리는 적어도 21세기 디자인 문화의 현상이 지닐 몇 가지 단서들을 포착할 수 있을 것이다.

2

건축과 시각 문화*

본다는 것은?

오랜 세월 동안 서구 사회에서 시각은 외부 세계를 지각하는 즉각적인 감각인 동시에 전적으로 자치적이며 심지어는 본질적으로 순수한 것으로 취급되어 왔다. 그렇기 때문에 시각 예술의 근대성[modernity]에 대한 주된 이슈가 시각의 필연성, 중심성, 보편성에 근거했던 것은 그리 놀라운 사실이 아니다. 철학적 의미에서 시각의 기본 인식은 가장 멀리는 플라톤이 '동굴의 비유'에서 인간은 캄캄한 동굴 벽에 비쳐진 모방적인 그림자를 통해 이차적으로 현전하는 보편성만을 인식한다는 말에서부터, 데카르트의 '이성적 마음'의 통제와 합법화, '미적 감각'을 과학적 이해에 필적하는 것으로서 인간 마음 내의 뚜렷한 "자치적 기능"이라고 규정한 칸트의 근대적 인식에서 엿볼 수 있다. 이러한 맥락에서 미술 비평가 그린버그[Clement Greenberg]는 20세기 모던 회화의 특성을 "회화 공간의 평면적 순수성으로의 환원"이라고 설명하면서 칸트로부터 출발하는 "자기 비평적 경향의 심화 과정"에서 비롯된 시각적 변화로 파악했던 것이다.

*이 글은 원래 1995년 10월 4일 서울대학교 건축과 특강을 위해 준비했고, 「이상건축」(96년 6월호)에 발표하였던 것을 부분적으로 재편집한 것이다.

만일 누군가 모던 건축의 역사를 면밀히 살펴보고자 한
다면 이는 바로 시각의 중심적 역할을 가장 효과적으로 성취시킨 역사임을
알게 된다. 모던 건축은 회화와 마찬가지로 순수한 시각의 원리를 적용했지
만 사회에 끼친 시각 효과에 있어서는 가장 위력적이었다. 그러나 최근 모던
이후 건축의 흐름은 바로 이러한 시각성에 대한 기본 인식의 변화 과정을 뚜
렷이 보여 주고 있다. 19세기 말로부터 금세기 초에 형성된 아방가르드 모던
건축가들은 '기능'과 '순수한 형태' 사이의 일치된 관계에 집착했었다. 그들
이 주장했던 "형태는 기능을 따른다"는 원리는 산업 혁명 이후 철, 유리, 강
화 콘크리트 등과 같은 새로운 재료와 기술의 출현에 따른 기계 양식의 시각
체계를 위한 독트린이었다. 이는 19세기 중엽 보자르[Ecole des Beaux-Arts]
식의 전통이 조장했던 봉건적 이미지와 단절을 위한 것이면서 새로운 시각
언어 개발을 통해 진보적인 사회 개혁을 이룩하고자 했던 정치적 표명이었
던 것이다. 순수한 결정체로서 형태는 오직 때묻지 않은 '순수 시각'에 의해
서만 지각될 수 있는 기능의 표현이었다. 이런 의미에서 모던 건축은 다분히
시각적으로 '보여진 현상'이었다고 할 수 있다.

그러나 오늘날 기능주의 모던 건축에 대한 반동적 경향
으로서 건물은 단지 시각적 형태로 보여진 현상이 아니라 일종의 텍스트로
서 '해석된 것'임을 말해 주고 있다. 건축의 시각적 텍스트는 이제 '형태'
[form]라는 것으로부터 '형상'[figure]이라 불리는 것으로 대치된다. 일반적
으로 형태는 자연적 의미 또는 전혀 의미를 갖지 않는 순수한 것을 의미하는
반면 형상은 문화에 의해 부여된 시각적 성격을 지닌다.[5] 달리 말해 형상은
관습적이고 연상적인 의미를 포함하는 반면 형태는 그것들을 배제시킨다.
또한 형상의 관점은 건축이 역사적 특수성 내에 존재하는 일련의 약속된 언

5. 이 문제에 대한 논의는 건축 이론가 알란 코쿤[Alan Colquhoun]에 의해 심도 있게
제기된 바 있다. Alan Colquhoun, *Essays in Architectural Criticism: Modern Archi-
tecture and Historical Change* (Cambridge: The MIT Press, 1981), 190-202쪽.

어라는 점을 강조하는 반면 형태의 관점은 반역사적인 '원점 환원'을 요구한다. 오늘날 모던 이후의 건축은 과거로부터 차용된 양식적 참조 요소들을 '형상적 관점'에서 취하고 있다. 이러한 모습은 각기의 이념적 태도에 따라 신사실주의[Neo-Realism], 맥락주의[Contextualism]와 신합리주의[Neo-Rationalism]에서 해체주의[Deconstruction]에 이르기까지 다양한 스타일로 그려질지 모른다. 이와 같은 현대 건축의 변화는 근본적으로 시각성에 대한 기본 인식의 차이와 재해석에서 비롯된 것이다.

그렇다면 과연 '본다는 것'은 무엇을 의미하는가? 우리가 무엇을 본다는 것과 우리로 하여금 무언가를 보게 하는 것은 결코 타고난

그림 89. M.C. 에셔, 「폭포[Waterfall]」, 석판화, 1961.

자연적 능력에 의해 이루어진 것이 아니다. 예를 들어 그림 89의 「폭포」라는 에서[M.C. Escher]의 그림은 바로 이점을 잘 입증해 주고 있다. 이 그림은 평면성과 입체성 사이의 미묘한 환영을 보여 준다. 건물의 구조적 속성은 분명히 3차원적이다. 하지만 폭포의 물줄기는 2차원의 평면을 횡단하면서 다시 동일 높이의 물줄기로 환원되는 실제로 존재할 수 없는 구조를 이루고 있다. 여기서 낙차를 이루는 폭포의 이미지는 물줄기의 흐름이 아닌 건물의 구조적 '환영'에 의해 조작된 것이라는 데 주목할 필요가 있다. 또 한가지 중요한 사실은 우리가 건물의 3차원성과 물줄기의 2차원성 모두를 동시에 볼 수 없다는 점이다. 이 그림은 우리의 시각이 어떤 '맥락'에 따라 조건지어진 '선택적' 속성을 지니고 있음을 말해 준다. 달리 말해 그림 속의 환영은 우리가 건축적 구조에 대해 학습한 경험이 이미지 읽기 방식에 어떻게 관여하는지를 드러내는 것이다. 이와 같이 시각은 오랜 시간 동안 특정 사회가 구축해 온 지식의 형태, 욕망의 체계와 사회 권력이 전략적으로 구축해 온 방식들과 불가분의 관계를 맺고 있는 것이다. 따라서 시각은 자연적으로 주어지거나 본능적인 것이 아니라 사회·문화적 프로세스의 산물이라고 할 수 있다.

　　　　어떤 건축가에 의해 지어진 건물이 궁극적으로는 사용되기 위해 세워졌다 해도 건축은 시각에 대한 논의에서 벗어날 수는 없을 것이다. 시각의 문제는 단지 건축적 형식과 이미지에 대한 것만을 의미하지 않는다. 그것은 인간 경험을 구조화시키는 메커니즘과 관계한다는 점에서 대단

6. 물질적 실천 양식으로서 아비투스의 개념에 대한 보다 심도 있는 논의는 프랑스의 사회학자 삐에르 부르디외의 논의에서 잘 표명된다. 그는 이 개념으로 칸트의 「판단력 비판」에 대항해 어떠한 취향의 판단도 순수한 것이 아님을 증명하려 했다. Pierre Bourdieu, *Distinction: A Social Critique of the Judgement of Taste*, Richard Nice (trans.) (Cambridge: Harvard Univ. Press, 1984)를 참고 바람.
7. Norman Bryson, *Vision and Painting: The Logic of the Gaze* (New Haven: Yale Univ. Press, 1983), 14쪽.
8. Michael Baxandall, *Painting and Experience in Fifteenth-Century Italy* (Oxford: Oxford Univ. Press, 1974).

히 중요하다. 왜냐하면 모든 건축적 결과는 동물이 설정하는 서식지[habitat]
와는 구분되는 '아비투스[habitus]'라는 인간 개인에 의해 내면화된 행동, 취
향, 인지와 판단 등의 모든 일상적 성향들과 관계하기 때문이다.[6] 아비투스
는 이데올로기, 정치·경제, 기술 영역들로부터 형성된 사회적 지식과 실천에
의해 형성되는 것이다. 그렇기 때문에 지식과 실천의 복합체로서 아비투스
의 의미는 시각이 결코 순수하거나 객관적인 것이 아니라는 것을 말해 준다.[7]
따라서 시각의 변화는 사회·문화 조직 내의 아비투스에 관계하는 실천 감각
의 변화를 초래하고 다시 후자는 전자에 영향을 주게 되는 것이다. 만일 우리
가 건축을 문화적 텍스트로 이해하고자 한다면 바로 이러한 상호 작용이야
말로 어떻게 건축이 '문화적 재생산 과정'에 관여하는지를 설명해 준다.

그 동안 시각에 대한 주제는 건축의 논의에서 별로 다루
어지지 않은 듯하다. 그러나 이는 그동안 건축이 추구해온 이념과 철학적 탄
도의 방향을 규명해 줄 수 있는 결정적인 단서를 제공해 줄 수 있다. 시각의
문제는 건축이 읽혀지고 해석되는 '의미 생성 방식'과 직결한다는 점에서
결코 가벼운 주제가 아니다. 그것은 현대 건축이 어떻게 시각 문화의 형성에
관여하고 이로부터 영향 받는지를 설명하기 위한 좋은 출발점인 것이다.

'때묻지 않은 눈[innocent eye]'의 건축

원래 '형상'의 개념은 고전적인 수사학의 전통과 밀접한 관계가 있었다. 고
전 시학의 기술적인 용어로 사용된 'figure'라는 단어는 사고를 재현하는 비
유법 또는 수사적 표현에 해당했다. 이러한 재현 방식은 주로 설득을 위한
목적으로 사용되었다. 사고를 재현하는 형상은 사람들로 하여금 종종 사회
적 선을 설득하기 위해 교훈적으로 채택되었다. 형상은 말로 표현할 수 내용
에 대해 신뢰할 만한 근사치를 제공한다. 그래서 형상을 보게 될 때, 누군가
는 그 자체의 진실을 보는 것이 아니라 그것이 투영된 상징[symbol]을 보게
되는 것이다. 르네상스의 회화에서 형상의 문제를 연구했던 벡센딜[M.

그림 90. 마사치오[T. G. Massaccio],
「현금 납세」(부분), 1425. 마사치오는 이
그림에서 예수와 제자들 사이에 로마 총
독에 대한 납세의 의무를 논의하는 장면
을 성서적 우화로 채택하고 있다. 이 그
림은 한편으로 성화이지만 세속적인 메시
지를 전달하고 있다. 즉 플로렌스 시민들
에게 납세가 제도적인 의무임을 설득하고
있는 것이다.

Baxandall]은 15세기 회화에서 형상은 '인간 제스처의 의미'로 사용되었다고 주장한 바 있다.[8] 즉 제스처적인 형상의 목적은 감정을 유발하고 어떤 '기억하기' 식의 설득을 조장하기 위한 것이었다 (그림 90).

회화와 마찬가지로 건축에서도 제스처적인 형상은 존재한다. 비록 건축이 외부 세계를 직접적으로 모방하지는 않는다 해도 건물은 우리에게 경험 또는 지식을 통해 외부 세계와의 관계를 설명해 준다. 건물의 건조 과정에 사용된 모든 무감각한 재료, 구조와 중력에 대한 지각과 공간적 폐쇄에 관여한 모든 사실들은 일종의 상징화된 기호로 인간과 관계한다. 예를 들면 AD 1세기 고대 로마의 건축가 비트류비우스[Vitruvius]는 건축의 기둥에 표명된 비례적 차이와 표현적 다양성에 대해 언급한 바 있다. 그는 상이한 기둥들이 특정한 신성과 결합되어 도리아 양식은 남성적 성격 때문에 미네르바와 헤라클레스 신전의 신성에 적합하고, 코린트 양식은 비너스와 님프 신전에 적합한 "미묘한 우아함"의 의미에 해당한다고 말했다.[9] 이러한 의미는 형상적 이미지가 재현하는 연상에 의해 이루어진 것이라고 할 수 있다. 즉 보는 사람은 기둥 또는 지붕을 상상할 때 마음의 눈에서 특정한 연상적 의미를 일종의 은유적 방식으로 인지하는 것이다.

건축의 언어는 바로 이러한 사실들이 만들어내는 수사학적 결합에 의해 스타일의 역사를 형성해 왔다. 예컨대 건축적 스타일은 벽과 기둥, 빔, 아치, 지붕 등과 같은 상이한 요소들의 조합으로부터 어떤 레퍼토리를 선택하고 특징적인 구조적 형태를 표명한다. 이러한 모습은 중세와 르네상스 건축 모두에 적용될 수 있을 것이다. 그러나 18세기에 이르러 형상의 체계는 점차 혼탁해져 가는 과정을 밟아 갔다. 즉 기둥에 부착되었던 원래의 의미는 모호해지거나 하찮은 것으로 변질되었던 것이다. 형상 체계의 이러한 타락 현상은 18세기 동안 뻬로[Claude Perrault], 로지에[M. A. Laugier],

9. Vitruvius, *The Ten Books on Architecture* (NY: Dover, 1960). 14-15쪽.

91

그림 91. 로두, "Inspector's
House at the Source of the
Loue" (그의 저서 *L' Architec-
ture*에 실린 동판화), 18세기말.
그림 92. 로지에, "원시오두막",
1753.
그림 93. 비올레-르-뒤크, "다면
체 철골 구조체를 사용한 연주홀
계획", *Discourses on Architec-
ture*, Vol. III, 1863-72.

92

93

르두[Claude-Nicolas Ledoux, 그림 91] 등의 건축 이론에 의해 반박되었다. 특히 로지에는 인간 역사의 경험이 구축해온 형상 의식에 대항해 일종의 시원적[始原的] 경험을 회복시키고자 '원시 오두막 이론'을 제시했던 것이다(그림 92). 이들 모두는 건축을 형상적 모방을 위한 건조물로서가 아니라 동시대에 채택될 구조적 조직 원리로서 파악하기 시작했다. 19세기에 이르러 이러한 맥락은 비올레-르-뒤크[E. E. Viollet-le-Duc]와 윌리암 모리스의 미술 공예 운동에 의해 확장되었다. 특히 비올레-르-뒤크는 자연 자체로부터 '원리'를 추상화하는 방법을 제안했다. 비록 그의 건축이 고딕 건축에 기반했지만 그에게서 고딕은 목적이 아니라 새로운 수단에 불과했다. 그는 고딕 형상을 단순히 재생하는 것이 아니라 고딕의 원리로부터 '형태'를 추출해 새로운 재료와 기술에 부합시키고자 했던 것이다. 즉 비올레-르-뒤크는 자연적 물질의 결정 구조에 내재되어 있는 정삼각형으로부터 다면체적인 '구조적 형태'를 끌어냈다(그림 93).

　　　　건축의 역사에서 형태의 관점에 대한 가장 직접적이고 근대적인 표명은 1907년 독일공작연맹[Deutcher Werkbund]을 주도한 헤르만 뮤테시우스[Herman Muthesius]에 의해 이루어졌다. 그는 런던에 파견되었던 독일 관료로서 영국에서 진행되었던 '미술 공예 운동'을 독일식으로 각색해서 이식시킨 사람이었다. 이 과정에서 그는 미술 공예 운동이 보여 준 기계와의 갈등을 해소시키고 철저한 기계의 수용과 소비자 상품의 대량 생산에 목적을 둔 기계 양식[Maschinenstil]의 필연성을 주장했다. 뮤테시우스는 19세기 보자르 전통의 건축적 부패를 계승하려는 절충주의와는 달리 정직하고 정제된 양식을 통해 "우리 시대의 건축 문화를 복원하는 것이 독일의 운명"이라고 믿었다. 그가 말한 "복원"은 아마 19세기 전반 비더마이어 양식[Bieder-meierstil]이 보여 준 생산 공정을 반영하는 직접적인 재료의 표현을 염두에 두고 있었던 것으로 여겨진다. 이와 같이 영국식의 추상 과정과 생산 공정을 직접적으로 반영한 결과 즉물적[卽物的, sachlich] 단순성과 순수성, 디테일과 장식의 부재와 같은 속성들이 형태의 개념을 구축하기 시작했던 것이다.

엄밀히 말해 뮤테시우스 자신은 직접적으로 형태에 대해 언급한 적은 없었다. 하지만 19세기 말 영국에서 그에게 영향을 준 크리스토퍼 드레서[Christopher Dresser]의 디자인을 보면 그가 생각했던 형태라는 것이 무엇을 의미했는지를 잘 알 수 있다. 또한 20세기 초 미국의 곡물 저장소와 같은 순수 산업 구조체들의 모습은 그와 함께 공작 연맹에 참여했던 건축가들의 형태 개념에 상당한 영향을 끼쳤다. 특히 페테르 베렌스[Peter Behrens]의 베를린 AEG 터빈 공장은 이러한 영향을 가장 구체적으로 반영했다(그림 94). 그의 건축 사무실에서 훈련받은 세 명의 건축가들이야 말로 훗날 20세기 건축이 취했던 형태적 접근을 극명하게 보여 주었던 것이다 — 그로피우스, 르꼬르뷔제, 미스 반데 로우에.

형태의 개념은 19세기 말 미학자들의 논의에서도 똑같이 제시되고 있었다. 예컨대, 콘라드 피들러[Konrad Fiedler]는 "순수 시각성"의 이론을 통해 예술에 지각의 우선권을 부여했다. 그의 견해는 예술을 모든 연상적 또는 추론적 조작에서 벗어난 완전히 독립적인 체계로 언급했던 크로체[Benedetto Croce]와 같은 맥락에서 이해될 수 있다.[10] 그러나 서구 지성의 역사에서 이러한 생각은 결코 우연히 만들어진 것이 아니었다. 형태에 대한

그림 94. 페테르 베렌스[Peter Behrens], "AEG사를 위한 전기 주전자", 1910.

견해는 중세와 르네상스의 전통적 사고 체계가 소멸하는 17세기 말 '과학 혁명'을 전후로한 시기부터 본격적으로 표명되었다. 17세기 전반에 베이컨[F. Bacon]은 과학적 태도를 지식에 대한 실용주의적 태도와 결합했다. 그는 과학의 진보에 대한 가장 큰 장애 요인은 실용성을 지식의 목적으로 채택하지 못했기 때문이라고 보았고, 자연 현상에 대한 철저한 관찰을 통해 법칙을 찾고 이것을 적용할 것을 주장했다.[11] 베이컨은 바로 자연으로부터 발견된 법칙들을 "형태"라 불렀던 것이다. 그에게서 형태는 한 사물의 본질이면서 원인을 의미했다.

이러한 생각은 '정신적 본질'에 대해 언급했던 데카르트식의 사고와 '정신 과정'에 관한 로크[J. Locke]식의 경험주의 사고와 조합되어 더욱 강화되었다. 즉 데카르트가 말한 "cogito ergo sum"에서 '코기토[cogito]'는 '외부적 자연'으로부터 독립된 '내부의 마음'에 대한 이해였으며, 이는 곧바로 로크의 "활동적인 정신 과정"과 결합되었다. '활동적인 + 마음'이라는 강력한 조합은 후에 칸트의 철학에 의해 순수 이성 자체 속에서 완전하게 통합되었던 것이다. 이제 철학은 외부 세계를 내부의 마음으로 가장 정확하게 실어나르는 '과학적 매체'를 요구하게 되었다. 이러한 전달을 위한 매체 중에서 가장 중요한 것이 바로 시각을 중심으로 한 지각[perception]이었다. 형태의 개념은 이러한 '지각 중심주의'의 철학적 각본에 의해 '관찰자'와 시각적 거리를 유지하는 순수한 대상적 의미로 떨어져 나갔던 것이다.

17세기 후반 과학 혁명의 절정기에 건축 이론은 이러한 철학적 각본을 강력히 반영하기 시작했다. 즉 '실증적 또는 자연적 미'와 '임의적 또는 관례적 미' 사이의 이분법적 구분이 이루어졌다. 예를 들면 뻬

10. Benedetto Croce, *Aesthetic: As Science of Expression and General Linguistic* (Boston: Nonpareil Books, 1978)

11. Francis Bacon, *Essays, Advancement of Learning, New Atlantis, and Other Pieces*, Richard Foster Jones (ed.) (NY: The Odyssey Press, 1937), xix쪽.

로[Claude Perrault]는 고전 건축의 권위를 거부하면서 '실증적 미'와 임의적인 미'를 구분했다. 그에게서 실증적 미는 이성을 확증하는 기하 입방체에 의해 이루어진 것을 의미했고, 개인의 선입관과 편견에 의해 형성된 것을 임의적인 미라고 불렀다. 그는 후자의 경우 주로 관습적 사고에 의존한다고 보았던 것이다.[12] 뻬로의 미에 대한 이분법은 크리스토퍼 렌[Christopher Wren]의 이론에서도 반영된다. 그는 건축의 미에는 '자연적인 것'과 '관습적인 것' 두 가지가 있다고 보았다. 이 구분에서 전자는 통일성과 비례를 가져다 주는 기하학적인 것이고, 후자는 그 자체가 아름답지 않은 사물에 대한 애정을 일으키려는 경향을 지닌 일종의 친숙성과 같은 것이라고 언급했다. 그는 많은 미적 판단의 실수가 관습적 미로부터 나온다고 보았다. 따라서 "진정하게 검증될 수 있는 것은 자연적 또는 기하학적 미"뿐이며 그렇지 못한 "모든 디자인은...거절되어야 한다"고 언급했다.[13] 형태는 이제 이성을 확증하는 기하 입방체에 의해 실증적 또는 자연적 미의 지위를 확고히 하게 되었다. 이러한 견해가 꾸준히 지속된 결과 20세기 초 큐비즘, 구성주의, 절대주의, 데스틸, 바우하우스의 초기 운동에서부터 국제 양식과 미니멀리즘에 이르기까지의 건축을 포함한 모든 시각 예술은 기하학적인 형태적 관점에 따라 구성되었던 것이다.

'때묻은 눈'의 수사학

이러한 관점에서 오랫동안 시각의 원리는 고유한 질서가 외적인 '형태'라는 현상 내에 존재한다는 과학 혁명기 고전 과학의 입장을 고수해 왔다. 또한 시각적 이해는 관찰자의 '시각적 독립성'을 통해 얻어지는 것으로 이해되어 왔

12. Claude Perrault, *A Treatise of the Five Orders of Columns in Architecture*, John James (trans.) (London, 1708), vi쪽.
13. Sir Christopher Wren, "Of Architecture", Tract I, *Life and Works of Sir Christopher Wren*, 236-237쪽.
14. Norman Bryson, 앞의 책, 1-12쪽.

다. 즉 시각은 형태와 관찰자 사이의 시각적 거리가 얼마만큼 유지되는가에 의해 과학적 사실로 받아들여졌던 것이다. 그러나 이러한 관찰 과정은 순수 지각 행위에서 관찰자의 경험과 연상을 배제시킴으로써만 가능하다. 과연 이 것이 가능한가? 이는 결론적으로 '때묻지 않은 순수한 눈[innocent eye]' 을 통해서만 가능하다. 그러나 우리가 상상력, 목적 또는 욕망 등에 의해 오염되지 않은 단지 기계적인 과정으로서 순수 시각의 기본적 경험을 가정한다는 것은 그 자체가 일종의 '눈이 먼 것' 임을 말해 주는 것이다. 순수 시각은 소위 과학적 방법론의 미명하에 실증주의적인 지식의 태도만을 강화시킴으로써 실제적인 인간 가치의 사회적 관계를 제거시켰던 것이다. 즉 거기에는 모든 인지적, 역사적 또는 정치적 형태의 인간 경험이 배제된 기계적인 지각 과정밖에 존재하지 않는다. 미술사가 노만 브라이슨[N. Bryson]은 이러한 태도를 "자연주의적 태도" 라고 불렀는데, 이 태도는 "이미지가 역사에 의해 부여받은 한계를 초월하려는 시도"라고 지적한 바 있다. 즉 이는 "기술적 진보의 독트린이 조장하는 유토피아적 극단에서 인간 존재에 의해 경험된 실체가 언제나 역사적으로 생산된다는 사실을 망각한 결과"라는 것이다.[14]

오늘날 모던 건축 이후 주된 논쟁들 중의 하나는 순수 형태와 지각에 기반했던 기능주의 건축의 전복과 형상으로의 복귀에 대한 것이라고 할 수 있다. 70년대 기능주의의 황량함에 의해 촉발되고, 정치적-문화적 저항 운동에 의해 조장된 소위 포스트모더니즘은 다양한 역사적 양식의 재사용을 통해 정서적 가치를 재발견하기 시작했다. 그 결과 건축가들은 고전주의와 역사주의의 형상을 사용하기 시작했던 것이다. 여기서 시각 원리의 중요한 변화는 시각 자체가 사회가 담지하는 기호와 이미지의 반영이라는 사실이다.

특히 신사실주의로 대변되는 무어, 그레이브스, 벤츄리의 건축은 이러한 형상을 지향하는 일차적 시도였다. 무어는 일관된 체계를 갖지 않는 '형상적 파편' 들을 그의 건축에 적용했다. 그는 19세기 초 절충주의가 그랬듯이 전체 건물의 형상적 체계를 재구성하려는 데 목적을 둔 것이 아

니라, 지붕, 창, 열주와 같은 부분적으로 분리된 형상 어휘들을 사용했다. 성격적으로 이것들은 형상의 구문론에 의존한 패로디적인 의미론을 구성한다(그림 95). 그레이브스의 경우는 일관된 체계의 형상을 반영하기 때문에 더욱 분명하고 직접적인 도상적[iconographic] 성격으로 표명된다(그림 96). 벤츄리에게서 형상은 건축적 어휘의 특정 카테고리에 국한되지 않는 독립된 기호[sign]로 떨어져 나가려는 경향을 지닌다. 즉 그의 건축은 국지적인 상황에 따라 그 지시 대상이 건축 자체일 수도 있고 그렇지 않을 수도 있다(그림 97).

95

96

97

그림 95. 찰스 무어와 페레즈[Perez], "탈리아 광장[Piazza d'talia]", 뉴올리언즈, 1978.
그림 96. 마이클 그레이브스, "스완 호텔[Swan Hotel]", 플로리다 올랜도, 1991.
그림 97. 로버트 벤츄리, "놀 인터내셔널[Knoll International] 가구를 위한 컬렉션", 1980년대 말.
그림 98. 제임스 스털링, "베를린 과학센터[Wissenshafts-zentrum]", 1979-1988.

같은 '형상으로의 복귀' 방식을 채택하지만 무어, 그레이브스, 벤츄리의 '미국식 신사실주의 삼인방' 과는 다른 맥락이 스털링[James Stirling]과 홀레인[Hans Hollein] 같은 유럽 건축가의 경우에서 나타난다. 스털링의 건축은 러시아 아방가르드의 전통을 반영하던 초기 모습과는 달리 역사적 꼴라쥬를 사용해 미묘한 상징주의(주로 모뉴멘탈리티와 역사성)를 담아내고 있다. 무어와 그레이브스의 건축적 형상이 장식으로서의 역사에서 유래한 것인데 반해, 스털링은 자신의 디자인을 탐색하기 위한 수단으로서 '역사적 유형'을 사용한다. 이는 그가 즐겨 사용하는 구성 요소의 주된 레퍼토리가 성채, 교회, 원형 극장, 종탑 등을 연상케 하는 역사적 유형의 형상들이라는 사실로 입증된다(그림 98). 또한 그의 디자인은 언제나 손상된 도시 환경의 치료 수단으로 형상을 채택하고 있다는 점에서 맥락주의[Contextualism]로 향해 간다. 이 점은 홀레인의 건축에서도 두드러진 경향으로 나타난다. 60년대 말 팝아트 스타일로 작업하는 인테리어 디자이너로 출발했던 그는 창조적인 방법으로 맥락에서 취해진 도상학적 이론을 건물의

98

그림 99. 한스 홀레인, "화산 뮤지엄[Volcano Museum] 계획", 오베른, 1988.

그림 100. 알도 로시, "베를린 사회 주택", 1989

실체로 해석해내고 있다. 프랑크푸르트의 'Kunst Hall'과 비엔나의 'Haas Building'의 프로젝트는 옛 도시와의 이상적인 통합을 제시한 바 있다. 또한 1991년 완공된 '프랑크푸르트 현대 미술관'은 예각을 이루는 매우 제한된 장소에서 잘려진 '케익 조각'과 같은 논리적 건축 형태를 반영했다. 가장 최근 1994년 국제 공모전에서 당선된 프랑스 오베른[Auvergne] 지역에 위치될 일명 '화산 뮤지엄[Volcano Museum]'은 지구가 형성되었던 원시적 폭발 과정을 실감나게 그려내고 있는 것이다(그림 99).

　　　신합리주의로 대변되는 건축적 접근은 형상에 대한 또 다른 해석을 제공한다. 예를 들어 이태리 건축가 로시[Aldo Rossi]는 가급적 형상이 제공하는 상황을 배제하려는 의도를 보여 주고 있다. 그의 건축적 형상은 특정 맥락과 건물의 기능 사이에서 발생하는 연상 때문이 아니라 '원형적 질'을 제시하려는 힘을 지니고 있다는 데 주목할 필요가 있다. 그러나 여기

서 '원형적'이란 의미는 고전적 모더니즘이 추구했던 '근원적 순수함'이 아니라 건축 자체의 전통에 속한 특정 요소가 기호로 전환된 것을 의미한다(그림 100). 로시의 형식 언어에는 30년대 이태리 합리주의 건축에서 아달베르토 리베라[Adalberto Libera]와 쥬셉뻬 떼라니[Giuseppe Terragni]가 보여준 순수주의 형식들이 전형적인 요소로 사용된다. 로시는 이 요소들에 의해 결정된 형식 패턴을 건물의 유형으로 채택함으로써 이전 시대가 보여 준 조화로운 도시 경관을 재구축하려는 전략을 그의 건축 이론에서 구사하고 있는 것이다.

　　　　　이와 같이 신사실주의, 맥락주의, 신합리주의 건축은 그 차이가 무엇이건 간에 더 이상 건축이 순수한 형태로 환원될 수 없음을 말해준다. 한마디로 이 모두는 잃어버린 수사학의 전통에 대한 복귀이면서 건축의 언어가 통합적인 전체로서 문화에 귀속해야 한다는 사실을 보여 주는 것이다(그림 101). 필자는 신사실주의와 맥락주의에서 표명된 것만큼이나 신합리주의의 경향 또한 '역사주의'를 반영하는 것이라고 생각한다. 즉 과거 모던 건축이 '반역사적'이고 미래 지향적인 입장을 취한 데 반해 신합리주의는 '고전적 모더니즘의 형태'를 하나의 역사적 경험으로 유형화시키고 마침내는 형상으로 읽어내고 있는 것이다. 이는 좀더 구체적으로 말해, 최근 오스트리아와 스위스의 젊은 건축가들에 의해 실행되고 있는 소위 신미니멀리즘[Neo-Minimalism]의 양상에서도 마찬가지다. 아이러니컬하게도 역사로부터 벗어나 스스로를 구제하려 했던 모던 건축은 결국 하나의 역사적 '기억'으로 남겨지게 된 것이다. 바로 이것이 건축의 역사가 현재까지의 시간 여행에서 최종적으로 도달한 상황이다. 과연 모던 건축을 통해 형태가 최고로 정제된 수준(미니멀리즘)까지 환원되었을 때 다음에 취해질 수 있는 '형태'는 무엇인가? (그림 102, 103) 달리 말해 모던 건축이 보여 준 '형태의 역사'는 닫혀진 시각의 폐쇄 회로로 인해 더 이상 어떠한 진보도 성취될 수 없다는 사실을 보여 주고 있는 것이다. 시각의 논리에서 진보란 존재하지 않는다. 거기에는 다만 문화적 의미만 남겨질 뿐이다.

101

102

103

그림 101. 귄터 도메니크[Günter Domenig], "산업고고학 박물관 [Industrial Archeology Museum]", 휴텐부르그, 1995. 도메니크는 강철, 함석판, 유리와 같은 산업 재료를 이용하여 철광 제련소 유적의 역사적 맥락을 해석해냈다.

그림 102. 솔 르윗[Sol Lewit], 「미완성된 입방체」 미니멀 조각, 1974.

그림 103. 루이기 스노찌[Luigi Snozzi], "Diener House in Ronco", 스위스, 1988-1989. 스위스 티치노 건축파 [Ticinese School]의 거장 스노찌는 기하학적 변형을 요소로 20년대 스위스 모던 운동을 주도한 한네스 마이어 [Hannes Meyer, 1898-1954]의 전통을 보여 준다.

해체주의 건축은 바로 이러한 사실을 결정적으로 입증해 주고 있다. 오늘날 해체 건축은 형상의 '원점'에 도달하려는 모든 시도는 결국 출발점(형태)으로 다시 되돌아간다는 교훈을 전해 주고 있다(그림 104). 원래 철학적 해체주의의 이슈는 어떠한 형식적 은유를 위해 제공된 것이 아니었지만 데리다[Jacques Derrida]가 언급한 것처럼 건축에서 해체는 "기존 건축이 갖는 권위를 가시화하려고 시도할 때만 적용될 수 있다". 즉, 해체 건축이 해체하기 위한 건축적 전통을 모던 건축의 형태에서 찾고 있다는 것이다(그림 105). 그렇기 때문에 오늘날 해체 건축은 원래의 유토피아적인 지시 대상이 떨어져 간 모던 건축의 스타일을 '형상'으로 읽어내고 있는 것이다(그림 106, 107).

그림 104. 피터 아이젠맨[Peter Eisenman], "House VI", 1975. 아이젠맨의 해체주의는 구성주의, 데 스틸, 르꼬르뷔제의 20년대, 미니멀리즘의 건축적 스타일을 해체의 텍스트로 취하고 있다.

그림 105. 쿱 힘멜블라우[Coop Himelblau], "Falkestrasse 5", 지붕 개조, 비엔나, 1988. 이 건물의 지붕 개조는 법률가 사무실과 회의실을 포함하고 있는 고체적인 구조를 해체시키고, 하늘로부터 내려온 빛과 에너지의 은유를 선적인 공간 구성으로 전환시키고 있다.

그림 106.
쇼파우어[F. Schoffauer], 슈롬[W. Schrom], 챠펠러
[W. Tschapeller], 그라쯔의 "Trigon Museum
Project" 공모 1등 수상작, 1989. 이 수상작은 경계,
모서리, 통로 등과 같은 추상적 주제를 다루면서 옛 도
시의 벽에 대한 예외적인 구조주의적 분석 사례를 보
여 준다. 전체 평면의 구조는 건축물을 단지 물리적 지
형이 아니라 예술적 차원의 상상적 장소로 끌어 올리
고 있다.

그림 107.
베르나르 츄미[Bernard Tschumi], "Folies", 파리 라
빌레뜨 공원, 1982-1991.

그림 108. 건축가의 사적인 스타일. 왼쪽부터 로버트 스턴, 피터 아이 젠맨, 필립 스탁. (의상 디자인 및 제작: Joseph Hutchins, *Vanity Fair*, July 1996.)

이와 같이 건축은 순수 지각의 역사로부터 기억하기 방식으로 재생산된 형상의 수사학을 취하고 있다. 그러나 그렇다고 해서 건축을 전적으로 형식적인 수단에 의해 닫혀진 기호들 사이의 대립항의 산물(예를 들어 하나의 지시체는 이에 상응하는 일대일의 지시 대상을 지닌다고 하는 언어학자 소쉬르의 기호학 이론에서 제시되듯이)로 이해하는 것은 잘못된 것이다. 건축은 사회·문화적인 약호에 의해 성립된 기호 체계임에 틀림이 없지만 그것은 일반 기호학적인 설명에서 말하는 형식주의의 한계를 벗어난다. 건축 속에는 사회가 특정한 실체를 구축하는 정치적, 경제적 실천방식이 분명히 존재하지만 사회적 행위자로서 건축가 자신의 '의미화' 라는 또 다른 실천 영역이 함께 상호 작용하고 있기 때문이다(그림 108). 따라서 건축이 활성화하는 모든 인식 행위는 기호적 의미의 지각 자체가 아니라 의미의 생성에 기초하는 것으로, 본다는 것은 건축이라는 질료를 의미로 변형시키는 실천적 해석 행위이며 그 변형은 끊임없이 일어난다. 그러므로 다음 세기에 건축이 보여 줄 '형상의 세계'는 이러한 해석과 변형 과정에 의한 '열려진 구조'로 인식되어야 할 것이다.

그림 109. 일상의 키치들.

쓰레기의 미학: 키치 광고의 문화적 상징성

만일 디자인에 관한 정규 교육을 제대로(?) 받은 디자이너들이라면 오늘날 사회 내에 만연된 다음과 같은 통속적인 사물과 이미지에 대해 경멸적인 자세를 취할지 모른다. 자동차 내외부의 요란한 장식물, 남성의 성기 모양을 한 촛대와 여성의 각선미를 이용한 야한 핑크색 칫솔, 비닐로 된 번드르한 깡통 모양의 가방, 피아노와 입술의 모양을 본딴 전화기와 같은 사물의 영역에서부터 소위 '이발소 그림들'에 이르기까지 이러한 싸구려 사물과 이미지들은 셀 수 없을 정도로 우리 주변에 퍼져 있다(그림 109). 대부분 이러한 부류의 사물과 이미지들은 디자인 본래의 기능에서 유래하지 않은 애매한 속성을 반영하면서 기능적 합리성과 비이성적 모순 또는 예술적 창조성과 진부함 사이에서 매우 유동적인 모습으로 평가 자체를 어렵게 한다. 바로 이러한 부류가 오늘날 키치[kitsch]라는 용어에서 유래하는 사물과 이미지의 세계인 것이다.

통속적으로 '저속'하고 '나쁜 취향'의 시시한 사물과 이미지를 총칭하는 키치는 현대 산업 소비 사회가 파생시킨 문화의 한 범주로 출현했다. 현대 사회가 제공하는 물질적 풍요는 인간 삶의 일차적 필요성에 끊임없이 부응해 온 반면 통제 범위를 넘어선 사물 및 이미지의 통속화를 초

래해 왔던 것이다. 그러나 이러한 통속화 현상은 디자인에서 평가 가치가 부재하는 사물과 이미지의 범람을 초래하고 있다. 여기에는 디자인이 지닌 본래의 기능에서 유래하지 않는 그 무언가가 존재한다. 그것은 스테레오타입적인 대량 이미지 복제로 인한 의미 작용의 빈곤, 과잉적 기호의 만연, 하찮은 것들에 대한 과장된 예찬 등으로 성격화될지 모른다. 그러나 한 가지 주목해야 할 사실이 있다. 키치를 자신들의 삶 속에 끌어들여 탐닉하는 사람들은 '높고 고귀한 기준'을 갖고 있는 사람들이 그것을 어떻게 비난하든지 상관없이 마치 자신들에게 '풍부함, 우아함 또는 세련됨의 분위기'를 부여해 준다고 생각하는 어떤 '진지한 태도'를 지니고 있다는 사실이다. 즉 키치적 사물과 태도는 언제나 평균적인 사람들을 위해, 평균적인 감수성을 지닌 사람들에 의해 만들어지는 것이다. 이는 바로 키치가 '쓰레기와 같이 하찮은 것'으로 여겨지는 일상 삶의 구체적인 모습이면서 그 동안 미학적 분석에서 제외되어 있었던 부분임을 말해 주는 것이다.

　　　　　이와 같이 오늘날 무차별적인 키치의 범람에도 불구하고 이에 대한 비평적 분석은 상대적으로 미흡한 실정이다. 키치는 현대 소비 사회의 성격을 이해하는 중요한 기준점을 제공한다는 점에서 결코 쉽게 다루어질 수 없는 주제이다. 과연 키치에 담겨진 미적 특성은 무엇이며, 그것이 현대 소비 사회의 구조와 패턴 내에서 갖는 의미는 무엇인가? 다음에서 필자는 키치의 발생과 역사적 맥락을 조명하고, 그것이 대중 예술과 대중 문화에 대해 지니는 의미를 살펴본 다음, 마지막으로 우리 주변에 만연된 키치 광고의 실제 사례들을 통해 키치가 지닌 구체적인 전략을 분석해 보고자 한다.

취향과 키치의 기원

일찍이 키치에 대해 언급했던 미술 비평가 클레멘트 그린버그[Clement Greenberg]는 그의 글 "아방가르드와 키치"에서 이를 서구 산업 사회에서 출현한 새로운 문화 현상으로서 '전위[avant-garde]'에 상대되는 '후위'의 개

념으로 파악한 바 있다. 그는 거대한 허깨비와 같이 키치의 만연된 모습이 "대중적이고 상업적인 예술과 원색 화보가 있는 문학지, 잡지의 표지, 일러 스트레이션, 광고, 호화판 잡지나 선정적인 싸구려 소설, 만화, 유행가, 탭 댄스, 헐리우드 영화 등"에서 나타난다고 보았다.[14] 이렇듯 대부분 문화·예술 비평가들에게 키치는 기껏해야 참된 문화의 가치를 낮추고 천박한 복제품을 위해 날재료를 무차별적으로 사용하는 위조된 거짓 감각의 '저속한 대중적 취향'에 지나지 않는 의미로 비쳐져 왔던 것이다.

그러나 무엇이 저속하고 아닌지는 이를 '구별짓는' 특정 관점 또는 미적 감수성의 판단에 근거하기 때문에 키치의 이해는 취향의 문제와 직결된다. 취향은 키치를 이해하는 첫 출발점이라고 할 수 있다. 유사 이래 인간은 오랜 역사를 통해 좋아하고 싫어하는 것을 구별짓는 행위를 해 왔다. 하지만 '취향'이라는 단어가 미적 감수성의 척도로 적용되기 시작한 것은 17세기 프랑스에 이르러서였다. 취향은 높은 교양을 지닌 사람들이 다양한 미술, 장식미술(오늘날의 디자인), 문학 사이에서 '좋은 것'을 구별짓기 위해 명확한 정의와 기준을 필요로 했던 시대에 개념화되기 시작했던 것이다. 당시 지성인과 예술가들은 파리의 '살롱'에 모여 오늘날 우리가 미학이라고 부르는 '미의 과학'에 대해 거드름을 피우며 정중하고 격식을 갖춘 대화에서 자주 취향에 대해 이야기했다. 이들은 자신들만이 독점적으로 진실을 소유한다고 생각했기 때문에 자신들이 지닌 지적 생산력의 우월함과 그것이 사회에 작용하는 힘을 확신하고 있었다. 따라서 그들은 자기들이 갖고 있는 취향이 영혼에 추가된 새로운 감각 또는 재능과 같다고 여겼다. 이들은 자신들 외의 일반인들이 갖는 주관적인 판단을 일종의 독약과 같은 유해한 것으로 여김으로써 만일 자신들에 의해 일단 보편적인 취향이 설정되면 부

14. Clement Greenberg, "Avant-Garde and Kitsch", *Partisan Review*, VI, no. 5, New York, (Fall 1939), 34-49쪽, in *Art in Theory 1900-1990: An Anthology of Changing Ideas* by Charles Harrison & Paul Wood (ed.) (Oxford: Blackwell, 1993).

그림 110. 1851년 런던 수정궁 박람회, 수정궁 박람회장의 주회랑과 전시된 산업 장식물.

도덕과 무지가 사회로부터 사라질 것이라고 믿었던 것이다. 이러한 생각은 개인의 사적인 취향과 견해에 대한 논쟁의 여지를 남기면서 역사 속에 잠복된 채로 남겨졌다.

　　　　그러나 19세기 중엽 산업 혁명으로 초래된 새로운 시대는 대부분의 사회 계급을 소비자로 바꾸어 놓음으로써 취향의 문제를 역사 정면에 부각시키기 시작했다(그림 110). 산업 혁명의 파장은 우선 사회 구조의 변화를 가져왔고 다음으로는 상품 생산과 공급의 변화를 가져왔다. 산업 혁명은 사회의 경제적 기반에 거대한 구조적 변화를 유발하면서 과거 농촌에서 유입된 도시 서민들에게 풍요한 물질적 기반과 보다 나은 교육 기회를 제공했다. 노동자로서 도시에 거주하기 시작한 과거의 농부들과 중산 부르조아들은 그들이 향유했던 농촌의 민속 문화와의 접촉을 상실하고 대신에 새로운 산업 문화가 만들어낸 '산업 생산품'을 제공받게 되었다(그림 111).

그림 111. 민속 문화와 산업 문화가 결합된 모습들: 남한산성에 위치한 한 음식점의 계단 (위), 동숭동 구서울대학교 문리대 정문 옆의 '장독대 분수'(아래).

산업 혁명이 초래한 두번째 결과는 대량 생산이라는 기술적 진보에 의해 상품 공급 능력이 엄청나게 팽창했고, 전보다 풍부해진 상품 공급은 소비자 상품의 사회적 반경을 훨씬 더 '아래로' 확대시켰다는 점이다. '키치'라는 용어가 출현한 것은 바로 이 시기였다.

이와 같이 키치는 역사적으로 그리 오래되지 않은 근대적 시점에서 형성된 용어이다. 이는 1860년대 독일 뮌헨의 미술가들과 화상들 사이에서 통용되던 싸구려 미술품을 지칭하면서 사용되기 시작해 20세기에 들어와 보편적으로 쓰였다. 키치의 어원은 '싸게 하다 또는 싸게 만들다'를 의미하는 독일어 'kitschen'과 싸구려 물건을 헐값으로 마구 팔아치우는 일종의 '덤핑 판매'를 의미했던 'verkitschen'과 동일한 맥락을 공유한다(그림 112). 이런 의미에서 키치라는 말 속에는 애초부터 '윤리적으로 부정한' 또는 '진품이 아닌'이라는 의미가 포함되어 있다고 할 수 있다. 키치는 그 후 20세기에 들어와 산업 생산이 본격화되고 소비가 증가하는 시점에서 의미가

그림 112. 일간지에 등장한 예술품 할인 판매 광고, 「중앙일보」, 1995. 10. 22.

더욱 확장되어 일상 삶의 전 영역에 걸쳐 사용되게 되었다. 이 결과 오늘날 현대 소비 사회에서 키치의 범위는 액세서리, 민속품의 장식물, 기념품 등의 '저속'하고 시시한 물건들의 총체로서뿐만 아니라 회화와 조각의 순수 예술 영역을 넘어서 공예, 디자인, 건축, 심지어는 TV 프로그램에서부터 광고에 이르기까지 광범위하게 적용되고 있는 것이다.

키치 문화의 발생

키치는 앞서 말했듯이 19세기 산업 혁명 이후에 뒤이어 나타난 새로운 제조·상업 문화의 출현 과정에서 등장했다. 아브라함 몰르에 의하면, 키치적 사물과 이에 대한 태도의 발생은 "서구 자본주의 시민 사회가 물질적으로 풍요로워지는 과정과 불가분의 관계를 맺고 있다"는 것이다.[15] 사회가 풍요로워지면 욕구보다는 욕구를 만족시킬 수단이 많아지게 되며, 이 결과 일부에서는 장식이나 덧붙이기식의 과잉적 행위가 나타난다. 이러한 일반적인 상황 속에서 시민 계급이 자신들의 논리와 규범을 예술 작품의 생산과 관계지으려는 태도가 등장했던 것이다.

　　　　19세기 말까지 주로 극히 제한된 일부 특수 계층에게만 미적 감수성 개발의 기회가 제공되었다. 특히 순수 예술과의 접촉과 향유는 부자와 일부 귀족에게만 가능했기 때문에 오직 이들만 잘 교육받고 양육되고, 지적으로 성숙할 수 있었다. 예를 들어 미국에서 미술·디자인 교육의 가장 오랜 역사를 자랑하는, 1887년에 설립된 뉴욕의 프랫 인스티튜트[Pratt Institute]는 애초에 상류층 자녀들에게 예술적 소양을 배양시키기 위한 일종의 '살롱 교육'에서부터 출발했다. 상류층을 제외한 대부분의 사람들은 먹고 사는 단순한 문제에 매달려야 했기 때문에 심미적인 교육을 받을 수 없었

15. Abraham Moles, 「키치란 무엇인가」, 엄광현 譯 (서울: 시각과 언어, 1995), 11쪽.

고 이에 대한 관심도 가질 수 없었다. 따라서 하류 계층이 향유할 수 있었던 유일한 예술 형태는 '민속 미술[falk art]'이었으며, 이는 주로 공예적인 전통에서 나온 것들이었다.

그러나 산업 혁명 이후 가속화된 산업화 과정에서 수많은 하류 계층들은 새로운 공장에서 일하게 되었고, 공장에서 만들어진 산업 제품을 소비하는 도시 생활에 젖어들기 시작했다. 그리고 이들이 여분의 수입을 얻기 시작했을 때 마침내 중류 계층으로 상승하는 '사회적 지위 이동 현상'이 일어났다. 사회적 지위 이동 현상과 함께 중하류 계층의 사람들은 부자와 귀족들이 자신들의 부와 지위를 표시하기 위해 순수 미술을 사용하는 방식과 모습을 모방하기 시작하면서 '키치'를 사들이기 시작했다. 이러한 의미에서 키치는 맥도날드[D. McDonald]가 말했듯이 "상류 계층으로부터 내려온 것"이라고 할 수 있다.[16] 이들 공장 노동자 계층과 중류 계층은 순수 미술에 대한 미적 기준을 갖지 못했고, 새로운 산업 사회의 미적 감수성도 개발시키지 못한 사람들이었다. 그럼에도 불구하고 이들은 어느 정도 경제적 여유가 생겼을 때 자신들의 집을 장식하길 원했고 순수 미술품과 같은 사물들을 통해 자신들을 과시하고 싶어했던 것이다.

새로운 산업과 상업 문화로부터 키치라는 문화 현상이 초래된 데는 앞서 언급했듯이 사회적 지위 이동과 함께 미적 감수성을 개발할 수 없었던 중하류 계층의 심미적 소외감이 크게 작용했다고 볼 수 있다. 이 같은 소외 현상의 발생과 더불어 새로운 문화가 키치를 가능하게 만든 것은 대량 생산된 미술품과 같은 오브제들의 증가였다. 새로운 공장들은 보다 낮은 가격으로 중하류 계층들이 쉽게 구입할 수 있는 미술품과 같은 물품들을 대량 공급할 수 있었다. 키치는 언제 어느 때나 소유가 가능했으며, 키치를

16. Dwight McDonald, "A Theory of Mass Culture", in *Mass Culture: The Popular Arts in America*, Bernard Rosenberg and David M. White(ed.) (Glencoe, Illinois: Free Press, 1957), 60쪽.

그림 113. 미국 시어즈[Sears] 백화점 1902년
상품 카탈로그.

소유하고자 하는 사람들은 미술 또는 미술가에 대해 알아야 할 필요가 없었
고 그들의 테크닉과 명성에 관해서도 굳이 알아야 할 필요가 없었다. 예컨대
19세기 말에 출현한 백화점은 미술가가 아니라 익명의 제작자 또는 디자이
너들이 제공한 '값싼 미술품 같은 사물들의 전시장' 이었던 것이다(그림
113). 백화점은 사람들의 다양한 욕구를 눈뜨게 해줌과 동시에 그 욕구를 충
족시켜 줄 물건을 공급해 주면서 물건들을 사용하는 쾌적한 생활 방식까지
도 창출했다.

그러나 이러한 사물들은 주로 도시 내의 공장 거주자들의
심미적 필요성에 부응하기 위해서라기보다는 기능성과 효용성을 위해 디자
인된 것들이었다. 그렇기 때문에 사람들은 인공물에 대한 새로운 미적 감수
성을 개발해야 했는데 이는 주로 도시화 이전 시대에 농촌 생활에서 획득된
것들이었다. 즉 공장 노동자들의 선조들은 자연 환경으로 둘러쌓인 농촌에서
살았으며, 전원 풍경은 그들의 미적 감수성의 주된 기반이었다. 자연적인 전
원의 영향력은 초기 산업 사회(예를 들면 영국의 빅토리아 시대)에서 주철로

양산된 제품에 자연적인 식물 장식을 사용하는 디자인을 적용했던 점에서 명백하게 나타났다. 엄밀히 말해 근대 디자인의 기능주의 원리가 저항했던 것은 바로 이러한 절충주의 방식의 감수성이었다. 현대의 기능주의 디자인은 19세기 말 '아르 누보[Art Nouveau]'의 생산 공정과 일치된 디자인 방식을 거쳐 20세기 초 '독일 공작 연맹[Deutscher Werkbund]'과 바우하우스[Bauhaus]와 같이 기하학적인 표준 형태의 생산 철학으로 향해 갔던 것이다.

한편 기존의 전산업 문화[前産業文化]가 지녔던 심미적 기반의 동요와 박탈을 초래했던 주된 요인 중 하나는 공예적 전통의 상실이라고 할 수 있다. 이전 시대에 대부분의 사람들은 일상 삶에서 자신들에게 필요한 물건들을 직접 제작했다. 가구 제작, 직조, 인쇄 출판, 집짓기, 금속 작업 등은 오랜 시간의 학습 과정을 통해 형태감, 조화, 우아함, 그리고 일반적인 미적 감각을 형성했을 뿐만 아니라 일상적인 삶 속에서 그것들이 어떻게 경험되는지 오랜 시간을 통해 정제되어 왔다. 따라서 잘 만들어진 것 또는 즐겁게 해 주는 사물과 잘못 만들어진 것 또는 추한 것 사이의 차이에 대한 인식이 조잡한 기술과 나쁜 유형의 디자인을 걷어내는 자연적인 정제 과정으로 발전했던 것이다. 만일 어떤 장인이 만든 제품이 좋지 못했다면 그 제품에 대한 수요는 더 이상 없었을 것이고 그의 작업은 중단되었을 것이다. 이러한 이유로 오늘날 살아남은 공예적 전통에서 '보기 흉한' 오브제는 별로 존재하지 않는 것이다.

그러나 새로운 산업·생산 문화에서 이 양상은 크게 달라졌다. 반복적인 임무를 수행하는 대부분의 공장 노동자들에게는 미적 감수성에 대한 어떤 판단이나 특별한 기술이 요구되지 않았으며 제조 과정에 대한 직접적인 공예적 판단이나 기술에 대한 별도의 학습 과정도 필요치 않았다. 수공예 작업에서 장인은 추하고 빈약하게 디자인된 수천 개의 사물을 만들 수 없지만 분업화된 대량 생산 체제에서 한 노동자는 제품의 최종 모습이 무엇인지 알 필요도 없이 똑같은 모습의 사물을 대량으로 복제할 수 있었다. 그리고 이것들은 광고와 마케팅의 도움으로 대중에게 대량 소비되었던 것이다.

키치와 대중 예술, 대중 문화

오늘날 키치의 범위는 일반 소비자 제품과 광고 같이 대중적 삶에 직접 관여하는 영역을 넘어서 회화와 조각 같은 순수 미술의 영역에 이르기까지 광범위하게 적용되고 있다. 키치 미술은 종래의 고상한 소위 '뮤지엄' 미술이 추구했던 것과는 달리 대중적 삶의 현실을 그대로 반영함으로써 '삶과 같은 예술[life-like art]' 을 추구하고 있는 것이다. 미술이 사회를 반영한다고 말할 때 미술과 사회 사이의 연결이 가장 명쾌하게 드러난 것은 지난 60년대에 이르러서였다. 60년대의 '팝아트[Pop Art]' 는 사회 속의 산물들 속에서 독창성을 구했을 뿐만 아니라 종래의 미술의 경계를 넘어선 극단적 입장을 취했다. 미술은 이제 수퍼마켓과 같은 대중들의 삶의 기반으로부터 값싸게 폐기할 만한 것으로 간주되는 광고 전단, 만화책, 수프 깡통, 영화 스타들과 같은 대량 소비 문화의 요소들을 이미지로 취하기 시작했다. 이로 인해 사람들은 대중 문화로 경시되었던 키치에도 매우 멋지고 심지어는 아름다운 것들이 실제로 존재한다는 사실을 비로소 알게 되었던 것이다.

　　　　　팝아트의 통속성은 기존의 현대 미술이 취했던 사회적 인식과는 크게 구분된다. 물론 20세기 초 아방가르드 모더니스트들 역시 저급 문화의 요소를 자기들의 작품에 끌여들였던 것은 이미 잘 알려진 사실이다. 오늘날 우리가 고급 미술의 범주에서 칭송하는 레제, 브라크, 피카소, 뒤쌍, 미로, 에른스트, 마그리트, 로드첸코와 같은 화가와 조각가들은 일찍이 신문, 광고, 만화, 빌보드, 카탈로그 또는 낙서 벽화와 같이 거리의 하찮은 것들을 아방가르드의 실험을 위해 사용함으로써 '저급'한 것들을 '고급' 미술의 형식으로 변형시켰던 것이다. 아방가르드 모던 미술은 저급 문화의 통속성을 상당 부분 '아래에서 위로' 끌어 올리는 과정에서 획득되었다. 달리 말해 고급 문화는 하늘을 떠다니는 송골매가 쥐를 잽싸게 포획하듯이 저급한 것을 고급의 식단에 올려놓았던 것이다. 그러나 저급의 문제는 고급의 위치에서 새의 시각으로 내려다보는 것이 아니라 내부로부터, 즉 곤충의 시각에서

115

114 116

117

그림 114. 리처드 해밀톤, *Just What is it that Makes Today's Homes so Different, So Appealing?*, 1956.

그림 115. 앤디 워홀, *Green Coca Cola Bottles*, 1962. 워홀은 한 예술 작품과 그것이 지시하는 실제 사물에 의해 제시된 이미지 사이의 차이를 제거했다.

그림 116. 클레스 올덴버그 [Claes Oldenburg], *Two Cheese Burgers with Everything*, 1962.

그림 117. "바비 인형" 展, 프랑크푸르트 뮤지엄, 1996.

도 파악될 수 있음을 팝아트는 보여 주었다. 팝아트는 미술의 기반을 대중 문화 내부에서 마련했다는 점에서 미술의 역사에서 큰 소득이라고 할 수 있다.

예를 들어 50년대 말 최초의 팝아티스트로 기록된 리차드 해밀톤[Richard Hamilton]은 「오늘날의 가정을 그토록 다르고 멋지게 만드는 것은 무엇인가?」라는 제목이 암시하듯이 가정에 놓인 텔레비전, 포스터, 진공 청소기, 녹음기, 햄 깡통 등과 함께 '요염한' 가정 주부와 '근육질의' 남편을 묘사함으로써 마치 싸구려 광고 전단을 연상시키는 이미지를 제작했다(그림 114). 그의 의도는 일상 사물과 일상의 태도에서 서사적인 것을 찾으려 했던 데 있었다. 또한 로이 리히텐슈타인[Roy Lichitenstein]은 풍자화가, 만화가 또는 그래픽 디자이너들의 이미지 형식을 표현 기법으로 활용함으로써 일상 세계에 대한 우화적 지각을 고취시키고 내용보다는 형식 자체를 그대로 드러내는 데 성공했다. 예컨대 두 대의 전투기가 충돌하는 순간을 포착한 그의 작품 「쾅!(Whamm!)」은 실제 현실에서 느껴지는 전쟁의 공포를 묘사하기보다는 이러한 느낌을 거두어냄으로써 오히려 장식적이고 우화적인 분위기로 끌고 갔다. 대단한 상업적 성공을 얻은 앤디 워홀[Andy Whahol]은 캔버스를 뒤덮듯이 반복되는 코카콜라 병과 캠벨 수프 깡통 또는 마릴린 몬로의 일상적인 이미지를 담아냄으로써 천박함, 반복과 단조로움, 권태감을 자아내는 세상의 시시한 것들에 축복의 세례를 내렸다(그림 115). 이것은 '있는 그대로'의 세상 사물들이 미술의 초점이 될 수 있음을 다시 한 번 확인시키기에 충분한 것이었다(그림 116, 117).

팝아트가 대중 문화 내에서 키치적 요소를 끌어들여 미술의 중심을 일상 삶 속으로 옮겨 놓는 방식은 엄밀히 말해 미술 내부에서만 일어난 현상이 아니었다. 디자인의 역사도 같은 방식으로 진행했던 것이다. 디자인과 일상 삶의 간격은 애초에 모던 디자인이 쏘아 올린 포탄의 예정된 탄도였기 때문이다. 19세기 중엽 윌리엄 모리스[William Morris]와 같은 초기 모더니스트들은 그들이 주장했던 '예술 민주화'의 이념과는 달리 당대의 기계 생산의 윤리와 반대되는 수공예 방식으로 소수를 위한 시장의 구미에

그림 118.
로버트 벤츄리 外[Robert Venturi, Rauch and Scott Brown],
"필라델피아 빌보드를 위한 제안", 1973.

그림 119.
밀톤 글레이저, 「토마토: 여기에 뭔가 이상한 일이 진행중[*Tomato: Something Unusual is Going On Here*]」 포스터, 1978.

알맞는 사물을 만들어냄으로써 대중적 삶과의 거리를 유지했다. 또한 20세기 기능주의를 정초시킨 독일 바우하우스의 이념은 모리스식의 기계에 대한 혐오감을 대량 생산을 위해 산업 구조에 완벽하게 일치되는 기능적 사물로 떨쳐버렸지만 그들이 보는 대중은 언제나 '개량 또는 수정'되어야 할 사회주의 개혁 운동의 골치 아픈 대상에 불과했다. 모던 디자인이 취했던 대중과의 거리감은 실제 사물이 지니는 '사회적 기능'에 주목하기보다는 단지 생산 방법의 합리성과 사회 변형이라는 정치적 목적에서 취해졌기 때문이었다.

50년대 말에서 60년대 모더니즘이 점차 아카데믹한 교의가 됨에 따라 일상 삶의 쓰레기들에 의한 반격이 시작되었다. 이는 런던, 뉴욕, 밀라노에서 팝아트의 공격을 시발로 로버트 벤츄리[Robert Venturi]의 건축에서 제기되었다(그림 118). 「라스베가스의 교훈」이라는 책에서 그는 실존하는 미국식 자본주의의 풍경을 환영하고 빌보드와 같은 통속물이 중요한 건축의 근원으로 작용하는 건축의 비전을 제시함으로써 고고한 모던 디자인의 '개량주의'를 거부했던 것이다. 그는 고대 로마가 건축적 영감의 근원으로 쓰였듯이 라스베이거스의 통속적인 사인과 심볼들이 오늘날의 건축가를 위한 영감적 소재가 될 수 없는가" 의문을 제기했다.[17] 이러한 팝적인 도시 건축과 환경에 상응하는 것이 그래픽 디자인에서는 미국의 밀톤 글레이저[Milton Glaser]를 중심으로 한 '푸쉬 핀 스튜디오[Push Pin Studio]'의 절충적 스타일에 반영되었다(그림 119). 이들은 아방가르드 미술과 역사적인 장식과 대중 매체를 재결합시킴으로써 미국의 시장 윤리를 선택하고 모더니즘의 규범적인 문법이 아닌 많은 통속적 방언들을 사용했다.[18] 예를 들어 글레이저는 만화책에서부터 구성주의에 이르는 소재들을 차용해 자신의 독특한 스타일로 변형시켰던 것이다. 그러나 이것들은 어떤 민속학적인 통속적 견

17. Robert Venturi, et al., *Learning from Las Vegas* (Cambridge: The MIT Press, 1977).
18. Ellen Lupton & J. Abbott Miller, *Design Writing Research* (NY: A Kiosk Book, 1996), 159쪽.

본들이 고급 문화의 박식한 일부 전문가들에 의해 가공되어야 할 표본으로 간주되는 결과를 가져왔다.

이와 같이 미술과 디자인은 모두 대중 문화 내의 키치적 요소를 끌어들이면서 고급 문화의 경계를 밀어냈다. 하지만 팝아트가 예술 시장에 상업적으로 동화됨으로써 자신들의 비평적 기능을 상실하고 다시 고급 문화로 흡수되었던 모습이나 디자인 내에서도 저급 문화의 내용이 변형됨으로써 고급 문화를 먹여 살리는 에너지의 원천을 제공하는 것을 보면 고급 문화와 저급 문화 사이의 관계는 내용의 문제가 아니라 구조의 문제임을 알 수 있다. 고급과 저급은 하나의 개념적인 구분에 지나지 않는 것으로 어떤 상황에서는 고급인 것이 다른 상황에서는 저급이 될 수 있다. 이러한 과정은 60년대 말과 70년대 초에 취향의 이슈에 대한 대중들의 견해를 바꾸어 놓았다. 소위 '좋은 취향'에 대한 단선적인 기준들이 거부당하고 결과적으로 이 세상에 나쁜 취향이란 존재하지 않는다는 인식이 점차 자리잡기 시작했다. 80년대에 들어서 취향의 이슈, 문화적 지위, 속물 근성과 갈등이라는 모든 문제들은 서서히 그 자체를 재설정하기 시작했다. 그러나 소수의 엘리트들은 사회의 좋은 취향이 통일된 문화의 형식을 요구하며 유일하고 진정한 문화가 따로 존재한다고 믿었기 때문에 이에 대해 비난했다. 그들은 고급과 저급 사이의 경계가 점점 더 불확실하게 되는 것에 대해 두려움과 경계심을 동시에 드러냈던 것이다.

그러나 푸코[M. Foucault]와 리오타르[J.-F. Lyotard] 같은 후기구조주의 철학가들은 상반된 견해를 제공한다. 이들은 문화에 전체적이고 단일한 기준이 존재하며 문화가 지향하는 최종 목적은 헤겔식의 변증법적 역사 발전 모델을 따라 진행한다는 기존의 역사와 문화에 대한 설명을 강력하게 거부한다. 특히 푸코는 '전통성' 또는 '전체성'을 강조하여 개별적인 사건들을 장중하게 설명하면서 선형적인 과정 사이에 끼워 넣는 방식으로 위대한 특정 개인이 등장하는 한정된 순간만을 강조했던 기존의 역사관을 강력히 부정한다.[19] 그의 분석은 오히려 그 동안 역사로 간주되기에 신뢰성

이 없어 보이고 부인되었던 사건들에 맞추어진다. 푸코에 따르면 역사는 과학성의 요구 수준에 못 미쳐 부적합한 것으로 간주되고 언제나 그 위계하에 종속되었던 것들이 폭동을 일으켜 온 결과라고 한다. 역사 개념에서 일정성과 본질이란 존재하지 않는다는 것이다. 이 견해를 푸코와 마찬가지로 리오타르도 같은 방식으로 주장한다. 리오타르에 의하면, 역사에서 최종적인 보편성은 결코 획득할 수 없으며 오히려 그것은 역사적 형태들의 '파편성'과 사건 이면의 요소들이 지니는 '다원성'으로 대체되기에, 모더니티가 가정했던 합리성의 역사 이념은 마침내 해체된다는 것이다.[20] 이러한 푸코와 리오타르의 역사관은 결국 그 동안 문화 내에서 중요하게 취급되었던 단일한 이성의 기준에 의해 지배되는 사회 이념(리오타르는 마치 이것이 인류를 악에서 구제할 수 있는 유일한 방식으로 취급되었다는 점에서 '해방 신화'라고 규정한다)이 본질적으로 사기 행각이었다는 것을 의미한다. 역사를 통해 입증되었듯이 지식의 진보를 위해 인류를 무지에서 해방시킬 것이라는 계몽주의 사상이나 변증법의 상승 작용을 통해 인간은 자기 소외로부터 해방된다는 헤겔식의 역사관, 프롤레타리아의 혁명적 투쟁을 통해 인간이 부르조아의 착취로부터 해방된다는 고전 마르크스주의, 그리고 시장 경제에서 자기 이익의 보편적 조화를 창출해내는 '보이지 않는 손'이 개입하여 빈곤으로부터의 인간을 해방시킨다는 아담 스미스의 논리는 마침내 그 신뢰성을 상실한 것이다.

또한 문화 비평에서 푸코와 리오타르는 모두 계몽주의의 문화적 전통에 대항한다. 모더니티의 계획은 18세기에 객관적 과학, 보편적 도덕성과 법칙 그리고 자치적인 예술을 개발하려고 노력했던 계몽주의의 산

19. Michel Foucault, "The Discourse on Language", in *The Archaeology of Knowledge*, A.M. Sheriden Smith (trans.) (NY: Pantheon, 1972).

20. J. F. Lyotard, *The Postmodern Condition: A Report of Knowledge* (Minneapolis: Univ. of Minnesota Press, 1989).

물이었다. 계몽주의 철학가들은 일상적인 삶의 풍요를 위해 전문화된 문화를 축적하고 이용하기를 희망했다. 이들은 예술과 과학이 자연의 힘에 대한 통제뿐만 아니라 자아, 세계, 도덕적 진화, 제도의 정의, 심지어는 인간 존재의 행복에 대한 이해를 조장한다고 믿었던 것이다. 그러나 이것들은 점차 원래의 계몽주의 이상이나 기대와는 달리 각기 독자적인 영역으로 제도화되었다. 결과적으로 문화는 인식, 제도, 실무, 심미성에 특별히 훈련된 소수의 전문가들의 자치적인 통제하에 놓이게 되었던 것이다. 이러한 계몽주의의 결과는 문화적 모더니즘의 영역에서 실제로 표명되었으며 이에 대한 비평이 미국의 신보수주의자 다니엘 벨[Daniel Bell] 등에 의해 이루어졌다. 그는 「자본주의의 문화적 모순」이라는 자신의 저서에서 모더니스트 문화가 많은 일상적 삶의 작은 가치들을 오염시켰다고 주장한다.[21] 모더니즘의 위력으로 진정한 자기 경험과 고도의 주관주의가 강조됨으로써 무제한적인 자아 실현의 원리가 우세하게 되었다는 것이다. 이는 사회 내의 전문적 삶의 원리를 강화시키고 이와 중재될 수 없는 모든 쾌락적인 욕구와 동기들을 감금시켜버렸다는 것이다. 벨의 견해는 문화란 전체적 통합의 형식으로서가 아닌 국지적 발생에 의해 형성된 것이라는 후기구조주의자들의 주장과 맥락을 같이한다.

　　이 주장들의 공통점은 문화에 어떤 단일한 체계가 존재하지 않는다는 사실이다. 즉 사회 구성 자체가 그렇듯이 문화는 미세한 사건들의 견지 내에서만 서술될 수 있다는 것이다. 특히 리오타르의 견해는 이 점을 보다 분명하게 한다. 그는 그의 저서 「포스트 모던 조건」에서 마르크스주의는 강압적으로만 이룩될 수 있는 균일한 사회를 파생시켜 왔다고 지적하면서 오늘날 우리가 처한 사회는 개별적으로 파편화된 상태로 존재하기 시작했다고 주장한다.[22] 실제로 리오타르에 의하면, 문화는 상이한 담론 체계들에 의해 형성된 것으로 그것은 맞다/틀리다식의 구분 대신에 작은/위대한

21. Daniel Bell, *The Cultural Contradictions of Capitalism* (NY: Basic Books, 1976).
22. J.-F. Lyotard, 앞의 책.

이야기의 범주로 이루어진다고 보았다. 여기서 '위대한 이야기[grand récit]'
란 주로 거대 규모의 정치·사회 계획과 관련되는 반면 '작은 이야기[petit
récit]'는 문화 내의 개인 또는 소집단들이 표현하는 국지적인 창조성과 관련
된다. 이러한 견해는 사회 전체의 합리화 과정에 반대해 국지적 대립 방식이
파생시키는 끊임없는 비판적 태도를 지지하는 푸코의 견해에 의해서도 뒷받
침된다. 리오타르가 볼 때, 모더니티가 이념적 신뢰성을 상실한 이유는 그
이념이 궁극적인 목적, 즉 텔로스[telos]를 위해 작은 이야기를 희생시킴으로
써 자유의 영역을 왜곡했기 때문이다. 따라서 탈현대성의 도래는 문화 내의
작은 이야기들이 합법화됨을 의미하고, 이는 반대로 억지 동의를 강요하는
모더니티의 능력에 대한 위기의 신호라고 할 수 있다. 이렇듯 기존의 중심
개념과 해방 신화들이 위기에 처하자 사물의 통속화와 이에 대한 문화적 수
용의 태도를 통해 키치가 형성되고 있는 것이다.

키치 광고의 전략

키치를 산업적 산물과 광고에 끌어들이는 사람들의 태도 속에는 마치 그것
이 자신들에게 '풍부함, 우아함 또는 세련된 분위기'를 제공해 준다고 믿는
어떤 '진지한 태도'가 드러난다. 그러나 거기에는 언제나 사람들이 좋아하지
않는다고 생각하는 것을 좋아하는 보이지 않는 심리가 내재되어 있다. 키치
가 조장하는 흥미로운 사실은 그것이 언제나 좋은 취향과 충돌함으로써 자
체를 정의하고 있다는 점이다. 즉 키치적 사물은 자신이 좋은 감각을 갖고 있
다고 생각하는 사람들이 반발하는 힘만큼 '키치적'이라는 것이다. 키치는 상
충되는 또는 상대적인 두 힘(고급과 저급 사이, 좋은 취향과 나쁜 취향 사이
의)에 의해 정의되는 이상한 매력을 지님으로써 그 자체를 단지 나쁜 것으로
단정할 수 없는 색, 이미지, 형태와 장식에서 이상 야릇함을 '풍기는' 어떤
에너지를 갖고 있는 것이다. 바로 이 점이 그토록 많은 키치 오브제와 이미지
가 부적합하고, 과잉적이고, 상투적이면서 쾌적함을 유발할 뿐만 아니라 광

그림 120. 노래방 전화 사서함 광고 전단(왼쪽).
그림 121. 썬루프 장착 전문점 안내 광고(오른쪽),
「자동차 생활」, 1994. 9월호.

란적이며 유희적인 사물과 이미지를 만들어내는 이유인 것이다. 다음에서
필자는 아브라함 몰르가 제시한 키치의 요소에 근거해 광고 표현에 채택된
사례들을 분석해 보고자 한다.

1) 부적절/부적합의 요소: 무언가 제대로 부합되지 않는 '묘한' 분위기를 만
들어내는 키치 광고는 한번쯤 '노래방'에 가서 노래를 불러 본 사람이라면
그것이 어떤 느낌인지 쉽게 알 수 있다. 연주곡과 상관없는 영상 자막이 서
로 겉돌며 만들어내는 이상 야릇한 노래방의 분위기는 음악 제작과 연주에
서 소외된 일반 대중이 전문적인 가수를 흉내내는 이른바 '진품적 가치로부
터 소외된 대중적 몸부림'으로서 그 자체가 키치일 뿐만 아니라 키치 이미지

의 미적 특성을 잘 반영해 준다.

　　이러한 불협화적인 요소가 만들어내는 키치 이미지는 특히 신문에 끼워져 가정으로 쏟아져 들어오는 광고 전단 또는 통속적인 잡지 광고, 지하철 또는 버스 광고 등과 같이 대부분의 값싼 대중 매체를 통해 일상적으로 주변에서 발견된다 (그림 120). 예를 들면 대개의 자동차와 관련된 광고들이 그러하듯이 어떤 '썬루프 장착 전문점의 안내 광고'는 자동차와 직접 관계가 없는 외국 남녀의 애무하는 모습이 등장하면서 "싱그러운 자연을 느낀다"라는 문구가 등장하는 속물적 취향의 불협화적인 이미지의 소구 형태를 보여 준다 (그림 121). 이러한 예는 흔히 싸구려 광고에서 볼 수 있는데, 값싼 이미지 제작을 위해 광고가 의도하는 원래의 정보 요소와 상관 없이 상투적으로 만화 또는 저속한 사진을 무차별적으로 병치시키는 제작 과정에서 비롯된 것이라 할 수 있다.

　　이와 같이 키치 광고에서 전형적으로 등장하는 광고 문구와 이미지 내에는 비합리적인 내용이 뚜렷이 발견될 뿐만 아니라 이미지의 구성에서 불균형과 부적합한 요소들이 병치 또는 결합되는 현상이 필연적으로 나타난다. 그것은 일종의 사실적 이미지가 왜곡된 '이미지의 일탈 현상'이라고도 할 수 있는데, 이는 키치 이미지가 언제나 표적(광고가 소구하고자 하는 의미와 형식)에서 조금 벗어난 지점을 타깃으로 하기 때문이다. 그렇기 때문에 키치 이미지는 정상적인 교육을 받은 디자이너들이라면 정교하게 조절되고 통제되어 있다기보다는 무언가를 결여한 듯한 느낌을 주는 소위 '좋아 보이지 않는' 모습을 반영하고 있음을 쉽게 발견할 수 있다.

　　왜곡된 키치 광고가 사회 내에서 의미하는 바는 일반척으로 그것이 소비 사회의 물적 재화가 증가함에 따라 이에 반응하는 사람들의 수동성, 짧은 주의력, 얄팍한 이해력과 즉각적으로 관계한다는 점이다. 즉 키치적 태도는 풍요로운 시대가 기존 사회 내에서 개발된 의미 체계들을 점차 기호가 결여된 쓰레기와 같은 것으로 만들어 놓은 현상과 긴밀한 관계가 있다. 사람들은 특정 기호가 갖는 의미에 대해 세세한 분별을 할 수 없을 뿐만

122

123

그림 122. 남한산성의 향토 음식점 전경.
그림 123. 양재 사거리 유공 주유소 전경.
그림 124. 파스퇴르 우유 신문 광고, 「조선일보」, 1995. 8. 23.

124

아니라 일차적으로 보이는 모습만으로 사물을 평가하는 경향을 갖는다. 오늘날 우리의 주변에서 팔리고 있는 광택이 반질반질 나는 자동차의 미끈함과 번쩍거리는 생활 용품들에 대해 사람들은 "나는 저것이 좋아!"라는 것 외에 그 어떠한 반응, 분석, 해석을 시시콜콜 그려내기를 원치 않는다. 그것은 어떠한 사전 지식 또는 활동을 요구하지 않고 즉각적인 만족을 보장하기 때문이다. 그러한 의미에서 키치 광고는 즉각적인 단순한 감정을 불러일으킬 뿐만 아니라 대량 생산된 사물들 중 재평가하기에 쉬운 것만을 선택하게 함으로써, 합리적으로 행동하고 있다고 믿고 있으면서도 실제로는 비합리적으로 행위하고 있는 소비자 자신들의 심리를 반영하고 있는 것이다.

2) 축적/과잉 정보의 요소: 위의 부적절/부적합의 요소가 정상에서 일탈한 무언가 결여된 느낌으로부터 유래한다면 축적/과잉 정보의 요소는 '보다 더 많은 것을 요구하는 내적 충동'에서 발생한다. 19세기 초 발생한 부르조아 문화를 대변했던 특징 중의 하나는 일종의 수집벽이라 할 만큼 증가하는 물적 사물을 집안 내에 끌어들여 장식하려는 충동이었다. 이러한 충동은 20세기 들어와 시장의 팽창과 함께 대량 소비 사회에서 보다 간결하고 단순한 것을 지향하는 기능주의 현대 디자인의 원리에 의해 억제되었지만 소비자의 태도 속에는 잠재된 의식으로 남겨져 왔다. 이러한 인간의 본능적 욕구는 개량할 수 없는 것이며, 그렇다면 그렇게 본능적 욕구를 최대한도로 발현할 수 있도록 하는 것이 상책일 수 있다(그림 122).

　　　　　이러한 욕구의 분출이 키치적 태도와 결합할 때 사물과 이미지는 과도한 장식 또는 과잉적 이미지를 만들어낸다. 요즈음 우리 주변에서 흔히 볼 수 있는 주유소들의 과다 경쟁이 빚어낸 '형광색의 향연'과 같은 장식적 모습(그림 123)은 바로 이러한 과잉적 모습을 잘 반영해 주고 있는데 이는 광고에서도 예외가 아니다. 그 좋은 예가 '파스퇴르 우유'의 신문 광고에 나타난다(그림 124). 그것은 "저온 처리 우유의 元祖"라는 문구에서 '元祖'를 반복해서 강조하고, 두 번씩 중복해서 부르짖고 있는 "파스퇴르는

항상 앞서가고 있습니다"라는 문구와 함께 "최초의 미 군납 자격 우유회사"임을 강조하는 신파조의 소구 방식을 보여 주고 있다. 또한 지면에 가득 채워진 광고 문구의 과잉적 레이아웃과 녹색, 청색, 붉은 색이 병치된 무지개 색의 주조 톤은 전형적인 키치 이미지의 속성을 반영하고 있는 것이다. 일련의 신문 광고에서 나타난 파스퇴르 우유 광고의 상투적 속성은 언제나 광고로 소구되기를 원하는 '메시지의 과잉적 욕구'가 담겨져 있다는 데 있으며, 이러한 모습이 다른 많은 키치 광고에 반영되고 있다.

이러한 태도에 대해 기능주의 모던 디자인은 단지 정신 병리 현상의 차원에서 파악해 왔다. 19세기 말 절충주의 건축에 나타난 과잉적 장식에 반발했던 비엔나의 건축가 아돌프 로스[Adolf Loos]는 1908년 그의 「장식과 범죄[Ornament and Crime]」라는 글에서 "문명의 진화는 일상적 사용을 위한 사물들에서 장식을 제거하는 것"이며, "현대적 삶의 과정에서 쟁취된 장식의 제거에 대항해 장식의 복귀를 시도하는 모든 행위는 '범죄'에 해당한다"는 강경한 견해를 표명했던 것이다.[22] 따라서 20세기 모던 디자인이 지향했던 '좋은 취향[good taste]'은 디자인의 형태 단순화, 즉 장식 제거에 대한 결벽증 또는 강박 관념의 결과였던 것이다. 이러한 맥락에서 광고에 내포된 수단과 목적의 부적합성과 과잉적 이미지의 축적은 메시지 자체가 지니는 의미와 효과의 측면에서 비도덕적인 모습으로 비쳐졌던 것이다.

그러나 기능주의의 원칙은 풍요한 사회의 이념과 모순된다. 그것은 사물과 이미지들이 범람하는 소비 사회에서 삶을 영위해 가는 인간들의 심리 상태와 분명히 어울리지 않는 것이다. 소비 사회의 특징은 소비자의 끊임없는 수요를 원동력으로 삼아 경제라는 기계를 끊임없이 가동시키는 것이다. 바꿔 말해 시장은 끊임없이 순환하지 않으면 안 되며, 그 순환 속도는 가속도를 붙여 빨리 진행되지 않으면 안 되는 것이다. 바로 이것이 '과

22. Adolf Loos, "Ornament and Crime", in Arts Council of Great Britain's *The Architecture of Adolf Loos* (London: Precision Press, 1985), 100쪽.

잉' 의 윤리이며 이러한 정서야말로 과잉 사회를 지배하는 윤리인 것이다.

3) 상투적 쾌적함의 요소: 통속적인 대중화 현상과 산업 생산의 다양화에 의해 초래된 대부분의 키치 이미지는 사람들의 수동적이고 단층적인 미적 감수성, 짧은 주의력, 얕팍한 이해에 부합된다. 왜냐하면 그것은 어떤 특별한 배경 지식 또는 활동을 요구하지 않고 즉각적 만족을 보장하기 때문이다. 따라서 그것은 그 자체가 인스턴트적[instant]인 속성을 제공한다. 이 속성이 바로 키치 이미지가 다른 모든 요소들 중에서 가장 일반적으로 채택하고 있는 상투적 쾌적함의 요소인 것이다.

키치 광고의 상투적 쾌적함은 완전히 맹백하고 예측 가능한 방식으로 단순한 감정을 불러일으킴으로써 고풍스러움, 전통적인 향수감, 이국적 정서, 애국심과 같은 감정을 유발한다. 그렇기 때문에 이미지는 예측 가능한 반응을 얻기 위해 이미 설정된 수용 가능성과 가치에 편승하려고 시도한다. 이 점이 바로 많은 키치 광고가 고풍스러운 '앤틱 스타일[antique style]'을 취하고, 상투적인 향수감에 호소하는 이유라고 할 수 있다(그림 125). 키치를 사랑하는 사람들은 인지적인 도전이나 사회적 또는 윤리적 도전을 원치 않는다. 그들은 각기의 사물들이 명확한 의미를 가진 모호하지 않은 세계에서 살기를 원하며 즉각적으로 인식 가능한 세계를 원하고 있는 것이다. 이러한 점에서 키치는 전통을 단절시키고 새로운 방식으로 평가될 예술적 아방가르드와 반대 급부적인 성격을 취한다고 할 수 있다.

이러한 의미에서 최근에 점차 늘어나고 있는 전통적인 기호를 사용하는 전통 소재 표현 광고의 예들은 종래 광고 형식의 서구지향적인 이미지 표현에 대한 변화된 모습을 보여 주고 있다. 그 동안 모던 디자인의 관점에서 주된 관심은 주로 이미지가 만들어내는 메시지의 정보적 효율성, 보편성과 엄격한 구성력에 있었던 반면 전통적 표현 광고에서는 정서적

23. 구기룡 · 나운봉, "TV 광고의 문화적 표현에 대한 소비자 의견 조사", 「광고 연구」(1993, 겨울호), 259쪽.

그림 125. 상단 왼쪽부터 시계 방향으로:
수입 모조 골동품 상점 진열대,
제롤라모 잡지 광고, *ELLE*, 1995. 9월호.
레쥬메 잡지 광고, *ELLE*, 1995. 9월호.

가치가 더욱 중요한 표현 요소로 등장하는 것을 볼 수 있다. 이는 "TV 광고의 문화적 표현에 대한 소비자 의견 조사"를 실시했던 구기룡과 나운봉의 연구에서 잘 나타난다. 이 연구는 전통 가치 지향적인 광고와 기억에 남는 표현에 대해 '우황 청심환'(그림 126)이 전체 응답자 488명 중에 39.3%를 차지했고, 다음으로 '경동 보일러'(11.5%), '다시다'(10.7%), '한국 야쿠르트'(8.4%), '게토레이'(6.6%) 순으로 나타났음을 보여 주었다.[23] 이러한 광고들에 등장하는 표현 요소들은 판소리, 사물놀이, 시골 풍경, 장독대, 한옥, 전통 음식, 토속적 의상 등과 같은 한국인의 공동체적인 경험과 정서를 떠올려 주는 소재들이라고 할 수 있다(그림 127). 이 소재들은 전통적인 경험 세계와, 서구화 이전뿐만 아니라 이후에도 오랫동안 문화적 삶의 틀을 형성하고

그림 126. 우황청심환 TV 광고.

그림 127. 삼성중공업 신문 광고.

있었던 편안하고 익숙한 소재들이었던 것이다.

그 동안 우리 사회의 많은 문화적 가치들은 산업 근대화 과정에서 전통적인 특수성과 근대적 보편성 사이에서 갈등을 겪어 오면서 그 두 가지의 가치가 공존해 있는 "이중 구조적 특성"[24]을 보여 왔다. 특히 해방 이후 진행된 새로운 사회적 제도의 기본 틀이 서구 근대화를 모델로 형성되는 과정에서 정서와 가치에 사회적 지위 이동 현상이 뚜렷이 나타났다. 종래의 농경 사회에 기반한 전통적 문화 기반으로부터 산업화된 도시 문화로의 진행 과정은 도시 생활에서 소외된 삶의 양식을 극복하기 위해 문화적 공감대가 형성되어 있는 기존의 전통적 가치와 정서를 소재로 한 이미지 표현 방식을 광고에 반영하고 있는 것이다.

특히 앞의 연구에서 가장 높은 빈도로 지적되었던 우황청심환 광고에 사용된 '우리 것은 소중한 것이여' 라고 하는 주장은 오늘날 한국적 정체성을 표명하는 문화 개발의 슬로건처럼 되어 우리의 공동체적 삶에 대한 정서를 환기시켜 주고 있다. 공동체적 삶에 대한 정서는 "사회 경제적으로는 산업 자본주의 발전 이후 합리화된 사회 구조와 관료화된 조직 안에서 물신화되고 파편화된 삶에 대한 비판적 인식이라는 의미를 지니고, 문화적으로 비인간화되고 소외된 삶을 극복하기 위하여 더불어 사는 관계, 1차 집단적 유대를 회복하고자 하는 욕구의 표현"[25]이라고 볼 수 있다.

4) 과장/광란의 요소: 키치와 관련된 사물과 이미지의 또 하나의 특징은 소비를 통한 물질적 풍요가 가져온 결과 중의 하나로 소유 의식에 공격성이 증가했다는 것이다. 그것은 방화, 약탈, 파괴적 본능과 유사한 심리적 요구에서 비롯된 결과이며 일종의 관능적 쾌락으로서, 정신 분석학에서 인간은 그러한 쾌락의 현실화를 갈망하는 충동이 기본적으로 존재한다고 주장한다. 사회가 결핍형 사회로부터 풍요한 사회로 변화하면서 사물에 대한 공격적인 태도도 그 의미와 방향이 변한다.

이러한 변화가 과장/광란의 요소로 키치 광고에 나타나

그림 128. "더블 복권" 신문 광고, 「스포츠 서울」, 1995. 10. 31.

는 것이다. 공격적 유형의 태도가 광고 이미지에 결합될 때 인간은 사유 재산의 크기를 인간 존재의 크기로 이해하게 된다. 그래서 그들에게 이미지 요소의 크기와 확대는 바로 자신의 존재적 크기와 같은 의미를 획득하게 되는 것이다. 예를 들면 '더블 복권' 신문 광고에 나타난 이미지는 "매주 발행, 매주 추첨"이라는 구술적 문구를 외치고 있는 놀부와 같은 과장된 만화 이미지가 더블 복권이라고 쓰여진 우주선과 같은 로케트를 타고 날아가고 있는 모습을 보여 주고 있다(그림 128). 로케트의 분사구는 행운의 당첨을 통해 급격한 사회적 지위 향상을 예고하는 희망의 상징이기도 하다.

이와 같이 부풀린 이미지의 과장된 표현은 마치 세계 자체를 소유하게 하는 듯한 느낌을 준다. 자양 강장제와 같은 의약품 광고에서 상투적으로 등장

24. 앞의 글, 248쪽.
25. 강명구, "광고의 문화적 역할에 대한 연구", 「광고 연구」, (1989, 여름호).

하는 많은 예들은 바로 이러한 의식을 반영하고 있다. 예를 들어 홍삼 드링크 "활삼 28"의 광고(그림129)에서 "도시에 氣를 부른다"는 문구는 모델로 제시된 방송작가 고원정의 수직적으로 당당하게 서 있는 모습과 마치 주위를 맴도는 에너지의 파장과 같은 노란색의 파형과 함께 그것을 마시면 힘이 재충전되어 마치 세계를 제압할 것 같은 과장된 모습을 제시하고 있지만 그것은 격무와 스트레스에 시달리는 피곤한 중년층에 대한 역설적 표현이라 할 수 있다. 또한 숙취 제거제 광고에서 '피로야 가라!'를 외치는 모델 이덕화의 특정 주장은 과장된 소구 방식을 통해 외부적 스트레스 때문에 점점 외소해지는 개인의 내부적 공간을 확대시킴으로써 존재성을 회복시키려는 몸부림을 보여 주고 있는 것이다(그림 130).

　　　　　이와 같은 과장의 요소는 이미지의 형식적 측면에서 부풀림뿐만 아니라 내적인 심적 공간[psychic space]의 팽창을 함께 반영한다고 할 수 있다. 광란의 요소는 바로 과장된 표현이 더욱 심화된 모습이라고 할 수 있다. 이는 앞서 언급했듯이 파괴적 본능에서 비롯된 관능적 쾌락의 충동이 여과되지 않은 채 그대로 '폭발'되는 경우라고 할 수 있다. 이러한 광고

129

그림 129. "활삼 28" 드링크 잡지 광고,
「자동차 생활」, 1994. 9월호.
그림 130. "젠" 드링크 TV 광고, 1995.
그림 131. 디젤[Diesel] 의류 광고,
Interview, 1995. 1월호.

130

131

형식은 아직 우리의 광고 이미지에서 드물게 발견되며, 주로 외국 광고 사례들에서 나타난다. 그것은 정도를 벗어난 일탈적 이미지를 우리는 수용하기 어렵기 때문이다. 이는 서구와 우리 문화의 정서 차이에서 비롯된 것이다. 하나의 예로, 최근 '진 의류' 브랜드인 '디젤[Diesel]' 광고의 형식은 광란의 요소를 축제적 분위기로 반영하고 있는 사례를 보여 준다(그림131).

5) 유희적 만족의 요소: 이 요소에 반응하게 되는 심적 요인은 쾌락주의로부터 비롯된다고 여겨진다. 쾌락주의는 이미지를 통해 관능성을 추구하려는 태도라 할 수 있다. 인간은 아름다운 사물을 소유하고 그것을 사랑스럽게 애무하는 것을 통해 쾌락을 느낀다. 이러한 즐거움과 관능적인 체험이 키치 광고의 미적 토대를 형성하는 것이다.

유희적 만족에 해당하는 광고 이미지의 주된 모습은 주로 그로테스크한 악취미(그림 132), 유아적·만화적 태도, 성적 유희, 그리고 환상적 낭만성 등으로 나타난다. 유희적 만족의 주된 이미지는 최근 어린이 대상 광고로부터 청소년층을 대상으로 한 광고로 확대되어 마침내는 기성 세대로 파급되고 있다. 유희에 대한 욕구는 어린 아이들만의 것이 아니며 생리적 욕구를 만족시키고 난 후의 모든 인간 존재들에게 해당하는 것이며 그것을

그림 132. 디젤 의류 광고,
Interview, 1995. 2월호.

금지한다는 것은 일종의 억압 행위가 된다. 따라서 유희적 만족의 키치적 요소가 광고 이미지에서 늘어나는 것은 사회적 욕구의 영역이 확대됨을 의미하며, 역으로 사회적 억압의 요소가 증가하고 있음을 간접적으로 말해 준다.

유아적 태도를 반영하는 키치 광고의 좋은 예는 귀염성의 사용이라고 할 수 있다. 동물 행동 학자들은 귀여운 모습이란 몸에 비해 큰 머리, 머리에서 낮게 붙어 있는 눈, 크게 튀어 나온 앞 머리, 둥글게 튀어나온 볼, 둥글게 부푼 몸통, 부드러운 신체 표면, 서투른 행동 등을 포함한다고 한다.[26] 소위 인형과 같은 귀여운 이미지의 채택은 어린이에서부터 청소년 층을 대상으로한 제과 및 빙과류, 문구류, 의류 등의 광고에서 주로 나타난다.

사회 내에 순수한 정서가 귀해지고 정서를 느낄 수 있는 대상을 찾을 수 없을 때 사람들은 단지 그러한 정서의 분위기를 그리워하고 추구하는데 바로 이러한 경향이 요즘 청소년 층에 파급되고 있는 '인형 같아지기' 현상이라고 할 수 있다. 예를 들면 빙과류 '꼬모' 광고는 말없이 인형 같은 무표정으로 춤을 춰 인기를 모았던 모델 황혜영이 유아적 색채가 가득한 장난감집 속에서 꼬모를 선보이고 있다(그림133). 또한 20대들을 겨냥한 'LG삐삐 스토니'의 광고 이미지는 "이제 삐삐도 코디네이션 시대!"를 주장하면서 인형 같은 모델이 등장하는데 그것은 어릴 때 갖고 놀던 인형의 소품과 같은 삐삐를 이미지로 제시하고 있는 것이다(그림 134).

오늘날 "풍요와 저항과 모방 속에서 그 모습이 형성된 신세대라 불리는 청소년 세대"는 경제 성장의 가장 큰 수혜자로서 경제 성장의 가장 큰 희생자인 부모들의 세대와는 크게 다른 정서를 갖고 있다.[27] 기성 세대가 현재를 희생하여 미래의 안전을 보장받고자 하는 '확보 중심적' 태도를 지닌 데 반해 청소년 세대는 풍요한 환경 속에서 '소비 중심적'이면서 어

26. Konrad Lorenz, *Studies in Animal and Human Behavior*, vol. 2., trans. by Robert Martin (Cambridge, Mass.: Harvard Univ. Press, 1971), 154쪽.

27. 현용진, "부정과 차별, 변화의 X세대", 「광고정보」(1994, 5월호), 21쪽.

133

134

135

그림 133. 빙과류 "꼬모" TV 광고, 1995.
그림 134. "LG 삐삐 스토니" 잡지 광고,
「TV 가이드」, 1995. 10.27-11.2.
그림 135. "데땅뜨" 신문 광고, 「스포츠
서울」, 1995. 10. 19.
그림 136. 부드러운 질감의 인형들.

136

려움 없이 성장한 반면 세상에 대한 두려움을 갖고 있는 세대라고 할 수 있다. 이와 같이 세상에 대한 두려움은 세상으로부터 보호받을 수 있는 곳으로 젊은이들을 몰아간다. '어린 아이 같아지기'의 키치적 요소는 바로 이러한 두려움으로부터 도피하고 싶고 순진한 척 가장하여 세상살이에 책임을 지기 싫어하는 일종의 도피 현상을 반영한다고 할 수 있다.

현실을 거부하고 가상의 세계를 현실로 끌어들여 살고자 하는 욕구는 유아적 태도와 함께 만화적 삶의 방식도 끌어들인다. 최근 광고에 증가하고 있는 만화적 이미지는 바로 이러한 경향을 보여 준다. 영화 '마스크'에서 사용되었던 컴퓨터 애니메이션의 몰핑 기법이 빙과류 '샤샤' 광고에 사용되어 주 소구 대상층인 어린이들의 호기심을 자극하고 관심을 유도했고, 완전한 만화 형식을 차용한 '데땅뜨' 광고(그림 135)는 상품의 기능, 용도보다 광고가 주는 환상의 작용을 더 쉽게 믿는 신세대적 삶의 방식을 반영한다.

이러한 유아적 삶의 방식을 유지하는 데 없어서는 안 될 인형 같은 모습, 소품과 만화적 이미지는 정신 분석학의 대상이기도 하다. 정신 분석학의 연구에 따르면, 유아는 태어난 직후 자신과 어머니 사이의 어떠한 구분도 의식하지 못한다고 한다. 그러나 유아는 점차 사물과 관련지음으로써 자신과 어머니를 구별하는 의식을 포함하여 개체화 과정을 겪게 되는데, 이때 최초로 유아가 지각하는 사물은 바로 어머니의 젖가슴이라는 것이다. 이 '사물'은 유아와 사물 사이의 첫번째 관계를 형성시킬 뿐만 아니라 이후의 장기적인 정신 발달에 중요한 암시를 준다. 이론에 의하면 유아의 자아 인식은 최초 어머니의 젖가슴이라는 사물로부터 점차 부드러운 담요 또는 친근한 인형과 같은 장난감을 통해 이루어지며(그림 136), 이러한 사물들을 '위안체[pacifiers]'라 부른다. 유아 관찰을 통해 학자들은 유아의 위안체

28. D. W. Winnicott, "Transitional Objects and Transitional Phenomena", *International Journal of Psychoanalysis*, 34, 89-97쪽.

에 대한 집착이 매우 일반적인 현상임을 말하고 있다.[28] 흔히 유아들은 특히 화가 났을 때 또는 잠이 와서 울 때 위안체로 달랠 수 있으며 이러한 의미에서 유아들은 이러한 사물에 종속된다는 것이다. 위안체적인 사물과 유아 사이의 관계는 유아 자신이 사물에 대해 갖는 특별한 의미가 사라질 때까지 지속되어 이 기간 동안 위안체는 절대로 변경되어서는 안 된다. 사물은 유아의 관점에서 '그 자체의 생명'을 갖고 있는 것으로 여겨지기 때문이다. 유아 초기의 '위안체'는 후에 손가락을 빨고 본격적으로 장난감을 갖고 놀기 시작하는 천이적 시기에 이르러 어머니로부터 유아를 분리시켜 성장하게 하는데 도움을 주는 '천이적 사물'이 된다. 초보적인 유아기에 자아와의 '대화' 가능성을 제공했던 이러한 천이적 사물의 속성은 성인이 된 시기에도 보호받고 위안받을 수 있는 위안체로 키치에 담겨지는 것이다. 이 점은 만화적 태도를 삶의 방식에 끌어들여 가상의 현실에서 위안받고자 하는 심리를 조장한다.

키치 광고의 유희적 요소에서 빼놓을 수 없는 것 중의 하나는 성[性]적 유희라고 할 수 있다. 그것은 오랜 역사를 갖고 있으면서 다양한 형태로 그 모습을 보여 주고 있다. 예를 들면 '하이 부스터' 광고에서 "강력한 힘"이라는 문구와 등장한 여성이 주먹을 쥐고 쭉 뻗은 팔뚝은 남성의 성기를 상징하는 성적인 은유가 담겨 있다(그림 137). 이보다 좀더 노골적인 성적 표현이 엔진 코팅제 'CD-2' 광고에서 사용되고 있는데, "강한 것을 넣어주세요!"라는 노골적인 문구와 함께 미끈한 표면을 지닌 여성 이미지의 로봇이 마치 포르노 사진에 가까운 자세를 취하고 있다(그림 138). 이러한 광고는 성을 상품화하고 욕망을 궁극적으로 충족시키는 것이 아니라 끊임없이 새로운 욕망을 재생시킨다는 점에서 키치의 본질을 잘 말해 준다고 할 수 있다. 또한 성기를 상징하는 성적 은유의 표현과 이를 구성하는 데 사용하는 소재의 속성들은 키치를 포르노적인 양상으로 이끈다. 예컨대 키치적 사물이 즐겨 채택하고 있는 니켈 도금의 금속성, 비닐, 플라스틱, 합성 섬유 같은 소재들은 질감에서 느껴지는 번지르함과 가공의 색채를 통해 점액질의 느낌

137

138

그림 137. "하이 부스터" 잡지 광고, 「자동차 생활」, 1994. 9월호.
그림 138. 엔진 코팅제 "CD-2" 잡지 광고, 「자동차 생활」, 1994. 9월호.
그림 139. 번지르르한 고광택의 사물들.

139

그림 140. 물신[fetisch]의 사례들.

을 제공한다(그림 139). 일찍이 프로이트는 이러한 미적 쾌감이 명백하게 무의식적인 성의 상징과 연결되어 있음을 제시했다. 자동차와 오토바이가 흔히 성적 어필의 요소로 모터쇼 또는 광고에서 늘씬한 미모의 여성 모델과 함께 소개되는 것은 차체의 매끄러운 유체 형태와 번들거리는 광택, '고성능' 과 결합되어 있는 피할 수 없는 남근적 연상과 관계하기 때문이다.

이와 같이 오늘날 도처에서 발견되는 키치 광고의 메시지에 나타난 성적 표현[erotic expression]은 보드리야르가 말한 바와 같이 본래 의미의 성욕과는 구별되어야 할지 모른다. 보드리야르는 말하길 "충동 및 환상으로서의 육체를 지배하는 것은 욕망의 개별적 구조이지만, '에로틱한' 육체를 지배하는 것은 교환의 사회적 기능"이라는 것이다. 즉 성적 표현은 교환되는 욕망의 기호를 매개로 하는 것으로 단지 기호 속에 위치된 것이지 욕망 속에 있는 것이 아니라는 것이다. 그렇기 때문에 '여성의 육체'라는 성적 기호는 가제트와 같은 기능적인 일련의 사물들과 같은 유형의 '사물'이 된다. 이러한 현상은 산업 사회에 증가하는 보통의 상품, 가제트, 액세서리 등의 영역을 통해 '육체=사물'이라는 '물신 숭배'의 성적 태도가 소비의 전 영역에 파고 들고 있음을 반영하는 것이다.

흔히 정신 분석학에서 말하는 '페티쉬 또는 물신[物神, fetish]'이라는 용어는 그 자체의 의지를 소유하고 있는 듯한 사물의 마술적 속성을 지칭하기 위해 사용된다. 프로이트의 이론에 따르면 '물신 숭배'라는 용어는 어떤 사람이 자신의 성적 만족을 위해 특히 옷과 같은 어떤 사물에 의존하는 성적 도착증을 지칭한다. 전형적인 경우 남자는 여성의 속옷, 스타킹, 또는 구두 같은 것과 자위를 통해 만족을 구하고 만족스러운 성 접촉을 위해 그러한 의상을 입도록 상대방 파트너에게 요구한다(그림 140). 비록 물신 숭배가 프로이트의 용어 상에서는 '도착증'이지만 그것은 단지 성적인 관계와 결합된 문제일 뿐이다. 과연 물신들은 왜 만들어지는가? 이에 대해 프로이트는 오이디푸스 컴플렉스의 개념을 통해 유아기에 지녔던 '거세 불안'과 관계가 있다고 주장했다. 여기서 남아는 그의 어머니를 사랑의

대상으로 취하고 아버지를 경쟁자로 지각한다. 그러나 어머니에게 남근이 없다는 사실을 알게 된 남아는 이 사실을 충격적으로 받아들이고 자신이 어머니와 같이 거세될지 모른다는 공포심을 갖게 된다. 즉 그는 아버지와의 갈등에서 자신의 남근을 잃게 될 것이라는 공포를 지니게 된다. 이러한 갈등과 공포는 무의식적으로 움직여지는데, 장차 어른이 된 시기에 성인의 행동을 결정하는 요인으로 잠복하게 된다. 바로 이러한 공포에 대응하기 위한 한 가지 방법은 어머니의 생식기의 외상적[外傷的] 모습 이전에 보여진 마지막 사물의 물신을 만드는 것이다. 요약하면 물신적 사물은 여성의 (거세된) 남근을 대표하며 거세 불안을 경감시키는 방어적 기능으로 쓰인다.

그러나 물신 숭배는 프로이트가 말했듯이 남성에게만 제한된 것이 아니다. 프로이트식의 정신 분석학은 여성의 물신 숭배 증거를 무시했다고 주장하는 반대 의견에 직면하게 된다. 즉 남아와 여아 발달에 대한 프로이트식의 해석은 현저한 불균형을 드러내는 것이다. 이에 관해 라캉[Lacan]의 정신 분석학은 인간 발달에서 성인의 성[sexuality]은 생물학적으로 결정된 것이 아니라 사회 내의 재현 방식들이 만들어낸 기호적 효과들의 결과로 간주되어야 한다고 주장한다. 라캉은 여성을 가부장적인 질서 내에서 남성 성기가 거세된 존재로 구조화시켰던 프로이트의 개념에 대한 비평을 가해 남성 성기를 사회 내의 특권화된 기표[signifier]로 파악하기 시작했던 것이다.

어쨌든 넓은 의미에서 물신 숭배의 전형적 모습은 포르노그라피에서 발견된다. 포르노는 종종 여성에 대한 폭력적 이미지를 지닌 요소로서 인용된다. 포르노에 대해서는 이것이 피할 수 없는 남성의 성적 충동을 위한 '안전한' 출구를 제공하는 일종의 카타르시스로서 작용할지 모른다는 견해와 다른 한편으로 포르노에 대한 노출이 개인을 보다 폭력적으로 만들기 쉽기 때문에 결과적으로 성폭력을 증가시킬 수도 있다는 견해가 함께 존재한다. 그러나 포르노가 키치의 전략으로 사용될 때 키치 자체가 성적 호기심을 자극시키는 수단으로 사용된다고 단정짓기는 어렵다. 왜냐하면 키치

그림 141. 서울랜드 국화축제 신문 광고(위),
「일간스포츠」, 1995. 10. 7.
그림 142. 삼성카메라 TV 광고(오른쪽), 1995.

의 미감은 결코 실재하는 성의 본질에 도달하기 위한 것이 아니기 때문이다. 그것은 뿌리없이 부유하는 '관음적인' 감각을 사물에 위치시키기 때문에 실제 성적 대상과는 적정 거리를 유지한다는 점에서 '위조된 성적 쾌감'이라고 할 수 있다.

　　　　환상적 낭만성 또한 키치 이미지에 유희적 만족을 주는 중요한 요소이다. 이 태도는 인간과 이미지 사이의 초현실주의적인 관계 방식으로 키치 광고에 표현된다. 여기서 이미지는 단지 '상황'을 만들어 내는 기능을 담당하고 있을 뿐이다. 일상의 논리를 무시한 채 초현실주의적인 상황 속에 놓여진 이미지와 그 파편들은 그것들이 본래 갖고 있던 기능을 완전히 상실한다. 초현실주의는 사물이 자신의 본래 기능을 상실한 지점에서 사물을 바라보게 한다. 그 결과 마치 미래에 대한 기대감과 행복이 보장될 것 같은 환영을 만들어 내는 것이다. 예를 들면 디즈니랜드나 "그림 같은 가을

이 펼쳐진다!'라는 서울랜드 '국화 축제' 광고(그림 141)와 같은 인공적 환경
들은 인간 자신들이 사회로부터 소외된 심적 공간을 가상의 세계로 채워 넣
을 수 있는 수단을 제공한다. 이와 같이 키치 이미지가 조장하는 '행복의 미
학'은 삼성 카메라 TV 광고(그림 142)에 나타난 메시지 속에 잘 담겨져 있다
— "꿈을 열어 드립니다. 눈으로 볼 수 없는 신비. 당신의 모든 세계를 담습
니다."

키치 다시 보기…

정제되고 품위있는 모습이 좋은 취향의 디자인에 필수적인 것과 마찬가지
로, 이상의 광고 사례를 통해 본 키치의 전형적인 전략적 요소들은 키치를
살아 있게 만들어 주는 타고난 속성들이라고 할 수 있다. 키치는 대중적 취
향과 심리가 산업 사회에 직면하는 생생한 태도와 산물을 반영하고 있다. 이
러한 의미에서 키치는 결코 쉽게 단정짓고 파기할 수 없는 대중 문화의 중요
한 자원인 것이다. 또한 문화 내에 만연된 키치적 속성은 디자인이 반영해야
할 문화적 의미뿐만 아니라 표현성 면에서 미적 범주를 확장시킬 수 있는 가
능성을 제공할 수 있다. 왜냐하면 만일 어떤 특정 시공간에 '좋은 취향[good
taste]'과 '좋은 디자인[good design]'이 존재한다고 가정한다면 거기에는 언
제나 키치의 모습이 함께 존재하기 때문이다. 키치와 좋은 취향의 예술 또는
디자인 사이의 관계는 '같은 동전의 양면'과 같은 것으로 우리는 이 모두를
함께 '문화 현상'으로 파악해야 한다. 따라서 그것이 미술, 디자인 또는 그
어떤 예술 형태이든 간에 일상 삶으로부터 유래하는 키치 현상을 이해하지
못한 채 막연히 '순수하고 진정하게 아름다운 것'을 만든다고 한다면 마치
그림자 없이 빛이 존재한다고 주장하는 것과 같다고 하겠다. 그러나 무엇이
빛이고 그림자인지는 오직 대중적 선택에 의해 결정될 일이다. 대중 문화는
영원히 고정된 것도 불변적인 것도 아니기 때문이다.

그림 143. 디지털 천지창조.

사이버스페이스 · 디지털디자인

15세기 유럽인들은 하늘이 지구를 중심으로 돌고 있으며 별과 혹성을 이동시키는 폐쇄된 동심원적인 수정체로 이루어졌다고 '알고' 있었다. 이러한 '지식'은 인간이 행하는 모든 것을 조직화시켰고 인간은 이것을 진리라 믿었다. 얼마 후 갈릴레오의 천체 망원경은 이러한 진리를 완전히 뒤집어버렸다. 결과적으로 백여 년 후에 모든 인간은 우주가 마치 거대한 시계와 같이 작동하는 개방되고 무한한 것임을 비로소 '알게' 되었던 것이다. 지식의 변화에 의해 창조된 새로운 견해를 반영하면서 건축, 음악, 문학, 과학, 경제학, 예술, 정치 등의 모든 것이 바뀌었다.

J. 버크, 「세상 만물이 바뀐 날」 중에서

마치 갈릴레오의 '천체 망원경'과 같이 오늘날 미세 전자 공학의 급속한 개발에 의해 초래된 '디지털 미디어 혁명'은 불과 20-30년 전까지만 해도 상상할 수 없었던 새로운 세계의 지형을 창조해내고 있다. 이는 우리가 지식과 세계를 바라보는 방식을 변화시키고 새로운 현실의 모습을 제공하고 있다. 예를 들어, 그동안 우리 주변에서 진행되었던 놀라운 변화들을 눈여겨보라. 이미 우리 삶에 얼마나 큰 변화가 일어나고 있는지 잘 알 수 있을 것이다. 이동통신과 스마트폰, 노트북, 행정과 은행 업무의 전산화, 사무 자동화, 컴퓨터 그래픽과 애니메이션, 컴퓨터 오락 및 인터넷 게임, 신용 카드와 현금 인출기, 자동 생산 시스템, 월드 와이드 웹과 인터넷 전자 우편, 주문형 비디오 홈쇼핑, 재택 근무… 또한 초고해상 디지털 TV, 원격 화상 회의와 강의, 가상

현실과 수많은 종류의 인터랙티브 멀티미디어에 이어 사물인터넷[IoT], 로봇, 3-D프린터와 IT융합 전기차 등의 모습들이 펼쳐지고 있다.

　　　이와 같이 디지털 미디어 기술에 의해 촉발된 사회 변화가 앞으로, 5백 년 전 서구 세계가 겪었던 것보다 훨씬 더 막대한 영향을 가할 것이라는 점은 의심할 여지가 없다. 이러한 영향력이 우리의 가정, 학교와 사무실에 도달할 때 우리의 삶은 보다 극적으로 변하게 될 것이다. 현재 우리가 목격하고 있는 변화는 결코 단순히 물리직 구조와 기능이 더 뛰어난 에어콘, 냉장고, 자동차, 비행기들이 출현하면서 비롯된 것이 아니다. 달리 말해 고전적으로 이해되어 온 물리적 생산과 분배의 경제적 원리들 또는 자본과 노동의 원리에 관여하는 변화가 절대로 아닌 것이다. 대신에 우리는 생산과 소비의 물질적 도구 차원을 넘어서 이른바 '비물질화' 된 인간 상호 작용 가능성과 함께 시공간의 새로운 정의에 직면하고 있다. 우리의 모든 삶은 '비트' (bit, 0과 1로 이루어진 'binary digit' 의 약어)로 이루어진 데이터로 환원되고 이에 대한 통제와 조절은 물리적 장소와 시간을 넘어서 세계적 차원에서 동시다발적으로 일어나며, 우리의 마음은 스크린 상의 '가상 현실' 로 용해되어 이제껏 유지되어 온 모든 제도적 권위주의의 권력으로부터 이탈하고 있다. 이 새로운 지형은 '가상의 지형' 으로서 모든 정치적이고 문화적인 표명들은 바로 이 공간, 즉 사이버스페이스[cyberspace]에서 이루어진다. 한마디로 사이버스페이스의 출현으로 인해 우리 스스로 인간 문화의 정체성과 시공간을 새롭게 정의해야 할 심각한 필요성이 제기되었다고 할 수 있다. 따라서 인간 삶의 방식을 정의하는 디자인은 이제 19세기에 러스킨과 모리스가 주장했던 '수공예 정신' 으로는 더 이상 수호할 수 없고, 또한 20세기 초 모더니스트들을 그토록 사로잡았던 내구성, 표준화, 대량 생산의 산업적 의미들을 와해시키는 새로운 상황에 직면하고 있는 것이다.

　　　그러나 우리의 삶에 이것이 최선일지 아니면 최악의 모습일지는 아직 쉽게 말할 수 없다. 왜냐하면 문제는 전적으로 우리가 변화에 어떻게 반응하고 우리가 무엇을 선택하는가에 달려 있기 때문이다. 어떤 사

람들은 변화에 대처하는 것이 단순히 새로운 커뮤니케이션 네트워크를 통해 '초고속망'을 구축하고, 이를 새로운 첨단 전자 장치에 연결하는 데 있다고 믿기 쉽다. 그러나 그것은 대단히 잘못된 생각이다. 정말로 중요한 것은 오히려 우리가 어떠한 종류의 커뮤니케이션을 원하며 우리가 이끌어 갈 삶의 유형이 전자적으로 어떻게 중재되는가를 분명히 인식하고 그 '내용'을 문화적으로 정의하는 것이라 하겠다.

오늘날 디지털 전자 기술이 만들어낸 가상의 공간으로서 사이버스페이스는 디지털 텔레커뮤니케이션 네트워크, 인터랙티브 멀티미디어[interactive multimedia], 현재 진행 중인 전자 공학의 소형화와 이에 따른 상업화에서 비롯된 새로운 문화적 조건을 의미하며 디지털디자인은 이에 대한 디자인의 대응 원리라고 할 수 있다. 과연 이러한 조건과 원리는 어떠한 과정을 통해 마련되었는가? 또한 미디어 환경의 새로운 변화가 우리에게 시사하는 바는 무엇인가? 달리 말해 우리가 현재 살아가는 현실의 공간, 즉 물리적 공간에 비추어 사이버스페이스가 갖는 문화적 정체성은 무엇인가? 이로 인해 앞으로 디자인의 조직 원리와 접근 방법은 어떻게 변화하는가? 만일 우리가 현재 일어나고 있는 일과 이것이 의미하는 바를 정확하게 이해한다면 21세기의 가상 공간과 디지털디자인을 위한 일련의 대안책을 마련할 수 있을 것이다.

가상의 조건들: 모르스 부호에서 가상 현실까지

사이버스페이스라는 용어는 한마디로 규정할 수 있는 쉬운 용어가 아니다. 그것은 애초에 인류의 불행한 미래를 예고하는 일련의 공상 과학[SF] 소설에서 유래했다. SF 소설가 윌리엄 깁슨[William Gibson]은 1984년 그의 사이버펑크[cyberpunk] 소설 「뉴로맨서[*Neuromancer*]」를 시작으로 「카운트 제로[*Count Zero*]」(1986)와 「모나리자 오버드라이브[*Mona Lisa Overdrive*]」(1988) 3부작에서 근미래의 절망적인 반유토피아적 견해를 표명했다(그림 144). 특

그림 144.
윌리엄 깁슨의 SF 소설 표지들.

히 뉴로맨서는 사이버스페이스의 개념을 통해 '테크노 비전'의 세계를 그려 낸 효시적 작품으로 기록된다. 이 소설에서 깁슨은 사이버스페이스를 "모든 국가에서 수십억의 조작자들이 합의를 통해 성립한 환영… 인간 시스템 내의 모든 컴퓨터 메모리 집합에서 나온 추상화된 데이터의 그래픽 재현… 생각할 수 없는 복잡성… 데이터의 군집, 성운… 빛나는 도시처럼…"이라는 표현으로 묘사했던 것이다.

　　　　깁슨의 SF소설을 한번 읽어 본 사람이라면 또는 영화 「Johnny Mnemonic」(이 영화는 우리나라에서 「코드명 J」로 상영되었다. 깁슨은 자신의 소설들 속에서 다루었던 줄거리의 부분들을 각색해 직접 이 영화의 각본을 썼다)을 본 사람이라면 그가 그려낸 테크노 비전이 인류가 전자파로 인해 '신경감퇴증후군[NAS: Nerve Attenuation Syndrome]'이라는 치명적인 병에 걸리고 뇌에 기억 용량을 증가시키는 "트로드[trode]"라는 '직접 신경 연결단자'를 장착한 막다른 상황을 예시한 것처럼 사이버스페이스를 비관적으로 볼지 모른다(그림 145). 하지만 그것은 결코 있을 수 없는 허무 맹랑한 상상의 세계가 아니라 단지 오늘날 지구촌 커뮤니케이션의 인프라 구조 속에서 현재 벌어지고 있는 실제 상황을 약간 '과장'한 것에 불과했다. 즉 그의 소설에 등장하는 사이버스페이스의 세계는 오늘날 우리 주변에 급속하

그림 145. 프랭크 드레본[Frank Drevon], 하이퍼 만화 "Chaos Control"의 한 장면.

그림 146. 심철웅, 「다변형 머리의 환영」, 컴퓨터 그래픽, 1996.

게 퍼져 가는 시스템에 연결된 컴퓨터 네트워크 자체를 지칭할 수 있고, 혹은 스크린 상의 데이터[data]를 가시화하는 멀티미디어와 모든 그래픽 인터페이스[GUI: graphic user interface]의 상징적 가상 공간과 최근 컴퓨터와 비디오 테크놀로지에서 취하는 다른 테크닉(특히 가상 현실, VR: virtual reality)들의 심화된 모습에 붙여진 명칭일 수 있다. 이는 다른 말로 인터넷, 위성통신, 인터랙티브 케이블 TV와 전 세계적 네트워크에 의해 구축된 가상의 환경이면서 마이크로 칩과 디지털−옵티컬[digital-optical] 저장 기술이 만들어 낸 이른바 기억을 돕는 매체 환경[mnemonic media environment]을 지칭할 수도 있다. 만일 사이버스페이스가 비유적으로 설명된다면 그것은 마치 서로 다른 대륙에서 흘러들어간 물줄기가 구획이 없는 거대한 바다에서 합쳐지듯이 상이한 매체들이 용해되어 끊임없이 형질 변형이 일어나는 메타모포시스[metamorphosis]의 과정 자체를 의미할 수도 있고, 형태가 없이 계속적

인 자기 증식 과정을 겪는 거대한 '액질의 건축물[liquid architecture]' [28] 같
다고 할 수 있다(그림 146).

　　　　　이러한 가상 환경의 '바다'를 형성시킨 사이버스페이스
의 근간을 이루는 구조는 19세기의 전신 전화 연결망과 시네마토그라프의
소개, 1930년대의 텔레비전의 발명과 60년대 이후 비디오 기술의 전개, 40
년대와 50년대의 디지털 컴퓨터 개발, 70년대 퍼스널 컴퓨터 출현, 70년대
말과 80년대에 개별적인 기존 매체들을 종합하여 개발한 디지털 멀티미디어
와 후속적인 기술에 의해 구축되었다.

147

　　　　　태초에 '·'과 '一'가 있었다. 사이버스페이스로 향했던
첫번째 물줄기는 1830년대 일명 '모르스 부호'로 알려진 점과 대쉬의 바이
너리[binary] 전기 신호에서 흘러 나왔다(그림 147). 이 물줄기는 곧 전선 연
결망을 통해 급속하게 영국, 유럽, 미국을 거쳐 거미줄처럼 섬과 대륙을 타
고 흐르기 시작했다. 또한 1851년에는 영국 해협을, 1866년에는 대서양을
가로지르는 전신 케이블이 설치되면서 국제적 통신망으로 뻗어 갔다(그림
148). 이러한 원형적 사이버스페이스는 벨[A. G. Bell]의 전화와 마르코니[G.
Marconi]의 '무선 전신술'(후에 '라디오'를 가능케 한)이 발명된 후에 엄청

나게 팽창됨으로써 전자 커뮤니케이션의 시대를 열어 놓았다. 원래 전신술은 '원거리 통화'가 아니라 단지 '원거리 글쓰기'의 형태에 기초한 것으로 전신 부호 전송은 극소수의 훈련된 전문 조작자와 특별한 전신국을 통해서만 가능했다. 그 후 생생한 음성 통신은 1876년 전화의 발명으로 시작되었고 1920년대부터 라디오파가 인간의 음성과 음악을 방송하기 위해 사용되었으며 1930년대에 라디오와 전신 모두가 영상 신호를 실어 나르기 시작했다.

148

149

그림 147. 최초의 모르스 전신 메시지, 1844.
그림 148. "세계의 8번째 기적": 대서양 케이블 완공 기념 인쇄물, 1866.
그림 149. 뤼미에르 시사회를 알리는 포스터, 1895.

'1895년 12월 28일' 오귀스트와 루이 뤼미에르 형제[Lumiére Brothers]가 파리의 '그랑 호텔'에서 에디슨이 발명한 '키네티스코프[Kinetiscope]'를 보완해서 만든 카메라와 영사기 겸 인화기이면서 손으로 돌려 작동하는 '시네마토그래프[Cinématograph]'로 영화를 처음 상영했을 때 송년 분위기에 들뜬 파리의 멋쟁이들은 난생 처음 보는 '움직이는 사진'에 이상한 전율을 느꼈다(그림 149). 사실 이 영화의 내용은 일상의 평범한 사실을 있는 그대로 촬영한 보잘것없는 것이었음에도 불구하고 사람들은 감탄을 금치 못했다. 그것은 사람들로 하여금 무대의 물리적 경계를 넘어서 공

간을 시간으로 확대시킴으로써 경험을 확장하는 동시에 극장적 체험을 가능케 했던 것이다. 또한 영화는 진짜 세계의 모습을 담을 수도 있고 시공간이 조작된 가상의 대리 경험을 제공할 수도 있었다. 예컨대 1902년 조르쥬 멜리에스[Georges Méliès]가 최초로 줄거리가 있는 영화 「달세계의 여행」을 만들었을 때 사람들은 암스트롱이 달착륙에 성공했던 1969년에나 가능했을, 인간이 갈 수 없는 장소에 대한 대리 경험을 할 수 있었다. 또한 사람들은 영화가 전차 대중화됨에 따라 이러한 경험이 극장의 연극보다 수백만 배나 더 많은 청중에게 전달될 수 있다는 사실을 깨닫게 되었다. 1920년대 무성영화가 발성 영화로 대치되었을 때 영화는 메시지를 '저장하고 대중적으로 전달'할 수 있는 첫번째 오디오·비디오 혼합 매체였던 것이다.

1926년에 베어드[John R. Baird]는 텔레비전 장치를 만들어냈는데, 그는 1884년 파울 닙코프[Paul Nipkow]가 전기 기계적인 신호로 그림을 암호화하는 '닙코프 디스크 시스템'으로 특허를 얻어낸 데서 텔레비전 개발의 단서를 얻었다. 1929년부터 37년까지 영국의 BBC방송국은 '베어드 시스템'을 사용해 방송 TV서비스를 제공했다. 1939년 뉴욕의 세계 박람회에서 RCA사는 전자 음극선관(CRT: Cathode-Ray Tube, 1895년 크룩스[Sir William Crookes]에 의해 발명된)에 기초한 텔레비전 시스템을 최초로 선보였다. 텔레비전의 초기 실험 단계는 미디어의 역사에 또 다른 혁신을 가져왔는데, 그것은 이미지를 통합함으로써 라디오의 가능성을 확장하고 영화의 힘을 취함으로써 가능했다. 사람들은 텔레비전을 마음대로 켜고 끌 수 있었고 점차 증가하는 채널들을 통해 자신이 원하는 정보와 볼거리를 쉽게 선택할 수 있었다. 매체로서 텔레비전은 영화가 제공할 수 있는 대부분의 속성을 전달했지만 무엇보다도 라디오 뉴스 보도, 전단, 만담, 게임쇼가 지니는 '즉각성'을 추가시킬 수 있었다. 텔레비전은 2차 세계 대전으로 방영이 한동안 중단되었다가 전후에 대중적인 오락 매체로서 영화산업을 압도하기 시작했다. 그것은 라디오, 영화, 뮤지컬, 잡지, 광고, 만화와 신문 등 모든 대중 매체 형태가 지니는 속성과 흥미거리를 통합해버렸던 것이다. 이러한 흡수력

그림 150. 중동 걸프전을 중계하는 CNN 방송, 1991.

은 1951년 미니콤 흑백 VTR(Video Tape Recoder)의 개발과 1964년 소니사가 개발한 U-Matic VTR의 실험 단계를 거쳐 1972년 필립스사에서 선보인 최초의 소비자 VCR(Video Cassette Recoder)의 출현으로 가속화되었다. 1975년부터는 케이블 TV가 통신 위성으로부터 프로그램을 전송받기 시작하면서 모르스 부호가 개발된 지 140여 년이 지난 후에 CNN 방송이 방영되었다(그림 150).

사이버스페이스의 바다로 흘러든 또 다른 지류는 40년대 말과 50년대의 디지털 컴퓨터 개발에서 흐르기 시작했다. 초기 창안자들이 단지 자동 계산(그림 151)을 위해,[29] 또는 군사적 목적을 위해 많은 양의 계산을 하는 데 필요한 데이터 연산 처리 방식 측면에서 컴퓨터를 인식(그림 152) 했던 반면,[30] 개발이 진전되면서 점차 컴퓨터가 정보 수집 수단으로 '의미 있는 패턴'을 탐색하고, 가능한 대안을 선택하는 매체가 될 수 있다는 가능성에 관심이 집중되기 시작했다. 이 과정에서 현대적인 컴퓨터의 이론적 개념과 기술적 기반이 마련되었다. 특히 알란 튜링[Alan Turing]의 컴퓨테이션과 이를 위한 수학적 이론, 클라우드 쉐논[Claude Shannon]의 정보이론, 노버트 위너[Norbert Weiner]의 사이버네틱스 연구, 존 폰 노이만[John von Neumann]의 디지털 컴퓨팅, 트랜지스터, 전자기 메모리[electro-magnetic memory]에 대한 연구와 그레이스 하퍼[Grace Hopper]의 프로그래밍에 대한 연구 등이 50년대 중엽에 진행되었다.

60년대 컴퓨터 개발에 중심적 역할을 했던 소수의 사람

그림 151. 현금 출납기, 19세기 말엽.

그림 152. ENIAC의 전체 모습, 1945.

29. 최초의 자동 계산을 위한 컴퓨터의 원형은 1833년 찰스 배배지[Charles Babbage]의 기계 구성과 아다 바이론[Ada Byron, 일명 Lovelace 백작부인]의 프로그래밍으로 이루어진 'Analytic Engine'에 의해 창조되었다. 컴퓨터의 역사에서 흥미로운 사실은 컴퓨터를 가동한 최초의 프로그래머가 여성이었다는 점이다.

30. 최초의 전자 컴퓨터는 ENIAC(Electronic Numerical Integrator and Calculator)으로서 2차 세계대전 중 개발에 착수된 이 컴퓨터는 전쟁에 사용하기에는 너무 늦게 완성되었다. 그러나 1945년 겨울 ENIAC에 첫번째 문제를 입력시켰을 때 그 계산력은 발명가들이 예상했던 대로 엄청났다. 숙련된 전문가가 24시간이나 걸렸을 탄도 계산을 단 30초만에 끝내버렸던 것이다. ENIAC 이후 최초로 일반용으로 개발된 전자 디지털 컴퓨터의 속성이 EDVAC(Electronic Discrete Variable Calculator)에 반영되었다. 초기 컴퓨터 개발사의 뒷이야기는 Haward Rheingold, *Tools for Thought: The History and Future of Mind-Expanding Technology* (NY: Simon & Schuster, 1985), 67-98쪽을 참고 바람.

들은 컴퓨터를 어떤 용도로 사용할 수 있는지에 대해 서로 다른 다양한 의견 들을 제시하기 시작했다. 이들은 컴퓨터를 단지 기술을 아는 소수의 전문가 들만이 아니라 모든 일반 사람들도 사용하여 인간 지능의 창조적 양상을 증가시켜야 한다는 이른바 '퍼스널 컴퓨팅[personal computing]' 의 비전을 소개했던 것이다. 달리 말해 인간과 컴퓨터 사이의 양방향 커뮤니케이션 [interactive communication]과 인간 사고를 증폭시키는 가능성을 탐색하기 시작했다. 이들 소수의 연구가들 중 MIT의 실험 심리학자 리클라이더[J.C.R. Licklider]는 미국무성이 지원하는 ARPA(Advanced Research Projects Agency)[31]의 디렉터로서 컴퓨터 하드웨어와 소프트웨어 개발 분야에 획기적인 비전을 제시했다. 그의 업적 중 스스로 '인터랙티브 컴퓨팅' 이라 불렀던 아이디어는, 새로운 컴퓨터를 향한 가능성을 열어 놓은 첫번째 단계로서 이른바 '타임-쉐어링[time-sharing]' 이라 알려진 흥미로운 개념이었다. 타임-쉐어링은 인간과 컴퓨터 사이의 일대일의 관계를 설정하는 '퍼스널 컴퓨팅' 의 첫번째 가장 중요한 단계였다. 그의 아이디어는 펀치카드 다발과 테이프를 컴퓨터에 입력하고 기다리던 종래의 방식 대신에 많은 프로그래머들이 동시에 상호 작용할 수 있는 컴퓨터 시스템을 창조하기 위한 것이었다. 그는 바로 이러한 인간과 컴퓨터 사이의 관계를 신조어 '심바이오시스[symbiosis, 공생 관계]' 라고 명명했다. 이 용어는 마치 곤충과 식물이 서로 다른 유기체 임에도 불구하고 긴밀하게 연결되어 함께 살아가듯이 인간의 두뇌와 컴퓨터

31. 미국무성이 후원한 연구기관으로서 1957년 소련의 우주선 스푸트닉 발사에 대한 대응으로 하이테크놀로지 연구 개발을 지원하기 위해 설립되었다. 이 기관의 지원으로 엥겔바트[D. Engelbart]의 'Augmentation Research Centre' (ARC)와 훗날 MIT '미디어랩' 의 전신인 네그로폰테[Negroponte]가 이끄는 'ArchMac' 그룹이 '인터랙티브 컴퓨팅' 에 관한 중요한 연구를 수행했다. 특히 이 기관의 중요한 공헌은 '인터넷의 어머니' 라고 불리는 실험적인 'Packet-Switching Network' 인 ARPAnet의 개발이었다. 우수한 연구 조직의 지원을 통해 ARPA는 퍼스널 컴퓨터와 네트워크를 위한 기술 개발에 주된 영향력을 행사했는데, 1970년대 초에 이 기관은 무기 체제 관련 국방 연구만을 지원하도록 제한되었다.

가 서로 결합되어 이전에 인간이 생각하지 못했던 방식으로 데이터를 처리하는 일종의 협력자 관계를 의미했던 것이다.[32]

리클라이더의 인터랙티브 컴퓨팅의 비전은 기술적인 측면에서뿐만 아니라 인간 문화에 획기적인 분수령으로서 정보가 처리되는 방식과 인간이 생각하는 방식에 혁신을 가져왔다. 인터랙티브 컴퓨팅에서 중요한 문제는 컴퓨터가 정보를 처리하는 방식 자체가 아니라 인간 조작자가 정보를 '의미적 패턴'으로 지각함으로써 '직접 조작[direct manipula-tion]'을 가능케 하는 방식이다. 이 문제는 50년대 중반 MIT에서 개발한 'SAGE' (Semi-Automatic Ground Environment)와 'Whirlwind' 같은 시스템 개발을 통해 조금씩 해결되고 있었다. SAGE 시스템(그림 153)은 인간 조작자가 정보에 대해 빠른 의사 결정을 할 수 있도록 정보를 '사람이 읽을 수 있는' 형태로 전환시키는 방식으로 'light pen' 입력 방식을 통한 '비쥬얼 디스플레이 스크린[visual display screen]'을 최초로 제시했다. 'Whirlwind' 시스템은 '실제 시간'으로 데이터를 처리하는 이른바 '리얼-타임 컴퓨팅[realtime computing]'이 가능한 최초의 컴퓨터였으며 SAGE 시스템을 보완해서 만든 첫번째 퍼스널 컴퓨터의 원형이었다. 이와 같은 일련의 인터랙티브 컴퓨팅 개발 과정에서 60년대에 획기적인 전환점이 이반 서덜랜드[Ivan Sutherland]에 의해 마련되었다(그림 154). 그는 컴퓨터의 조작을 지시하는 새로운 방식으로 '컴퓨터 그래픽'이라는 혁신적 방식을 제시하면서 이 시스템을 '스케치패드[Sketchpad]'라고 명명했다. 스케치패드로 컴퓨터 조작자는 텔레비전 세트를 닮은 디스플레이 스크린 상에 미묘한 시각 모델을 매우 빨리 창조할 수 있었다. 이로써 시각 패턴을 다른 유형의 데이터와 마찬가지로 컴퓨터의 메모리에 저장하고 컴퓨터 프로세서로 조작할 수 있게 되었다. 그러나 스케치패드가 지닌 진짜 중요한 역사적 의미는 단지 시각적 디스플레이를 위한 도구적 차원을 넘어서 컴퓨터가 처리하는 '추상적 심볼'을 지각 가능한 형태로 번역할 수 있게 했다는 점이다.

사이버 바다로 흘러들어간 또 한 줄기 지류는 인터랙티브

그림 153. SAGE 시스템, CRT를 사용하는 컴퓨터와 통신하는 SAGE 오퍼레이터들, 1949.
그림 154. 이반 서덜랜드가 개발한 최초의 CAD 프로그램과 시스템(오른쪽).

154

32. J.C.R. Licklider, "Man-Computer Symbiosis", *IRE Transactions on Human Factors in Electronics*, vol. HFE-1, March 1960, 4쪽.

컴퓨팅 개발에 힘입은 멀티미디어의 역사에서 나왔다. 컴퓨터는 인터랙티브 컴퓨팅에 인공 지능을 불어넣는 '심장'과 같은 역할을 하지만, 컴퓨터에 옵티컬 저장[optical storage] 기술이 맞물려졌을 때 '몸체적 형태'를 만들어내는 것은 멀티미디어였다. 멀티미디어는 영상 이미지, 소리, 문자로 된 텍스트, 애니메이션과 비디오 등을 조합하는 방식에 따라 형상을 달리한다. 마치 스스로 증식하는 '아메바'와 같이 오늘날 멀티미디어는 수많은 변종 형태를 만들어내고 있는 것이다 — 오락실의 '스트리트 화이터[Street Fighter]' 게임(그림 155)에서부터 비행 시뮬레이터, 자동차 주행 위치 표시기(그림 156), 원격 의료 수술기, 전자 신문(그림 157), 하이퍼 만화·잡지, 인터랙티브 광고 등에 이르기까지….

　　　　　　멀티미디어는 미국의 컴퓨터 과학자 베니바 부쉬[Vannevar Bush]의 연구에서 비롯되었다. 그는 1945년 『Atlantic Review』지에 "As We May Think"라는 글에서 '미멕스[Memex]'라는 '메모리 확장' 시스템에 대한 비전을 제시했다. 미멕스는 비록 완전하게 실행되지는 못했지만 머리에 얹혀진 스테레오 카메라와 초기 형태의 건식 사진 복사기를 통해 조작자가 텍스트와 그림을 입력하는 시스템이었으며 서로 떨어져 있는 연구 센터들 간에 압축 파일로 데이터를 교환하는 정보 네트워크를 실현시킨 최초의 시스템이었다. 이는 40년 후 애플사가 내놓은 매킨토시 컴퓨터용 데스크탑 멀티미디어 시스템인 '하이퍼카드[Hypercard]'를 미리 예견한 것이었다. 1970년대에 테드 넬슨[Ted Nelson]은 그림, 텍스트, 애니메이션과 사운드 형태로 정보를 저장하고 디스플레이하는 새로운 미디어 형태를 지칭하기 위해 '하이퍼미디어'라는 용어를 창안해냈다. 그가 개발한 '하이퍼텍스트[Hypertext]'는 기존의 선형적인 텍스트 검색이 아니라 보다 인터랙티브한 경험을 통해 각각의 매체를 '연상적 경로'로 연결시키는 혁신적인 방식이었다(그림 158). 예를 들면 하이퍼텍스트를 '읽는' 독자는 셰익스피어의 '맥베스'에 대해 조회함과 동시에 중세의 마법술에 대해서도 탐색하고, 셰익스피어 연극에 대한 수천 편의 비평 문헌들에 대해서도 알아볼 수 있는 다각도의

155

156

157

그림 155. 스마트폰을 활용한 게임. 스마트폰의 개발로 게임 문화가 모바일로 이동했다.
그림 156. 스마트폰의 네비게이션. 모바일 네트워킹을 통해 도로정보를 파악하여 목적지에 도달하는 최상의 경로를 알려준다.
그림 157. 허핑턴포스트 코리아(2016년 1월 5일자).
그림 158. 하이퍼텍스트.

158

접근 방식을 제공받는다. 이는 기존의 '시작과 끝이 있는' 읽기 방식이 아니라 독자 스스로 '참여'와 '조합'을 통해 구축하는 새로운 지식 학습의 방식이었다. 또한 넬슨은 '제나두[Xanadu]' 프로젝트를 통해 정보 공유를 위한 전자 시스템의 통합을 시도함으로써 네트워크로 연결된 하이퍼미디어 시스템을 제안했다. 이와 함께 부쉬의 미멕스와 넬슨의 하이퍼텍스트의 영향력을 반영하면서 알란 카이[Alan Kay]는 휴대용 퍼스널 하이퍼미디어 컴퓨터인 '다이나북[Dynabook]'을 제안함으로써 오늘날의 휴대용 PC(그림 159)와 애플 PDA(Personal Digital Assistants) 시스템인 '뉴튼[Newton™]'과 같이 주머니 속에 들어가는 컴퓨터를 예고하고 '스마트폰'을 위해 컴퓨터가 쓰일 수 있음을 예시했다. 이는 15세기 구텐베르크의 금속 활자 발명이 '책'의 대량 생산과 지식의 유포를 가능케 하여 마침내는 지식의 사유화와 개인주의를 창조하는 데 일조했던 것처럼 오늘날 소니의 '워크맨™'과 함께 급격한 사회적 변화를 가져오게 한 결정적 역할을 했던 것이다.

1989년 제론 레니어[Jaron Lanier]는 인류 역사상 가상의 세계에 정말로 '들어가 돌아다닌' 첫번째 인간이었다. 그가 안경이 달린 헬멧을 쓰고 화이버옵틱 케이블로 감싼 옷과 장갑을 착용하고 움직이면서 '보고 있던 장면'이 스크린 상에 나타났을 때, 이 광경을 지켜본 사람들은 탄성

그림 160.
MIT 미디어 연구소[Media Lab.]에서 개발한 가상 현실을 위한 전신 옵티컬 트래킹 수트[Full-body optical tracking suit].

을 질렀다 ─ 가상 현실[VR]의 출현(그림 160). 오늘날 멀티미디어 개발 분야에서 제3의 인터페이스(interface: human-computer interface의 약어)는 가상 현실로 옮겨 가고 있다. 과거 제1세대 인터페이스는 플러그 보드[plug board], 펀치카드, 텔레비전을 닮은 모니터와 키보드로 이루어졌다. 플러그 보드는 특정한 프로그램을 운영하기 위해 배선을 달리하는 회로로 전자가 흐르게 하는 역할을 했고 이는 곧 펀치카드 다발로 대치되었으며 모니터에는 최초로 사용자의 반응이 즉각 나타날 수 있었다. 키보드는 모든 명령어를 일일이 타이핑해서 지시하는 입력 장치였다. 제2세대 인터페이스는 이미 우리가 친숙해진 마우스 입력 장치와 데스크탑 메뉴를 지닌 그래픽 인터페이스[Graphic-User Interface]였다. 이것들은 우리가 '알고 있는' 의미적 사실로 컴퓨터를 조작하는 방식이었다. 예를 들어 작성된 파일을 지우고 싶으면 기존의 DOS(Disk Operating System) 체계에서 'del. ..(file 명)..'을 키보드로 타이핑하는 대신에 마우스로 선택해 '휴지통' 같이 생긴 아이콘에 넣어버리면 되는 것처럼….

　　　　반면, 이제 가상 현실은 컴퓨터를 통해 사용자가 가상의 환경 '속에' 직접 들어가 '몰입해서' 탐색하고 상호 작용하는 경험을 제공한다. 대체로 VR은 '엔진'이라고 할 수 있는 고성능 그래픽 워크스테이션과 스

테레오 디스플레이, 입체 안경, 데이터 의복과 장갑 등의 구성 장치들과 특정 소프트웨어로 이루어진다(그림 161). 이 중 스테레오 옵티컬 비전을 제공하는 입체 안경과, 위치뿐만 아니라 촉각까지 감지하는 데이터 옷과 장갑은 '효과체[effectors]'라고도 한다. 이 효과체들은 VR 시스템에서 위치와 방향을 감지하는 생체 피드백과 오디오·비디오 피드백을 만들어낸다. 시뮬레이션하고자 하는 구조와 환경을 정의하는 특정 소프트웨어는 이러한 장치들의 구성을 지시하고, 가상 세계에서 사용자와 사물 사이의 상호 작용 법칙들을 규정한다. 가상 현실 인터페이스는 1990년대 세계 도처에 있는 '테마 파크' 내의 오락실 게임, 비행과 스포츠 시뮬레이션뿐만 아니라 수없이 다양한 영역에서 이미 사용되고 있다(그림 162). 이는 앞으로 인터랙티브 멀티미디어, 디지털 HDTV(High-Definition TV)와 광대역 텔레커뮤니케이션 연결망 [broad-bandwidth telecommunication network][33]과 결합될 때 이제껏 개발된 것 중 가장 강력한 통신, 교육 및 오락용 시뮬레이션으로 개발될 전망이다(그림 163). 가상 현실 사용자들은 텔레커뮤니케이션 연결망, 거대한 데이터베이스, 교통 통제시스템 또는 아직 완공되지 않은 건물의 가상 공간 내부에 들어가 직접 돌아다닐 수 있고, 화학, 유체 역학 또는 지리학에서 다루어진 삼차원 모델을 '몸으로' 탐색하고, 어떤 의사는 가상 환자의 신체 모델에 대해 가상으로 수술 연습을 하거나 지구 반대편의 다른 장소에서 VR 장치를 통해 원격 조정되는 로봇 팔을 작동해 진짜 환자의 몸을 수술할 수도 있다. 또한 학생들은 헬리 혜성과 티라노사우르스 공룡이 어떻게 생겼는지 직

33. 대역 범위[bandwidth]는 통신 채널의 능력을 의미하는 것으로 대역 범위가 넓으면 넓을수록 주어진 시간 내에 전송될 수 있는 정보의 양은 더 커진다. 따라서 광대역[broad-bandwidth] 통신은 고속, 고능력 전송 채널을 정의하는 용어로서 기존의 전화선과 같이 좁은 대역 범위를 사용하는 대신에 ISDN(Integrated Services Digital Network: 통합 디지털 서비스 연결망), B-ISDN과 화이버 옵틱 시스템을 사용한다.

161

그림 161. 소니의 헤드마운트디스플레이(3D 그래픽 구현).
그림 162. 나이키+퓨얼밴드[Fuel Band]. 팔목에 착용하여 사용
생체신호뿐만 아니라 움직임과 위치까지 파악할 수 있다. 웨어러
퓨터의 보급과 확산을 이끌고 있는 것이 나이키+퓨얼밴드와 같이
에 착용하는 기기들이라 할 수 있다.

162

접 만져 보며 느낄 수 있다(그림 164). 만일 이 테크닉이 오락 및 게임기에 적
용된다면? 그것은 상상에 맡기기로 하자.

　　　　　이제 우리는 드디어 사이버스페이스의 바다에 도달했다.
여기서는 지구 전체가 네트워크로, 컴퓨터와 멀티미디어에 의해 파생되고
유지되는 인공적인 또는 가상의 세계로 펼쳐진다. 이 세계에서 우리는 물리
적인 사물의 재현이 아니라 오히려 순수한 정보로 만들어진 '성격'과 '행동'
을 컴퓨터 윈도우 상에서 경험하게 되는 것이다. 어떤 의미에서 정보들은 아
직 부분적으로 자연적 또는 물리적 세계의 조작에서 유래한다. 하지만 대부
분 그것들은 이제껏 우리가 물리적 세계에서 경험했던 사물의 형태, 우리 자
신의 정체성과 작업 공간과는 상이한 속성을 지닌다. 그것은 한마디로 이제
껏 우리가 살아 왔던 인간 문화의 유형과는 근본적으로 성격을 달리한다.

사이버 문화의 정체성

그리스의 역사가 헤로도투스[Herodotus]는 기원전 5세기에 그가 쓴 「페르시
아 전쟁」에서 흑해와 카스피해 북방에 퍼져 살던 고대의 한 '유목' 민족에
대해 기술한 바 있다. 그들은 '스키타이족[Scythian]'으로 알려진 민족인데,
헤로도투스는 그들을 일컬어 "가공할 만한 대단히 무서운 사람들"로 서술했
다. 스키타이족은 정착 농경 사회의 형태를 유지했던 다른 민족들과는 달리
고정된 도시 또는 영토가 없이 방랑하는 유목민들이었다. 원래 그들의 기반
이었던 북부 흑해 연안은 기후적으로 지리적으로 살기에 적합치 않은 황량
한 곳이었던 것이다. 따라서 그들은 유목과 이동을 통해 삶을 유지해야만 했
기 때문에 삶에서 영토적 경계란 존재하지 않았다. 그렇기 때문에 그들의 가
공할 힘은 점유된 공간의 문제가 아니라 자신들이 발견한 영역은 무엇이든
닥치는 대로 필요에 따라 약탈하고 노예를 포획하면서 방랑하는 데 있었다.
헤로도투스는 바로 이 점을 두렵게 생각했던 것이다.

　　　　　이와 같이 스키타이족은 아시아 대륙 일대를 지배했던

163

Microsoft Dinosaurs

BARYONYX

...ws" is the nickname given to Baryonyx, one of the "newest" dinosaurs. ...arthed in the early 1980s in England, Baryonyx was the most complete ...mple of a theropod dinosaur found in Great Britain in the 20th Century. ...eculate that this unusual-looking dinosaur may have ...werful arms, heavy claws, and ...ws to snag fish for dinner.

Rhamphorhynchus

Unusual head

Bones, bones, bones

...on

Crocodile smile

...roes

Fish-eater

Two legs or four?

Jigsaw puzzle

Magnificent claws

Pillar legs

Atlas Timeline Families Index Back Options Help

164

그림 163. 마이크로소프트의 게임콘솔. Xbox360. 사용자의 제스처를 통해 가상공간의 캐릭터를 조정할 수 있다. 현재 시뮬레이션, 인터렉션 기술은 게임 산업에서 가장 활발히 사용되고 있다.

그림 164. *Dinosaurs: An Interactive Journey into the World of Dinosaurs*(USA: Microsoft Corporation, 1993).

'보이지 않는 제국'을 구축하면서 멀리는 이집트까지도 뻗어 나갔다. 이들의 방랑적 유목 문화는 영토를 점유해야 할 가치와 필요성을 느끼지 않았기 때문에 정복한 영토에 대해 훗날 로마 제국이 했던 것처럼 '주둔하는 수비대'를 남기지 않고 자유롭게 부유하며 떠돌아 다녔다(결국 이러한 문화적 습성 때문에 그들은 역사에서 사라졌지만). 어떤 때는 다른 도시 국가들이 자신들의 영토로 접근해 들어오는 스키타이족에 대해 승리가 뻔히 예측되는 경우에도 교전하려 하지 않았다. 왜냐하면 아무일 없이 그냥 지나칠 수도 있는 유목민들에게 섣불리 나서서 자신들의 위치와 적의를 일부러 노출시킬 필요가 없었기 때문이었다. 이와 같이 스키타이족은 언제나 보이지 않게 제국을 유지하는 방식을 알고 있었으며 이로 인해 상대방이 교전을 위해 전방 지휘 사령부를 설치하는 것을 막을 수도 있었던 것이다.

오늘날 권력이 영토적으로 집중되는 것을 분산시킨 스키타이족의 약탈 전략과 대단히 유사한 형태가 후기 자본주의 사회의 문화에서 재창조되고 있다. 마샬 맥루한[Marshall McLuhan]은 일찍이 60년대에 이러한 문화의 도래를 다음과 같이 예고한 바 있다. "…인간은 갑자기 이전에 유래없이 방랑적이고, 이전에 유래없이 견문이 넓어지고, 이전에 유래없이 단편적인 전문가에서 변하여 자유로운 지식의 방랑적 수집가가 되었다. 또한 인간은 유래없이 전체 사회 과정에 관련되었다. 이는 우리가 '전기[electricity]'로 모든 인간경험을 상호 연결하면서 우리의 중앙 신경 시스템을 전 지구적으로 확장하고 있기 때문이다(그림 165)."[34] 이제 우리가 인간 경험을 서로 연결하고 신경 시스템을 지구 전체로 확장하는 수단이 '전기'가 아니라 '전자적 비트[bits]'라는 사실을 제외하고 맥루한의 예언은 정확하게 들어맞았다. 사이버스페이스의 출현으로 권력 중심의 요새(국가, 계층, 종족, 성별 등)에서 벗어나 경계를 자유롭게 넘나드는 전자적 인간들이 정치적 표명뿐만 아니라 물리적으로 구축된 상품을 분배하고 소비하는 경제적 권력을 장악하기 시작했다. 이들은 인터넷 전자 우편 또는 PC 통신망의 주소 또는 코드로 자신을 증명하며 떠다니고, 크레디트 카드에 자신의 소비 습성을 기

그림 165. EDS-NET의 중앙 통제실.

록하는 '방랑족' 들이다. 사이버스페이스는 바로 이들의 '서식처' 이며 권력 이동이 진행 중인 새로운 '힘의 장'[35]으로서 고대 스키타이족이 지녔던 방랑적 힘의 장점을 완벽하게 제공하고 있다.

　　과거에 우리는 무언가를 하기 위해 반드시 '어딘가' 에 가

34. Herbert Marshall McLuhan, *Understanding Media: The Extensions of Man* (NY: Signet Books, 1964), 310쪽.
35. 이 개념을 이해하는 데 가장 좋은 방법은 '중국 무협 영화' 를 참고하는 것이다. 무협 영화에 흔히 등장하는 '무림[武林]' 또는 '강호[江湖]' 는 모두가 특정한 물리적 장소를 지칭하는 용어가 아니라는 사실에 주목하기 바란다. 그것은 무림 고수들의 힘의 역학 관계에 의해 유지되고 새로운 '권법' 의 출현으로 형세가 변형되는 보이지는 않지만 분명히 존재하는 것으로 SF 소설가 윌리엄 깁슨이 사이버스페이스를 가르켜 '비공간[nonplace]' 이라고 지칭한 것과 같은 맥락의 개념이라고 할 수 있다.

그림 166. 커피점 속 사이버스페이스
(사진 : 김민수).

야만 했다. 우리의 삶은 대부분 물리적 장소를 기반으로 이루어져 왔기 때문
이다. 예를 들어 덕수궁 돌담, 박물관, 종로 거리, 예술의 전당, 호텔, 수영
장, 헬스클럽 또는 동년배끼리 모이는 커피숍과 술집, 락카페 등등…. 이곳
은 모두 우리의 사회적 지위와 역할을 틀지우는 '장소' 들로서, 우리는 그곳
에 갈 때 어떤 옷매무새, 말씨, 행동을 해야 하는지를 무의식적으로 알고 있
다. 하지만 사이버스페이스에서 우리가 가는 장소, 공동체와 도시적 삶이라
는 모든 조건들은 전복되고 치환되며 재정의된다. 사이버스페이스는 우리가
살아온 물리적 공간과는 본질적으로 다른 구조로, 전통적 도시의 공공 장소
에서 행동하는 것과는 완전히 다른 법칙에 의해 유지된다. 이 장소는 마치
정보로 이루어진 거대한 '전자적 도시' 와 같아서 신체를 지배하는 기존 건
축 공간의 중력, 기하학적 구조와 내구성이 존재하지 않는다.

필자가 현재 사용하고 있는 인터넷 전자 우편[e-mail] 주
소는 "getto@snu.ac.kr"로서 이는 대한민국(kr).교육기관(ac).서울대학교
(snu)에 있는(@) 호스트 컴퓨터에 등록된 'getto'[36]라는 필자의 또 다른 이름
이기도 하다. 필자는 내가 어떻게 생겼는지 어떤 사람인지 알리지 않고도 이
별명을 사용해 누군가를 만날 수 있다(물론 필자를 개인적으로 만난 사람들
은 명함에 찍혀진 전자 우편 주소를 보고 'getto' 가 누구라는 사실을 알고 있
겠지만). 이는 필자와 육체적 '접촉' 없이 일종의 스위스 은행 구좌나 숫자로

된 사서함을 이용하는 '첩보원식의 만남'을 행하는 것과 같다. 기존의 우체통이 특정 건물의 주소와 일치된 장소에 고정되었던 반면 사이버스페이스는 장소를 이탈한다.(그림 166) 필자가 접속하는 장소는 반드시 호스트 컴퓨터에 근거리 지역 네트워크[LAN: Local Area Network]로 연결된 서울대 관악 캠퍼스의 연구실일 필요가 없다. 어느 누구도 필자가 어떤 종류의 컴퓨터를 사용해 어디에서 접속하는지 알 수 없다. 그곳은 현재 필자가 살고 있는 집일 수도 있고 뉴욕 맨하탄의 아파트, 밀라노의 카페, 일본 신쥬쿠의 ISDN 접속이 가능한 공중 전화, 카리브 해안의 요트 선실 등 컴퓨터와 통신망이 존재하는 곳이면 어디서나(전화선 또는 위성 통신 공중파가 도달하는 곳 어디나) 접속이 가능하다(그림 167). 따라서 필자는 위치와 사적인 정체성을 노출시키지 않고도 어느 시간 어떤 장소에서나 원하는 사람 또는 기관과 접속

36. 필자가 지은 이 별명은 고대 고구려의 정복왕, 광개토[廣開土] 대왕의 이름에서 유래한다. 필자는 '개토[開土]'라는 말이 과거 드넓은 영토를 지배함으로써 '광대한 땅을 열어 놓은' 광개토 대왕의 이름을 암시하면서 열려진 가상의 '땅'으로서 사이버스페이스의 의미와 잘 부합된다고 생각한다. 또한 그것은 '개토제'처럼 밀봉된 역사의 무덤을 파는 필자의 학문적 정체성과 잘 맞아 사용하고 있다.

그림 167. 글로벌 커뮤니케이션.

할 수 있다. 이와 같이 사이버스페이스에 접속하는 모든 사람은 성별, 교육 정도, 사회적 신분에 상관없이 '탈공간화' 된 세계에서 만나고 있다.

사이버스페이스에서의 접속은 공간에서 육체적인 접촉이 지니는 '동시적인' 만남과는 크게 구별된다. 우리의 모든 일상적인 만남은 참여자들이 동시에 같은 장소와 시간대에 현존해야 하고 서로의 대화가 즉각적인 말과 행동으로 이루어져야만 가능하다. 비록 전화와 무전기는 얼굴을 직접 대면하지 않는다는 점에서 사이버스페이스와 성격이 유사할지 모른다. 그러나 그것은 단지 동시적 대화가 공간적으로 멀리 확장된 것에 불과하다. 자동 응답기가 있기 전에는 메시지를 전하기 위해서 반드시 상대방과 동시에 직접 통화를 해야만 했던 것이다. 그러나 사이버스페이스에서 대화는 동시적이거나 즉각적으로 이루어지지 않는다. 이 점에서 팩스는 사이버스페이스와 유사한 기능을 한다. 팩스는 낮과 밤이 반대인 두 지역 사이에서 겪어야 하는 시간차뿐만 아니라 수신하기 싫은 상대방과 통화해야 하는 부담감을 피할 수 있다. 마찬가지로 사이버스페이스는 전자 우편을 통해 편리한 시간대에 상대방의 메시지를 조회할 수 있으며 한밤중에 예기치않은 전화 소리에 깜짝 놀라 잠에서 깨는 것을 방지할 수 있다. 따라서 사이버스페이스에서 모든 사건은 '비육체적 접속' 에 의해 '비동시적' 인 시간에 일어나기 때문에 어떤 순간에도 (자의적으로) 발생할 수 있다. 이제 사건은 일방적으로 주어지는 것이 아니라 누군가 사이버스페이스에 접속해서 '동의를 구하고 선택하는' 순간에만 발생한다.

필자가 뉴욕에 잠시 머무르던 지난 96년 7월 17일 저녁 8시 45분경 2백 29명을 태우고 케네디 공항을 이륙한 TWA 소속 보잉 747기가 추락한 사건이 발생했다. 이륙 직후 대서양에 떨어진 비행기의 잔해가 불타고 있는 장면이 뉴스 속보를 통해 밤새 방영되고 있었다. 비행기가 어떤 경위로 폭발했는지 아무도 알 수 없는 상태에서 방송사들은 이 사건이 폭탄 테러일 가능성이 있다는 추측 보도를 하기 시작했다. 추락 속보 후 몇 시간이 흐른 뒤에 방송사들은 이미 추락한 비행기의 이륙에서부터 추락까지의

경로를 공항 관제탑의 자료와 목격자들의 증언을 토대로 폭탄 또는 미사일 테러를 가정한 '삼차원 가상 시뮬레이션'을 제작해 보도했다. 그때 사람들은 이미 추락해서 불타버린 비행기의 '재생된' 비행 경로와 추락 과정을 생생히 '볼 수' 있었다. 이렇듯이 우리는 오늘날 필연적으로 '현재적 동시성'을 지니지 않는 '연장된' 시간 경험을 하고 있는 것이다. 결과적으로 이러한 경험 때문에 우리는 생생한 실제 사건과 임의적으로 시공간이 변경된 재생 사이를 구별하기가 점점 더 어렵고 불가능하게 된다. 엄밀히 말해 매일 밤 9시 TV뉴스에 보도되는 대부분의 영상 자료들은 특별한 '생중계'인 경우를 제외하고 촬영 기자가 짧게는 방송 시작 얼마 전에 길게는 간밤에 이미 찍어 놓은 '녹화 테이프'를 재생한 것이라는 사실에 주목할 필요가 있다. 우리는 이미 재생 녹화와 실제 생방송의 차이를 거의 구별하지 않으며 살고 있다. 이와 같이 모든 사건은 사이버스페이스의 세계에서 '재편집'되며 사건은 특정 시간에만 일어나는 것이 아니라 '어느 순간에도' 일어날 수 있는 것이다.

　　　　　만일 비육체적 접속이 가상 현실 테크닉을 이용한 인터랙티브 멀티미디어와 결합된 원격 통신[interactive telecommunication]에서 쓰

그림 168. 트립 미디어[Trip Media], "가상 나이트클럽".

ALIENS, NEUROSEX AND CYBORG

Cyberse

FOREWORD BY **WILL SELF**

INCLUDING MARTIN AMIS, JEFF NOON
KATHE KOJA, HARLAN ELLISON, LISA T.
KURT VONNEGUT, JR. AND MANY MORE

그림 169. 시계 방향으로:
애플 CD-ROM으로 판매되고 있는
"버추얼 발레리[Virtual Valerie] 2";
리처드 글린 존스[Richard Glyn Jones](ed.),
「사이버섹스[Cybersex]」;
가상 스키 시스템.
비비드 그룹[Vivid Group], 투사된 가상 현실
"매덜러[Madala™] 시스템";

인다고 가정해 보자. 거기에는 소리와 이미지와 '행위' 까지를 결합하는 다
차원의 감각이 소통될 수 있다. 신체적 표현을 감지하는 가상 현실의 장치로
스크린 '속'에서 직접 악수를 하거나 사업에 관련된 대화뿐만 아니라 '사이
버섹스[cybersex]'[37]조차 가능하다. 육체의 이동 없이 다른 원거리 장소에서
벌어지고 있는 사건에 '지금 여기'에서 참여할 수 있게 될 때 일어날 수 있는
상황은 '가상 나이트 클럽' 또는 '가상 음악회'에서부터 '가상 세계 여행'에
이르기까지 상상을 초월할 것이다. 이때 '가상' 세계와 '진짜' 세계를 구분짓
는 오케스트라와 청중사이의 건축적 공간은 사라지게 될 것이며 우리는 스
크린 속에서 배우 또는 연주자와 무대에 함께 서 있는 우리 자신을 발견하게
될지 모른다. 현재는 듣는 용도로만 전화가 사용되고 있지만, 인터랙티브 텔
레커뮤니케이션이 가능할 때는 관광철에 소매치기가 득실거리는 로마 거리
를 안전하게 '실제와 같이' 걸어다니는 것이 가능할 것이다. 이로 인해 많은
젊은이들이 북적대는 지하철 공간에서 워크맨을 통해 이어폰에서 흘러나오
는 음악의 세계에 심취해 있듯이, 실제 현실과 가상의 세계는 서로 구별하기
힘들 정도로 '도처에 편재[偏在]해서'[38] 존재할 것이다(그림 168, 169).
　　　이와 같이 사이버스페이스는 기존의 물질에 기반한 문화
적 정체성에 대해 비물질적 유동성과 구조의 분열을 기초로 하기 때문에 우

37. 사이버섹스는 이미 1960년대 미국 정부의 주도 아래 'intersex'라는 계획으로 일본 동경대학에서 처음
으로 실행되었다. 이 계획의 목적은 해외에 주둔하는 미군에게 성병의 위험 없이 시뮬레이션된 성적 경험
을 즐기게 하려는 것이었다. 최근에는 컴퓨터 네트워크와 가상 현실 시스템의 도래로 서로가 멀리 떨어진
파트너와 컴퓨터 또는 ISDN 네트워크를 통해 접속함으로써 질병의 두려움 없이 또는 더 이상의 사회적 제
약의 부담없이 가상 섹스를 경험하는 방법들이 개발되고 있다. 이러한 방식은 육체적으로 서로 만난 적이
없는 남녀가 컴퓨터 네트워크를 통해 전자적으로 '결혼식'을 하고 하객들을 '피로연'에 초대하는 것에서
부터 미국과 영국 같은 일부 국가에서는 디지털 포르노그라피 차원에서 상업화될 전망이어서 경찰의 규제
와 통제를 넘어선 사회 문제를 야기하고 있다. 가상 섹스[Virtual Sex]에 대한 구체적인 설명은 Bob Cotton
& Richard Oliver, *The Cyberspace Lexicon* (London: Phaidon, 1994), 212쪽을 참고 바람.
38. 이 개념은 현재 '편재 컴퓨팅[ubiquitous computing]'의 개발 과정에서 사용되고 있다. 우리가 인식하
지 못할 정도로 컴퓨터가 도처에 편재해서 비가시적으로 인간 능력을 증가시킨다는 이 아이디어는 원래
제록스 팔로 알토 연구소[Xerox PARC]에서 유래했다.

리가 그 동안 특징적인 결정 형태로 파악해 온 문화적 정체성의 논리를 거부한다. 이는 일련의 접합, 연결과 조작에 의해 끊임없이 형질을 변형시키는 자기 변형 또는 자기 증식적인 지형으로서 새로운 대안적 공간 개념의 창조적 논리와 함께 새로운 사회 문화적 개념을 필요로 한다. 만일 이러한 요구가 우리의 신체적 조건에 대한 것일 때 그 대안은 탈유기체적인 모습으로 그려질 것이며, 지식과 사회적 인간 본성에 대한 것일 때 쉽게 상상하기 어렵겠지만 마치 하나의 공간적 위상(位相)이 다른 공간상에서 연속적으로 치환되며 배열된 동상사상체(同相寫像體, homeomorphism]를 이루는 것과 같다고 할 수 있다. 이러한 사회 문화적 현상은 70년대 이후 정보 과학의 도래로 과학을 사회 현상에 대입해 철학적으로 설명했던 프랑스의 과학 철학자 미셀 세르[Michel Serres]가 제기했던 논의와 밀접한 관계가 있다. 세르는 지식의 형태와 사회적 인간 본성을 여러 겹의 울긋불긋한 옷을 입고 판토마임으로 수많은 인성을 표현하는 '할리퀸[harlequin]' 이라는 어릿광대의 모습에 비유한 적이 있다(그림 170). 그가 말한 어릿광대란 잡종, 자웅동체, 다양한 요소들의 복합물에 대한 비유적 표현으로서 한마디로 '멀티미디어적' 인 개체성을 지칭한다. 세르는 상이한 과학들과 서로 다른 지식 형태들 사이에 또는 서로 다른 사회적 공간들과 상이한 개인들 사이에 상호 관통하는 방식을 모색했던 것이다. 그에 의하면 "인간은 통일된 균일한 공간에서 존재한다고 볼 수 없으며 사회 공간의 유사한 교차 또는 접합을 통해서 끊임없이 구조화된 산물"이라는 것이다.[39] 이는 문화와 개인 모두가 "…단지 주어진 것도 언제나 거기에 존재하는 것이 아니며 교차 또는 접합에 의해 재구성될 필요가 있다"는 의미라고 할 수 있다.[40] 이러한 맥락에서 이제 사이버스페이스의 문화적 정체성은 기존의 닫혀진 균질성과 일치된 정체성으로부터 '열려진 문지방'을 넘나드는 일종의 '기화(氣化)된 흐름' 으로 파악되어야 한다.

 이러한 문화적 정체성은 20세기 산업사회에 길들여진 사람들에게는 다소 낯설고 두려운 모습으로 비쳐지기 쉽다. 사이버 문화는 다

그림 170. "할리퀸[Harlequin]", 스벤 배스[Sven Väth]의 레코드 표지, 디자이너: 비디올[Bidiol], 1994.

39. Michel Serres, "Language and Space: From Oedipus to Zola", in *Hermes: Literature, Science, Philosophy* by Josue V. Harai and David F. Bell (eds.) (Baltimore: The John Hopkins Univ. Press, 1983), 44쪽.
40. Michel Serres, 위의 책, 44쪽.

소 모호한 인간·정보 생태계를 지칭하는 용어이며 현재와 같은 초기 단계에
서 정확하게 정의하기란 사실상 불가능하다. 그러나 실제 라이프스타일로서
사이버 문화는 이미 젊은 세대들 사이에서 퍼지고 있는 포괄적인 의미의 '테
크노 스타일[Techno Style]' 또는 '사이버펑크[Cyberpunk]'라는 하위 문화의
성격으로 드러나고 있는 것도 사실이다. 원래 테크노 스타일은 90년대 초 베
를린과 도쿄의 젊은이들로 구성된 하위 문화에서 튀어나왔는데 이들은 첨단
기술과 그것이 지닌 미래적 이미지에서 삶의 의미와 기쁨을 찾기 시작했다
(그림 171). 특히 일본에서는 전자 음악과 비디오 게임과 공상 만화에 길들
여지고 하이 테크에 심취한 '오따쿠'(특정 사물 또는 취미에 심취한 사람들
을 지칭하는 용어)들이 자신들의 삶의 방식을 표명한 데서 유래했다. 그러나
테크노족이 여가의 목적만을 위해 테크놀로지에 빠져들며 거대한 하위 문화
를 형성하고 있던 과정에서 예기치 못한 일이 발생했다. 테크노족이 인터넷
과 같은 컴퓨터 네트워크를 통해 가상 공간을 누비며 '접속'하는 가운데서
새로운 감수성을 발견하기 시작했던 것이다. 일명 사이버펑크라 불리우는
이들은 테크노의 뿌리에서 유래했지만 '펑크'라는 이름이 표명하듯이 훨씬
더 과격했다. 테크노와 달리 사이버펑크는 사회의 모든 양상에 급진적인 변
화를 가져오기 위해 첨단 기술을 사용한다(그림 172). 사이버펑크란 말은 원
래 「뉴로멘서」의 저자 윌리엄 깁슨의 공상 과학 소설들에 붙여졌던 용어였
지만 이제 이 용어는 특정 라이프스타일과 문화적 감수성을 서술하기 위해
확대 적용되기 시작한 것이다. 스타일의 차원에서 사이버펑크는 마치 블레
이드 러너, 매드 맥스 II, 로보캅 등의 대중 영화에서 표현된 감수성과 같이
원시적이면서 하이 테크적인 요소를 결합한 잡종 교배적인 양상으로 오늘날
'워크맨 세대' 사이에서 급속히 확산되었다.

　　　　　물론 이러한 하위 문화적 속성으로 사이버스페이스의 문
화적 정체성을 조망하는 데는 분명히 한계가 있다. 그러나 쉽게 간과할 수
없는 것은 19세기 철도와 증기선의 출현이 20세기 기계 문명을 예고하면서
인간 사회를 급격히 변형시켜 나갔듯이 사이버스페이스에 대한 사이버펑크

그림 171. 테크노 스타일.
상단 왼쪽부터 시계 방향으로:
테크노족의 클럽 문화, 디자이
너스 리퍼블릭[Designers
Republic]이 디자인한 레코드
표지, G-sus 디자인의 테크노
패션.

그림 172. 사이버펑크 스타일.
런던의 한 파티에 나타난 사이
버펑크족(왼쪽), 만화영화「아
끼라[Akira]」(오른쪽).

식 수용이 21세기 인간 생태계의 전주곡일지 모른다는 사실이다. 우리 대다수는 분명히 깁슨이 경고한 암울한 사이버펑크적 삶을 원치 않을 것이다. 이는 결코 우리의 미래를 맡길 만한 대안이 될 수 없으며 실현되어서도 안 된다(그림 173). 만일 이런 방식의 미래를 원치 않는다면 앞서 설명한 사이버스페이스에 내재된 문화적 속성에 대한 전략적인 창조 논리와 사회 문화적 구성에 대해 대안을 마련해야만 한다(특히 현재와 같이 우리 사회에서 아무런 대안도 없이 무작정 정보 인프라 구축을 외치고 상업적 이윤을 얻고자 열망하는 정부 당국과 거대 기업은 이 점을 반드시 고려해야 한다). 만일 우리 모두가 창조적 유연성과 대안 마련을 중요한 과제로 인식한다면 사이버스페이스는 우리의 사고를 증가시키고 '벽' 없이 서로를 이해하고 스스로를 검증할 수 있는 21세기 인간 문화의 조건으로 받아들여질 수 있을 것이다.

그림 173. 마크 보위[Mark Bowey], 밥 코튼[Bob Cotton], 「디지털 흡혈귀」 중 한 장면.

디지털디자인의 논리와 유형

디지털디자인은 역사상 최초로 디자이너에게 사물을 디자인하는 대신 사물이 파생되고 시간에 따라 변형하는 '원리'를 디자인하는 임무를 부여했다. 이제 디자인은 사이버스페이스의 속성상 더 이상 단독의 물질적 형태를 지닌 사물을 파생하는 것을 의미하지 않는다. 이는 디자인이 표현 방식에서 특정한 결정체적인 또는 구조적인 형태와 이미지가 아닌 비물질적인 흐름을 수반하기 때문이다. 그것은 시간과 공간 모두에서 부드럽게 유영하는 '액질의 연속체[liquid continuum]'로서 인간의 기존 창작 유형으로 치면 음악적 리듬과 행위를 수반하는 일종의 무대 공연 또는 무용에 해당하는 질적 속성을 갖는다. 또한 확대 해석했을 때 사이버디자인은 광의의 의미로 오늘날 사이버스페이스의 출현으로 인해 확산되고 있는 윌리엄 깁슨식의 사이버펑크 문화 또는 후기 자본주의 사회의 기술적 양상을 반영하는 테크노 문화를 형성하는 모든 디자인 양상을 지칭할 수도 있다.

디지털디자인을 설명하기 위한 가장 적합한 방법은 건축적 은유를 사용하는 것이라고 할 수 있다(그림 174). 그러나 이는 단지 은유적 차원을 넘어선다. 사이버스페이스는 건축 없이 존재할 수 없으며 그것은 한마디로 건축 자체라고 말하는 것이 오히려 정확할 것이다. 기존의 물리적 건축은 본질적으로 공간에 기초한 예술로서 공간의 기본 조건은 '한계를 구획'하고 구획된 것에 대한 정확한 '지시 대상'과 주거의 목적을 위한 용도를 '변조하는 행위'를 필요로 했다. 예를 들어 건축은 외부 공간과 내부 공간을 구획하고, 다시 내부 공간은 거실, 주방, 침실, 목욕탕과 같은 구획된 영역으로 나누어지게 지시해야 한다. 이러한 지시 대상들은 모두 신체적으로 거주하기에 적합하도록 변조되어야 한다. 어떤 의미에서 우리는 공간적 변조가 이루어진 방식에 따라 조각과 건축을 구분할 수도 있다. 만일 공간이 인간 주체가 거주하기 위해서가 아니라 심미적 관찰만을 위해 변조되었다면 이는 조각의 성격을 지닌다고 할 수 있다. 반면 건축은 인간이 들어가 살 수 있는

그림 174. 트립 미디어, 인터랙티브 영화 「번 사이클[*Burn Cycle*]」
중 한 장면.

방식으로 변조된 공간인 것이다. 그러나 이러한 구분은 엄밀하게 구분짓기
가 어려울 정도로 서로 밀접하게 연결되어 있어서 건축은 어떤 의미에서 조
각이며 조각은 그 안에 사람이 거주할 때 건축이 될 수 있는 것이다.

　　　　사이버스페이스는 우리가 필연적으로 (접속을 통해) '들
어가야' 한다는 점에서 일종의 거주를 위해 변조된 건축적 공간이라고 할 수
있다. 그러나 사이버스페이스는 기존 건축이 인식하고 지각하는 방식을 변
경시킬 뿐만 아니라 건축 개념에 대한 급진적인 변형을 암시한다. 즉 이 공
간에서의 변조 행위는 물리적인 신체적 파악이 아니라 컴퓨터 상의 인터페
이스를 통한 '상징적 상호 작용'에 의해 이루어진다. 또한 도시, 광장, 도서
관, 쇼핑센터, 교회 등과 같은 기존의 건축적 공간들은 무한대로 확장되며
지적인 공동체를 서로의 일상적인 관계로 엮는 '연결 구조'로 과격하게 변
경된다. 사이버스페이스에서 이러한 연결은, 필연적으로 한 공간에 단일한
건물들이 각각 존재하면서 도로와 교통 순환체계에 의해 점에서 점으로 이
어지는 기존의 물리적 도시 공간과는 양상을 완전히 달리한다. 사이버스페

이스는 공간적 위상을 달리하는 여러 공간들이 하나의 같은 위상 내에 연속
적으로 배열되고 치환되는 동상사상체[同相寫像體]의 모습으로 존재할 수
있기 때문이다. 따라서 우리는 건물 내에 또 다른 건물이 겹겹이 존재하는
모습을 상상할 수 있다. 즉 사이버스페이스는 건물 외부에 도시가 존재하는
것이 아니라 작은 방 속에 또 다른 거대한 도시가 들어차 있는 모습이라고
할 수 있다. 이는 거주자의 관심에 따라 수시로 변하는 불확정적인 건축으로
서 거기에는 문과 복도가 없으며 다음에 들어갈 방은 필요할 때만 존재하는
건축이다.

　　　　사이버스페이스의 건축적 구조는 철근 콘크리트에 의해
서가 아니라 텍스트, 이미지, 소리의 잡종적 다중 매체를 결합하는 하이퍼미
디어로 구축되며 정보 공간을 가로지르고 횡단하는 행위는 '네비게이션
[navigation, 항해]에 의해 이루어진다. 흔히 인터넷 웹브라우저[web browser]
인 '인터넷 익스플로러[Explorer™]' 등에서 볼 수 있듯이 하이퍼미디어를
이루는 모든 텍스트 내의 문장, 단어, 이미지들은 정적인 관계로 하나의 위
상 공간에 고정되어 단지 '보여지는' 것이 아니라 사용자의 능동적인 선택
행위에 의해 역동적으로 계속 변한다(그림 175). 말하자면 하나의 텍스트 속
에 존재하는 어떠한 단어 또는 부호도 또 다른 위상 공간으로 팽창되면서
'숨겨진' 차원을 드러내기 때문에 그것은 마치 전국 각지로 떠나는 고속버
스 터미널과 같은 정보의 결집점[node]을 형성한다고 할 수 있다. 하이퍼미
디어 속에서 사용자가 만지는 모든 것들은 텍스트, 이미지, 소리와 함께 새
로운 차원의 장소를 펼쳐 놓는다.

　　　　사이버스페이스는 사용자에게 방대한 하이퍼미디어 정
보의 데이터베이스를 제공하면서 셀 수 없는 오락 채널과 온라인 정보 및 텔
레콤 서비스에 대한 접근 통로를 제공한다. 이러한 새로운 미디어를 탐색하
기 위해서 사용자는 공간 내에서 마치 도서관이나 책방을 통해 책을 찾는 사
람처럼 '항해'를 위한 도구를 사용하여 범위를 선택하고 검색[browsing]해
야 한다. 달리 말해 사용자는 항해를 통해 특정 공간 속으로 들어가며 검색

그림 175. 로리 앤더슨[Laurie Anderson], 「퍼펫
[*Puppet Motel*]」(New York: The Voyager Com
Canal Street Communication, Inc., 1995), CD
title. 디자이너: 로리 앤더슨[Laurie Anderson], 활
[Hsin-Chien Huang].

을 통해 공간을 변조시키고 또 다른 위상 공간으로 넘나든다. 검색할 때는
사용자가 어떤 요약된 개요(흔히 메뉴) 형태를 사용하거나 또는 정보 항목들
을 함께 연결하는 버튼 같은 장치들을 통해 절차적인 또는 무작위적인 체계
내에서 각기의 항목들을 살피는 방식으로 하이퍼미디어의 전체 또는 부분을
조사할 수 있다. 반면 항해를 위한 도구는 사용자에게 그가 현재 어디에 있
는지 어디로 가야 하는지 어떻게 가야 하는지를 지시하는 일종의 '지도' 또
는 '길'을 제공한다. 따라서 사이버스페이스 내의 모든 움직임은 항해와 검
색 모두를 가능하게 해주는 시각적 기제(문자와 이미지)의 상징성과 사용자
가 파악한 의미가 어떻게 상호 작용[interact]하는가에 좌우된다.

디지털디자인은 기존 PC 사용자를 위한 일반 소프트웨어 디자인과는 매우 다르다. 그것은 항해와 검색에 필요한 인터랙티브적인 역동성을 전제로 해야 하기 때문에 무엇보다 '흥미롭고 깊어야' 한다. 이러한 속성은 이미 비디오 게임용 소프트웨어 개발에서 입증되고 있다. 80년대 이후 비디오 게임이 엄청난 상업적 성공을 얻어낸 '뜨거운 감자'로 부상하게 된 것은 흥미롭고 깊은 구조로 디자인된 가상 공간 개발에서 비롯된 것이다. 비디오 게임용 소프트웨어 디자인은 초기의 단순하고 지루한 게임으로부터 증가된 삼차원 가상 기술에 의한 고도의 상호 작용과 함께 보다 많은 빈도와 범위를 제공하고 더 깊어진 의미 구조를 지닌 상호 작용을 제공하면서 개발되어 왔던 것이다. 이 점에 대해 비디오 게임 디자이너 브렌다 로렐[Brenda Laurel]은 "Computer as Theatre"라는 글에서 상호 작용의 세 가지 주된 조건을 다음과 같이 규정한 바 있다. "얼마나 자주 상호 작용을 하는가(frequency), 취할 수 있는 선택의 범위가 어느 정도인가(range), 행하는 것이 얼마만큼 결과에 실제로 영향을 미치는가(significance)." 같은 맥락에서 사이버디자인이 흥미롭고 깊어야 한다는 것은 탐색을 위한 수많은 치환 모드를 지닌 구조가 흥미와 조작 차원에서 깊이를 가져야 한다는 사실을 의미한다. 그것은 사용자가 항해하고 검색하는 공간적 구조뿐만 아니라 다양한 매체로 제시된 풍부한 데이터를 지닌 정보의 차원에서도 깊어야 함을 뜻한다. 또한 사이버디자인은 제공하는 경험과 질의 차원에서도 깊어야만 한다.[41] 이는 기존의 제품 디자이너들이 행하는 방식처럼 물리적 사물의 디자인이 즉각적으로 분명한 단순성에 기반했던 것과는 완전히 다른 차원이다. 디지털디자인은 네비게이션 과정에서 흥미로운 접근성을 유도해내면서 점차 복잡성을 증가시키고 사용자에게 충분한 탐색의 맥락을 제공하며 추가적이고 보조적인 지시에 의해 다음의 위상으로 변경하는 '인터랙티브 역동성'을 제공해야 하는 것이다. 그것은 사이버스페이스의 사용자가 애초에 기대했던 것

41. Bob Cotton & Richard Oliver, 앞의 책, 1994, 187쪽.

이상의 만족감을 주는 동시에 놀라게 하고, 풍부하게 하고, 흥분시키고, 감정을 불러일으키도록 디자인되어야 한다(그림 176).

성공적인 디지털디자인은 자발적인 흥미를 유발하는 정보 검색과 더불어 사용자들이 지닌 다양한 문화적 감수성을 이해하고 이를 어떻게 의미있는 '깊은' 구조로 만들어내는가에 좌우된다고 할 수 있다. 따라서 이러한 구조를 만들어내는 사람들을 우리는 앞으로 '디지털 혹은 사이버 디자이너'라고 부르게 될 것이다. 이들은 인지 과학과 심리학, 프로그래밍, 음악, 무용, 그래픽과 타이포그라피, 광고, 패션, 하드웨어 제품 디자인과 건축 등 수많은 분야에서 모여든 일군의 '방랑적 디자이너'들로 구성될 것이다. 또한 이들은 복잡하고, 독특하고, 기능적이면서 과거 파르테논, 샤

그림 176.
이안 카터[Ian Carter],
인터렉티브 CD-ROM 프로토타입
「프라이멀 스크림[*Primal Screem*]」.

트르 성당, 에펠탑, 시그램 빌딩과 최근의 네덜란드 그로닝거[Groninger] 뮤지엄 만큼이나 아름다운 액질의 건축물을 디자인할 것이다. 그들의 임무는 고도로 복잡하고 추상적인 상징적 프로세스를 인간 유기체와 공생[symbiosis]하게 하는 가시적 형태를 제공하고 비물질적인 것을 시각화하는 일이라고 할 수 있다.

디지털디자인은 계속 융합과정이 진행중이라서 전체 윤곽을 완전하게 그려내기란 사실상 불가능하다. 그러나 앞서 논의한 디지털 디자인 논리에 근거해 새로운 디자인 유형들이 이미 존재하고 있다. 디지털 폰트와 하이퍼 타이포그라피, 하이퍼 잡지, 인포테인먼트, 인터랙티브 광고, 하이퍼 뮤지엄과 도서관, 휴대용 인터랙티브 하드웨어 등 이 모두는 부분적으로 기존의 그래픽, 타이포그라피, 편집 디자인, 광고, 건축, 제품 디자인과 같은 제반 디자인의 개념과 영역을 확장시키면서 계속해서 변형될 것이다.

디지털 폰트[Digital font]는 디지털 형태로 암호화된 글자체(그림 177-180)로서 원래 전문적인 글자체를 위한 디지털 폰트의 개발은 1965년에 'Digiset Typesetter'의 출현으로 시작되었다. 그러나 전자 출판[DTP]과 PC를 위해 디지털 형태로 폰트가 개발된 것은 1980년대 '포스트스크립트 언어[Postscript™ Language]'가 소개되면서 가능해졌다. 디지털 폰트가 기존의 글자체와 다른 점은 첫째, 어떤 프린터로 출력하더라도 고해상 출력이 가능해야 하며(적어도 150-3000 dpi의 해상도로), 둘째 그것은 가능한 'WYSIWYG'(What You See Is What You Get), 즉 스크린에서 본 대로 출력해낼 수 있는 디자인 레이아웃의 특징적 성격이 충분히 드러나야 하며, 셋째로는 컴퓨터 스크린과 출력물 모두에서 디자이너가 원하는 모든 크기로 스케일 변형이 가능해야 한다. 초기의 디지털 폰트는 메모리에 저장된 스크린상의 픽셀[Pixel, Picture Element]에 일치하는 점들로 구성된 비트맵[Bitmap]으로 이루어졌었다. 그러나 어도비[Adobe™]의 Postscript™나 애플과 마이크로 소프트의 True Type™ 같은 디지털 벡터[vector] 포맷(윤곽선 서체)으로 폰트는 픽셀의 제한된 디자인 레이아웃에서 벗어나 자유로운 형태의 글자체

Ceci n'est pas une pipe.

그림 177. "에머그레[Emigre] 8", 주잔나 리코[Zuzana Licko], 1985.

이 것은 파이프가 아니다.

그림 178. "미르체", 안상수, 1992.

Ceci n'est pas une pipe.

그림 179. "템플레이트 고딕[Template Gothic]", 배리 덱[Barry Deck], 1990.

Ceci n'est pas une pipe.

그림 180. "데드 히스토리[Dead History]", 스코트 마켈라[P. Scott Makela], 1990.

로 디자인되기 시작했다. 이와 함께 '하이퍼 타이포그래피[hyper typography]'는 기존의 2차원 표면을 벗어나 3차원과 시간을 결합한 다차원의 사이버스페이스를 통해 문자를 배열하는 디자인을 의미한다(그림 181). 위상 공간이 변조되는 사이버스페이스에서 디자이너의 임무는 텍스트와 이미지를 편집하면서 저자와 독자 사이를 중재하는 일이다. 이때 하이퍼 타이포그래피는 글자체에 입체 공간을 형성하는 X, Y, Z축 모두에 대해서뿐만 아니라 기울어짐, 회전, 요동의 6가지 자유를 부여함으로써 각기 다른 방식으로 문자가 읽힐 수 있게 한다. 이로써 더 이상 평면 위에 부착된 정적인 심볼을 다루지 않고 사용자가 정보 공간을 탐색하는 과정에서 역동적이고 '지능적인' 텍스트 이미지를 형성한다. 또한 이것은 소리와 시간을 결합하여 실시간[real-time]으로 움직이는 애니메이션 텍스트를 제공한다.

그림 181. 제프 인스톤[Jeff Instone], 「조식스팩, 어디로 가시나이까[*Quo Vadis, Joe Sixpack*]」. 제프 인스톤은 앨더스 슈퍼 카드[Aldus Super Card]로 메뉴와 윈도우가 초현실적으로 결합된 매킨토시 컴퓨터를 위한 인터페이스를 보여 준다.

하이퍼 잡지[hyper magazine]는 CD-ROM 또는 온라인 네트워크로 생산되고 분배되는 인터랙티브 멀티미디어 잡지로 이는 전자출판과 하이퍼미디어 기술에 의해 대중화되기 시작했다. 이제 잡지 출판은 종이 위에 인쇄된 단어로 제한되지 않는다. 편집 디자이너는 단독의 컴퓨터에서 다중 매체가 제공하는 양상을 마치 작곡가가 작곡을 하듯 편집한다. 타이포그라피에서 애니메이션으로, 일러스트레이션에서 이미지 스캐닝으로, 비디오 편집에서 사운드 믹싱으로 이동하는 것이 가능하며 다른 컴퓨터와 네트워크가 가능한 인터랙티브 형식을 디자인한다(그림 182). 이렇게 디자인된 잡지 등의 포맷이 아이패드와 모바일 기기의 보급에 따라 특화된 형태로도 진화하고 있다. 따라서 전자 하이퍼 잡지는 비디오 게임, TV 또는 애니메이션과 소리가 구분 없이 뒤섞인 형태와 내용을 전달한다. 미국에서는 1990년대 초에 몇 가지 사이버펑크 하이퍼 잡지가 출판되었던 반면 영국과 유럽에서는 1987년에 7개의 플로피 디스크를 한 세트로 출판한 「*High Bandwidth Panning*」과 그래픽 디자인 잡지 「*Octavo*」와 같은 극히 제한된 하이퍼 잡지가 출판되었다. 현재 하이퍼미디어로 전문화되어 인쇄된 잡지는 미국 최초의 사이버펑크 잡지인 「*Mondo 2000*」과 컴퓨터 미학 저널[Journal of Computer Aesthetics]인 「*Verbum*」이 있다. 특히 「*Verbum*」은 1991년에 최초의 CD-ROM판으로 제작된 하이퍼 잡지의 길을 터 놓았다. 하이퍼 잡지는 앞으로 정보(인포메이션)와 오락(엔터테인먼트)을 합성한 '인포테인먼트[Infotainment]'를 지향하는 수많은 디자인 제품의 출현 가능성을 예고하고 있다. 예를 들어 인터랙티브 백과 사전과 관광 지도책과 같은 디자인 개발은 다양한 매체를 혼합함으로써 기존 매체의 단순 지루함에서 벗어나 지식과 흥미를 동시에 유발하는 강력한 전달 효과를 보여줄 것으로 기대된다.

인터랙티브 광고(그림 183)의 실제 모습은 인터넷 홈 쇼핑 서비스, 주문형 비디오[VOD: Video On Demand]와 인터랙티브 잡지 스타일의 하이퍼미디어 프로그램으로 나타난다(그림 184). 이 같은 광고는 소비자들에게 장소의 이동 없이 제공된 상품 또는 서비스를 비교해서 살펴볼 수

183

그림 182. 인터랙티브 매거진 플립보드[Flipboard].
유튜브 동영상과 같은 디지털 소스뿐만 아니라 다양한
매체의 정보를 사용자가 원하는 계정으로 연결, 수집함
으로써 사용자만의 매거진을 만들 수 있다.

그림 183. 광고대행사 DDB가 디자인한 인터렉티브 옥
외광고. 옥외광고를 퍼즐 형태로 하여 행인들이 맞출 수
있도록 디자인되어 있다.

그림 184. 필립스, 디지털 영화 「관음증 환자[Voyeur]」
CD-i.

184

있게 함으로써 기존 인쇄 매체와 TV광고에 포함될 수 있는 광고 형태보다 훨씬 더 다양한 정보에 기초한 선택권을 허용한다. 인터랙티브 광고로 인해 소비자의 직접적인 비교 선택 행위가 '광고 자체에서' 일어날 때 기존 광고 프로덕션과 마케팅 과정에 엄청난 변화가 예상된다. 달리 말해 방송사들은 엄청난 광고 수입이 새로운 매체 환경으로 빠져나감으로써 방송 프로덕션 비용 충당에 어려움을 겪을지 모른다. 이로 인해 기존의 매체 환경에 의존하는 광고 대행사들은 타격을 받을 것이다. 인터랙티브 광고가 전면적으로 유포될 때 소비자가 과연 광고를 어떻게 이해하고 어떤 서비스를 제공받을 수 있을지는 아직 연구 개발 단계에 있기 때문에 확실치 않다. 하지만 미국과 같은 일부 국가에서 홈 쇼핑 네트워크가 성공을 거두고 있는 예를 보면(물론 문화적 요인과 시장 환경의 특수성이 고려되어야 하겠지만) 인터랙티브 광고의 시장 환경은 앞으로 번성하리라는 예측이 가능하다.

인터랙티브 광고는 단일한 화면용 광고에서부터 실제 쇼핑 센터에서 벌어질 수 있는 환경을 반향하는 '가상 쇼핑몰'과 유사한 형태로도 펼쳐질 수 있다. 단일 화면용 광고에는 소비자가 정적인 이미지를 통해 상표, 상품, 가격과 서비스를 탐색할 뿐만 아니라 상품의 사용 설명, 교환 및 수리 센터의 전화 번호와 주소를 알아볼 수 있는 데이터베이스를 포함시킬 수 있다. 가상 쇼핑몰은 실제 쇼핑몰의 모습과 분위기를 시뮬레이션하기 위해 3차원 컴퓨터 그래픽으로 구축된 가상 건축 공간 속에서 '걸어 다니며' 쇼핑할 수 있는 환경일 것이다. 가상 쇼핑몰에서는 즉각적인 서비스가 가능하다. 예를 들어 소비자는 누군가와 상담하고 있는 판매원에게 물어 보기 위해 기다릴 필요 없이 또는 가격을 물어보면서 겸연쩍어하지 않고도 원하는 것은 무엇이든지 조회하는 것이 가능하다. 또한 소비자는 특정 상품과 비교해 경쟁 상품의 가격과 성능에 대한 데이터를 스크린상에서 조회함으로써 좀더 값싸고 좋은 물건을 찾아 시장을 이리저리 뒤져야 하는 번거로움을 피할 수 있을 것이다. 인터랙티브 광고는 하이퍼미디어, 가상 현실 테크닉, 시뮬레이션과 비디오 게임 디자이너에게 상당한 부분을 의존하게 될 것이다.

이와 같이 인터랙티브 광고는 넓은 범위의 선택권, 비교 가능한 정보, 보다 빠른 상품과 서비스, 온라인 소비자 지향적 정보를 제공하면서 소비자에게 많은 혜택을 줄 수 있을 것이다. 그것은 또한 생산·제조업자의 측면에서도 정확한 틈새 목표점과 유통 물량을 예측하는 것이 가능하기 때문에 정확한 마켓 포지셔닝과 함께 과잉 생산으로 인한 상품 재고를 줄일 수 있다. 또한 상품을 마케팅하는 방식에서도 목표 소비자에게 일대일의 선전 효과와 직접적인 마케팅 기회를 허용함으로써 광고주에게도 이득을 줄 것이다. 그러나 이러한 장점 이면에는 범람하는 전자 쓰레기 전단과 개인 정보 유출 등의 문제가 출현할 것이다.

광고주들은 보다 정확하게 보다 더 많은 소비자를 낚아채기 위해 사이버스페이스 네트워크에 저인망 그물을 치듯이 소비자의 사생활을 위협하는 선전들을 쏟아부을 것이다. 이러한 위협으로부터 소비자 개인을 보호하기 위해서는 쓰레기 메시지를 걸러내거나 사적인 데이터를 보안 유지하는 소프트웨어 개발이 따라 주어야만 한다. 어쨌든 인터랙티브 광고는 상품을 판매하고 구입하는 새로운 방식으로 디지털 사이버 시장을 목표로 광고 대행사들이 출현하는 이른바 '광고 혁명'을 예고하고 있다.

기존의 미술 화랑과 박물관에서 작품들은 신중하게 구성된 건축 공간을 따라 관람객이 이동하도록 전시된다. 이때 대부분의 박물관 디자인에서는 전통적으로 알맞은 자연 채광과 벽 또는 진열 공간을 통해 관람객을 효과적으로 유도하는 순환 체계를 만드는 것이 가장 중요한 문제로 부각된다. 예를 들어 쉰켈[Shinkel]의 베를린 'Altes Museum'처럼 19세기 신고전기의 건축가들은 전형적으로 긴 사각형의 천창으로부터 자연광이 채광되는 갤러리 공간을 장중한 중앙 출입 홀 주위에 좌우 대칭적으로 배열함으로써 이러한 문제를 해결할 수 있었다.[42] 관람객이 갤러리를 임의대로 돌아다니다가 처음 들어온 위치로 다시 돌아올 때 관람은 끝나게 된다. 또는 프

42. William J. Mitchell, *City of Bits* (Cambridge: The MIT Press), 57쪽.

185

그림 185. 도미니끄 브리송 [Dominique Brisson], 나탈리 꾸랄[Natalie Coural], 「루브르: 궁전과 회화[*Le Louvre: Palace and Paintings*]」 (Paris: Montparnasse Multi-média, Réuion des Musées Nationaux, 1994), CD-ROM. 그림 186. 뉴욕의 소호[Soho] 구겐하임 뮤지엄 내의 '인포 갤러리'.

186

랭크 로이드 라이트의 뉴욕 구겐하겜 뮤지엄처럼 아트리움[atrium] 천창 주위를 감싸고 돌아 내려오는 단일한 연속적 갤러리에서 관람객은 맨 윗층으로 엘리베이터를 타고 경사면을 따라 내려오면서 작품을 감상할 수도 있다. 그러나 가상 하이퍼뮤지엄에서 모든 실제 작품과 갤러리 공간은 3차원의 시뮬레이션으로 대치됨으로써 엄청난 공간적 압축 효과를 파생한다. 관람객은 공간을 따라 이동하지 않고 앉은 자리에서 이미지, 텍스트, 음향을 혼합한 하이퍼미디어에 의해 수많은 소장품들에 대한 작품 설명뿐만 아니라 다른 작품과의 미술사적인 연계성에 대한 정보도 지원받는다(그림 185). 하이퍼 뮤지엄은 또한 온라인 네트워크를 통해 원거리 통신망에 담겨지고 관람객은 분산될 수 있다. 다만 문제가 되는 것은 갤러리의 공간적 수용 능력이 아니라 네트워크가 포함하는 통신 범위와 전송 속도에 관한 것이다. 만일 이 문제가 해결된다면 산간 벽지에서도 전 세계 박물관을 관람할 수 있는 문화적 혜택의 기회를 제공받을 수 있을 것이다. 가상 뮤지엄이 개발됨에 따라 실제 박물관의 역할은 변경될 것이다. 즉 이제 박물관은 관람객이 하이퍼 뮤지엄을 통해 특정 박물관의 소장 작품에 대한 사전 조사를 하고 사적인 관심에 따라 굳이 찾아가서 꼭 보아야 할 것만을 보러 가는 장소가 된다는 것이다(그림 186). 이러한 서비스가 제공됨에 따라 관람객은 자신이 보고 싶은 작품을 더욱 집중해서 관람할 수 있다. 특히 프랑크푸르트처럼 강을 따라 수많은 뮤지엄이 줄지어 위치한 도시를 관광하는 사람은 하이퍼뮤지엄에서 제공된 정보를 통해 사전에 자신의 관람 계획과 일정을 세울 수도 있을 것이다.

미국 국회 도서관은 1990년대 초에 이미 무려 550마일에 달하는 천오백만 권의 장서를 소장했고, 영국의 대영 도서관은 천이백만 권을, 최근에 하버드 대학도서관은 사백만 권에 육박하는 장서를 소장하고 있다. 이제 디지털 온라인 하이퍼 도서관은 이러한 방대한 장서를 소장하고 있는 건축적 공간에 대한 대안을 제시하고 있다. 모든 서적 카탈로그는 하이퍼 도서관 네트워크 접속으로 검색이 가능하고 모든 책의 각 장에 수록된 내용들은 사용자의 컴퓨터 화상에 전시되고 레이저 프린터로 인쇄될 것이다. 도

서관 사용자들은 더 이상 카탈로그를 찾아 서가에 들어가 책을 찾을 필요가 없으므로 도서관은 더 이상 서가, 순환 공간, 열람실을 필요로 하지 않는다. 장서가 늘어날 때마다 서가 공간을 확장해야 하는 문제가 하이퍼 도서관으로 해결될 수 있다. 한 예로 1990년대 초에 뉴욕의 콜럼비아 대학은 2백만불의 예산을 들여 법학 도서관을 증축하기 위한 계획안을 마련했다가 마침내 철회했다. 대신에 대학은 수퍼 컴퓨터를 사들여 매년 만여 권에 달하는 오래되어 훼손된 책들을 스캐닝해서 저장하는 프로그램을 운영하기 시작함으로써 단순히 공간을 확장하는 것뿐만 아니라 도서 보전의 문제까지 해결했던 것이다.[43] 이제 하이퍼 도서관에서 책은 디지털 텍스트로 저장되고 열람되게 된다. 구텐베르크 인쇄 혁명 이래 현대 사회에서 가장 큰 문제는 인쇄된 책, 잡지와 신문의 분배라고 할 수 있다. 종이는 한 장소에서 빠르게 대량 인쇄될 수 있지만 일단 인쇄된 종이는 물류 창고에 저장되고 서점과 신문·잡지 가두 판매대와 같은 도시 내의 최종 유통 장소에 운송되어야만 한다. 이 점에서 레코드와 비디오도 유사한 유통 구조와 판매 과정을 필요로 한다. 그러나 하이퍼 도서관 또는 하이퍼 비디오/레코드점은 물리적인 저장과 운송을 필요로 하지 않는다. 독자들은 컴퓨터 네트워크 상의 메뉴를 통해 책, 비디오, 레코드를 선택하고(내용을 검색한 다음) 그것들을 '다운로드' 받아 직접 레이저 프린터로 출력하거나 음악과 비디오를 CD에 복사할 수 있다(물론 현금 대신에 온라인 화폐로 비용을 지불한 다음). 이러한 제작과 유통 과정을 통해 출판업자는 품목, 창고 보관비와 물류 운송 비용을 줄일 수 있고 서점과 비디오/레코드점 주인은 매장의 공간을 줄일 수 있을 뿐만 아니라 소비자는 훨씬 더 많은 선택권을 가질 수 있다.

팔목시계 만한 인터랙티브 통신 장치는 50여년 전 체스터 고울드[Chester Gould]의 만화 「딕 트레이시」에서만 존재했다. 그러나 1980년대 중반에 휴대용 전화기가 호주머니에 들어가는 크기로 줄어들었을

43. William J. Mitchell, 앞의 책, 53-56쪽.

때 사람들은 놀라워했다. 1990년대 이르러 만화에서 보였던 이미지는 작은 호주머니 크기의 휴대용 이동 전화뿐만 아니라 팩스 기능과 정보를 조직하는 휴대용 컴퓨터를 결합시킨 인터랙티브 하드웨어 제품이 개발되면서 정말로 실현되었다. 이러한 장치들은 애플사가 개발된 손에 휴대하는 '뉴튼™' (그림 187)과 같은 '개인용 디지털 지원장치[PDA]'에서부터 팔찌, 헤어 밴드, 어깨에 걸치는 백 등과 같이 '착용하는' 컴퓨터에 이르기까지 다양한 모습으로 나타나고 있다. PDA는 미래의 휴대용 텔레비전과 컴퓨터를 결합하는 '텔레퓨터[teleputer]' 곧 '아이폰™' (그림 188-2)의 전주곡으로서 최소의 전기 소모, 고속 마이크로 프로세서, 평평한 액정 스크린과 입력 펜, 필기 인식 소프트웨어, 메모리 카드, 데이터를 다른 PDA 혹은 데스크 탑 컴퓨터 등으로 보내기 위한 유/무선 접속 단자와 전화 등의 통신망과 접속하기 위한 모뎀 등을 포함한다(그림 188). 좀더 확장된 기능이 필요할 때 PDA는 다른 기능의 카드를 끼움으로써 음성 인지 기능의 입력에서부터 전자책, 팩스머

187
그림 187. 애플사의 PDA "뉴튼".

188
그림 188. 애플사의 스마트폰 "iPhone". IOS 플랫폼을 기반으로 다양한 어플리케이션을 탑재해 휴대폰의 개념을 뛰어넘는 휴대용 컴퓨터의 개념을 확립하였다.

신 또는 TV와 라디오 수신기로 다양하게 모드를 전환할 수 있다. 특히 네트
워크 접속으로 팩스를 송수신할 수 있는 애플의 '뉴튼'은 약 190 x 110mm의
액정 스크린과 필기용 표면 및 결합된 덮개가 있는, 아이폰 개발 전에 나온
가장 혁신적인 휴대용 인터랙티브 컴퓨터 제품이었다. 이는 초기 소니사의
워크맨이 거듭해서 부피가 줄어드는 단계를 거쳐 왔듯이 더욱 소형화될 전
망이다. 오늘날 아이폰은 다른 블루투스 기기나 데스크탑 컴퓨터와 데이터
를 전송하기 위해 한정된 범위 내에서 적외선 인터페이스가 가능하며 '시
리' 같은 음성 인지 입력방식을 채택하는 강력한 능력도 포함하고 있다. 이
와 더불어 착용할 수 있는 '액세서리' 컴퓨터는 기존의 하드웨어 제품 디자
인의 형태 개발 또는 사용자 인터페이스 개발에 중요한 변화를 예고한다. 그
것은 전자 제품이 손바닥 크기 이하로 줄어들고 착용하는 것으로 변할 때 제
품은 '패션의 질'을 획득하게 된다는 사실을 의미한다(그림 189). 즉 제품은
점차 물리적인 장치를 착용하는 데서 오는 시각적이고 심리적인 부담감을
해소시키기 위해 액세서리 차원의 형태 언어 개발을 요구하고 마침내는 점
차 '키치화' 되는 과정을 겪게 된다. 달리 말해 전자 제품의 형태 언어는 기존
의 블랙 박스적 속성에서 벗어나 제품의 기능과 아무 상관이 없는 잡탕적 형
태를 취하게 되리라는 것이다. 이로써 제품 디자인에서 무엇이 올바르고 좋
은 형태인지의 논쟁은 더 이상 의미가 없을지 모른다. 마치 스마트폰 자체의
형태와 아무 관계도 없는 토끼 모양의 스마트폰 케이스처럼…(그림 190).

미래를 생각하며

이상과 같이 디지털디자인은 오늘날 우리 삶을 변화시키고 있는 사이버스페
이스의 출현과 관련된 새로운 형태의 지식 구조와 해석 방식을 소통시키는
새로운 커뮤니케이션 수단을 필요로 한다. 이제 디자인은 기존의 디자인이
그랬던 것처럼 단순히 독립적인 매체적 속성에 근거한 감각적 구성력만으로
정의되지 않는다. 예를 들어 기존의 많은 디자이너들이 생각하듯이 그래픽

그림 189. 구글의 구글글래스[Google Glass]. 기존의 안경의 형태가 진보된 미래적인 패션으로 느껴진다(왼쪽). 애플의 애플워치[Apple Watch]. 이는 기능적으로 시계와 아이폰을 통합해, 피트니스 및 건강 등의 활동성을 관리하는 제품으로, 특수합금재질로 디자인되어 패션 액세서리로 자리매김하고 있다(오른쪽).

그림 190. 라비또의 스마트폰 케이스. 토끼 귀 모양을 한 스마트폰 케이스로 이처럼 스마트폰의 형태와 관계가 없는 키치한 스마트폰 케이스가 많이 사용되고 있다.

디자인은 2차원의 평면적인 속성을 다루고 제품 디자인과 건축은 3차원의 공간을 다룬다는 식의 이해는 더 이상 의미가 없다. 사이버스페이스에서는 공간적 매체의 구분이나 물질적 재료에 의한 구분이 존재하지 않기 때문이다. 모든 매체는 사이버스페이스라는 거대한 '디지털 용광로'에서 액질로 용해된다. 문자는 더 이상 단독의 문자 자체가 아니며 이미지는 이미지 자체로 끝나지 않는다. 말과 문자, 이미지, 음악(추가해서 가상 현실의 신체적 제스처까지) 이 모두는 지적인 사고를 위해 상호 교차됨으로써 더 이상 '내용과 형식' 사이의 구분을 허용치 않을 것이다. 어떤 의미에서 그 동안 디자인은 내용보다는 내용을 감싸는 물질적인 형태와 이미지 전달을 위한 매개체로서 인식되어 왔다. 반면 사이버스페이스에서는 메시지의 내용, 즉 비물질적인 지식 자체가 구조화되기 때문에 더욱 확대된 지적 능력을 지닌 디자이너를 요구하는 것이다.

그러나 그렇다고 해서 사이버스페이스의 출현으로 인해 물리적 속성을 지닌 진짜 세계가 기화된 상태로 증발하고 대신 초월적인 '정신' 세계로 대치된다는 것은 잘못된 생각이다. 문자의 발명으로 글쓰기가 말하기를 대치하지 않았고, 인쇄술의 발명이 글쓰기를 대치하지 않았던 것처럼, 영화가 연극을 대치하지 않았고 텔레비전이 영화를 대치하지 않았듯 사이버스페이스는 물리적 실체 또는 꿈꾸기와 사고하기 모두를 대치하지는 않을 것이다. 마찬가지로 사이버스페이스는 진짜 미술관, 공연장, 공원, 섹스, 책, 건물의 세계를 대치하지 않을 것이다. 어느 누가 감히 모나리자의 미소, 조수미의 오페라, 광릉 수목원의 신선한 공기, 사랑하는 애인의 신체, 김수영 시집과 명동 성당과 조계사의 종말을 가져오겠는가? 사이버스페이스는 현실을 넘어선 이상적이고 초월적인 감각에 대한 것이 결코 아니다. 그것은 전자적인 복잡성이 가중되는 문화적 지형을 향한 '전이'를 의미할 뿐이다. 이와 같은 문화적 전이 과정에서 디지털디자이너에게 맡겨진 가장 중요한 임무는, 사람들에게 전자적 복잡성을 어떻게 이해시키며 이전에 경험된 인간 삶의 의미를 어떻게 중재해 전이된 지형으로 이끄는가의 문제라 하겠다.

IV
문화 해석력과 경쟁력

중국 거리엔 화웨이, 샤오미 물결... 삼성, LG가 밀려난다

[위기의 한국경제] 중국 시장서 고전하는 한국 IT

지난달 18일 중국 광둥성 선전시 세계 최대 전자 상가 밀집 지역인 화창베이 중심가에서 중국 현지 스마트폰 업체 직원들이 판촉 활동을 펴고 있다.

그림 191. 「한국일보」, 2016. 1. 3.

한
국
디
자
인
의
도[道]

2016년 1월 현재 필자는 개정판 준비를 위해 이 책의 '한국디자인의 도[道]' 부분을 다시 쓰고 있다. 새해엔 아무래도 희망적인 소식을 찾기 마련이다. 그러나 아무리 찾아봐도 온통 '위기' 이야기뿐이다. 한 언론은 "중국 거리에서 삼성과 LG 휴대폰이 밀려나고 중국산 화웨이와 샤오미 물결이 가득하다"고 전한다(그림 191).[1] 오늘 아침 뉴스에는 중국 가전사 칭다오 하이얼이 미국의 120년 된 제너럴일렉트릭[GE] 가전사업부를 6조 5600억 원에 인수했다는 소식이 흘러나왔다.[2] 앞으로 미국 가전시장이 중국의 텃밭이 될 전망이다. 뉴스 보면서 지난 해 삼성전자의 매출액이 207조 원이었다는데 대체 그 돈으로 무엇을 하고 있는지 궁금해진다. 그리고 보니 얼마 전 현대기아차는 벌어들인 돈으로 치열하게 디자인 혁신과 연구개발에 힘써도 시원치 않은 판에 강남의 노른자위인 '한전부지' 땅투기에 무려 10조 원을 퍼붓고 주가가 하락하기도 했다. 이런 소식은 지난 연말에도 있었다. 그동안 잘 나가던 한국의 산업이 중국과 일본에 뒤지는 '샌드백 신세'로 전락했다는 것이다.[3] 중국의 기술 발전과 일본의 엔화 약세로 가격 경쟁력과 기술력 모두에서 중국과 일본에 뒤지고 있다는 분

1. 「한국일보」, 2016. 1. 3.
2. 「경향신문」, 2016. 1. 15.
3. 「YTN 방송」, 2015. 12. 6.

석이다. 세계 최고 수준의 기술력을
자랑하던 한국의 조선업에서 중국이
싹쓸이 수주하는 바람에 붕괴 조짐설
까지 나오고, 엔저 현상으로 일본 제
품의 가격이 국산보다 싸거나 비슷한

4. 「한겨레」, 2016. 1. 6.
5. Business Week, July 31, 1995, 56-59.
6. 「조선일보」, 1997. 1. 4.

수준이라는 것이다. 설상가상 한국의 주력 삼성전자 휴대폰이 중국 시장에
서 저가에 기술 경쟁력까지 갖춘 중국산 휴대폰에 밀려 2013년 최고 점유율
의 정점을 찍고 계속 하락 추세에 있다는 것이다.[4] 이에 경제 전문가들은 총
체적인 한국 경제의 위기 상황을 말하고 있다.

여기서 필자는 흥미로운 사실 하나를 발견한다. 그것은 지난 1997년 이 책 집필
과정에서 지적했던 경제 위기가 지난 20년 동안 한 번도 아니고 두 번씩이나
똑같이 반복되고 있는 사실이다. 경제란 원래 이렇듯 좋을 때도 있고 나쁠
때도 있는 것인데 괜히 호들갑 떠는 것이 아닌가 싶기도 하다. 하지만 10년
이면 강산이 바뀐다고 한다. 어떻게 강산이 두 번씩 바뀌는 세월 동안 똑같
은 일이 거듭 반복되고 있는 것인가 궁금해진다. 한국 사회는 자기 성찰도
없는 사회인가? 진단을 위해 다음에서 당시 초판 앞부분을 그대로 옮겨 보기
로 한다.

그동안 우리 경제는 첨단 과학과 기술 혁신에 의해 국가 경쟁력을 높여온 결
과 지난 95년 10월 수출 1000억 불 달성이라는 눈부신 성장을 이룩하였다.
당시 7월 「비즈니스 위크」지는 한국 경제의 놀라운 잠재력에 주목하면서 강
세를 보이는 한국의 산업 분야는 자동차, 반도체, 정보 처리, 텔레커뮤니케
이션, 핵에너지와 같은 첨단 과학 기술과 관련된 5개 분야라는 사실을 특집
기사로 다뤘다. 그러나 같은 글에서 한국 경제가 성장하고 투자가 늘어나고
있는데 반해 무역 수지의 적자폭은 계속적으로 심화되고 있다고 지적하였
다.[5]
이러한 예측을 입증이라도 하듯 96년 하반기부터 주력 반도체 산업의 갑작

스런 부진과 함께 우리의 경상 수지 적자가 무려 200억 불을 돌파하는 최대의 악화 국면에 돌입했다.[6] 필자가 이 글을 쓰고 있는 현재, 정부 관계 부처는 97년의 무역 적자를 150억 불로 막아 보리라는 발표를 했지만 경제 전문가들은 거의 300억 불에 도달하리라는 대단히 절망적인 예측을 함으로써 우리 경제는 심각한 위기의 나락에 빠져들고 있는 것이다.

현재의 위기는 한국 경제를 둘러싼 대단히 복잡한 문제들에서 비롯된 것이다. 불안정한 기업 환경과 부실한 경제 구조, 최근의 노동법 개정에 따른 총파업, 천문학적인 액수 5조 원이라는 피 같은 국민 저축을 말아먹은 '한보그룹'의 부도 사태와 정경 유착, 부패한 정치 상황 등…. 물론 이와 같은 문제들은 정치·경제 전문가가 아닌 필자가 지적할 수 있는 성질은 아니다. 그러나 다른 많은 문제는 차치하고라도 디자인과 관련지어 생각해 볼 때, 현재의 경제 위기를 몰고 온 가장 큰 원인은 그동안 우리 경제가 지나치게 특정 주력 산업 분야에만 의존했을 뿐만 아니라 수출 전략에 단지 가격경쟁에서의 우위를 점유하려는 노력만을 해 왔다는 점이다. 그 결과 반도체와 같은 주력 산업의 갑작스런 부진은 전체 경제를 뒤흔드는 '쓴 맛'을 보게 했고, 제조업 분야에서 고비용의 생산 단가와 물류 그리고 고임금 수준 때문에 그나마 '싼 맛'에 팔렸던 상품 경쟁력마저도 상실하게 되었다. 결국 그 동안 우리 경제는 산업 구조를 다변화시키지 못한 부실한 성장을 하는 가운데 품질과 디자인 같은 비가격 경쟁 요인보다는 '싸구려' 식의 후진국형 가격 경쟁력에 의존해 왔던 것이다.

위 글은 필자가 본서 초판에서 1997년 소위 '외환위기'가 발생하기 전에 썼던 글이다. 일반적으로 한국에서 '1997년 외환위기'라 하면 그것은 '정부의 외환 관리 실패에 따른 위기'를 일컫는다. 당시 정부가 동남아 통화 위기에 대해 조기 대응에 실패함으로써 외국자본이 급속히 과도하게 유출되는 바람에 상환불능 상태가 발생했고, 급기야 국제통화기금[IMF]으로부터 구제금융 '통치'를 받게 되었던 것이다. 필자는 이러한 외환 위기가 터지기 전에 한국 경

제의 내적 위기를 성장제일주의 차원에서 특정 주력 산업에만 치우친 산업 구조의 불균형에 있다고 보았다. 또한 가격 경쟁력에만 의존하는 부실한 제조업 분야에 대한 대책으로 '품질과 디자인'으로 전환해야 한다고 진단과 처방을 했던 것이다.

이로부터 10년 후인 2008년, 한국 경제는 또 다시 위기를 맞게 된다. 이번에는 소위 '글로벌 금융위기'라는 것으로, 이 폭풍은 미국 투자은행 리먼 브라더스의 파산으로부터 불어 왔다. 이로써 카지노와 같은 금융부문의 도박판만을 크게 키워왔던 한국 경제는 수출 산업을 비롯한 실물 경제, 곧 제조업 분야의 경쟁력 약화를 초래하면서 두 번째 위기에 처했던 것이다. 그럼에도 불구

한국 주력산업 글로벌 경쟁력 비교

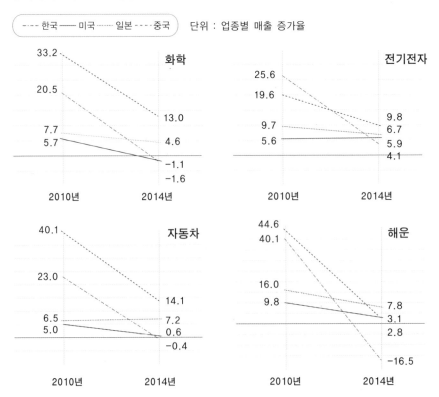

(--- 한국 —— 미국 ……… 일본 --- 중국) 단위 : 업종별 매출 증가율

하고 1997년 외환위기의 통렬한 체험
덕에 그런대로 살아남은 한국 경제는
전기전자, 자동차, 화학, 해운 등을 주 7.「조선일보」, 2015.12.18.
력산업으로 2010년 글로벌 경쟁력에
서 높은 매출 증가율을 기록했다(표
참조).

이 중 전기전자 부문에서 한국은 가장 높은 25.6%를 기록했고, 뒤이어 중국
(19.6), 일본(9.7), 미국(5.6) 순으로 이어졌다. 또한 자동차 부문에서는 1위 중
국(40.1)에 이어 한국이 미국과 일본보다 높은 23.0%로 2위를 기록할 만큼
높았다. 그러나 2014년에 이르러 주력산업 전 부문에 걸쳐 글로벌 경쟁력이
큰 폭으로 곤두박질해 중국, 일본, 미국에 모두 뒤처지는 상황이 발생했다.
화학과 해운은 물론 특히 제조업 분야에 해당하는 전기전자와 자동차 부문
의 추락은 어느 정도 예상된 일이지만 그래도 충격적이다. 이를 입증하듯 삼
성전자의 매출은 '2013년 229조 원에서 2014년 206조 원으로 급감'[7]하고,
2015년에 간신히 전년 대비 약간 증가한 207조 원에 머물렀다. 반면 경쟁사
인 미국의 애플은 스티브 잡스 사후에 별 특별한 디자인적 혁신이 없었음에
도 불구하고 계속 승승장구하고 있는 것이다. 이처럼 추락 중인 한국의 주력
산업 경쟁력 지표에서 주목할 것은 1990년대 '정보통신부' 까지 신설해 정보
기술[IT]과 벤처 산업을 주력으로 육성했던 IT 강국의 면모는 어디로 사라지
고 오직 삼성, LG, 현대기아차 등으로 대변되는 일부 대기업 중심의 제한된
제조업 부문만 명맥을 유지하고 있다는 점이다. 돌이켜 보면 과거에 비해 경
제 규모와 대기업 이윤만 성장했지 잘못된 산업 구조가 바뀌거나 혁신성과
창조성이 역동적으로 더 나아진 것은 별로 없었던 것이다.

이와 같이 한국 경제가 또 다시 위기로 치닫고 있는 현 시점에서 필자는 디자인
과 관련해 다음 두 가지 문제를 지적하고자 한다. 첫째는 일부 대기업에 의
존한 산업 구조의 편중화에 따라 획일화된 디자인 생태계에 대한 것이고, 둘
째는 제품 디자인에 대한 인식과 철학, 그리고 정체성에 관한 것이다. 그동

8. "경기도 가구산업 구조변화와 정책방안", 경기연구원, http://grikr.tistory.com/1031
9. 『KOTRA 해외 비즈니스 정보 포털』, http://www.globalwindow.org
10. "경기도 가구산업 구조변화와 정책방안", 앞의 자료.

안 기업 활동에서 디자인이 담당하는 경제 효과와 역할에 대한 인식은 2천년대에 이르러 많이 향상되었다. 그러나 현실에서 보면 극히 편중된 일부 부문에서 이루어졌다. 어떤 의미에서 '산업적 도구'로 인식되어 온 디자인이 한 나라의 산업 구조에 종속될 수밖에 없는 것은 당연한 것인지 모른다. 이로 인해 디자인은 주로 전기전자와 자동차 부문 등에 치우쳐 적용되었다. 따라서 산업구조 다변화를 위해 그 외에도 가구, 신발, 패션 등의 전통적인 제조업 부문과 정보문화기술[ICT]에 기초한 '디지털 제조업'과 같은 새로운 제조업 부문 육성에 사활을 걸고 디자인과 결합시켜야 한다.

2016년 1월 미국 라스베가스에서 열린 세계 '가전쇼 2016' [Consumer Electronics Show]에 한국은 삼성과 LG만 출품한 데 반해 전체 참가업체들 중 30%가 중국의 제조업체들이었다는 사실은 가히 충격적이다. 불과 얼마 전까지만 해도 '싸구려 짝퉁 디자인'의 대명사였던 중국이 환골탈태해 탄탄한 기술력과 혁신 디자인으로 무섭게 치고 나가고 있는 것이다. 예컨대 중국의 한 업체는 세계 최초로 1인승 유인 드론 '이항[Ehang] 184'를 출품해 전 세계의 비상한 관심을 받았다(그림 192). 이 드론은 첫째 디자인에 의한 완벽한 안전성, 둘째 자동[automation], 셋째 비행 동기제어 플랫폼[sync-flight management platform]의 세 가지 철학을 결합해 배터리 작동으로 운전기술이 따로 필요 없이 자동으로 이동하는 소위 '자율 비행방식'의 드론을 최초로 디자인해 낸 것이다. 이는 실질적 내용과 본질은 부재한 채 '창의융합, 창조경제' 등 새로운 용어와 구호만 외치고 있는 한국에 경종을 울린 사건이라 할 수 있다. 한국은 무엇하고 있으며 어디로 가고 있는가?

전통적 제조업 분야인 '가구 산업'은 시장 규모면에서 세계 12위 수준이고, 내수시장이 매년 성장하고 있지만 한국은 디자인과 품질 경쟁력 면에서 크게 뒤

그림 192.
중국의 유인 드론 'Ehang184', 2016.
세계 최초의 1인승 자율비행체로 디자인되었다.

처져 있다. 최근 세계 가구산업과 시장동향의 전망을 발표한 일련의 자료에 따르면, 세계 가구생산은 약 4,800억 불 규모로 2011-2014년간 연평균 3.2% 가량 증가하고[8] 2015년 세계 가구소비는 3.4% 증가한 것으로 알려져 있다.[9] 그러나 국내 가구산업 생산에서 수출이 차지하는 비중은 2014년에 14.6%로 10년 전에 비해 2배 이상 증가해 국제시장으로 나아가고 있지만 아직 가구 선진국에 비하면 턱없이 미흡한 실정이다. 또한 국내 가구산업의 내수 규모는 약 11조원으로 이중 수입이 17.0%를 차지하고 있다. 한데 2004-2013년 내수의 연평균 증가율은 6.6%를 기록한 반면 수출과 수입의 연평균 증가율이 각각 15.0%와 11.5%을 기록했다. 이는 수출과 수입이 내수보다 높은 증가율을 보이고 있어 점점 한국 가구시장도 국제화되고 있는 추세임을 방증한다.[10] 그러나 국내 가구업계는 전체 1천 2백여 개 업체들 중 예컨대 한샘과 리바트 등 일부 가구대기업을 제외하고 종업원 50명 이하의 영세업체가 무

그림 193. 이케아 한국 1호점. 2014년 12월 18일 광명시에 1호점을 개점하고 2020년까지 전국에 5개 점을 추가 개설할 예정이다(사진 : 강혜승).

려 81%에 달하고 있는 실정이다. 이런 맥락에서 2014년 세계 가구업계 공룡, 곧 '이케아'[IKEA]의 국내 상륙은 한국 가구 업계를 크게 위협하는 요인으로 작용하고 있다.

그런데 이케아가 한국에서 거두고 있는 성공 요인은 크게 다음의 두 가지로 요약할 수 있다. 첫째는 사회적 변화와 라이프스타일에 대한 탁월한 문화 해석력, 둘째는 아무 대책도 없이 무사 안일한 한국 가구업체들과 디자인의 부재이다. 1943년에 창업한 스웨덴의 이케아는 전후 도시인구의 팽창과 대규모 신도시 건설에 따른 가구 구매의 폭발적인 수요에 부응해 실용적 가구 공급을 목표로 삼았다. 여기서 주목한 것은 전후 문화의 라이프스타일에 대한 정확한 예측과 해석이다. 그것은 대도시 전월세 거주의 1인 가구와 젊은 부부들에게 필요한 실용적 가구를 디자인해 생산하는 것이었다. 이를 위해 이케

아는 1956년부터 모듈식 구성 판재로
박스 포장 및 운송하고 현장에서 녹다
운(knock-down) 방식으로 조립하는
가구를 디자인해 생산하기 시작했다.
개발의 초점은 모든 가구 구성재를 소

11. MIT중소기업중앙회, 『광명 이케아 입점에 따른 지역상권 영향 실태조사』, 2015.

비자가 매장에서 직접 계산하고 운반해 가져가기에 용이하게 박스로 납작하
게 포장하는 디자인(Flat Pack Design)에 있었다. 바로 이러한 디자인 전략이
현대 사회에서 핵가족화로 심화된 1인 가구와 신혼부부들의 필요성과 욕구
에 정확하게 부합되었던 것이다.

이케아가 한국에서 성공하고 있는 요인은 급격히 1인 가구화된 사회 현상에 따른
것도 있지만 스스로 꾸미는 셀프인테리어, 직접제작하는 DIY 문화, 소형가
구와 생활용품의 판매량 증가 등의 변화된 소비문화의 결과라 할 수 있다.
하지만 필자는 근본적으로 국내 가구업체들이 '저렴하면서도 실용적인' 가
구 디자인의 필요성에 무사안일하게 일관했고, 소비자 욕구에 부응하지 못
한 현실을 반영한 것이라 본다. 이는 이케아의 국내 개점 이후에도 마찬가지
로 아무런 대책도 없다. 예컨대 2015년 중소기업중앙회가 실시한 조사에 따
르면, 이케아 사업진출에 대해 어떠한 대응방안을 갖고 있냐는 질문에 대해
황당하게도 "대응방안 없음"이 무려 80%에 달했고, 더러 "품질향상 및 취급
품목 다양화"를 말한 업체도 있긴 있었다.[11] 한편 이케아에 대한 대응방안을
스스로 밝힌 일부 가구대기업의 경우는 완전히 방향을 바꿔 '고급화 전략'
으로 새로운 시장을 개척하는 탐색방향을 모색하고 있다. 특히 국내 가구업
계 1위인 한샘은 대응책으로 신혼부부와 중장년층을 위한 안정된 시장으로
특화해 나가는 고급화 카드를 내놓았다. 이는 갈수록 심화되고 있는 한국 사
회의 양극화를 반영한 귀결로서 가구시장도 양극화된 현실을 반영한 모습이
라고 할 수 있다. 그러나 이러한 전략은 적극적인 디자인 개발의 대응책이라
기보다는 이른바 '비싸야 잘 팔린다'는 '한국적 허세문화'에 의존한 마케팅
상술로 해석될 수 있는 여지를 남긴다.

그림 194. 유럽 시장에 방영된 현대자동차 'IX35' 자살광고.

따라서 한국의 가구산업은 시장 규모도 크고 가능성이 많지만 한쪽에선 너무 영세해서 제조업의 명맥도 유지하기 힘든 위기 상황에 처해 있고, 다른 한편에선 일부 양극화된 마케팅 상술에 의존해 바람직한 디자인의 질적 혁신을 추진하지 못하는 우울한 초상으로 그려진다. 어쨌거나 이런 현실에 대해 정부와 지자체는 공동전시판매를 하고 권역별 물류센터를 건립하는 '가구 집적 단지 조성' 뿐만 아니라 숙련 기술인력 양성을 위한 가구전문고등학교 설립 및 가구종합지원센터 건립 등의 계획을 추진할 수 있을 것이다. 그러나 전문적인 디자인을 국내 가구산업에 접목하고 뿌리내리기 위한 장기적이고 근본적인 대책은 여전히 부재하다. 이 부분에 노력하고 투자해야 한다.

위기상황에서 고민해야 할 두 번째 문제는 디자인에 대한 인식과 철학, 그리고 정체성에 관한 것이다. 대부분 경제 전문가들은 해외 시장에서 주력산업 추락 위기의 원인을 주로 가격경쟁력과 기술력 약화로만 진단한다. 그러나 그것은 앞서 이케아의 사례에서도 봤듯이 한 시대의 사회문화적 '필요성'(needs)을 제대로 해석하지 못하고 이를 '신뢰할 만한 디자인'으로 창출하지 못한 결과라 할 수 있다. 일단 원인부터 찾아보면, 그것은 그동안 한국 사회에서 디자인의 개념이 이 책의 첫 장에서 논의했듯이 문화적 삶의 생성에 관여하는 본래 의미보다 축소 제한된 '계획과 수단' 차원에서만 인식되었기 때문이다. 디자인을 단지 특정 산업분야에 편중된 수단적 의미로만 인식하는 것은 상품 개발 차원에서 광범위한 영역에서 발생하는 삶의 의미를 담아낼 수 없는 무능력을 초래한다. 이러한 한계는 종종 상품 디자인 개발에 적용되는 마케팅 조사단계에서 잘 나타난다. 일반적으로 마케팅 조사는 소비자와 상품 사이의 관계성에 주목하는데 주로 소비 패턴의 인구통계적 변수(성별, 연령별, 지역적 특성 등), 표적 시장의 소비 태도, 특정 상품 선호도와 같은 시장 환경의 속성을 정의하는 데 사용된다. 그러나 대개의 마케팅 조사는 소비자들의 삶 전체를 유형화해 분류하고 특정 상품이 위치하는 특수한 부분만을 강조하게 마련이다. 이로 인해 사회문화적 의미에 부응하지 못하는 이른바 '생명력 없는' 상품을 디자인하거나, 때로 중요한 내용들이 간과

되어 돌이킬 수 없는 상황에 처하기도 한다.

예컨대 얼마 전에 현대자동차가 유럽시장에 IX35(한국명 투싼) 수소연료전차 광고를 하면서 유럽의 소비자들을 경악케 했던 사건이 있었다(그림 194). 현대는 무공해 수소연료전지 자동차의 장점을 홍보하기 위해 '자살'을 소재로 한 광고를 선보였다. 내용은 이랬다. 어느 가장이 자살하기 위해 차고 셔터 문을 내리고 전등을 끄고 차에 시동을 켠 채 호스로 배기가스를 차 안에 넣고 죽음을 기다린다. 그러나 얼마 후 차고에 불이 다시 켜지면서 죽지 않은 가장이 살아서 걸어 나오며 자막에 '100% 물만 배출하는 무공해 차'임을 강조했다. 그리고 이 광고가 유럽 시장에 방송을 타고 퍼져 나갔다. 한데 곧바로 이를 본 유럽인들이 경악해 빗발치는 항의가 이어졌다. 과연 현대자동차가 제정신이 있는 기업이며 이 광고를 어떤 인간들이 디자인했는지 어이없어 했던 것이다. 특히 가족 구성원이 자살한 체험을 한 가정들이 이 광고를 보고 받은 충격은 이루 말할 수 없었다. 그것은 생명윤리의 기본도 되어 있지 않은 비인간적 광고 디자인으로서, 그동안 유럽시장에서 공들인 브랜드 가치와 이미지를 스스로 훼손시켜 버린 그 자체가 현대자동차의 '자살 광고'였던 것이다. 이는 제품 개발과 디자인이 인간 사회에서 기본적인 윤리와 철학도 없이 단순히 가격 요인과 기술 개발만으로 이루어지는 것이 아님을 방증한다.

그동안 디자인은 기술 개발에 비해 적은 투입 비용으로 제품 차별화가 가능하고, 단기간에 경쟁력을 향상시킬 수 있으며, 그 자체로서 고부가가치를 창출할 수 있는 역할 때문에 중요한 전략으로 주목받아 왔다. 그러나 이제 세계 신자유주의 경제체제의 몰락에 따른 장기 불황과 수출 둔화에 직면해 해외시장에서 더욱 경쟁력 있는 제품을 개발해야겠지만 단순히 디자인을 성장의 수단으로만 생각할 수 없는 상황에 이르렀다. 지금은 절박한 삶의 문제와 인문적 성찰이 필요한 시점인 것이다. 따라서 디자인은 단순히 경제 논리만이 아니라 사회 내 삶에 대해 고민하고 성찰하는 활동으로 간주되어야 할 필요가 있다. 그렇기 때문에 위기 극복 차원에서 만일 디자인 개발에 대한 국가적 관심이 시급히 요청된다면 우선 디자인을 대하는 '시각'부터 바꿔야 한다. 왜냐하면 앞으로 디자인은 경제 악화

로 과거처럼 무작정 성장주의식 개발이 아니라 '가성비', 곧 '가격대비 확실한 기능 내지는 성능'을 충족하면서 '문화 해석력과 고유한 철학'을 바탕으로 자기 정체성이 뚜렷한 디자인들만이 살아남을 수 있기 때문이다. 이러한 재조정된 능력이 궁극적으로 제품의 브랜드 가치를 형성하고 경기 여파에 쉽게 흔들리지 않는 단단한 생명력을 보여주게 될 것이다.

예컨대 미국 애플의 경우, 점차 성장의 한계에 도달하겠지만 애초에 스티브 잡스가 형성한 뚜렷한 디자인 정체성이 그의 사후에도 이어지고 있는 현상을 보라. 소비자들은 그것이 아이맥, 맥북, 아이폰, 아이팟, 아이패드, 애플워치, 가상현실(VR) 등 무엇이건 간에 전체 제품라인의 어떤 것을 보고 만지더라도 하드웨어뿐만 아니라 소프트웨어에 아르기까지 일관되게 '애플의 디자인'임을 안다. 또한 독일의 가전기업 브라운[Braun]은 트랜드에 종속된 덧없는 제품개발이 아니라 뚜렷한 정체성을 지닌 제품으로 백년의 전통을 이어가고 있다. 이는 일찍이 브라운의 디자이너였던 디이터 람즈[Dieter Rams, 1932~]가 설정한 좋은 디자인의 '10가지 원칙'이라는 디자인 철학의 정신이 있었기에 가능했던 것이다. 그는 좋은 디자인이 갖춰야 할 원칙으로 "혁신성, 유용성, 단순히 겉멋이 아닌 제대로 만들어진 아름다움, 이해가능성, 정직성, 절제, 유행을 쫓지 않는 지속성, 디테일의 철저함, 환경친화성, 최소의 디자인"을 확고히 정하고 이를 브라운사 제품에 불어넣었던 것이다. 필자는 역사와 문화적 특성이 상이한 한국의 기업들이 브라운사와 동일한 철학을 가져야한다고 말하는 것이 아니다. 기업들이 적어도 그러한 소신과 원칙을 갖고자하는 노력 자체가 디자인 정체성을 형성한다는 것이다. 해서 필자는 한국의 기업들이 과연 자신들의 제품 디자인에 대해 어떤 철학적 원칙을 가지고 있는지 묻고 싶다. 미안하지만 대부분 단기적 이윤 창출과 주식 시세에만 급급할 뿐 자신들의 행동 원칙에 관한 뚜렷한 디자인 철학을 갖고 있지 않다. 이러한 맥락에서 필자는 한국 디자인이 나아가야 할 몇 가지 실천 과제를 제시하고자 한다.

첫째, 맹목적인 디자인 개발 대신에 일상 삶의 의미를 섬세하게 해석해 이를 치

12. Meret Gabra-Liddell(ed.), *Alessi: The Design Factory* (London:Art & Design Monographs, 1994).
13. 여훈구, 「그린 마케팅: 환경 시대의 광고 디자인 크리에이티브 전략」 (서울:안그라픽스, 1995), 25쪽.

밀하고 정성들인 장인정신으로 공간, 사물, 서비스 디자인에 담아야 한다 (그림 195). 라이프스타일은 정치경제, 사회문화, 예술과 과학기술 등의 변화와 무관하게 고정된 것이 아니라 변화 과정을 겪고 있으며 앞으로도 변해갈 것이다. 그렇기 때문에 디자인의 문화 해석력을 통해 경쟁력 있는 상품을 창출해내야 한다는 데 동의한다면 디자인 전략은 그러한 변화에 탄력적으로 반응해야 한다. 그것은 제품 경쟁력의 차원에서 국가와 기업의 위치를 보장받기 위한 일종의 합의된 대안이라고 할 수 있다. 그 성공 여부는 삶의 영역에서 확인된다. 이때 디자인은 신뢰할 만한 물리적 기능에 기초해 문화 내의 기대, 믿음, 지식, 삶의 방식을 반영해야 한다. 달리 말해 디자인은 '멋지고 화려한 이미지의 눈속임'이 아니라 제품의 본질을 세상에 진실하게 소통시키는 일이어야 한다. 따라서 기업은 상품의 본질과 문화적 효과를 인식한 경영과 디자인 철학을 가져야 하며, 디자이너는 생산 환경의 규모에 상관없이 '인문적 성찰'이 가능한 문화적 인물이면서, "시적[詩的]인 예술성과 철저한 기술과 대중의 심리를 꿰뚫는 사업가적 사고까지"[12] 균형 있게 갖춰야 한다.

최근 대두되고 있는 '환경 문제'는 디자인이 앞으로 지속적으로 대처해야 할 중요한 변화 요인 중 하나로 간주되고 있다. 종래의 상품 개발이 기능과 편의 위주의 소비 욕구 충족에 있었던 데 반해, 소위 '그린 제품'이라 일컫는 제품들은 무공해 또는 저공해, 재생 또는 재사용이 가능하고, 절약 가능하고, 미생물로 분해가능하고, 천연적이며 환경상 안전하고 친숙하게 생산되어 인간 삶의 질을 고려하고 있다.[13]

이러한 모습은 산업폐기물을 재활용/재사용한 단순한 제품에서부터 도시건축에까지 활용될 수도 있다. 예컨대 재활용 가방으로 유명한 프라이탁(Freitag) 가방은 방수 기능이 있는 트럭 덮개 천과 안전벨트 등 산업 폐기물을 탈바꿈시

그림 195. 루이뷔통의 무라카미 다카시 로고 디자인. 이는 일본의 팝아티스트 무라카미 다카시와 협업으로 디자인된 것으로 오타쿠 대중문화의 키치적 요소를 의도적으로 디자인에 반영했다. 오래도니 기존 기업이미지를 새롭게 젊게 한 브랜드 쇄신 전략 차원의 예라 할 수 있다.(자료출전 : 루이뷔통 홍보물)

그림 196. 게타노 페세의 "해초 의자", 1991. 폐기된 천 조각들을 수지에 적셔서 붙여 가공한 이 의자는 가공성과 접촉감이 뛰어난 특징을 갖고 있다.

195

196

켜 디자인되었다. 또한 1991년에 뉴욕의 디자이너 가에타노 페세[Gaetano Pesce]가 디자인한 '해초 의자'는 재생 소재의 활용 가능성을 확장시켰다(그림 196). 이는 봉제 공장에서 쓰다 버린 천조각을 수지[resin]에 적셔서 붙여 나가는 방법으로 제작되었다. 비록 폐기된 소재로 만들어졌지만 이 의자는 형태와 구조 면에서 거의 무제한적인 표현 가능성을 보인다. 이는 오늘날 사회 환경에서 재생 디자인의 역할과 가능성을 확인시켜 준 좋은 예라고 할 수 있다. 2012년 건축의 노벨상이라 일컫는 프리츠커상을 수상한 중국의 건축가 왕슈는 저장성 닝보시의 닝보박물관에 주변 마을의 폐허에서 폐벽돌을 자재로 재활용하고, 닝보미술관에서 노후 항만시설을 개조해 미술관으로 변모시켰다. 이로써 왕슈는 현대 건축디자인의 보편적 언어로 지역 도시의 역사적 기억을 새롭게 한 것이다. 그러나 이러한 사례는 이미 한국에서 2002년에 더 바람직한 사례가 제시되었던 바, 과거 정수장이었던 폐산업시설을 정취 있는 시민공원으로 다시 살려낸 건축가 조성룡의 '선유도 공원'(그림 197)과 1970년 지어진 옛 클럽하우스를 개축한 어린이대공원 '꿈마루'(2011) 등이 있다.

둘째, 상품으로 가시화되는 데 필요한 지식, 숙련된 기술, 재료와 함께 사회문화적 기질을 장인 정신으로 전환하고, 정신적 뿌리로서 역사와 전통을 라이프스타일에 맞게 전환시켜야 한다. 세계적으로 인정받는 상품들은 대부분 세상에 널리 알려지기 전에 내수 시장에서 사회문화적 성격을 반영해 정제시킨 제품들이라는 사실에 주목할 필요가 있다. 예컨대 삼성전자의 휴대폰이 그동안 해외시장에서 두각을 발휘할 수 있었던 것은 지난 90년대 국가적으로 육성한 IT산업의 역동적 기반 위에 내수시장에서 국내 소비자들을 상대로 충분히 실험하는 검증 과정을 거쳤기 때문이었다. 한국 시장만큼 유행에 민감하고 1~2년에 한번 씩 휴대폰을 교체할 만큼 제품회전율이 빠른 나라는 세계 어디에도 없다. 어떤 의미에서 이러한 사회적 분위기와 기질도 긍정적 장점이 될 수 있다. 이로써 삼성 휴대폰은 세계적 경쟁력을 갖출 수 있었던 것이다. 또한 널리 알려졌듯이 과거 이탈리아 디자인의 진가는 르네상스 이

그림 197. 선유도공원의 빗물밸브 재활용, 2002. 폐산업시설을 재생시킨 선유도공원의 장소성을 잘 반영해 뛰어난 환경조형물로 소생시켰다. 환경조형물이란 이렇듯 '장소의 영혼'과 맥락을 담아내야 한다.

래 축적된 장인적 기반 위에 사물의 존재성에 물음을 제기하는 반권위주의적 실험성의 기질과 같은 문화 내의 긍정적인 질적 속성으로부터 나왔다. 이로부터 20세기를 주도한 이탈리아 자동차, 가구, 패션 디자인 등의 명성이 가능했던 것이다. 만일 이러한 사회문화적 기질을 새로운 기술에 기초한 디자인으로 장인정신과 결합하면 어떻겠는가? 이는 한물간 낡은 생각이 아니라 오늘날 출현하고 있는 '디지털 산업화' 혹은 '제4차 산업혁명 시대의 디자인'을 위해 반드시 필요한 내용이라 할 수 있다.

디지털 정보통신기술이 초래한 새로운 국면을 일컫는 용어인 '제4차 산업혁명'

14. 조민석 인터뷰, 『공간』, 2010년 6월호.
15. 최정윤, "화장을 넘어서: 건축에서 표피와 활자의 재해석", 대학원 강좌 〈디자인역사와 비평〉 수업 중 필자가 지도한 기말보고서(미출판), 2015.12.

은 사물인터넷, 인공지능, 빅데이터 등의 발전에 따라 새로운 산업구조뿐만 아니라 새로운 형태의 '제조업 혁명'을 가져오고 있다. 특히 기술이 공유된 '오픈 소스 하드웨어'[Open Source hardware]와 3-D 프린터를 사용한 새로운 제조기술은 소품종 소량 생산이 가능한 다양한 소위 '제작자'[maker]들의 벤처 창업을 가능케 하고 있다. 그러나 제작자들의 직접 생산이 가능하다고 해서 시제품, 곧 프로타입 자체가 상품이 되는 것은 아니다. 이는 디자인과 결합되어 사용자 인터페이스가 검토되어야 하며 장신정신을 통해 정제되어야 한다. 따라서 디지털 산업화에 따른 디자인과 장인정신이 새롭게 요청되는 것이다. 여기서 디자이너의 역할은 과거 제한적인 기획단계를 넘어서 제품생산을 직접 주도하는 '제작자'[maker] 차원에서 이루어진다. 달리 말해 이는 과거 대량 기계생산 과정에서 아이디어 파생과 전개 등 초기 단계에 제한적으로 개입했던 디자이너들의 역할이 전통 수공예 장인들처럼 전체 과정을 '직접' 총괄하는 '제작자'의 역할로 전환됨을 의미한다. 디지털 제조업에서 장인 정신이 필요한 부분이 바로 이 점이다.

만일 디자인 경쟁력을 구하고자 한다면 공간, 사물, 서비스 속에 집어넣어야 할 지식, 숙련된 기술, 소재와 함께 정신적 자원으로서 역사와 문화를 분명히 하는 일이 무엇보다도 중요하다. 이는 과거의 역사문화를 그대로 현재로 이동시키는 작업이 아니라 현대적 문맥으로 전환시키는 재해석 과정을 의미한다. 좋은 예가 지난 2010년 상하이 엑스포를 위해 디자인된 '한국관'의 경우라고 할 수 있다. 이는 '기호(sign)와 공간의 융합'[14]이란 컨셉으로 '한글'을 조합한 새로운 추상화로 디자인한 3층 높이의 건물로 많은 관심을 끌었다(그림 198). 왜냐하면 과거 엑스포 한국관이 한국 전통양식의 이미지를 표피적으로 접목한 것과 달리 그것은 한글의 기하학적 특징을 건축적으로 재해

그림 198. 조민석, 상하이 엑스포 한국관, 2010.
한글의 기하학적 특징을 건축적으로 재해석해 건
물을 지지하는 독특한 구조를 창출했다.

석해 건축 공간에 필요한 수직과 수평의 움직임을 구성함과 동시에 동선의 형태들이 건물을 지지하는 독특한 구조 요소를 창출해 냈기 때문이었다.[15] 주목할 것은 2010년 이전 역대 엑스포 한국관 중 최대 규모였던 1970년 오사카 엑스포 한국관이 경복궁의 경회루를 그대로 재현하는 데 불과했던 반면, 상하이 엑스포 한국관은 당시와 비교해 규모와 예산도 커졌지만 전통의 현대적 재해석이라는 관점에서 바람직한 사례를 남겼다.

역사문화적 전통을 현대적 삶의 방식에 맞춰 새롭게 생성하는 디자인 전략은 국내 디자인에서도 보여진 사례가 더러 있다. 앞서 언급한 '김치 냉장고'나 '물걸레 청소기' 등이 바로 그 예들로서, 이러한 제품이 내수 시장에서 소비자들에게 호응을 얻을 수 있는 이유는 전통적인 정서와 생활 문화가 오늘날의 삶의 방식으로 재해석되었기 때문이다. 따라서 세계 다른 지역에서 경쟁력을 갖기 위해서는 그 문화권의 역사문화적 전통과 삶을 철저히 이해하고 해석해 냄으로써 그 지역의 내면적 정서와 취향까지도 고려한 디자인적 노력을 배양해야 한다. 2007년 통영시가 선보인 도시 브랜드 로고 디자인은 시각 커뮤니케이션 차원에서 주목할 만하다. 통영시는 도시 브랜드 슬로건을 한려수도의 자연경관을 품고 있는 지역성을 담아 '바다의 땅'으로 정하고, 브랜드 로고를 새로 발표했다. 이 로고 디자인은 이제껏 개발된 상투적인 이미지의 지자체 디자인의 틀에서 벗어나 섬과 바다의 지역성을 모티브로 디자인되었다. 바탕의 푸른 색 바다와 흰색으로 풋풋한 형태의 여러 섬들이 모여 '통영'의 글자를 이루는 방식의 이 로고 디자인은 향토적 지역성을 현대적 세련됨과 결합시켰다는 점에서 좋은 사례를 남겼다(그림 199). 누군가 통영의 주산 미륵산 정상에 한번이라도 올라가 본 사람이라면 이 디자인이 그냥 상투적이고 관념적으로 그려진 것이 아니라 한려수도의 바다가 펼쳐진 도시의 특성을 정확하게 포착한 것임을 저절로 알게 된다. 좋은 지자체 디자인이란 이런 것이다. 그러나 현실적으로 아쉽게도 한국의 대부분 지자체 디자인은 유치하고 조잡하게 디자인되어 있다. 이렇듯 도시민의 마음이 담겨질 수 있는 디자인이 진정한 도시디자인으로 '살아 있는 상징'이 될 수 있다.

그림 199. 통영시 브랜드 '바다의 땅' 로고 디자인(자료출전: 통영시)과 주산 미륵산에서 바라본 통영시.

셋째, 인간 삶의 의미를 소통시키는 의미 전달체로서 디자인에 '매력적인 신화' 창출만이 아니라 '신뢰와 기본'을 갖추는 데 충실해야 한다. 소비자는 주로 상품의 물리적 사용 가치와 함께 사용 가치에 대한 주관적 기대, 즉 '교환 가치'를 근거로 구매를 결정한다. 교환 가치는 소비 상황에서 소비자와 상품을 연결해 주는 주된 동기 유발의 모티브라고 할 수 있다. 예를 들어 자동차나 휴대폰과 같이 기능이나 스타일에는 그다지 변화가 없는데도 거의 매년 새로운 제품이 상품화될 때 문제가 되는 것은 과연 그것들이 얼마만큼 새로운 사실 또는 매력을 소비자에게 전해주는 가이다. 이때 상품의 구매요인은 그 상품이 이전의 상품과 얼마만큼 다른지, 다른 사람이 갖고 있는 것과 자신이 구매하려는 제품과 무엇이 다른지 등에 의해 결정된다. 이 때 신상품은 소비자에게 새로움에 대한 기대감으로서 신화성[神話性]을 지녀야 한다. 신화란 소비자가 화제로 삼는 의미체제로 일종의 은유[metaphor] 체계를 뜻한다. 언어에서 은유는 지시 대상에 새로운 의미를 창조하는 인지적 기능을 수행한다. 예컨대 '내 마음은 호수요~'라는 노랫말의 시적 매력은 '마음≠호수'이지만

'마음=호수'가 되는 절묘함이 있기 때문이다. 이와 같이 '신화성'은 기존의 상품과 구별되는 '매력적 기대감'을 자아낸다는 점에서 은유와 거의 같은 기능을 한다고 할 수 있다. 예컨대 최근 출시된 '스마트워치'는 기존 시계의 은유를 스마트폰과 연계시킨 것이라 할 수 있다. 오늘날 정보통신 기술과 신소재 개발에 따라 물리적 또는 가상적 사물들이 서로 연결되면서 확산되고 있는 사물인터넷[IoT] 등의 디자인 개발은 이러한 추세를 따르게 될 것이다.

그러나 필자는 한국 디자인에서 매력적 신화 창출을 위한 노력도 중요하지만 디자인에 있어 '신뢰와 기본'을 구축하는 것이 무엇보다 절박한 일이라고 본다. 그동안 신자유주의 세계화에 따라 세계적으로 양극화가 심화되고 인간 삶의 기본 원칙들이 상당히 훼손되었기 때문이다. 이런 상황에서 오늘날 디자인의 역할과 기능은 갈수록 '먹고 튀는 마케팅 상술'과 다를 바 없는 차원으로 전락해 버렸다. 건축과 공간 디자인은 삶의 지속성이 보장되는 삶터로서 살기 좋은 도시 형성에 목적을 둔 것이 아니라 지자체 단체장들의 '정치공학적 포석'에 따른 도시 마케팅의 수단으로 오남용되어 버렸다. 마찬가지로 제품 디자인은 제품의 본질과 기술 혁신과는 무관하게 현혹하는 제품 치장술로 변질되었다. 이러한 양상이 보여주는 위험 징후는 국내 도시가 해외 거물급 건축가들이 마음껏 그림을 그려 뛰노는 놀이터가 되어버린 것뿐만 아니라 한글 타이포그래피마저도 글로벌 기업 '구글'[Google]에 의해 식민지화되어 버리는 결과까지 매우 다양하게 나타나고 있다. 특히 후자의 경우 한글 타이포그래피의 특성과 역사가 거대 글로벌 자본에 의해 문화적 정체성을 잃어버리고 범용화될 수 있다는 점에서 주목할 필요가 있다. 구글은 2014년 어도비社와 합작해 한국, 중국, 일본의 약 15억 인구가 공통으로 사용할 수 있는 오픈소스 글꼴인 본고딕(구글명 Noto Sans CJK)을 공개했다(그림 200). 이는 글꼴이 상이한 언어 사이에 보편적 어우러짐을 전제로 한다는 점에서 긍정적인 측면도 있지만 그 정체성이 타자의 관점에서 서로 동질화된다는 점에서 문제가 된다. 한마디로 동아시아의 문화적 정체성을 단일 패키지로 묶어버림으로써 구글의 식민지화가 될 수 있다는 것이다. 그것은 지역

Simplified Chinese 朝辞白帝彩云间

Traditional Chinese 朝辭白帝彩雲間

Japanese 朝に辞す白帝彩雲の間

Korean 아침 일찍 구름 낀 백제성을 떠나

English At daybreak I leave Baidi

가각간갇갈갉갊감갑값갓갔강갖갗같
갚갛개객갠걘갤걤갭갯갰갱갸걕간걀갓
걍걔걘걜거걱건걷걸걺검겁것겄겅겆
걸겆겇게겐겔겜겝겟겠겡겨격겪견겯
결겸겹겻겼경겿계겐겔겝겟고곡곤곧
골곪곬곯곰곱곳공곶과곽관괄괆괌괍
괏광괘괜괠괢괭괴괵괸괼굄굅굇굉
교굔귤굣굿구국군굳굴굶굻굼굽굿
궁궂궈궉권궐궜궝궤궷귀귁귄귈귐귑
귓규균귤그극근귿글긁금급긋긍긔기
긱긴긷길긺김깁깃깅깆깊

그림 200. 구글-어도비, 한중일 공통 오픈소스 글꼴 본고딕과 획에 의한 개발
과정. 본고딕은 타언어 사이의 조화와 통일성을 보여주지만 한글의 본질적 특
성으로서 자소가 아닌 획으로 해체시켜 개발되었다.
(자료출전: [위] http://blog.typekit.com/alternate/source-han-sans-
kor [아래] http://www.zdnet.co.kr/news/news view.asp?artice
id=20140923092423).

적 특수성과 세계적 보편성 사이의 균형과 조화라는 국제화의 관점이 아니라 자본의 논리로 통합되는 국면을 초래하고 있는 것이다. 문제는 이러한 외적 통합력이 그동안 나름 많은 노력을 해 왔지만 아직 세계에 자리매김도

16. 김민수, "한국 타이포그라피의 현안들", 〈2015 한국타이포그라피학회 학술대회 강연〉, 2015. 6. 27.

하지 못한 한글 타이포그라피의 본질과 정체성에 그림자를 드리운다는 사실이다. 기본이 부실한 것은 타이포그라피뿐만 아니라 출판 디자인도 마찬가지이다. 최근에 지속적으로 증가하고 있는 '독립출판' 현상이 이를 말해준다. 출판계와 서점업계 나아가 디자인계에 독립출판이라는 일종의 문화현상이 자리잡아 가고 있다. 독립출판을 표방한 책과 잡지 출판이 지속적으로 증가하고 있는 것이다. 이러한 움직임은 대략 2013년경부터 발생한 것으로 알려져 있는데, 이 용어는 대량 생산 및 유통을 기반으로 한 기존 출판체제에서 벗어나 독립적인 출판 과정과 인터넷 등의 유통망을 통해 독립적으로 유포되는 출판물과 그 생태계 전반을 일컫는다. 한데 이러한 현상이 나오게 된 배경에는 긍정적인 측면에서 젊은 디자이너들의 열정과 실험욕구도 있지만 근본적으로 기존 디자인 교육과 실무 체제에 대한 불만해소 차원에서 유래한 감이 없지 않다.[16] 어떤 의미에서 이러한 현상은 실질적이거나 실험적이지도 않고 원리와 철학이 부재하면서 그렇다고 철저히 상업적 기반에 기초한 것도 아닌 한국 디자인 교육계에 대한 강한 불신과 불만이 초래한 결과일 수 있다는 것이다. 따라서 이는 기본이 부재하고 무시된 한국 디자인의 현실을 말해주는 초상일 수 있다. 앞으로 한국 디자인의 미래와 희망은 누구나 쉽게 늘 하는 말 같지만 기업 경영과 사회 공동체에 어떻게 신뢰와 기본을 구축하는가에 있다고 본다. 누구나 알고 있으면서 지키지 않고 실행하지 않는 것 바로 그것이 한국의 사회와 디자인이 공유하고 있는 가장 큰 문제인 것이다.

철
학
부
재
의
한
국
디
자
인

"LG 심볼 마크와 디자인 사대주의"에 부치는 글

지난 95년 3월 필자는 국내의 한 디자인 전문지를 통해 유수의 한국 대기업
이 새로 제정한 기업 이미지 통합 계획[CIP: Corporate Identity Program] 심
볼 마크에 대한 표절성을 문제삼은 적이 있다.[9] 당시 필자가 글을 쓰게 된 배
경과 이로 인해 겪어야 했던 과정은
이 땅에서 벌어지고 있는 디자인의 인 9. 김민수, "LG 심벌마크와 디자인 사대주의",
식과 디자인계의 심각한 문제점을 적 「월간 디자인」, 1995년 3월호, 170-175쪽.
나라하게 노출했다는 점에서 대단히
중요하다고 본다.
애초에 현 LG그룹(과거 럭키 금성)은 세계화 시대에 걸맞은 기업 이미지를 재창
출하기 위해 세계 3대 CI 전문회사인 미국의 랜도[Landor]社에 디자인을 의
뢰했다. LG와 랜도사는 2년여에 걸쳐 극비리에 많은 돈을 들여 CI 계획을 완
료했지만 신중한 의도와 의욕에 못 미치는 결과를 낳았다. 이는 이미 존재하
는 심볼 마크와 디자인의 발상과 해결 방식에 상당한 유사성을 내포하고 있
었기 때문이었다. 필자는 이러한 표절성의 문제와 함께 이런 결과를 위해 무

분별하게 외국 디자인에 의존하는 국내 기업의 사대주의적 풍토를 글에서
지적했던 것이다. 글이 발표된 후 원고를 게재한 「월간 디자인」의 편집부장
이 황급히 필자에게 전화를 걸어, "랜도사의 한국 지사장이 필자와 글을 실
은 발행인 모두를 상대로 고소를 하겠단다"고 전해 왔다. 이유는 정작 문제
삼은 표절성 시비에 대한 것이 아니라 필자가 모 시사 전문지가 게재한 LG
그룹의 기업 이미지 재창출 과정에 담겨진 뒷이야기를 인용해서 정리한 '문
장' 에 대한 것이었다.

필자는 글 중에서 LG 심볼 마크가 "디자인되기까지 극비리에 지난 2년여에 걸쳐
30억 원이라는 엄청난 디자인 개발비가 소모되었으며… 개발비의 대부분이
한국에서 잘 알려진 외국 CI 전문회사 랜도사에 지출되었다… 앞으로 LG는
새로 개정된 CI를 전 그룹에 적용하기 위해 2백억 원을 쏟아부을 예정에 있
다"고 썼던 것이다. 월간 디자인의 편집부장이 전해 온 말은 랜도측 한국 지
사장이 말하길, 자신들이 "실제 받은 개발비는 30억 원에 훨씬 못 미치는 비

그림 202. LG '미래의 얼굴' 신문 전면 광고,
1995. 5월.

용이었음에도 불구하고 필자가 오도[誤導]하는 내용을 발표했기 때문에 소송을 제기하겠다"고 했다는 것이다. 하지만 필자는 개발비의 "대부분"이 랜도사에게 지출되었다고 했지 30억 원을 랜도사가 모두 챙겨갔다고는 말하지 않았으며 그것은 이미 기사화된 내용을 인용해서 정리한 것에 불과했다. 또한 필자가 지적한 문제의 핵심은 '표절성'에 대한 것이지 개발 비용 자체에 대한 것도 아니었다. 이와 같이 문제의 핵심에서 벗어나 횡설수설하는 랜도 측의 고소 제기 협박에 대해 필자는 디자인의 사회 계몽 차원에서 법정 시비로 맞서기로 월간 디자인 측과 뜻을 같이했다.

그러나 이후 랜도 측으로부터 아무런 반응이 없었고, 이 문제에 대해 LG그룹은 "대기업으로서 의연한 자세를 취하기로 결정했다"는 후문만이 들려왔을 뿐이다. 그리고 LG는 당시 5월 경부터 "조금이라도 낡은 것은 모두 벗어버리겠다"는 당초 '미래의 얼굴' 표어 대신에 광고 전략을 바꾸어 '백제의 미소'가 담긴 신문 전면 광고를 내세우기 시작했다(그림 202). 그 후 이 문제의 여파는 마치 배 지나간 자리를 바다가 덮어버리듯이 이내 잠잠해졌다. 평소 디자인에 대해 자신의 견해를 지면을 통해 곧잘 떠들던 사람들조차도 필자가 쓴 글에 대해 반박하거나 지지하는 말 한마디 없이 모두 입을 굳게 다물어버렸기 때문이다.

글이 발표된 후 필자가 느낀 디자인계의 반응은 대체로 두 가지였다. 많은 실무 디자이너들 그리고 디자인과 무관한 타분야의 사람들은 필자에게 많은 격려와 용기를 주었지만, 정작 국내 디자인계의 활성화를 위해 글을 썼던 필자의 취지와는 달리 디자인계의 일부의 사람들은 이상한 따가운 눈총을 보내 왔다. 후자에 속한 어떤 사람은 "디자인은 그런식으로 하지 않으면 안 된다!"는 말에서부터 어떤 사람은 "CI는 결과가 아니라 과정이 중요한 것"이라고 질책하는 등 가지각색이었다. 어쨌든 필자는 이런 식의 반응들을 접하면서 대기업이 어째서 외국 디자인 전문사에 디자인을 의뢰할 수밖에 없었는지 어느 정도는 이해할 수 있었다. 이는 우리 디자인계의 '독창성'과 '창조'의 기준이 현재 어디에 있는지를 필자에게 알려준 좋은 계기가 되었던 것이다.

LG 심볼 마크에 대해 문제를 제기한 책임으로 이러저러한 과정을 많이 겪은 필자의 입장에서 이 문제에 대해 그 동안 느끼고 생각한 바를 정리하면 이렇다. LG그룹은 명실공히 세계적인 기업임에 틀림없으며 이에 걸맞은 세계적인 기업 이미지를 구축하기 위해 CI 디자인을 하려고 했던 것은 더할 나위 없이 좋은 발상이었다. 그러나 그토록 훌륭한 '한국의 기업'이기 때문에 다소 미덥지 못하더라도 '한국 디자인계'가 도약할 수 있는 계기로 만들어 주었다면 더 좋았을 것이라는 아쉬움이 남는다. 또한 그 동안 사회적 인식 부족으로 디자인 불모의 땅에서 나름대로 노력은 해 왔지만 기업에 미덥지 못한 인상을 제공한 한국 디자인계도 반성해야 할 것이다. 필자는 LG 심볼 마크를 지적하면서, 앞으로 기업이 국내 디자인계의 경험과 경쟁력이 아직 외국에 못 미친다고 해서 무조건 외국 디자이너에게 의존하기보다는 그럴수록 더욱 우리 디자인계를 지원하고 활성화시켜 줌으로써 기업과 디자인계 서로가 자극을 받을 수 있는 좋은 기회로 삼았으면 한다.

최근 시장 자유화 이후 각 기업들이 외국 상품의 잠식을 우려해 '신토불이'를 외치는 만큼 '우리 디자인'을 '우리 디자이너'가 할 수 있게 해 주는 기업 풍토도 조성되어야 한다는 것이다. 앞의 절 '한국 디자인의 道'에서 언급했듯이 현재는 심각한 경제 위기의 국면에서 디자인 개발이 국가적으로 절실히 요청되는 때이다. 그렇기 때문에 한국 디자인계가 살아야만 기업도 살아남을 수 있다. 또한 우리 고유의 독창적 디자인이 전제될 때만 우리 상품이 세계 시장에서 비로소 경쟁력을 발휘할 수 있다. 그러나 기업이 무분별하게 외국 디자이너에게 디자인을 의뢰한다면 과연 우리 디자인과 외국 디자인 사이의 차별성은 누가 만들어내겠는가? 기업이 필요로 하는 모든 디자인을 한국 디자이너들만이 해야 된다고 생떼를 쓰는 것이 절대로 아니다. 경우에 따라 외국 디자이너들을 활용해 좋은 디자인 개발의 촉매 역할을 할 수도 있고 그것은 또 우리 디자인계를 자극하는 좋은 계기가 될 수도 있을 것이다. 문제는 우리 기업이 의뢰인(클라이언트)으로서 외국 디자이너들로부터 정당하고 당당하게 디자인 개발을 요구하고 최고의 대안을 얻어내려면 우리 국내에도

그들에 필적하는 디자인 역량이 어느 정도는 존재하고 있어야 한다는 것이다. 입장을 바꿔서 이렇게 생각해 보자. 만일 어떤 외국 디자이너에게 국내 기업 의뢰인이 "우리 국내에도 의뢰할 수 있는 좋은 디자이너들이 무척 많지만 당신에게서 특별히 더 좋은 대안을 얻어내기 위해 디자인을 부탁한다"고 했을 때와 "우리는 능력이 없으니 당신이 전부 알아서 해달라"고 했을 때, 어느 경우에 그들이 최선을 다하겠는가? 후자의 경우일 때 외국 디자이너는 의뢰한 기업을 무시하게 되고(그들의 세련된 비지니스 매너는 결코 이런 내색을 겉으로 노출하지는 않을 테지만) 웬만한 수준에서 디자인을 종결지으려 할 것이다. 아무거나 해 주면 해 주는 대로 감지덕지하는 상황에서 최선의 디자인 대안이 나올 리가 없다. 이런 의미에서 필자는 LG그룹의 CI는 외국 디자인에게 '무시' 당한 사례라고 본다. 랜도측 한국 지사장이 자신들은 총 개발비 30억 원 모두를 받지 않았다고 한 말에 대해, 그러면 30억 원을 모두 챙겨갔다면 '진짜' 독창적이고 우수한 CI가 나오고, 덜 받아가면 LG 심볼마크처럼 이미 존재하는 디자인을 약간만 변조해 만들어 준다는 것인가? 그것은 의뢰인과 '인간' 디자이너 사이의 역학 관계에서 나오는 '성의' 의 문제인 것이다.

그렇기 때문에 더 나은 대우와 결과를 위해서라도 기업은 외국 디자이너에게 의존하기 전에 국내 디자인의 역량을 먼저 키워 주어야 한다. 아직 요구하는 수준에 못 미칠 것이라는 편견에 치우쳐 기업이 외국 디자인에만 의존하려 한다면 우리 디자인계는 언제 세계적인 적정 수준에 도달하며 누가 살려내겠는가? 이러한 처사는 궁극적으로 내던진 곳으로 되돌아와 자신의 뒤통수를 치는 '부메랑' 효과를 보게 할 것이며, 결국 자기 살 깎아먹기 식의 발상이라고 할 수 있다. 우리에게는 국가와 기업의 뒷받침만 있으면 표절된 LG 심볼 마크보다는 더 나은 디자인을 해낼 수 있는 잠재력 있는 디자이너들이 없는 것만은 아니라는 사실을 기업은 인식해야 한다. 따라서 한국 디자인계와 기업 사이에는 긴밀한 '공생 관계' 가 유지되어야만 한다. 우리 디자인계를 활성화해야만 우리 기업은 비로소 경쟁력을 가질 수 있으며 이로 인해 세

계 시장에 진출할 수 있기 때문이다. 역으로 한국 디자인계는 기업의 뒷받침이 있어야만 세계적인 수준에 도달할 수 있는 것이다.

이런 의미에서 필자는 디자인에 대한 기업의 인식 풍토와 디자인계가 지닌 철학 부재의 상황을 극복하기 위한 적은 밑거름이 되고자 당시 발표했던 글을 다시 이 책에 싣기로 했다. 게재에 앞서 이 글을 덧붙이는 이유는 특정 기업과 디자인계를 비난하거나 어느 한 쪽을 치켜세우기 위해서가 아님을 밝혀 두기 위함이다. 지금은 국가 경제와 디자인 경쟁력을 창출해내야만 하는 심각한 경제적 위기 상황에서 우리 기업과 디자인계가 서로 손잡고 합심해서 도와야 할 때인 것이다.

LG 심볼 마크와 디자인 사대주의

"국내의 국지적 기업에서 세계 유수의 기업으로 성장하자!" 95년 1월 4일 모 일간지에 게재된 경제면 기사는 새해 시무식에서 모 그룹의 회장이 밝힌 포부로부터 시작하고 있었다. 같은 기사에서 그는 "세계 무대에서 1등을 차지하겠다는 노력과 각오가 없으면 살아남기 어렵다"며 새로운 각오를 사원들에게 독려했다고 전하고 있었다. 신문을 몇장 넘기다가 발견한 또 다른 대기업의 거대한 전면 기업 광고는 현재 정부를 중심으로 재계, 학계에서 일고 있는 '세계화'를 향한 의지가 마치 70년대 '새마을 운동'에 필적하는 뜨거운 것임을 말해 주기에 충분한 것이었다. 그것은 "럭키금성이 LG로 바뀝니다"라는 헤드카피에 럭키금성의 새로운 이름이 "LG"로 그리고 심볼 마크는 "미래의 얼굴[The Face of The Future]"로 새로 디자인되었음을 소개하는 전면 광고였다(그림 203). 그러나 "세계 고객의 만족을 위해, 세계 초우량 기업을 향해, 럭키금성이 LG로 힘찬 도약을 시작한다"는 전격적 선언문과 새로 디자인된 심볼 마크 사이에는 몇 가지 지적해야 할 심각한 문제가 있다고 본다. 그것은 첫째로 디자인 의도와 적용 과정상의 문제, 외국 디자인에 대한 무분별하고 막연한 신뢰, 그리고

디자인 철학의 부재로 이어지는 한국 디자인계의 풍토에 대한 또 하나의 사
례를 남겼다는 사실이다.

초우량 기업을 지향하는 LG의 미래의 얼굴

먼저 새로 디자인된 심볼의 상징성에 대해 LG그룹이 설정한 디자인 의도를
눈여겨 보자. 이미 발표된 바와 같이 LG그룹은 '95년을 세계 최고를 가시화
해 나가는 제2 경영 혁신의 원년으로…"라는 경영 이념과 목표를 새로 설정
했다. 이를 인식시키기 위한 종합적인 커뮤니케이션의 수단으로서 그룹은
"진취적이고 역동적인 미래 지향적 기업으로 이미지를 쇄신, 경영 혁신을 새

롭게 시작하기 위한 결단"을 가시화시키기 위한 CI 전략을 수립했었다는 것이다. 과연 "진취적이고 역동적인 미래 지향적 기업으로서의 이미지"라는 의미 체계가 새로운 심볼 마크에서 제시되고 있는가?

모든 인간 커뮤니케이션 행위의 목적은 특정 메시지를 보내는 사람이 상대방 또는 해석자에게 어떤 사고와 의미를 전달하기 위한 데 있다. 달리 말해 그것은 인간 존재의 마음속에서 특정한 의미를 유도하는 과정이라 할 수 있다.[10] 유사 이래 인간이 만든 말과 문자뿐만 아니라 인공적으로 제작된 모든 시각적 상징들은 그러한 목적을 위해 채택

10.
D. K. Stewart, *The Psychology of Communication* (NY: Funk & Wagnalls, 1968), 13-24쪽.
11.
C. Shannon & W. Weaver, *The Mathematical Theory of Communication* (Urbana: Univ. of Illinois Press, 1949), 4-5쪽.

된 일종의 의미적 전달체[semantic vehicle]의 역할을 수행해 왔다. 일반적으로 커뮤니케이션 이론가들은 어떤 특정한 커뮤니케이션 상황이 일어났을 때 거기에는 적어도 다음 세 가지 수준의 문제들이 뒤따른다는 데 동의하고 있다.[11] 첫번째 단계는 기술적인 문제로서, 커뮤니케이션의 메시지가 어떻게 정확하게 전달될 수 있는가에 대한 것이다. 두번째 단계는 의미적 문제로서, 보내진 메시지가 어떻게 정확하게 의도된 의미를 전달하는가에 관계한다. 세번째 단계는 효과의 문제로서, 받아진 메시지가 의도된 방식으로 효과있게 실행되는가에 대한 것이다. 이는 간단한 도식적 방식으로 해결될 문제는 아니지만 대체로 성공적인 커뮤니케이션은 위의 세 가지 단계에 결부되어 좌우된다고 할 수 있다.

이러한 측면에서 살펴볼 때 새로 바뀐 LG 그룹의 심볼 마크는 두번째 단계로 언급한 '의미적 단계'에서 의도된 의미를 전달하지 못하고 있으며, 결과적으로 '효과의 단계'에서 문제를 파생시키고 있다. LG가 밝혔듯이 애초에 의도한 것은 "제 2의 경영 혁신을 위해" 전 계열사, 즉 LG화학(舊 주.럭키), LG전자(舊 금성사), LG반도체(舊 금성일렉트론) 등의 세계적 첨단 산업을 지향한 것으로 즉 "진취적이고 역동적인, 미래지향적인 기업 이미지"를 전달하는

데 있었다. 그러나 새로운 심볼 마크가 이미 발표된 전혀 의도가 다른 미국
의 한 심볼 마크와 너무나 닮아 있다는 사실이 어떻게 LG의 진취적인 이상
을 잘 반영하고 있다고 설명할 수 있겠는가.

이 새로운 LG의 심볼 마크인 '미래의 얼굴'은 1989년 미국의 그래픽 디자이너
맬콤 그리어[Malcolm Grear]가 디자인한 4살에서 8살 짜리 재능 있는 아이
들을 교육하기 위해 설립된 "지역 예비 학교"[Community Preparatory

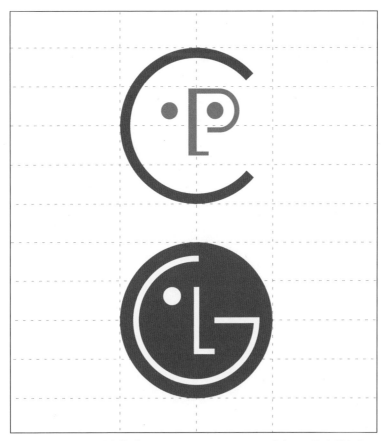

그림 204. 미국 지역 예비 학교[Community Preparatory School]와 LG 그룹의 심볼 마크.

School, 이하 CPS로 약칭함]의 심볼 마크를 우연이라고 보기에는 믿기 어려울 만큼 닮아 있다(그림 204). 디자인 의도에서 그리어 자신은 "그 마크의 상징성을 인간 커뮤니케이션의 형태 중 해학[humor]에 기초해 호기심 많은 어린 아이들의 삶에 대한 열정, 즐거움을 전달하고자 하는 데 두었다"고 밝히고 있다.[12] LG의 '미래의 얼굴' 과 '지역 예비 학교'(CPS) 심볼 마크 사이의 차이점은 눈에 해당하는 좌측 점의 위치가 CPS 심볼 보다 비례상 약간 상단에 위치하고 있다는 것과 CPS 심볼의 'P' 에 해당하는 부분이 'L' 로 전용되면서 남겨진 부분에 'G' 자의 형태가 이루어지고 있다는 것. 그리고 CPS의 전체 조합이 개방형을 취하고 있는 반면 LG의 경우 폐쇄된 원으로 둘러 쌓여져 있다는 점 뿐이다.

물론 하나의 상징이 의미[meaning]를 유발하는 데는 언제나 해석자와의 상호 작용 문제가 관여된다. 즉 그 과정은 지각하는 사람의 사고 내의 연상적 기재에 의해 이루어지는 것으로 의미는 지각자의 의식 내에서 발생하는 것이다.[13] 달리 말해 인간의 모든 상징적 의미는 기호[sign] 또는 상징[symbol][14]자체에 놓여진 것이 아니라 보는 사람 또는 해석자의 마음속에 존재한다는 사실에 주목해야 한다. 따라서 언어 학자 소쉬르도 인정했듯이 상징의 해석에서 어떤 디자이너가 A라는 상징 체계에서 의도된 메시지가 "이것은 ~을 의미한다"라고 누누이 설명해도 다른 사람에 의해 해석된 의미는 임의적 독단성을 가질 가능성을 배제할 수 없는 것이다. 또한 의미는 메시지를

12.
Malcolm Grear, *Inside/Outside: From the Basics to the Practice of Design* (NY:Van Nostrand Reinhold Ltd., 1993), 210쪽.
13.
D. Stewart, "Communication Ideas and Meanings", *Psychological Reports*, Vol. 16, 885-892쪽.
14.
일반적으로 기호[sign]와 상징[symbol]의 의미적 차이는 "관례적 규약의 의도성의 정도"에 따라 구분된다. 기호는 자연적 기호와 관례적 기호로 구분되는데 상징은 후자에 해당하는 것으로 어떤 것을 지시하려는 목적을 위해 인간이 형성한 인공적 구조를 의미한다. 이 글에서 필자는 디자인이 갖는 인위적 의도성을 고려할 때 기호의 하위 체계인 상징에 대해 언급하고 있다.

보내는 사람과 해석하는 사람이 유사한 경험과 이해를 기대할 수 있는 범위까지만 발생한다.[15] 달리 말해 LG 심볼의 상징성에 대한 의미는 국내는 아니지만 이미 미국의 유아 학교 심볼 마크가 형성시킨 '전혀 다른 의미 체계 내에서' 일어나고 있다는 것이다. 그렇기 때문에 LG의 '미래의 얼굴'이 상징하는 "세계 고객의 만족과 세계 초우량 기업을 위한 도약"이라는 의미체계는 '지역 예비 학교 심볼 마크'를 이미 보았거나 알고 있는 사람들에게 LG가 의도한 그런 의미를 갖게 하기란 매우 어렵다고 할 수 있다. 결국 LG의 '미래의 얼굴'은 CPS 심볼 마크를 한 번도 본 적이 없는 사람들에게만 원래 의도된 의미를 유발시킬 가능성을 지닌다고 할 수 있다. 따라서 LG의 미래의 얼굴이 원래 의도된 의미를 세계적으로 유발시키려면 엄청난 돈을 들여 전세계를 대상으로 다음과 같은 광고를 해야 할 것이다 ― "럭키금성이 LG로 바뀝니다. 그러나 CPS 심볼 마크와는 전혀 다릅니다!"

15.
D. K. Berlo, *The Process of Communication* (NY: Holt, Reinhart, 1960), 174-175쪽.
16.
자료 출처: *Newsmaker*, 1995, 1. 19, 45쪽.

한마디로 LG의 '미래의 얼굴'은 디자인 발상에서부터 최종 제안에 이르기까지 단순한 모방이 아닌 표절 시비의 대상이 될 수 있다. 우리를 실망시키는 것은 그것이 디자인되기까지 극비리에 지난 "2년여에 걸쳐 30억 원이라는 엄청난 디자인 개발비가 소모되었다"는 것과 "개발비의 대부분이 한국에서도 잘 알려진 외국 CI 전문 회사(랜도社)에 지출되었다"는 점이다. "랜도사는 잘 알다시피 삼성그룹의 새로운 CI(그림 205)를 맡았던 L&M社와 함께 세계 3대 광고 업체이며 한국에서는 금호그룹의 아시아나 항공을 위한 모든 CI를 담당했었다. LG는 앞으로 새로 개정된 CI를 전 그룹에 적용하기 위해 2백억 원을 쏟아 부을 예정에 있다고 한다."[16]

그림 205. 삼성 그룹 CI, 미국 L & M 사 제작, 1993.

그림 206. 표절 시비에 거론되었던 국내 CI 심볼 마크(왼쪽)와 외국의 유사 마크들(오른쪽).

국내 디자인 개발팀 투자 지원 필요

우리는 이러한 사실을 어떻게 받아들여야 하는가? LG그룹은 명실 상부한 한국이 자랑하는 대표적 기업이 아닌가? 지난 47년 산업 불모의 척박한 기업 환경에서 락희화학공업사로 출발해 58년 금성사 등 계열사를 확장해 럭키그룹으로 성장해 오기까지 LG가 이룩한 경제적, 산업적 공로는 자타가 공인하는 사실이다. 그러한 국가적 기업이 외국의 전문 디자인사에 표절 시비의 대상이 될 만한 디자인의 대가로 엄청난 외화를 지출한 사실은 그냥 넘어갈 문제가 아니라고 본다. 차라리 엄선된 참신한 국내 디자이너들에게 의뢰하여 개발하였다면 그보다 나은 결과가 있지 않았을까 하는 아쉬움이 남는다. 필자의 견해가 성급한 것이 아니라면 LG는 랜도사에 디자인 경위를 물어보고 해명을 요구하는 것이 그나마 남은 우리의 자존심을 지키는 일이라고 본다.

어떤 이들은 이러한 필자의 견해가 좋은 게 좋은 것이라는 식의 한국적 정서에 어울리지 않는 지나친 지적이라고 말할지 모른다. 혹은 CPS 심볼 마크와 LG의 '미래의 얼굴'은 서로 적용될 맥락이 다르기 때문에(흔히 한국에서 표절 시비에 걸려있는 CI 계획들이 구차한 변명으로 종종 내세우듯 '업종'이 다르기 때문에) 별로 문제시될 것 없다고 말하려는 사람도 있을지 모른다. 그러나 몇 해 전에 국내 유수 대기업들의 심볼 마크들이 무더기로 '미국 지적 소유권 협회'로 부터 표절 혐의를 받아 창피와 곤혹을 치른 것을 상기해 보라 (그림 206). 자체의 철학과 비평 의식 없이 구렁이 담 넘어가는 식의 소위 한국적 정서의 관행이 빚어낸 결과가 국제적 망신과 법적 시비 차원으로 이어지지 않았던가? 그러한 와중에 표절 시비의 대상이 될 만한 디자인에 엄청난 대가를 지불한 LG의 경우 아는 사람만 아는 선에서 쉬쉬하고 그냥 넘어가자는 생각은 국가적 자존심을 스스로 포기하자는 용렬한 생각으로밖에 들리지 않는다.

그 같은 실망스런 결과가 나오게 된 데는 외국에서 해온 디자인은 무조건 우수하고 국내에서 개발된 디자인은 무조건 저급한 것으로 보려는 한국 기업 경영

자들의 의식이 크게 작용하고 있다고 본다. 만일 국내 경영주들이 국내 디자인을 저급한 것으로 간주한다면 일단 기업의 디자인 개발 과정에서 이루어지고 있는 관행에도 눈을 돌려 보아야 할 것이다. 그 동안 기업에 속해 일을 해본 경험이 있는 디자이너들은 기업 내에서 이루어지고 있는 디자인 의사 결정의 많은 부분이 디자인에 무관한 경영 관리자들에 의해 이루어지고 있음을 통탄해하고 있다. 전문성이 결여된 눈치성 입지전에 길들여진 비전문 관리자들에 의해 원래 의도에 미치지 못하는 수준 이하의 디자인이 기업의 디자인실에서 쏟아져 나오고 있는 것이다. LG의 경우처럼 그 정도의 결과를 만들어내기 위해 그토록 엄청난 개발비를 외국에 지출하느니 차라리 자체 디자인 개발팀에 투자 지원하여 용기를 북돋아 세계적인 디자인 개발에 참여할 수 있는 자질을 키워 주는 것이 훨씬 더 '미래의 얼굴'을 지향하는 멋지고 보람찬 일이라고 생각할 수는 없는가? 그것은 단지 경영자의 의지에 달린 문제이다. 국내 디자인 개발에 그만큼 무조건적인 지원이 뒤따라 주었다면 벌써 상당히 오래 전에 이 땅의 디자인은 세계적인 수준에 도달했을지도 모르겠다. 그것이 결국 LG가 표방한 진취적인 세계화의 첫걸음이 아닐까?

필자가 경험한 한 가지 일화를 밝히자면, 필자가 미국 유학중 국내 모기업의 대표로부터 미국 시장 개척을 위해 현지 디자이너를 소개해 달라는 부탁을 받고 디자이너들을 물색해 연결시킨 적이 있었다. 필자는 몇몇 유명한 디자이너들과 함께 미국의 건축가 로버트 벤츄리를 주선했는데 그는 처음에 한국에 대해 잘 알지도 못했고 한국 기업과의 디자인 개발에 대해 별 기대를 하지도 않은 상태였다. 그러나 개발 과정에서 그가 받은 극진한 환대는 실제 디자인 결과 이상이어서 자신도 놀라워했던 적이 있다. 학창 시절 건축을 공부했던 그 사장은 필라델피아의 벤츄리 사무실에 들어서면서, 긴장하고 클라이언트를 맞이하고 있던 벤츄리에게 "60년대부터 당신의 팬이었다"는 말을 통역해 달라는 말을 필자에게 서슴없이 해 당혹했던 기억이 아직도 생생하다. 디자인을 의뢰하러 간 기업주가 외국 디자이너 앞에서 존경어린 눈으로 황송해 할 때 그 디자이너는 모든 긴장을 풀고 주도권을 행사하기 시작하

는 장면을 몇 해 전에 목격했던 것이다. 물론 세계적인 훌륭한 디자이너는 존경받아야 마땅하다. 그러나 그러한 예우가 과연 국내 디자이너들에게도 돌려지고 있는가 말이다. 사실 그가 국내 디자이너들을 우습게 생각하는 경영주로 악평이 나 있다는 사실은 너무나 아이러니컬하다. 그러나 필자는 그러한 사대주의적 현실이 디자인계에 속출하고 있는 책임의 화살을 국내의 경영자들에게만 돌릴 문제는 아니라고 본다. 과연 우리 디자인계는 앉은 자리에서 극진히 대접받을 만한 자체의 독창적인 디자인 철학을 갖고 있으며 이를 교육계에서는 제대로 가르치고 있는가? 이 부분에도 또 다른 '아픔이 파도 치고 있음'을 우리 모두는 통감해야 할 것이다.

현실적으로 국내 디자인계에서 이루어지고 있는 소위 "자료 베끼기"식의 철학없는 모조 디자인[pseudo-design] 개발은 그 동안 관행처럼 이어져 왔다. 관점을 디자인에 대한 투자 부재라는 사회적 여건은 일단 접어두고 디자인계 내부의 문제로 조명해 보자. 거기에는 다음과 같은 원인이 있다. 한국 디자인계는 그 동안 "무엇을 위해" "왜" 디자인을 하여야 하는가에 대한 충분한 철학적 논의없이 "어떻게 디자인 하는가[how to design]"에 대한 방법론적인 논의에 총력을 기울여 왔다. 그렇기 때문에 규범화된 가치 내에서 엄격한 테크닉들의 타당성과 방법적 원리 자체만으로 디자인을 규정짓게 되었던 것이다. 랜도사의 LG그룹 CI작업에 대한 뒷 이야기를 전하고 있는 한 기사에서 LG의 한 관계자는 랜도사의 디자인 연구 방법의 우수함을 다음과 같이 전하고 있다. "랜도사의 CI작업은 80% 이상의 시간과 노력이 럭키금성이라는 그룹에 대한 컨셉을 정확하게 파악하는 데 쓰였으며 그 노력은 마치 경영 컨설팅 회사와 일을 하고 있는 것 같은 착각이 들 정도였다. 랜도사 CI팀은 럭키 그룹이 어떤 그룹인지, 주력 사업은 어떤 것인지, 앞으로의 전망은 어떤지, 소비자들의 반응은 어떠했는지 등에 대해 면밀한 연구를 했고 그룹에 관해 많은 자료를 요구해 나름대로 기업 컨셉을 잡았다."[17]

17. 자료 출처: *Newsmaker*, 1995. 1. 19. 45쪽.

우리는 이러한 랜도사의 방법적 우수함에
찬사를 보내는 대목에서 많은 기업들
이 맹신하고 있는 소위 '디자인 리서
치[design research]'의 허구성을, 다
시 말해 그것과 실제 창조 과정 사이
에는 심원한 차이가 있음을 알게 된
다.[18] 아무리 과학적, 실증적 설문 조

18.
필자의 저서 「모던 디자인비평: 포스트 모던, 해
체의 이해」(서울:안그라픽스, 1994), 122-127쪽
을 참고 바람.

사, 체계적인 연구를 했다 해도 그 결과가 이미 남이 저지른 창조에 모태를
둔 모방 행위로 끝나버린다면, 바로 필자가 지적하고 있듯이 창피스러운 결
과를 초래할 수밖에 없다는 것이다. 우리 디자인계의 풍토에서 반드시 지적
되어야 할 점은 스스로의 철학과 실행상의 뛰어난 독창적 감각없이 다만 소
비자 행동 연구, 마켓 리서치, 디자인 매니지먼트 등의 방법론적 연구 행위
가 좋은 디자인으로 직결된다고 믿고 있는 풍조이다. 물론 그러한 노력을 기
울이면 좋은 디자인이 나올 확률이 높아질 수는 있을 것이다. 과연 그것이
그렇게 대단한 문제라면 럭키 금성사를 곁에서 오랫동안 겪어온 국내 디자
인팀들이, 아니면 자체내 디자인 개발팀이 훨씬 쉽게 LG의 컨셉을 파악할
수 있는 여건을 이미 갖추었다고 할 수 있지 않을까? 많은 기업들이 외국 기
업의 국내 시장 잠식을 저지하기 위한 옹색한 수단으로 그토록 뻔질나게 내
세우는 '신토불이' 식의 구호는 이 경우에는 해당되지 않는다는 말인가?
이와 같이 랜도사의 방법적 우수함에 매료되는 것만으로는 신경제의 '신국부론
[新國富論]' 차원에서 일컬어지는 고부가 가치 디자인에는 결코 도달할 수
없다고 본다. 우리 디자인이 세계 시장에 자리매김을 못하고 있는 직접적인
이유는 연구 방법이 열등해서가 아니라 디자인 철학과 독창성, 그리고 용기
와 담력이 없기 때문인 것이다. 필자와 같은 한국인의 비평보다는 외국 사람
이 하는 말을 더 신뢰할 테니까 최근 베네통사를 세계적인 기업으로 끌어 올
린 장본인인 베네통사의 아트디렉터 올리비에로 토스카니[Oliviero Toscani]
의 말을 들어 보자. "연구? 우리는 오히려 그것과는 정반대의 입장을 취하고

있다…만일 누군가가 연구를 해야 한다면 그는 어쩔 수 없이 어제의 디자인
이 만들어낸 결과를 얻게 될 것이다. 미국은 500년 전에 연구가들에 의해 발
견된 것이 아니다. 당시 연구가들은 오히려 세계가 평평하다고 말하지 않았
던가? 우리는 실수를 저지르는 데 주저하지 말아야 한다. 우리가 행하는 모
든 것은 충동과 배짱에 관한 것이다. 그것이 오늘의 베네통을 만든 것이다."[19]

독창적 디자인 개발 더욱 절실

방법은 언제나 철학을 수반한 목적에 대한 하위 수단에 불과하며 목적에 따
라 방법은 달라지게 될 수밖에 없다. 따라서 영원히 타당한 방법은 존재하지
않으며 철학과 목적이 바뀌게 되는 시점에 이전의 방법은 새로운 방법으로
대치되게 된다. 오늘날 우리가 경험하고 있는 정치·경제, 사회·문화, 예술에
서의 총체적 변화는 바로 방법이 아닌 철학 자체의 목적이 바뀌어진 변화라
는 점에 주목해야 할 것이다. 디자인은 이러한 총체적 변화의 외곽에 위치한
영역이 결코 아니다. 세계의 철학이 변화함에 따라 우리는 종래의 시각에서
받아들여지지 않았던 새로운 디자인들이 이전의 방법을 대치해 나가는 경우
를 종종 보게 된다. 예로써 지난 92년 바르셀로나 올림픽 심볼 마크를 보자.
필적체[calligraphy] 스타일로 자유 분방하게 손으로 그린 바르셀로나 올림픽
심볼 마크는 지난 80년대를 통해 단일한 기호 체계인 국제 양식에 도전해 결
정론적인 형식틀을 해체시키려 했던
새로운 철학이 파생시킨 결과였다. 그
결과 방법적으로 자와 콤파스를 사용
해야만 디자인이 된다고 생각해왔던
많은 이들에게 디자이너의 '팔뚝힘'
자체로도 디자인이 될 수 있다는 역설
적인 교훈을 남기지 않았던가(우리는
원래 자로 긋는 선이 아닌 자유로운

19. Oliviero Toscani, *Global Vision* (Tokyo:
Robundo Pub., 1993).

붓을 사용한 '서예의 나라' 였음에도 불구하고)? 그 후 93년 노르웨이에서 개최된 릴레함메르 동계 올림픽의 경기 심벌에서는 한걸음 더 나아가 기호 [sign]의 '순수한 기능적 고려' 에 추가해 '문화적 해석' 을 반영하려는 노력이 시도되었다. 당시 사용된 각종 경기 심벌들은 이제껏 사용되었던 시각 어휘들과는 완전히 다른 양상을 보여 주었다. 그것들은 천여 년 전 그들의 고대 선조들이 그린 동굴 암각화에서 모티브를 추출한 것이었으며, 이를 토대로 문화적 성격을 뚜렷이 전달하는 새로운 상징 체계를 창안해냈던 것이다 (그림 207). 이는 민족과 지역을 초월한 세계적 보편성이라는 모더니즘의 철학으로 부터 국지적 문화를 이해하고자 하는 포스트모더니즘의 다원주의[多元主義] 철학의 반향이었던 것이다.

다시 우리의 문제로 돌아와 우리는 바르셀로나 올림픽 이후 이 땅의 얼마나 많은 CI계획이 바르셀로나 올림픽 심볼 마크의 아류 또는 모조 디자인 방식을 취하고 있는지 보게 된다(그림 208). 가장 직접적으로 '하나은행' 의 심볼 마크는 디자인의 발상과 형태에서 바르셀로나 심볼 마크를 모방하고 있다. 만일 하나은행의 심볼이 바르셀로나 올림픽 심볼 마크보다 먼저 디자인된 것이라면 그것은 바르셀로나 심볼 마크 대신에 세계 그래픽 디자인사에 빛나는 역사적인 사례로 기록되었을 것이나 누구도 하나은행의 심볼에 대해서는 언급하지 않는다. 왜 우리는 그와 같이 남들이 저지르고 난 전철을 밟아야만 안심을 하는가? 더구나 창의력 자체가 핵심인 디자인에서조차 왜 우리는 남들이 넓혀 놓은 인식의 범위까지만 디자인하려 하는가? 왜 남들보다 먼저 새로운 컨셉의 디자인을 하겠다는 용기와 배짱이 없는가? 과거보다 엄청나게 방대해진 정보의 홍수 속에서 우리에게도 웬만한 세계적 정보에 접근할 수 있는 경로는 이제 얼마든지 열려 있다. 경험이 없어서 혹은 정보가 빈곤해 디자인 못하던 시대는 이제 지나갔다고 본다. 문제는 독창적 컨셉을 우리 내부로 부터 밀어내기 위한 스스로의 철학과 이를 독려하는 사회적 뒷받침이 없기 때문이다. 우리는 언제까지 새로운 창조의 주역이 되기보다는 남들이 허물어 버린 창조의 그늘에 안주할 것인가?

그림 207. 왼쪽: 노르웨이 릴레함메르 동계 올림픽 개막식 장면과 성화를 든 심볼, 1993,
오른쪽: 릴레함메르 동계 올림픽의 '스키 활강' 심볼 마크.

피아노, 성악, 판소리, 서예 등과 같이 학습을 통해 이루어지는 모든 전문적인 실행 과정에서 모방은 필수적이며 학습자가 가르치는 사람을 흉내내는 것을 나무라지는 않는다. 그러나 시간이 흘러 자신의 고유한 연주법, 창법, 필법을 가져야 할 전문가로서의 시기에 모방만을 일삼는 사람은 비난받을 수밖에 없으며 저절로 도태될 수밖에 없다. 얼마 전 관심을 끌었던 영화 「서편제」에서 여주인공의 눈이 멀게 된 이유는 자신의 한을 소리에 담지 않고 다만 '서편제스러운 소리'를 흉내내고 있던 딸에게 약을 먹인(잔인한 방법이었지만) 아버지의 비방 때문이었다. 이러한 고통을 수반하는 득음[得音] 과정을 통해 자신의 소리를 갖는다는 것은 디자인의 경우 손쉬운 모방 행위에서 탈피하는 과정을 통해 자신의 고유한 철학을 모태로한 새로운 해석을 디자인에 불어 넣는 것을 의미하리라….

그림 208. 1992년 스페인 바르셀로나 하계 올림픽 심볼 마크(왼쪽)와 국내 유사 심볼 마크들:
하나은행의 심볼 마크(가운데), 삼성 레포츠센터의 심볼 마크(오른쪽).

우리의 토속적인 무속계[巫俗界]에서 무당의 급수가 어떻게 정해지는지를 보면 우리는 독창적 철학을 지닌 디자인의 의미와 위상이 어떤 것인지를 잘 알 수 있을 것이다. 우리네 무속에서는 여러 유형의 무당들 중에서 가장 천박한 싸구려 무당을 학습무[學習巫]라고 한다. 이는 무속을 단지 배워서 흉내내는 즉 풍월을 읊는 무당을 지칭하고 굿을 해도 싸구려 대가 밖에 못 받는 가장 저질 무당이 여기에 해당한다. 이보다 좀 나은 수준이 세습무[世襲巫]인데 이 무당은 집안 내력상 할머니가 무당이니 어미가 무당이고 다시 그 딸이 대를 이어받아 업으로 전수된 경우를 뜻한다. 그리고 마지막으로 무당 중의 으뜸으로 간주하는 것은 역시 강신무[降神巫]로서 이는 신내림굿을 통해 자신의 고유한 신[神]을 모신 무당을 뜻한다. 이런 무당은 굿판을 벌리면 꽤 비싼 대가를 받는 고급 무당이라 할 수 있다.

지난 60년대 이후 한국 디자인은 서구 디자인으로부터 학습 과정을 통해 성장해 왔다. 세계로부터 주목받는 경제적 성장이 있기까지 그 동안 우리 디자인계가 척박한 국내 환경에서 수행해 온 역할과 공적은 누구도 부인할 수 없을 것이다. 그러나 우리 디자인계가 현재 직면하고 있는 딜레마는 그리스 문명

이 후 줄잡아 2500여 년의 역사와 전통을 자랑하는 서구 디자인계라는 '세습무'에 대해 배운 것만을 흉내냄으로써 모조 디자인을 자행하는 '학습무'의 의식 수준으로 대응하려는 데 있다고 본다. 서구 디자인계와의 경쟁에서 벽이 두텁게 느껴지는 것은 스스로를 학습무의 수준으로 격하시키는 마음 자세에서 비롯된 것이라 할 수 있다. 그러한 자세로는 간격이 더욱 벌어질 뿐이다. 그들과 동등하게 어깨를 나란히 할 수 있는 유일한 길은 우리만이 가질 수 있는 스스로의 디자인 철학을 갖고 독창적인 해석력과 실천력을 디자인 실무라는 굿판에 쏟아 붓는 '강신무'의 수준으로 의식을 전환하는 것이라고 본다. 이 글을 맺으면서 필자는 외국 디자인에 대해 무비판적으로 무조건 맹신하는 기업의 사대주의적 개발 전략과 모조 디자인만을 양산하는 철학 부재의 현실을 하루빨리 청산하는 일이 요즈음 난무하는 세계화라는 관념적 구호에 앞서 우선적으로 우리가 행동으로 실천해야 할 과제라고 본다.

개정판에 붙임

앞서 LG그룹의 심볼 마크 문제를 제기한지도 어느덧 20여 년의 세월이 흘렀다. 그 사이 LG전자는 세탁기, 에어컨, 울트라HD/OLED TV 등 가전부문에서 자타가 공인하는 탁월한 기술력을 지닌 한국의 대표 기업으로 성장했다. 이와 함께 심볼 마크도 20살의 성년이 되어 버렸다. 그러나 그럼에도 불구하고 세상은 LG전자를 두고 '디자인 명가'로 평가하지는 않는다. 무슨 이유 때문일까? 필자는 그 근본 원인이 20년 전 공표한 LG 심볼 마크의 '짝퉁성'과 무관하지 않다고 본다. 심벌마크가 태생적으로 모방에 근거하고 있기 때문에 LG는 진취적으로 자신의 정체성을 아직도 확립하지 못하고 있는 것이라고 본다. 늦었지만 이제라도 LG의 '디자인 정체성'에 있어 결단을 내리고 확실하게 다져 나가야 한다. 부디 이 글이 LG에 대한 필자의 오래된 애정에서 비롯된 진심어린 고언으로 되새김질되길 기원한다.

그림 인용 출전

1장

2. Margaret Cooper, *The Invention of Leonardo Da Vinci* (NY: the Macmillan Co., 1965).

9. 「연합통신」소장 자료.

14. 온양 민속 박물관.

15. T. G. H. James, *Egyptian Paintings* (Cambridge: Harvard University Press, 1985).

21. A. Forty, *Object of Desire* (London: Thames and Hudson, 1986).

24. *Life*, July 1996.

2장

34. http://enthuztech.blogspot.kr/2012/08/microsoft-unveils-fresh-new-logo-and.html

36. "Mixing Messages" 展, Cooper-Hewitt National Design Museum, New York, 1996.

37. http://www.wired.com/

39. http://www.gizmag.com/zivio-boom-bluetooth-headset-with-flexible-extendable-boom/10691/

44. *Graphic World*, 1989.

46. Jobber chair and drawing, by Jane Dillon for Mobilplast in Peter Dormer, *The New Furniture* (London: Thames and Hudson, 1987).

51. http://naver.com

57. 경복궁 민속 박물관 소장 자료.

59-1, 3. Frank Whitford (ed.), *The Bauhaus: Masters & Students by Themselves* (NY: Woodstock, 1992).

60. Marc Emery, *Furniture by Architect* (NY: Harry N. Abrams, Inc., 1988).

61. H. E. Huntley, *The Divine Proportion: A Study in Mathematical Beauty* (NY: Dower Publication, Inc., 1970).

3장

65. "Contemporary Design from the Netherlands" 展, The Museum of Modern Art, New York, 1996.

66. The Museum of Modern Art's Film Archive, New York.

69. Richard Horn, *Memphis: Objects Furniture & Patterns* (NY: Simon & Schuster, Inc., 1986).

71. *Design* (London), March 1985.

72, 75. Catherine McDermott, *Street Style: British Design in the 80s* (NY: Rizzoli, 1987).

76. 영화 *Lawn Mower Man* 中.

77. John Thackara (ed.), *Design After Modernism: Beyond the Object* (London: Thames and Hudson, 1988).

78. Paola Antonelli, *Mutant Materials in Contemporary Design* (NY: The Museum of Modern Art, 1965).

79. http://www.aceshowbiz.com/still/00002559/toy_story_3_01.html

86. http://www.kbench.com/?q=node/138568

88. Charles Miers (ed.), *Love for Sale* (NY: Harry N. Abrams, Inc., 1990).

89. Bruno Ernst, *The Magic Mirror of M. C. Escher* (NY: Taschen, 1994).

90. Bruce Cole and Adelheid Gealt, *Art of the Western World* (NY: Summit Books, 1989).

91. M. Trachtenberg & I. Hyman, *Architecture from Prehistory to Post-Modernism* (NY: Harry N. Abrams, Inc., 1986).

92. Alan Colquhoun, *Essays in Architectural Criticism: Modern Architecture and Historical Change* (Cambridge: The MIT Press, 1981).

94. The Museum of Modern Art (New York) 소장품.

99, 101, 102, 105, 106. Ramesh Kumar Biswas (ed.), *Innovative Austrian Architecture* (NY: Springer-Verlag, 1996).

100, 103. Wolfgang Amsoneit, *Contemporary European Architects* (NY: Taschen, 1994).

108. *Vanity Fair*, July 1996.

110. *The Great Exhibition: London's Crystal Palace Exposition of 1851* (NY: Gramercy Books, 1995).

112. 「중앙일보」, 1995. 10. 22.

113. *The 1902 Edition of The Sears, Roebuck Catalogue* (NY: Bounty Books, 1986).

115, 116. The Museum of Modern Art (New York) 소장품.

117. "Barbie Exhibition" 展, Frankfurt Museum.

131. *Interview*, January 1995.

132. *Interview*, February 1995.

145, 160, 167, 168, 169-2, 169-3, 173, 174, 176, 180. 181, 184. Bob Cotton & Richard Oliver, *The Cyberspace Lexicon* (London: Phaidon, 1994).

147, 148, 150, 151, 153, 154, 165. Steven Lubar, *InfoCulture: The Smithsonian Book of Information Age*

Inventions (Boston: Houghton Mifflin Co., 1993).

152. Howard Rheingold, *Tool for Thought* (NY: Simon & Schuster, 1985).

155. http://mashable.com/2013/04/11/epic-startup-moments/

156. http://cusee.net/2462503

157. http://www.huffingtonpost.kr/news/business

159. http://www.apple.com/macbook-pro/

161. http://www.newswire.ca/en/story/837089/introducing-world-s-first-1-3d-compatible-head-mounted-display-equipped-with-high-definition-oled-panel

162. http://www.dexigner.com/news/27027

163. http://videogamerx.gamedonga.co.kr/news_videogame/1907580

166. 「조선일보」, 1997. 1. 16.

169-1. Richard Glyn Jones (ed.), *Cybersex* (NY: Carroll & Graf Publication, Inc., 19960.

170, 171. Martin Pesch & Markus Weisbeck, *Techno Style* (Zürich: Edition Olms AG, 1995).

172-1. Ted Polhemus, *Street Style from Sidewalk to Catwalk* (London: Thames and Hudson, 1994),

175. Laurie Anderson, *Puppet Motel* (NY: The Voyager Company, Canal Street Communications, Inc., 1995).

182. http://technmarketing.com/tech/an-interview-with-mike-mccue-the-genius-behind-flipboard/

183. http://markidea.net/298

185. Dominique Brisson and Natalie Coöural, *Le Louvre: Palace and Paintings* (Paris: Montparnasse Multimédia, Réunion des Musées Nationaux, 1994).

188. http://www.play.com/Mobiles/Mobile/4-/9352145/Apple-iPhone-3G-8GB-Sim-Free-Unlocked-Mobile-Phone/Product.html

189. (왼쪽) http://www.knowyourmobile.com/google/google-glass/19961/google-glass-10-things-you-need-know/page/3/0 (오른쪽) http://www.apple.com/ kr/

190. http://blog.naver.com/alkhadra/220017244251

4장

192. https://www.youtube.com/watch?v=IrPejpbz8RI&feature=player_embedded

194. https://www.youtube.com/watch?v=SiQiBQ6L310

196. Paola Antonelli, *Mutant Materials in Contemporary Design*.

198. http://www.massstudies.com/projects/expo_pic1.html

200. (위) http://blog.typekit.com/alternate/source-han-sans-kor (아래) http://www.zdnet.co.kr/news/news_view.asp?artice_id=20140923092423

찾아보기